舒伯特的《冬之旅》

对一种执念的剖析

[英] 博斯特里奇（Ian Bostridge） 著

杨燕迪　杨丹赫　译

华东师范大学出版社
上海

华东师范大学出版社六点分社　策划

文化名家暨"四个一批"人才项目

目 录

通过"文化联想",构筑"意义迷宫"(中译者序) 1

引 言 23

第一章 晚安 37
第二章 风标 73
第三章 冻泪 101
第四章 冻结 123
第五章 菩提树 141
第六章 洪水 181
第七章 河上 201
第八章 回顾 215
第九章 鬼火 221
第十章 休息 237
第十一章 春梦 267
第十二章 孤独 289
第十三章 邮车 321

第十四章　白发　345

第十五章　乌鸦　359

第十六章　最后的希望　375

第十七章　村里　387

第十八章　暴风雪的早晨　399

第十九章　欺骗　405

第二十章　路标　417

第二十一章　旅店　437

第二十二章　勇气　447

第二十三章　幻日　463

第二十四章　手摇琴手　479

尾语　503

参考文献　507

通过"文化联想",构筑"意义迷宫"
(中译者序)

杨燕迪

一

这是一本好看,好读,甚至有点"好玩"的书;同时,它又给读者带来新知、启发甚至深思。此书以舒伯特的著名声乐套曲《冬之旅》D.911中的二十四首歌为基本依托,分二十四个章节(外加"引言"和"尾语")依次对每首歌的内涵、特色、表演要点和其中蕴含的历史文化讯息进行了别具一格而又兴味盎然的论述与阐发。它看上去像是一本"曲目导赏"式的概览解说,但其实远远超越了这一限制——它的理想读者对象应是那些喜爱德语艺术歌曲、熟悉德意志历史文化,并对其他姊妹艺术抱有

浓厚兴趣的知识人与爱乐者（尤其是舒伯特迷），当然也包括专业音乐人和音乐学者。作者博斯特里奇（Ian Bostridge，1964— ）采取了一种非常简单但又极为奇特的写作体例和论述策略：用《冬之旅》这部套曲原诗作者威廉·缪勒（Wilhelm Müller）的诗词标题、内容和顺序作为此书章节安排的依据。乍一看，这种做法似是头脑简单的"照搬"，但细读全书就会发现，这种安排带来了堪称"激进"的后果：由于《冬之旅》中二十四首歌曲的前后次序并不追求完整而有逻辑的叙事线索（作者在书中多次强调了《冬之旅》的这种"碎片化""去中心"的"后现代性"），于是此书"照搬"《冬之旅》歌曲标题和顺序的做法便强化甚至凸显了章节之间的非线性跳跃感与枝蔓丛生的网状思绪。作者引导读者（以及听者）踏上漫漫旅途，不仅领略"主干大道"上的丰富景观，而且还常常游离到"羊肠小道"甚或"旁门左道"中去观察细节，可谓出其不意，别出心裁。全书是所谓"发散性思维"的绝好写照，每个章节均从一个特定要点出发，通过漫议和引申串联起极为丰富的历史文化图景，但同时并不显得散乱无序，无论信马由缰多么放肆，视野中却从未丧失来自核心的控制，如同一个高手放飞风筝，风筝有时飞得很高很远，但长长的风筝线却一直被牢牢把控在放飞者的手中。

通过"文化联想",构筑"意义迷宫"(中译者序)

　　如此结构的叙述,一定让读者感到兴趣盎然——我们能感到,作者一直在留意想象中的读者反应,因而绝不会自言自语,总是在寻求对话,从不让读者感到厌烦。所谓"有话则长,无话则短":全书有的章节相当丰满厚实,长达万余字,如第一章《晚安》、第二章《风标》、第五章《菩提树》、第十章《休息》、第十二章《孤独》等诸章;书中大多数章节篇幅适中,三五千字上下;有的章节只有短短几页纸,而最短的章节如第八章《回顾》、第十八章《暴风雪的早晨》只有区区千余字。正是这种放松、自如而富有弹性的框架设计,得以容纳作者几近天马行空式的联想、漫游和遐思。全书的论题核心当然是《冬之旅》(以及这部作品的曲作者弗朗茨·舒伯特和诗歌原作者威廉·缪勒),但此书从《冬之旅》出发所达到的视野之宽和景观之深,相信会给每位读者留下难忘印象。

　　作者从"引言"中关于《冬之旅》这部套曲和舒伯特的一般性介绍开始,回顾自己结识这部作品和进入德语艺术歌曲之门的个人经历,从全书肇始就立下基调——这是一本完全从个人角度出发并将自己的表演诠释体会全面卷入作品解读的"经验之谈"。虽然只聚焦一部作品,但书中的议题极为广泛,不仅涉及流浪、疏离、异化、荒诞等存在主义式的哲学命题(第一章《晚安》、第十五章《乌鸦》

等），也深刻探查自然、自我、孤独、死亡等更具普遍意义的人类生存境况话题（第五章《菩提树》、第十二章《孤独》、第十六章《最后的希望》、第二十四章《手摇琴手》等）。舒伯特和缪勒所处时代的德意志社会、政治、文化和经济状况当然是题中要义（第二章《风标》、第三章《冻泪》、第十章《休息》、第十二章《孤独》、第十九章《欺骗》等），而"八卦式"的传记逸闻探寻和极为较真的学术探讨被刻意并置安放在一起——如关于舒伯特的情恋历程的考查，以及最近西方学界关于舒伯特同性恋问题的争论（见第二章《风标》）。不出所料，博斯特里奇作为一位世界级的艺术歌曲著名演唱家，他在行文中多处涉猎表演实践和舞台演绎的具体课题（如吐字考虑，节奏处理，舞台作态，音乐会曲目安排，歌曲之间的空隙时间控制，以及一些非常细节化的个人体会等），这些内容只有一位长期活跃在音乐会舞台上的资深行家才能提供（第六章《洪水》、第八章《回顾》、第十三章《邮车》、第十八章《暴风雪的早晨》等）。而出乎预料的是，此书相当一部分论述居然是有关"科普"或"科学史"方面的内容，如关于"冰河"的科学研究史考察（第七章《河上》），关于"磷火"现象的科学解释和研究史梳理（第九章《鬼火》），关于"冰花"的饶有兴味的科学文化史意义探究（第十一章

《春梦》），关于乌鸦的鸟类学知识（第十五章《乌鸦》），以及关于"幻日"现象的科学解释和文化象征梳理（第二十三章《幻日》），等等。于是乎，历史、文化、音乐、文学、美术、科学、哲学、传记信息、心理分析、作品解读、表演实践等诸多与《冬之旅》相关的知识门类和学科分支被杂糅和整合在一起，贯通往昔当今，拆除藩篱壁垒，加之全书图文并茂的用心编排和布置，不禁让人产生"爱不释手"的把玩愉悦——尽管此书的题旨和内容其实相当沉重，如大钢琴家阿尔弗雷德·布伦德尔（Alfred Brendel）在《纽约书评》上对此书和《冬之旅》的评论："它虽然被死亡气息所浸染，却让生命更有价值。"[1]

二

《舒伯特的〈冬之旅〉：对一种执念的剖析》一书之所以拥有如此这般的奇特品质，很大程度是因为作者博斯特里奇的特殊经历和身份——虽然他是目前世界舞台上炙手可热的"一线"男高音歌唱

[1] 见 Ian Bostridge, *Schubert's Winter Journey,* London: Faber and Faber, 2015, front cover（原书封面）。

家,但却并非音乐科班出身。他就学于牛津大学历史学系,是正牌的学术型哲学博士(PhD),主攻欧洲近代史,其博士论文即是后来正式出版的专著《巫术及其转型,1650–1750》[2]。直至1990年代,这位已年近"而立之年"的学院派学者才最终听从内心召唤,放弃学术生涯,"华丽转身"为职业歌唱家。正是这种"人文知识分子"的身份底色,使这位歌唱家具有一般音乐家所难以匹敌的知识储备和文化修养,这对于演唱"艺术歌曲"——一种将文学诗作和音乐配曲紧密结合,并对诗意细节和音乐处理极为考究的特殊音乐体裁——恰是至关紧要的优势储备。至今,他演唱舒伯特的《冬之旅》这部套曲已达三十余年——实际上自他演唱生涯伊始就开始与此曲打交道,而正式演出此曲的场次已超过百场!不妨猜想,当今世上大概很少有人知晓、熟悉《冬之旅》其精深和透彻程度能超过博斯特里奇。就此而论,这本书的可信度和权威性便预先得到保证,而全书副标题中"执念"(obsesion)一词的用意也从中隐约显露——此书是这位歌唱家兼著述家长时间深度"迷恋"(obsession一词的另一种汉译)《冬之旅》这部艺术杰作的智性结晶。

博斯特里奇在书中坦承,自己"不具备技术资

[2] Ian Bostridge, *Witchcraft and Its Transformations, c.1650-c.1750*, Oxford, 1997.

质去进行传统的、音乐学意义上的音乐分析——这有不利，但或许也有优势"。[3] 这种优势理所当然是作者的历史学训练和由此带来的宽广知识视野与惊人的阅读量。音乐圈内，我们早已非常熟悉音乐作品分析和解读中所谓"音乐之内本体分析"和"音乐之外文化解释"的分野与区别。博斯特里奇的路数当然基本属于后者（虽然他的行文中也有为数不多针对乐谱的"本体分析"以及如何通过表演来进行音响实现的尖锐观察和地道体验）。但是，在我看来，此书与一般意义上音乐作品的背景考辨和脉络梳理具有很大的不同——作者似乎并不屑于从事这种传统"音乐学"或"音乐史"式的爬梳勾陈，而是展开更加自由、更为广阔、更具想象力的联想和联系，从而开掘出了意想不到的意义空间与内涵新天地。显而易见，这种意义的丰富性大大超出了舒伯特和缪勒两位原作者的初衷意图和《冬之旅》原作品的内容意涵——这在学理上的暗示和指向是什么，似乎值得我们进行一番深究和审视。

不妨先看看博斯特里奇在书中如何进行这种别出心裁而丰沛多样的联想和联系。几个篇幅较长的章节均是出色精彩的例证。如第一章《晚安》，作者先是紧扣这首开篇歌曲中的"行走步履"的节奏，

[3] 见 Ian Bostridge, *Schubert's Winter Journey* 原书第 xiii 页（此中译本第 27 页）。

触及"旅行"和"流浪"的意象和命题——一种典型浪漫主义的表现"母题"。作者随即联想到犹太人的流浪命运、瓦格纳的《漂泊的荷兰人》,并迅速地联系到 20 世纪的背井离乡者、舒伯特的歌德诗歌配曲《竖琴手之歌》和贝多芬的《"告别"奏鸣曲》(第 26 首,Op.81a)等其他与此命题相关的现象和作品。[4] 然后,笔锋一转,博斯特里奇仔细论述了缪勒对英国诗人拜伦和英国作家司各特的关注,从而将"流浪"这一命题置于丰富而宏阔的 19 世纪初浪漫派文艺思潮的大背景中。经过如此这般的穿行和联系,读者对"流浪"的认知因得到如此丰沛的给养补充,一定具有了更为丰富的层次,而携带这样的丰富认知再回过头来具体感受《晚安》这首歌曲,所感知到的意味和内涵必定也会全然不同。

又如第二章《风标》,其中作者仔细交代了欧洲大户人家的房顶上"风标"[Wetterfahne]这一特殊物件的文化意涵——它是彼时身份和地位的象征,以此来反衬《冬之旅》套曲中的主人翁"流浪者"因无法迎娶意中人而产生的失意和落寞:她在社会身份和经济地位上都高于自己。作者随后对作曲家舒伯特的情恋经验和婚姻意向进行了相当仔细

4 见 Ian Bostridge, *Schubert's Winter Journey* 原书第 8 页(此中译本第 44 页)。

和学究性的考证,这首先满足了读者对作曲家"八卦式"私生活的正常好奇,进而也窥探到19世纪初维也纳的社会、家庭生活的真实境况。舒伯特与一位名叫特雷泽·格罗布的业余歌手的单相思经验,以及舒伯特与贵妇人卡洛琳·冯·埃斯特哈齐女伯爵之间虽心心相印但又不可能有任何实质结果的微妙关系——对这两次极为重要的情恋经历的了解可谓是通向舒伯特个人情感世界的必由窗口。而当时梅特涅当局所颁布的《婚姻同意法》明确规定,步入婚姻的前提条件之一即是男方具备足够和稳定的经济收入——而这对于如舒伯特这种没有正式职位的"自由艺术家",不啻是宣判了正常家庭生活的死路。1980年代末有关舒伯特是否为"同性恋"的著名学案争端,也在这一章中得到很清晰的梳理。作者鲜明表达了针对这一争端中存在的"过度诠释"的不满。所有这些历史信息和背景知识,不仅有助于读者对舒伯特作为普通人的生活状况有更深切的了解,也为我们作为接受者而能对舒伯特音乐作品表达的内涵感同身受提供了更为丰富的语境。在此,传记事实和社会背景知识就不再是"音乐之外"的辅助信息,而成为理解音乐的必不可少的环节之一。

再如第十二章《孤独》中对"孤独"这一极富浪漫色彩和意蕴的文化表达"母题"的深度开掘。从歌曲本身的音乐形态特征,到德语单词"Eins-

amkeit"(孤独,单一)的词根、词意沉思,再到"孤独"这种心理感觉和存在现象的哲学反省,作者联系舒伯特本人有关这一命题的其他歌曲创作,分析其中的异同和特质,并进而将这一命题与德国著名画家大卫·弗里德里希的相关画作进行关联阐释。书中对弗里德里希这位舒伯特的同代人与舒伯特的文化和社会关联做了极为有趣的、侦探般的考辨——他们虽然并不相识,但都有彼此熟知的共同朋友,因而拐弯抹角居然搭上了联系。弗里德里希的画作《雾海上的流浪者》以表达典型浪漫主义式的英雄式孤独自我而闻名于世。博斯特里奇在书中对此画中那位背对观众的孤独英雄的着装进行了让人意想不到而又令人拍案叫绝的文化诠释——原来,这位孤独者所穿的特别"制服"并不是随意的安排,而是刻意要表达某种自由激进派的反叛姿态。[5] 作者随后引申到卢梭作为浪漫主义思潮先驱者对孤独这一命题的重视,考察了卢梭在小说《新爱洛依丝》和自传体散文《一个孤独散步者的遐想》中对孤独的体察和深化,最终又回到舒伯特处于当时特殊的压抑社会境况和个人健康困境中所体会到的孤独。

如此这般的音乐联系、历史引申和文化联想贯

[5] 在互联网上可很方便地查找到这幅著名画作的照片,也请见 Ian Bostridge, *Schubert's Winter Journey* 原书第 283 页(此中译本第 307 页)。

穿于此书的每一章节，甚至每一页。《冬之旅》中各首歌曲的命题每每触及舒伯特和缪勒这两位创作者的真切生命体验，歌中所唱、所述均与创作者的真实生活和生平息息相关，这便为博斯特里奇自如游走于两位创作者的传记经历提供了方便。缪勒的家庭教师经验和他的自由左派观点，舒伯特的情恋经历，他的社交生活和交友圈子，他的阅读视野，他的宗教情怀，以及他的反叛性政治立场，所有这些都在恰当的时刻被用来支持或诠释具体歌曲的内涵。而远远溢出《冬之旅》这部具体音乐作品局部视野的是作者极为广阔的历史文化参照，其广度和宽度有时达到令人吃惊的地步：书中所谈及的其他音乐家包括海顿、马勒、布里顿、亨策、费舍尔-迪斯考、鲍勃·迪伦等，作家包括莎士比亚、卢梭、司各特、歌德、詹姆斯·库珀、约瑟夫·艾兴多夫、雪莱、济慈、海涅、托马斯·曼、普鲁斯特、塞缪尔·贝克特、约翰·库切、罗兰·巴特、斯拉沃伊·齐泽克等，画家包括弗朗茨·克吕格、安东·韦尔纳、大卫·弗里德里希、卢西安·弗洛伊德等，而历史事件和人物则涉及拿破仑、比德迈尔现象、意大利烧炭党人、1871年战争、纳粹主义、现代流行文化的景观等。如前所述，作者甚至对《冬之旅》歌词中的一些自然界的现象术语如"冰河""菩提树""磷火""冰花""乌鸦""幻日"进行了别有洞天的

考察，并因此而游弋到了"科学史"的区域中……

所有这些真的都与《冬之旅》这部套曲直接相关吗？或许有的读者会好奇地问道。笔者的回答是，是否直接相关或间接相关恐怕并不是非常重要。重要的是，通过博斯特里奇的这些引申和联系，我们对《冬之旅》的认识、体验和理解将会大不相同，而由此所开掘出来的意义空间不仅无比丰富、深邃和多彩，而且也呈现出显著的开放性和个人性。这样的引申和联系究竟在方法论学理上是否有充足的依据，又是否具有可资借鉴和进一步发展的普遍效应，我们不妨再费些笔墨做一番研讨。

三

我想将博斯特里奇在此书中的这种诠释路径和方法命名为"文化联想"——一种基于历史文化脉络，通过具有共同品性和内涵的文化元素来进行推演、衍生、引申、联系和遐想的意义生成与意义构筑过程。所谓"联想"，众所周知，即是联系和贯通类似和相近的事物和概念的心理能力。而我的强调更在于"文化"这个前缀，也就是说，我这里所说的联想不是随心所欲的，也不是生理-生物性的，

而是具有文化的铺陈与历史的给定。正如博斯特里奇在此书中关于众多文化性"母题"如流浪、孤独、死亡、异化等的丰富联想,以及有关如冬季、冰河、冰花、乌鸦、幻日、手摇琴等诸多现象或事物中的文化象征的深度发掘。似是凑巧,笔者本人近年来也开始对音乐理解中"文化联想"的内在机理和重要作用发生兴趣。[6] 博斯特里奇的这本《舒伯特的〈冬之旅〉》对我个人在这方面的理论兴趣恰是一个极为有力的支持——这也是我们之所以有兴趣来从事此书汉译工作的缘由所在。

依笔者浅见,意义的生成途径之一正在于某物指向了另一物。产生这种指向的前提是这两个事物之间存在关系——或是相同,或是相似,或是(在特别的情境中)相反。事物之间既然构成相同、相似或相反的关系,这些关系便促成意义、意涵和意味的生成:我们意识到某物与另一事物具有如此这般的联系,进而对两个事物便产生了与之前不同的认识和理解,这两个事物对于我们的意义和意味便也随之发生变化——或是原有的意义得到加强(因为相同或相似事物的联系),或是原有的意义发生或大或小的修正(因为相似事物的启发),或是这

[6] 笔者在2018年第11届全国音乐美学学术研讨会(广州大学音乐舞蹈学院)上的专题发言即是《论音乐理解中的"文化联想"》。

种意义发生根本性的颠覆（因为相反事物的刺激）。显而易见，这种事物之间的联系如果不断衍生和蔓延，最后便会达到意义的极大丰富性和极度复杂化。因为 A 事物指向 B 事物，而 B 事物又再指向 C 事物、D 事物……，于是 A、B、C、D 等各事物之间不仅产生单线的联系和联想，而且还会产生复合的、立体的联系和联想，最终所构成的即是一个无限复杂的意义网络，"剪不断，理还乱"，深度缠绕或是"藕断丝连"，我们可能并不会得到一个清晰而有条理的意义解读答案，但却可以沉浸在这个宽阔而又浩瀚的"意义场"中，尽情畅游，流连忘返——而这正是博斯特里奇这本《舒伯特的〈冬之旅〉》引领读者漫游于文化意义场域所达到的境界。

此书中针对"菩提树"这一特别树种的文化联想（第五章）即为出色的例证。舒伯特的《菩提树》应是该作曲家最脍炙人口的艺术歌曲之一，主旋律朗朗上口，具有民歌风，因而广受听众欢迎。从一般层面看，这首歌曲的诗句和音乐并没有提供多少可供玩味和挖掘的潜能。但博斯特里奇通过自己的慧眼，经由菩提树却串联起了整个德意志近现代文化的历史悲剧。作者先是触碰了钢琴前奏中的树叶沙沙声和模仿圆号的呼唤声——圆号作为典型的浪漫主义声响，"是过去的呼唤，是记忆的呼唤，是距离的感性显示，'距离、缺席和遗憾'，如查尔斯·罗

森在他的论著《浪漫一代》中所说"。[7]从圆号的呼唤声联系到整个浪漫主义音乐所喜好的过去、记忆、距离、缺席和遗憾等表现特质,这并不是作者的主观臆想和随性发挥,而是建基于历史文化积淀的文化联想。尽管书中并没有提及具体的音乐例证,但任何熟悉浪漫主义曲库的听者和读者都不难从舒伯特(如《"未完成"交响曲》和《"伟大"交响曲》)、勃拉姆斯(如《第四交响曲》第二乐章)、布鲁克纳(如《第四"浪漫"交响曲》的开头主题)和马勒(如该作曲家诸交响曲中众多的圆号主题片段)等人的作品中找到圆号呼唤声所体现和积淀的上述心理表现内涵。

随后关于菩提树的文化象征梳理逐渐远离了这首歌曲的音乐和诗歌文本,而步入更为深邃和久远的德意志及西方文化传统的时间隧道中。从古希腊荷马时期至中世纪和文艺复兴时代,菩提树不断在乡间习俗与精英文化中累积和加深其所具有的神奇象征力量——它已成为祥和、爱情、忠诚和稳固传统的化身,并借此悄悄潜入德意志民众的下意识中,甚至成为民间文化和流行文化中的某种不言而喻、心照不宣的符号,代表某种最终的、具有家乡感的归宿。

[7] 见 Ian Bostridge, *Schubert's Winter Journey* 原书第 115 页(此中译本第 149 页)。

在这里,菩提树所具有的正面、积极的价值却转向了某种不祥的、阴森的维度——博斯特里奇借由美国的德国历史专家戈登·克雷格的启发,开始询问"德国文化这样对西方文明至关重要、具有启发性的文化,是如何卷入纳粹主义这一堕落黑暗的渊薮"[8]。这当然不仅是博斯特里奇关心的问题,也是所有关注德国文化和音乐并思考人类命运的人所共同关切的大问题——有心的读者在阅读博斯特里奇的这本《舒伯特的〈冬之旅〉》时,会隐隐感到这个关切其实贯穿在全书的字里行间,时而浮上表面,时而又沉入潜流中。笔者认为,克雷格与博斯特里奇对这一问题的思考提供了某种意想不到的解答方案:浪漫主义文化中对死亡的病态迷恋或许也应对日后的德国陨落负一定责任。菩提树作为最终归宿的象征,其中已经蕴含死亡的意味——不过,这是死得其所的归宿,某种暗含慰藉的终极目标。从早期浪漫主义的文学家至瓦格纳,从舒伯特的众多歌曲至舒曼、马勒,具有诱惑力的死神借菩提树叶的沙沙声,总是回响在德意志音乐的乐声中。而对这一死亡迷恋最深刻的描写和叙述,当推德国大文学家托马斯·曼的中篇小说《死于威尼斯》和长篇小说《魔山》。博斯特里奇尤为仔细地分析了菩

8 见 Ian Bostridge, *Schubert's Winter Journey* 原书第 125 页(此中译本第 158 页)。

提树作为死亡意象在《魔山》中所发挥的核心象征作用,而托马斯·曼本人针对战争和死亡的矛盾态度(从赞赏到反感的态度转变),也反映在这部以第一次世界大战为背景的著名小说中。另一方面,在普鲁斯特的文学名作《追寻逝去的时光》中,菩提树因其叶汁的独特味觉开启了通向往昔记忆的通道——于是乎,它又成为唤醒记忆、重新发现过去的象征……菩提树,一个在西方文化的日常生活中司空见惯的树种,以舒伯特的《菩提树》这首具体歌曲为跳板,经过环环相扣、层层推进的联系和联想,从音乐到文学,从古希腊到20世纪,从艺术到战争,从日常生活到精神意识,最终居然获得了如此厚重、如此丰满的意义承载,着实令人惊叹和感喟!

四

至此,博斯特里奇在这本书中所实践的"文化联想",其方法论意义上的学理要义已经彰显出来。其一,"文化联想"的路径和通道即是广泛而宽阔的历史文化指涉与关联。通过类比、类推或引申、推衍而旁及其他,将类同、类似(有时也可以是相反)

的现象、母题、范畴、技巧或手法等归拢集中在一起，从中进行比较、观照、分析和沉思，以此所建立的联系和关联必定会有效加强艺术理解的意义拓展和内涵丰富性。其二，"文化联想"提倡历史文化与当前关怀和当下旨趣的贯通感和统一性，从而鼓励古今融通和主客合一。艺术理解的对象往往来自过去和不同的时空，但"文化联想"的出发点却总是从"我"出发，通过接受者主体的意识和驱动来叩问、迎接和体验艺术品客体与对象，最终的结果自然是主体和客体两者的"视域融合"并从中产生新的意义。

就广泛而宽阔的历史文化指涉与关联而言，如前所述，《舒伯特的〈冬之旅〉》一书达到了令人惊异的丰富境界。经此书的诠释、点拨和引导，读者才恍然大悟，一部写作于1820年代末期的声乐套曲，规模和篇幅并不算太大，居然与西方文化尤其是德意志音乐文化和历史发展中的诸多重大议题和命题具有如此深刻而难解的纠葛，这既是出人意料的，也是发人深省的。应该进一步分析其中的理论要点和方法论启发：任何重要的艺术作品，如果它真正触及了其诞生时代的紧迫人生问题并由此触及了永恒的人性课题，它就必然是对其前后左右的其他艺术作品和社会文化思潮与现象的回应和共鸣。这些回应和共鸣其实一直潜藏于历史文化的涓

涓细流中,端看是否有人慧眼识千金,发现这些回应和共鸣并将其揭示出来——这恰恰也是包括音乐史在内的所有艺术史研究与写作的使命所在。如此书所示,历史文化的指涉和关联首先存在于音乐作品自身的文脉语境中,如舒伯特针对"流浪"和"孤独"这两个命题所谱写的多首艺术歌曲(见此书第一章《晚安》和第十二章《孤独》的论述),但绝不仅仅限于此——这些指涉和关联尤其更多存在于姊妹艺术(主要是文学和美术,但也包括其他艺术门类)中。当我们看到和学习到,某个命题和表现范畴在其他文学作品和美术作品也得到表现并展现出不同的意义侧面时,我们回过头对音乐作品的理解和意义解读不仅会更为丰富,有时甚至会大不相同。更有甚者,这些指涉和关联还可能联系到日常生活方式的改变(如第十三章《邮车》中有关现代性标准时间意识的论述),甚至是"科普"意义上的自然现象与事物的解读。这样的指涉和关联,与我们通常所习惯的音乐、艺术和文化语境似已非常遥远而显得有些唐突,但如果读者放弃偏见并敞开胸怀,就会发现这些新奇的语境关联依然属于作品的理解视野,只是原来不太为人注意而被忽略了。

　　联系带来语境,而语境产生意义。艺术作品的意义正是在语境的联系和联想中生成、发展、变化并被接受者领会。因此,发现和开掘新的联系和联

想，即是发现和开掘新的意义层面。"文化联想"绝非凭空的臆想和随便的臆造，它所依赖的恰是接受者和理解者的功力、学识、经验、见解、视野和想象力。《舒伯特的〈冬之旅〉》一书作为"文化联想"的实践尝试，可以说为具体音乐作品在极为丰富的语境中进行意义解读和意义增值提供了不可多得的样板。

在提倡历史文化与当前关怀和当下旨趣的贯通感和统一性方面，此书同样也提供了令人印象深刻的范例。有心的读者一定会注意到，此书的行文和叙述在历史事件和艺术作品的时间先后顺序上显得极为灵活而率性。舒伯特的《冬之旅》这部作品产生于1820年代末维也纳的具体时空中，而此书的"文化联想"却肆意纵横，不仅经常回溯至这部作品产生时代的具体情境，而且更重要的是往往联系至19世纪中后叶、20世纪乃至我们当前的时代、艺术和生活。换言之，"文化联想"的取向不仅是"向后看"，并环顾左右"横向看"，而且更重要是"向前看"，并始终将大写的"我"——这个体验和表演艺术作品的主体——放在极为醒目的位置。我愿在此从方法论角度为作者的这种做法进行辩护。显然，这种贯通古今、融通主客的做法带来了两个积极的结果。第一，在"文化联想"的实践中，艺术作品的"当下性"得到了强调和凸显。也就是说，

通过"文化联想",构筑"意义迷宫"(中译者序)

虽然舒伯特的《冬之旅》诞生于近二百年之前,但这部作品对于今人仍具有切实而切身的意义和价值——通过"文化联想"的运作,蕴含于其中的"异化""焦虑"和"荒诞"体验实际上在当前的"后现代"世界中不仅依然有效,甚至更为急切;第二,与上述互为因果或互相映照,我们观照任何艺术作品,即便该作品来自与我们完全不同的文化和过去的时空,但在"文化联想"的过程中,我们总是从自己的角度和立场,并从自己的关切来看待和体察艺术作品。因此,才会有第二章《风标》中有关舒伯特性取向论证的叙述(这当然是因为当前世界学界关注艺术中社会性征表达的反映),才会出现第十七章《村里》中对《冬之旅》生存性困境的当代认同并以自身处境来呼唤对目前现实的对抗(此章最后甚至直接引录了马克思的原话并加以引申——"如果哲学的任务不仅在于解释世界,而且在于改变世界,那么艺术的任务又是什么?"[9]。

由此看来,通过"文化联想"所达到的古今融通和主客合一,恰是艺术理解中的应有之义。也正是由于这种融通和合一,艺术作品的意义解读才会不断变化并无限开放——因为"当今"的境况总在发生改变,而主体这一方的关切和兴趣也会随着时

[9] 见 Ian Bostridge, *Schubert's Winter Journey* 原书第 377 页(此中译本第 397 页)。

间的推移、环境条件和接受者个体的改变而发生变化。博斯特里奇所提供的舒伯特《冬之旅》的意义解读绝没有穷尽这部作品的意义内涵,它似乎有意显得零散而不完整:我相信这不仅是因为作者本意从来就不是撰写一部循规蹈矩的"学术论著",而且也由于这种发散性的意义探查和解读本身就是艺术理解的真切写照。我甚至感到,博斯特里奇此书的用意并不是给出确切而稳定的意义解答,而是将读者和听者导向具有多种可能性的"意义迷宫"——我们在其中探询查看,不仅是为了寻找出口,也是为了逗留,为了驻足观赏,为了迷宫本身所带来的乐趣。

引 言

对那些责备我的人,我满怀无尽的爱,带着这颗心,我……流浪至远方。许多许多年,我一直唱着歌。我想歌唱爱,爱却转为苦痛。我想歌唱苦痛,苦痛却变成爱。

——舒伯特,《我的梦》,手稿,1822 年 7 月 3 日

《冬之旅》[*Winterreise*]:一部为人声和钢琴而作的套曲,包括 24 首歌,由弗朗茨·舒伯特写于他短暂生命的结尾。他于 1828 年在维也纳辞世,年仅 31 岁。

作为一位无比高产的歌曲作家,以及一位富有诱惑力的旋律高手,舒伯特在他有生之年已声名远扬。但《冬之旅》显然让他的朋友困惑不解。舒伯特最亲近的一位朋友,约瑟夫·冯·施鲍恩 [Joseph von Spaun],三十年后曾回忆当时舒伯特圈子里听到这部套曲的情形:

舒伯特有段时间显得抑郁寡欢。我问他有什么烦心事，他仅是说"不会太久，你听到就会明白"。一天，他对我说，"今天来肖博[Schober]家，我会给大家唱一部套曲，是些很可怕的歌。我很想知道你怎么看。我在这些歌上花的心血远远超过其他歌曲"。于是，他为我们演唱了整套《冬之旅》，歌喉中充满感情。我们被这些歌曲中哀怨而阴暗的色调所震慑，而肖博说，只有一首歌《菩提树》他很喜欢。舒伯特对此应答道："我喜欢这些歌曲远甚其他歌，你们终将也会喜欢这些歌。"

另一位好朋友约翰·梅尔霍弗 [Johann Mayrhofer] 是政府职员和诗人，曾与舒伯特共享居所好几年（舒伯特曾为他的四十七首诗作谱曲）。在梅尔霍弗看来，《冬之旅》是一种个人伤痛的表达：

他已经病了很长时间，而且病得很重（1822年底他开始染上梅毒），有过十分伤心的经验，生命已经褪下玫瑰色调，冬天已向他走来。诗人的反讽口吻植根于失望，这很对他的胃口：他用尖锐的口吻来表达这种反讽。

施鲍恩在解释这部套曲的生成缘由时，更为戏

剧性地混合了个人维度与审美维度。"在我看来确凿无疑,"他写道,"他在写作最美妙的歌曲——尤其是《冬之旅》——时的神情激荡,导致了他的英年早逝。"

在这些解释中(尤其是施鲍恩的解释)有某种深刻的神话色彩,有点类似基督在客西马尼园[1]的感觉——心情沮丧,误解内情的朋友,某种只有在先辈辞世后才会得到理解的神秘感。"可怜的舒伯特"的传说一直流传——他不被理解,得不到爱,有生之年很不成功。但其实应该提醒,舒伯特靠自己的音乐收入不菲,他在颇有身份的(即便不是贵族圈)沙龙里受到款待,得到不少赞扬,虽然也遭到批评。教堂职位或贵族赞助虽然安全但却受限,舒伯特也许是这一范围之外作为自由职业者的第一位大作曲家。他年纪轻轻,不免有些漫无目的,但总体而论他发展得不错。舒伯特的音乐在维也纳的演出中就流行度而言仅次于罗西尼;当时一些最伟大的音乐家都演唱、演奏他的作品;从中他收入相当可观。《冬之旅》在报界也并未遭受白眼。这里是 1828 年 3 月 29 日刊登在《剧场时报》[*Theaterzeitung*] 上的一篇评论:

[1] 基督被犹大出卖被捕之地。——译注【下同】

舒伯特的心灵之大胆随处可见,他以此俘获每个接近他的人,将他们带至遥不可及的人心至深处,无限的预兆带着渴望,似玫瑰色的光芒洒落,同时又有某种无法言传的不祥预感,颤栗的福佑,伴随着被约束的当下的轻微苦痛,缠绕于人性存在的边缘。

尽管略带浪漫式的浮夸修辞,但作者清楚地察觉到并认真地对待这部套曲的崇高性,这一品质随后得到公认,借此它擢升为经典。这种超凡品质,也转变了很容易被误认为是自怜自伤的爱情旅程的诗歌文本。对于入门者来说,《冬之旅》是音乐历程中的一个伟大成就:虽然严峻素朴,但却触及不可言说之物,更触动心灵。在最后一曲《手摇琴手》之后,寂静似触手可及——那种寂静只有巴赫的受难曲才能再度召唤。

然而,"入门者"这个概念本身就会给人敲响警钟。这也是再写一本书来谈论这部套曲的一个理由:解释,说明,探查语境,并细加编排。以钢琴作伴的歌曲已不再是家庭日常生活的一部分,也失去了在音乐厅中曾经的至尊地位。人们所说的"艺术歌曲",也即德奥人所谓的"Lieder",是一个小众产品,是古典音乐这个小众中的小众。但《冬之旅》无疑是一部伟大的艺术作品,它应该像莎士

比亚和但丁的诗歌、梵高和巴勃罗·毕加索的画作、勃朗特姐妹或马塞尔·普鲁斯特的小说一样,成为我们共同经验的一部分。这部作品在世界各地的音乐厅里,在远离 1820 年代维也纳的文化环境中,仍然具有生命并产生影响,这确乎令人称道:我正在东京写这篇引言,《冬之旅》在这里和在柏林、伦敦或纽约一样,信服力丝毫不减。

在本书中,我想把每一首歌当作某种平台,探索其渊源;将作品置于历史语境中,同时也发现新的和意想不到的联系,不仅是当代的,也包括早已故去的——文学的、视觉的、心理的、科学的和政治的。音乐分析不可避免会发挥作用,但这不是《冬之旅》的系统指南,此类著作已有很多。我不具备技术资质去进行传统的、音乐学意义上的音乐分析——我从来没有在大学或音乐学院学习过音乐——这有不利,但或许也有优势。尼古拉斯·库克 [Nicholas Cook] 认为,"听众对音乐的体验,以及以技术理论术语对其进行描述或解释,两者之间存在差异"(见他的精彩研究《音乐、想象力和文化》[*Music, Imagination and Culture*]),这种探索让我振奋。实验表明,即使是高度训练有素的音乐家,也常常并不把音乐作为技术意义上的音乐形式来聆听;对我们所有人来说,除非我们做出特别的、坚定的分析努力,否则我们与音乐的相遇更多的是

兴之所至，甚至是满不在乎，而不是一味强调技术理论——即使我们是在聆听一首来自伟大传统的雄辩式音乐大作，如贝多芬交响曲，或巴赫赋格曲。在《冬之旅》这样一个散漫的结构中（二十四首歌曲所组成的套曲，可谓是第一部也是最伟大的概念专辑），可能会有重复出现的模式或和声手法值得一提；但我倾向于采用一种可称之为现象学的模式，追踪听众和表演者主观性的、文化承载的轨迹，而不是去为转调、终止式和根音位置做出归类。

通过收集如此不同的大量材料，我希望阐明、解释并加深我们的共同反应；强化那些已经知道这部套曲的听者的经验，并向那些从未听过或听说过它的人伸出援手。关键总是作品本身——我们如何表演它，我们应该如何聆听它？但将其置于更广阔的框架内，我希望，未曾预料的视野会以其特有的魅力自发涌现。

※

我自己的《冬之旅》路途颇为顺畅，得益于高人的教诲和自己的机缘巧合。我第一次接触到舒伯特的音乐和威廉·缪勒[Wilhelm Müller]的诗歌（《冬之旅》的歌词出自他之手）是在十二三岁，正在上学。我们运气好，音乐老师迈克尔·斯宾塞[Michael

Spencer] 是个奇迹,他总让我们做一些宏大的,甚至有些荒唐的、雄心勃勃的音乐项目。我是一个歌手,不会演奏乐器,一直觉得自己稍稍有些格格不入,虽然我们演唱很多美妙的音乐——一开始就演唱布里顿、巴赫、塔利斯和理查德·罗德尼·本内特 [Richard Rodney Bennett]。有一次,迈克尔·斯宾塞先生提议他自己(钢琴)和我的同学爱德华·奥斯蒙德 [Edward Osmond](单簧管)演奏一首叫《岩石上的牧羊人》[*Der Hirt auf dem Felsen*]D.965 的歌曲时,我还根本不知道这首作品精彩至极。周六早上去他家和其他音乐家一起排练,是我一生中最兴奋的事。

《岩石上的牧羊人》是舒伯特最后的作品之一,应当时伟大的歌剧女伶安娜·米尔德-豪普特曼 [Anna Milder-Hauptmann] 的催促而作,她的歌喉让人啧啧称奇:有人说可抵"整座歌剧院";有人说堪称"纯金属"。它开头和结尾的诗句出自《冬之旅》的诗人威廉·缪勒,是一首让人惊叹的技巧性田园歌,与舒伯特的伟大歌曲套曲迥然不同。一个牧羊人站在岩石上,面对眼前的阿尔卑斯山景高歌。歌声回荡、飘扬,他想到了远方的爱人。悲痛的中段之后,是对春天激动而兴奋的召唤。春天将至,牧羊人继续流浪,他和心上人即将重逢。我们会发现,这与《冬之旅》完全相反。

舒伯特的《冬之旅》：对一种执念的剖析

我家阁楼中有个盒子，里面有一盘那次学校演出的录音带。我很久没听了，但我依然记得，我那时纤弱的高音应对这首歌曲中著名的技巧挑战，只能算差强人意。当然，以一个少年男童的人声重新演绎这个"长裤角色"[2]，这个滑稽模仿的牧童，这也是有益的经验。总之，我爱上这首歌，但又马上忘了它，这是我与德语艺术歌曲传统的首次邂逅。

后来我又幸遇一位伟大的老师，高中的德语老师理查德·斯托克斯 [Richard Stokes]，他对艺术歌曲的热爱极为深沉、迫切和富有感染力，并将这种热爱灌注到他的许多（如果不是大多数）课程中。不妨大致想象一下，二十来个十四五岁的孩子，嗓音状态参差不齐，在语言教室里喊叫着舒伯特的《魔王》[*Erlkönig*] 或玛琳·黛德丽 [Marlene Dietrich] 的《花落何方》[Sag mir wo die Blumen sind]。正是《魔王》使我爱上了德语艺术歌曲 [Lied]，这种激情支配了我的青春少年时代。也正是这首歌曲的一个特定录音——在我们的第一堂德语课上播放——抓住了我的想象力和心智：德国的男中音王子迪特里希·菲舍尔－迪斯考 [Dietrich Fischer-Dieskau]，和他的英国钢琴伙伴杰拉尔德·摩尔 [Gerald Moore]。我当时还不会说德语，但是德语的声响，

2　trouser role，特指女扮男装的女角。

30

以及钢琴和人声所共同传导的戏剧感——时而甜蜜,时而颤栗,时而化身为恶魔——对我来说是崭新的天地。我尽可能找来费舍尔-迪斯考的歌曲演唱录音,跟着演唱,一路从童声变成男高音:或许对我处在萌芽期的发声技巧来说并不理想,因为费舍尔·迪斯考无疑是男中音。

个人的机缘巧合也在我对艺术歌曲的痴迷中发挥了作用,因为我在音乐和歌词陪伴中度过青春期的危险和痛苦。另一部威廉·缪勒的作品,即舒伯特的第一部声乐套曲《美丽的磨坊姑娘》,对于像我这种具有浪漫秉性的人来说,真是再合适不过了。我以为自己爱上了住在同一条街道的一位女孩,但我生性笨拙,她起先根本没有注意到,随后又断然拒绝。在我的想象中(也许真是如此),她和当地网球俱乐部的一个运动型男生走得很近。似乎很自然,我在她家附近的南伦敦街道上踯躅,心中吟唱着舒伯特的歌,那些狂喜的歌,那些出于愤怒的受拒的歌。毕竟,美丽的磨坊女青睐的是充满男性气概的猎人,而不是敏感的唱歌的磨坊男孩。

我稍后才知道《冬之旅》,但我已经为它做好准备。我在伦敦听过两位伟大的德国人演唱这部套曲——彼得·施莱尔 [Peter Schreier] 和赫尔曼·普雷 [Herman Prey]。但我不巧错过了唯一一次在科文特花园皇家歌剧院聆听费舍尔-迪斯考与阿尔弗

雷德·布伦德尔 [Alfred Brendel] 的联袂演出。1985年1月，我首次公开演出《冬之旅》，在牛津大学圣约翰学院的校长府邸，观众是三十多位朋友、老师和同学。人们总是询问我如何记住所有的歌词，答案是从小开始。此书出版时，我演唱这部套曲应该有足足三十年了。

※

这本书是几年来写作和研究的成果，也是三十年来痴迷于《冬之旅》的结晶，表演它（在我的演唱曲目中应比任何作品都要多），试图寻找新的方式来演唱它、表现它和理解它。因此，我受教于很多朋友和同事，无法一一呈谢。我已经提到了两位启发我的老师，迈克尔·斯宾塞和理查德·斯托克斯。与我一起同台演出这部套曲的钢琴家都为本书做出了重要贡献。舒伯特本人于1825年到萨尔茨堡巡演，他写信给哥哥，说自己认识到通过歌曲创作和表演，他创造了一种新的艺术形式，这需要歌手和演奏家之间非常特殊的结合。"沃格尔 [Vogel] 唱歌的方式和我伴奏的方式，如我们此时此刻的合二为一，是相当新颖、前所未闻的。"朱利叶斯·德雷克 [Julius Drake]，我和他曾一起拍摄了这部套曲的影片，并在之前和之后无数次做过表演，

他是这段旅程中最美妙的伙伴、睿智的朋友和非凡的音乐家;格雷厄姆·约翰逊 [Graham Johnson] 在音乐会上与我分享灵感的闪现,在交谈中则分享他无与伦比的深厚舒伯特学识。安德涅斯 [Leif Ove Andsnes],一位奇妙而富有人情味的钢琴独奏家,抽出时间与我一起巡演并录制了这部套曲;内田光子 [Mitsuko Uchida] 同样用演奏为我开辟特别的意境;杜雯雯 [Wenwen Du](音译),一位乐坛新秀但绝非生手,她别出心裁,近来又带来了新的洞见;在我完成本书的时候,我热切期待与作曲家托马斯·阿戴斯 [Thomas Adès] 一起巡演《冬之旅》,他发现了关于此曲一些崭新的和意想不到的东西。本书进入清样校稿时,正值我与他一起排练和演出,这对我是苦口良药般的警醒——我对这部变化多端的作品的言说描述,充其量只是临时权宜之举,而在最坏的情况可能完全不适当。我特别感谢第一位与我合作演出《冬之旅》的钢琴家张英 [Ying Chang](音译),他是一位优秀的历史学家,业余爱好音乐。在费伯与费伯 [Faber & Faber] 出版社和克诺普夫 [Knopf] 出版社,我遇到两位传奇神话般的编辑,贝琳达·马修斯 [Belinda Matthews] 和卡萝尔·詹韦 [Carol Janeway],她们对这一项目的信心和鼓励支撑着我,而她们的睿智话语也及时提点了我。她们组织了一流的团队,下面按字母顺序

列出以聊表谢忱:Peter Andersen, Lisa Baker, Lizzie Bishop, Kevin Bourke, Kate Burton, Eleanor Crow, Romeo Enriquez, Maggie Hinders, Andy Hughes, Josephine Kals, Joshua LaMorey, Peter Mendelsund, Pedro Nelson, Kate Ward, Bronagh Woods。

Peter Bloor, Phillippa Cole, Adam Gopnik, Liesl Kundert, Robert Rattray, Tamsin Shaw, Caroline Woodfiekf——谢谢你们。还要特别向亚历山大·伯德[Alexander Bird]致歉,亲爱的朋友,多年前你所说真是很对:舒伯特的确是最棒的。

最后,我要感谢家人:我的母亲,她给了我第一本舒伯特的歌集;我已故的父亲,他曾在漫长的汽车旅途中和我一起唱歌;特别是我的孩子,奥利弗[Oliver]和奥蒂莉[Ottilie],他们不得不习惯我经常外出,而他们的爱让我远离《冬之旅》中的疏离感。此书献给我的爱妻和挚友,卢卡斯塔·米勒[Lucasta Miller]。书的结构是她的主意,她对1820年代的深刻了解意味着,本书中许多最好的想法都得自她。她的爱和陪伴使一切成为可能。

关于德文翻译的说明

我在写作中顺便翻译缪勒的诗,将翻译的过程作为写作每一章的鞭策。其结果有些粗糙,我没有

采取前后一致的方法来调解字意和诗意的要求。每一章,每一首诗,似乎都需要不同的平衡。同样,我有时也会在文中重新调整某些句子,以对缪勒的文字投以另一种光亮。写作此书,我对缪勒的钦佩之情与日俱增,他是一个技艺娴熟、才华出众的诗人;转译他的诗句的复杂和美感,的确并不容易。[3]

[3] 汉译的缪勒原诗译文,主要参照徐家祯先生的译文,但根据具体情况做了调整,特此感谢并说明。本书中其他相关诗歌的汉译,译者尽己所能寻找合适的汉译并注明具体译者,但也根据具体情况做出微调。

第一章
晚 安

Fremd bin ich eingezogen,
Fremd zieh ich wieder aus.
Der Mai war mir gewogen
Mit manchem Blumenstrauß.
Das Mädchen sprach von Liebe,
Die Mutter gar von Eh'—
Nun ist die Welt so trübe,
Der Weg gehüllt in Schnee.

Ich kann zu meiner Reisen
Nicht wählen mit der Zeit:
Muß selbst den Weg mir weisen
In dieser Dunkelheit.
Es zieht ein Mondenschatten
Als mein Gefährte mit,
Und auf den weißen Matten
Such' ich des Wildes Tritt.

Was soll ich länger weilen,
Daß man mich trieb' hinaus?
Laß irre Hunde heulen
Vor ihres Herren Haus!
Die Liebe liebt das Wandern,—
Gott hat sie so gemacht—
Von einem zu dem andern,
Fein Liebchen, gute Nacht!

第一章 晚安

我来是陌路人，
作为陌路人现在我离开。
五月曾是好时节，
大地鲜花盛开。
姑娘谈情说爱，
母亲已把婚嫁安排。
如今我的世界昏暗阴霾，
道路被皑皑白雪覆盖。

我要旅行多久，
这并不由我定裁。
为了穿过黑暗的幽谷，
我一定要找出一条路来。
月光的阴影是我唯一的旅伴，
忠诚可靠，永不离开。
我沿着野兽的足迹，
越过那块牧场，四周一片纯白。

我为何在这儿等待，
直到有人将我逐出门外？
让疯狗在主人门口狂吠吧，
我决不对它们理睬。
爱情就喜欢四处流浪徘徊，
这本是上帝的安排。
从这儿流浪到那儿，
"晚安呀，我的爱！"

Will dich im Traum nicht stören,
Wär' schad'um deine Ruh',
Sollst meinen Tritt nicht hören—
Sacht, sacht die Türe zu!
Schreib' im Vorübergehen
An's Tor dir gute Nacht,
Damit du mögest sehen,
An dich hab'ich gedacht.

第一章 晚安

打扰你的睡眠会使我羞愧,
惊醒你的美梦就更不应该。
你不应听到我的离去,
于是我就踮着脚,轻轻走出门外。
只给你留了一张纸条,写道:
"晚安呀,晚安,我的爱!"
这样你就会明白,当我离去
只有你,仍在我的脑海。

"晚安",往往是故事的结尾,不是吗?我们在睡前故事结束时,会对孩子们这样呢喃。它暗含温柔,而这是一首温柔的歌,在排练或表演时,我总是觉得这首歌既是某种东西的结束,也是这部套曲的正式前奏。整篇歌曲力度低沉,语调压抑,犹如流浪者从他所爱的家中悄悄溜开,有点怅然若失,对于即将到来的疏离和极端情感,这里只有点滴暗示。不过,这些暗示已各就各位,后面的歌曲会记录在案并予以折射。

在开启我自己的《冬之旅》旅程时,我曾经很担心这首歌,或者说当它结束时,我总会如释重负。我担心,由于缺乏经验,由于缺乏适当的参与和对作曲家的构思缺乏信任,我会使自己感到厌烦,由此(更糟糕的是)让观众厌烦。《晚安》比《冬之旅》中的其他歌曲都要长,尤其考虑到它的速度适中而并不缓慢:它基本上是重复性的,在理想情况下它似乎缺乏特色。当听到第三诗节中的狗吠时,通常会引发诱惑,我们需要某种动态的变化,唱得

更响，强调重音，以摹仿那种恶犬狂吠。但这恰恰需要抵制，尽管这种抵制无疑应被觉察到。这种重复的、安静的品质非常关键，对此舒伯特仔细地做了标示；这一点尤其对最后一节典型的舒伯特式效果至关重要，这里小调神奇地转为大调。舒伯特的作品常常如此，大调似乎比小调更为悲伤，这与科尔·波特 [Cole Porter] 在《每当我们告别》[Ev'ry Time We Say Goodbye] 中关于调性的常见神化观点（"大调向小调的转变是多么奇怪"）完全不同。此处的悲伤，部分原因在于它的脆弱：姑娘正在睡梦中，而关于这个姑娘的带有光亮色彩的思念，本身就是一个梦。幸福的梦投射在大调上，而更让人心碎的是，这在套曲中不断循环出现。

这是一首似乎在开始一刻起就已经持续了很久的歌。重复的、步履适中的四分音符在乐曲中穿行，始终如此，铁面无情，一开始就与一个令人沮丧的下行音型交织在一起，随后被猛然的重音刺破——在舒伯特的手稿中，这是痛苦的刺痕。在同一份手稿中，舒伯特给这首曲子的速度标记是 "massig, in gehender Bewegung"（适度的，以行走的步履），而这种行走的运动，犹如垂死的陨落，正是整部作品的试金石：一次冬天的旅行，从一个地方到另一个地方，从某种意义上说，旅行优先于其他一切，一种逃离的需要，19 世纪意义上的流浪者（《流浪

的犹太人》《漂泊的荷兰人》),20世纪意义上的流浪者(杰克·凯鲁亚克[1],《61号公路》[2])。舒伯特本人已经在他一首最阴暗的诗歌配曲中使用了这个速度标记,那是歌德有关被诅咒的局外人中的一首诗歌《竖琴手》[Harper],开头一句即是"我从这扇门悄悄走到另一扇门";这可能也让舒伯特想起贝多芬的《第26首钢琴奏鸣曲》。这首所谓的《告别》[Les Adieux]奏鸣曲,第一乐章基于一个音乐动机,作曲家在其上写有"Lebewewohl"[告别]的字样,发自肺腑的告别;它的中间乐章名为"Abwesenheit",意为"别离",速度标记为"Andante espressivo(in gehender Bewegung, doch mit viel Ausdruck)"——以行走速度,但充满情感表达。

为什么唱这些歌的人非要离开?我们其实不知道,尽管我们往往以为自己知道,他求爱遭拒,只得继续上路。不妨回想,我们得到的信息是(仅仅略知一二),姑娘谈及爱情,母亲甚至谈婚论嫁。这句话在舒伯特的配曲中被重复,音调和期待都有所提升。然后,一道巨大的鸿沟被打开,出现压抑的休止,标志着希望的终结,从过去的内心温暖转向苦涩的景观,从此我们将在此逗留——"Nun

1 Jack Kerouac,美国作家,"垮掉的一代"的代表人物之一。
2 Highway 61,暗指美国歌手鲍勃·迪伦的著名唱片专辑。

ist die Welt so trübe, Der Weg gehüllt in Schnee"[如今我的世界昏暗阴霾,道路被皑皑的白雪覆盖]。但请记住,现在还不清楚是什么驱使他离开。是他抛弃了她?还是她抛弃了他?母亲谈婚论嫁,这是一种希望的海市蜃楼,还是一种噩梦幻象——因他四处游荡,害怕承诺。他一生中总是这样吗?他为什么此时会在这座城镇中的这间房子里?他在此居住?来此拜访?还是顺道经过?现在已是深夜,大家都在熟睡。

这其中的部分关键在于,诗人威廉·缪勒非常关注拜伦(他在1820年代用德语发表了探讨拜伦的重要论文,而拜伦曾写下《哈罗尔德》和《唐璜》等诗篇),关注可称之为拜伦式的别离模式,而这一模式拜伦本人又是借自沃尔特·司各特(Walter Scott,一位写作《玛米恩》[Marmion]的诗人,后来转型为写作《艾凡赫》[Ivanhoe]的历史小说家)并继续发展。缪勒的主人公犹如拜伦的主角,被一层神秘的光晕所包围("Fremd bin ich eingezogen, Fremd zieh ich wieder aus"[我来是陌路人,作为陌路人现在我离开],这是他的自我介绍);一个悲剧性的人物,其困境的根源从来没有被清晰地透露过。如他自己所说(很重要,在这部套曲很靠后的部位,此时诗人的不精确性已成定势),似是在嘲弄这种拜伦的模式,"Habe ja doch nichts begangen,

daß ich Menschen sollte scheu'n"（这并非我干了什么坏事，才只能将人们常走的小道远离）。这几乎是一个问题——"我是否有过？你告诉我……"这种神秘感位于拜伦崇拜的核心，这种崇拜又反哺了诗歌。拜伦是一个以前所未有的方式与自己的诗意声音联系在一起的诗人。一位名为安娜贝拉·米尔班克 [Annabella Milbanke] 的读者（一年后她与拜伦结婚）在 1814 年写道："难以置信，他竟能如此彻底地认识这些存在，仅仅通过内心的反省。"拜伦的真实生活正像他自己的诗歌叙事——碎片化的叙事，如《冬之旅》中的叙事。他成为一个流亡者，一个流浪者，犯下一桩阴暗而神秘的罪行（几十年后，世人才得知，他与自己同父异母的姐姐乱伦）。

然而，《冬之旅》中并未提及可怕的黑暗罪行：这位流浪者并不是曼弗雷德或古代水手。也没有任何迹象显示，在写作《冬之旅》时，婚姻幸福的威廉·缪勒具有他笔下主人公的经历（尽管拿破仑战争结束时，他早先在布鲁塞尔的一段恋情可能提供了有用的素材）。我们将看到，他的早年生活，或者说舒伯特的生活，完全是另一回事。但这组诗作可作为一种关于后拿破仑时期、梅特涅主导的德意志政治异化的寓言，它与缪勒写诗时的周遭环境有联系。这并不是这首诗的主流解读方式，稍后我们将对此做探讨。事实上，正是在家庭的困境中，产

生了这种存在主义的焦虑,这种焦虑植根于比德迈尔 [Biedermeier] 的环境,远离司各特《玛米恩》或拜伦《曼弗雷德》那种情节剧式的世界。无疑,这就是为何缪勒的诗句如此吸引浪漫主义情感过度的抵制者——海因里希·海涅。显而易见,这种平凡性正是这部套曲的原创性和它的力量所在。然而,拜伦的启发依然存在:如缺乏明确叙事的场景安排,信息的吝啬等,我们为主人公的命运所牵动,这恰是一部分原因,也是诗意的戏法。我们被一个执着于忏悔的灵魂所吸引,显然,他擅长情感展示,但不肯给出事实;但这让我们可以提供自己生活的事实,让他变成我们的镜子。同时,这些诗中独立不羁主观性的巨大涌潮,不受情节甚至角色的限制(从某种惯例角度看,我们对此人的了解如此之少),以及无限的深邃,所有这一切都清晰地表明,在舒伯特的所有同代人中,为何恰是缪勒急切地呼唤着自己的诗句应被谱曲:

> 我既不会弹,也不会唱,然而当我写作诗句时,我毕竟是边唱边弹。如果我能创作旋律,我的歌会比现在更加悦耳动听。但是,勇气!也许在某个地方有一个善良的灵魂,会听到歌词背后的曲调,并把它们回馈给我。

1815年,也就是缪勒 21 岁生日时,他在日记中写下了这些话。1822 年,当作曲家伯恩哈德·约瑟夫·克莱恩 [Bernhard Josef Klein] 出版了缪勒六首诗的配曲时,缪勒用这样的话感谢克莱恩:

> 因为我的歌只有一半的生命,只是一纸黑与白的存在,直到音乐给它们注入生命,或者至少是将生命吹入其中,唤醒生机,好似生命早已沉睡其中。

说来有些反讽意味,缪勒从未听过舒伯特的配曲,无论是早先的套曲《美丽的磨坊女》或是《冬之旅》,尽管他肯定听过其他才能稍逊的作曲家的配曲创作。

❋

舒伯特在歌曲创作中最早的凯旋是在《冬之旅》完成前约十四年,那是为他那个时代(也许是所有时代)最伟大的德语作家约翰·沃尔夫冈·冯·歌德的诗作的配曲。《魔王》[Erlkönig]D.328 和《纺车旁的格莱卿》[Gretchen am Spinnrade]D.118 乍一看在情感上相差极大,但舒伯特在这两首作品中所采用的方法在本质上却大同小异,当时在歌曲中属

第一章 晚安

于全新。在《魔王》中,父亲紧抱男孩,骑马穿过森林,妖怪魔王的险恶低语吓坏了男孩。父亲试图安抚,分散儿子的注意力,但在旅程最后,也在歌曲终了,男孩死去。歌德把它写成一首叙事诗,作为 1782 年在魏玛举行的一次有关渔夫的宫廷娱乐(一部"歌唱剧")的开场。表面上看,它所向往的是某种无艺术性的乡土气。依靠少年作曲家舒伯特,它的心理深度得到开掘。反之,《纺车旁的格莱卿》则是心理现实主义和情色渴望的杰作,出自歌德最著名的长诗《浮士德》。格莱卿独自坐在纺车旁,倾吐她对浮士德的迷恋,描述他以及她对浮士德的感情,愈来愈无法自已,最终——正如她自己所说,只有在她渴望的死亡中才能了结:我们感到,这是某种双重死亡,性高潮和湮灭。

直至今日,这两首诗仍是德语文学正典中极为著名的诗作,舒伯特为它们发明了某种音乐语言——它是如此自然,以至于似乎更多的是发现而非发明——它是如此强有力,以至于它将诗作淹没、占据和拥抱,以一种一旦听过就无法忘怀的方式。

两首歌曲中都有一个灵活的音型,舒伯特从诗作中将其选为中心实体意象的类比。在《魔王》中,是重复的八度敲击(现代钢琴上,这是对钢琴家右手的杀手锏考验);而对于格莱卿,则是重复的十六分音符花式音型 [arabesque]。这种技巧如此常

见，如此理所当然，以至于值得稍微分析一下（尤其是在《冬之旅》中，它是许多歌曲的基础，尽管不是全部）。将其作为现实主义的写真其实毫无用处，好似音乐的声音可以直接代表甚至唤起物质世界中的事物。《魔王》中的隆隆八度就是声声马蹄，《格莱卿》中的花式音型就是纺车轮的转动（它们也是许多其他的东西——骑手的咚咚心跳，纺线女陷入迷恋的思绪）。当然，不论按理说还是从可信度而言，隆隆八度不会是旋转的纺车轮，而花式音型也不可能是一匹全速奔驰的马。这种意象通过联想而起作用，相互强化，形成一个完整的诗意的声音世界。在这两首歌中，核心音型都使整首歌变得生动，并利用微妙的变化来转移视角（从父亲到儿子再到魔王）或调整情感（速度和调性变化让《格莱卿》的歇斯底里情绪升温）。音乐和诗歌相互融合，我们被带入一个宏大的弧线轨迹：格莱卿在中间点上被打断，因为对浮士德之吻的思念使她停下纺车，随后慢慢又重回工作；而在《魔王》结尾，父亲终于回家。如此丰富而绝不停息的驱动所带来的心理深度让人感同身受——舒伯特从未放弃过音乐或诗意的逻辑——我们很难回到原诗而不想到音乐；或者说，没有音乐，就会感到缺失。

这可不是一种能让作曲家为诗人喜爱的方式，作家憎恶自己的创作被其他艺术形式所绑架，其不

满由来已久(想想叶芝对他的诗歌的音乐配曲的态度;莎士比亚戏剧中的相关歌曲,其音乐都没有剧作家的同代作曲家约翰·道兰德 [John Dowland] 的音乐那样复杂而富有魅力)。以诗入乐,这似乎让歌德感到紧张,尽管他有相当老到的音乐素养,而且他勇敢地试图改革"歌唱剧"(Singspiel,一种带有说白的德语歌剧,如莫扎特的《魔笛》),以找到一种融合文字和音乐的方式。他最喜欢自己的朋友约翰·弗里德里希·赖夏特 [Johann Friedrich Reichardt] 这样的作曲家为他自己的诗谱曲——我们必须记住,抒情诗的基本内涵是,这些诗歌原是歌曲,但音乐已丢失,因而恰是对音乐的召唤。赖夏特的配曲与舒伯特有很大的不同。他没有什么野心,手法简单,认为自己的首要职责是为诗句作伴,而不是喧宾夺主,缺乏应有的尊重和礼貌。舒伯特清楚地发掘了《格莱卿》中的性暗示,以及《魔王》中俄狄浦斯式的困惑,将其放大。歌德本质上是古典主义者,或许认为舒伯特的方向是浪漫的歇斯底里,这正是他唯恐避之不及的病态。对舒伯特本人来说,《格莱卿》的诗篇是他生命中的重要标志,他所认同的文本,尽管——或者说,有些人认为恰是由于——它的主人公是女性。1823 年,他被确诊身患梅毒后深陷绝望,在给朋友的信中他重复了格莱卿的开头诗句—— "Meine Ruh' ist hin, mein Herz

ist schwer"（我的安宁已逝，我的心绪沉重）。这首诗句常被置于有关舒伯特性取向的争论中来解读，似乎他在歌中能够栖身于格莱卿，然后在现实生活中又使用她的话语，这被用来衡量他与传统男性身份的距离。在我看来，这恰是舒伯特意识到，《格莱卿》标志着他创作生涯的开端，是一场歌曲创作的革命。并不是每一首《格莱卿》之后的歌曲都效仿其模式，舒伯特也能够施展并不那么复杂老到的魔法。但是，《格莱卿》这首歌曲在舒伯特的创作生涯中像是一件护身法宝，而舒伯特在这首歌曲中所展现的天才，与他将缪勒的组诗《冬之旅》[*Die Winterreise*] 转化为自己的《冬之旅》[*Winterreise*] 时所展现的天才，可谓无分轩轾。

首先请注意，这部套曲的标题做了激进的减缩。舒伯特常常改变文学材料以适应自己的目的——在《纺车旁的格莱卿》的结尾，他重复了格莱卿的开头诗句 "Meine Ruh ist hin, mein Herz ist schwer"，这就是一个早期范例。他把定冠词从缪勒的组诗标题中删除，这有两层含义。首先，他把该作变成了自己的作品，与原作的材料不同，并不忠于原诗，只是根据自己的目的来重塑它。第二，他使它更加抽象，更不确定，更为开放——祛除确定的定冠词，而且从我们的角度来看，使之更具有现代性。*Winterreise* 这个标题有一种完全忠实于其材料的严

第一章 晚安

厉性,而 *Die Winterreise* 则不然。任何人都可能踏入这一旅程。

缪勒的诗吸引舒伯特,原因很多,有些原因非常个人化,非常具体(例如,这部组诗以一首关于音乐家的诗歌结束),有些则具有普适性(情场失意,为世人所不容,这样的主题会吸引舒伯特这样的人,他当时正遭受早期梅毒之苦)。探讨这些主题是本书的一部分内容。但是,整体意义上审美的、形式的吸引力,必定让《冬之旅》诗句以某种方式渴求着音乐,正如缪勒自己所认识到的那样。歌德抵制音乐对自己诗作的挪用,并没有阻止舒伯特为歌德的诗作配乐,而且数量远超其他诗人。有趣的是,歌德的诗比他的朋友、同代人席勒的诗更适合这种处理,舒伯特也为席勒的诗配曲,但却往往没有那么成功。相比之下,缪勒的《冬之旅》中神秘的主观性,实际上呼唤着舒伯特的音乐来栖息和填充;通过音乐,我们这位流浪者的心理变得更加栩栩如生。流浪者的实体环境也是如此,充满隐喻,因为作曲家采用复杂的方法,以某个音乐动机来暗示某个实体类比(例如《晚安》中持续的步履;而这部套曲中还有很多类似手法,不胜枚举),并将其用作情感变幻的音乐召唤。内在的情感强度被外化,被性格化,甚至被戏剧化;因为歌曲写出来是要演唱的,所以它被赋予了人声。在分析的过程中,

永远不要忘记,这些歌曲是要被演唱的——无论是就着钢琴在私底下,或是在朋友中间,还是在更多听众面前。

在发现《冬之旅》几年前,舒伯特曾做过他唯一一次长篇散文的写作尝试(他曾写过几首诗,当然还有不少书信),题为《我的梦》[Mein Traum],从文本本身看并不清楚它究竟是记录了一个梦,还是一个创意构想,或是一个寓言。可以肯定的是,舒伯特在其中把自己想象成一个主人公[hero]——虽然"hero"这个词[3]并不合适——这恰是缪勒在冬之旅中所意想的那种主人公。

> 对那些责备我的人,我满怀无尽的爱,带着这颗心,我……流浪至远方。许多许多年,我一直唱着歌。我想歌唱爱,爱却转为苦痛。我想歌唱苦痛,苦痛却变成爱。

毫不奇怪,1820年代中期,舒伯特在《乌拉尼亚年鉴》[Urania]中读到十二首诗时,立刻被牢牢吸引,并迫不及待地立即开始谱曲。朋友们后来写道,他曾许诺写一些新歌,但后来没有按照约定唱给他们听,这意味着他还沉浸于创作。这些歌曲就

[3] hero一词在英语中有"英雄"的意思,也有"主人公"的意思。

是《冬之旅》吧?当他为朋友在钢琴上自弹自唱这部套曲时,朋友们并不喜欢。如施鲍恩回忆道:"肖博说,只有一首歌《菩提树》他很喜欢。舒伯特对此应答道:'我喜欢这些歌曲远甚其他歌,你们终将也会喜欢这些歌。'"他心知肚明,这些创作在歌曲领域是具有革命性的。

在选择和创作这部套曲时,舒伯特看出缪勒提供的机会;两人的音乐和诗作方法相当吻合。缪勒运用拜伦式的别离模式,作曲家似是偶然发现了这组诗,因机缘巧合甚至对之予以加强提升。他首先在《乌拉尼亚》中看到这十二首诗,就直接将其谱成一部由十二首歌曲组成的套曲,作为一个艺术整体,首尾都用同一调性,D 小调(我经常在音乐会上把这部原初的《冬之旅》作为一个独立套曲来表演)。缪勒后来终于在《旅行号手遗书中的诗》[*Gedichte aus den Unterlassenen Papieren eines reisenden Waldhornisten*] 的第二卷中出版了二十四首诗的完整版,题为《爱与生命之歌》,此时他重新安排了顺序,让新诗穿插在旧诗中。但舒伯特并没有遵循缪勒的做法,而是将前十二首诗保持原有顺序,使之成为自己套曲的前半部分;然后,他将其余的诗作按缪勒诗集中的顺序排列,甚至就是随意排放。

作曲家确实做出了审美选择来打造自己的套曲,出于自己的目的来形塑诗作,如他以前所为,

一首歌曲接着另一首。他改变了第十二首歌曲《孤独》[Einsamkeit] 的调性，这原本是套曲的结尾，而现在却刚到一半；它不再与套曲的第一首歌曲《晚安》使用相同调性，而这个选择在十二首歌曲的原初《冬之旅》中实际上具有审美收束的效果。舒伯特在下半部分中调换了两首诗作的位置，不按缪勒的顺序，大约是为了在作品的结尾处做出步履的特殊变化，避免连续三首慢速或较慢的歌曲：《路标》[Der Wegweiser]、《旅店》[Das Wirtshaus]、《幻日》[Die Nebensonnen]，也避免缪勒原诗作中流浪者在最后一首歌遇见手摇琴手之前还总是充满勇气的感觉。但是，缪勒在原组诗中所具有的叙事秩序（故事的暗示、时间顺序、地点的逻辑性等，使得某些评论家误以为缪勒的顺序优于舒伯特），在歌曲套曲的后半被舒伯特的音乐轨迹完全抹去。其效果是，从第十二首歌曲开始，碎片化的感觉陡然倍增。像所有伟大的艺术家一样，他充分利用了偶然性，强化拜伦式的错位模式，情势险恶。《冬之旅》既温馨又神秘，这恰是它具备巨大力量的秘密之一。

第一章 晚安

以下是缪勒二十四首诗作的最终顺序:

Gute Nacht—晚安
Die Wetterfahne—风标
Gefrorne Tränen—冻泪
Erstarrung—冻结
Der Lindenbaum—菩提树
Die Post—邮车
Wasserflut—洪水
Auf dem Flusse—河上
Rückblick—回顾
Der greise Kopf—白发
Die Krähe—乌鸦
Letzte Hoffnung—最后的希望
Im Dorfe—村里
Der stürmische Morgen—暴风雪的早晨
Täuschung—欺骗
Der Wegweiser—路标
Das Wirtshaus—旅店
Irrlicht—鬼火
Rast—休息
Die Nebensonnen—幻日
Frühlingstraum—春梦
Einsamkeit—孤独
Mut— 勇气
Der Leiermann—手摇琴手

下面是舒伯特的顺序——头十二首是缪勒原来的顺序：

第一部分
Gute Nacht—晚安
Die Wetterfahne—风标
Gefrorne Tränen—冻泪
Erstarrung—冻结
Der Lindenbaum—菩提树
Wasserflut—洪水
Auf dem Flusse—河上
Rückblick—回顾
Irrlicht—鬼火
Rast—休息
Frühlingstraum—春梦
Einsamkeit—孤独

第二部分
Die Post—邮车
Der Greise Kopf—白发
Die Krähe—乌鸦
Letzte Hoffnung—最后的希望
Im Dorfe—村里
Der stürmische Morgen—暴风雪的早晨
Täuschung—欺骗
Der Wegweiser—路标
Das Wirtshaus—旅店
Mut—勇气
Die Nebensonnen—幻日
Der Leiermann—手摇琴手

第一章 晚安

显而易见,在舒伯特的《冬之旅》中,叙事的错位非常具有现代感——是现代,还是后现代?美国作家大卫·希尔兹[David Shields]在他的著作《现实饥饿》[*Reality Hunger*]中,通过一系列未标明的引语(以及自我引语)的蒙太奇组接,来说明传统文学形式在面对现代的、支离破碎的现实时的不足。他告诉我们,"情节的缺失给读者留下了思考其他事情的空间"。他宣称:"动态不是来自叙事,而是来自微妙主题共鸣的逐步积累。"他收集的许多文学零散片段,作为《冬之旅》或关于和围绕《冬之旅》的著作的题词,可谓合适之极。

我有叙事在其中,但你要自己把它找出来。

无力构图的人将拼贴画作为逃避,对此我不感兴趣。我对拼贴画感兴趣是将其作为(老实说)一种超越叙事的进化。

情节被拆掉,就像搭起的脚手架,取而代之的是事物本身。

一个人去掉多少,结构仍能被人理解?这种理解,或者说缺乏这种理解,区分了写作的人和真正写作的人。契诃夫去掉了情节。品

特[Pinter]去掉了历史,雕琢叙事;贝克特[Beckett]去掉了性格刻画。但我们仍然能听到性格。省略是创造的一种形式。

贝克特是舒伯特的伟大崇拜者,尤其是《冬之旅》。这部套曲有一种深刻的贝克特式品质。希尔兹的片断来自20世纪和21世纪的各种资源(现代主义小说家朱纳·巴恩斯[Djuna Barnes]、剧作家大卫·马梅特[David Mamet]、大卫·希尔兹本人),这一事实可被看作是现代人坚守碎片化呼唤的某种尺度。反过来看《冬之旅》,需要牢记,这些冲动都不是现代的;它们和缪勒、拜伦、舒伯特一样古老,甚至更古老。毕竟,现实总是碎片化的,现在如此,过去如此,总是如此;因而,我们应该记住,《冬之旅》绝非老生常谈。

※

现在我们回到诗的元素,一些启动戏剧的关键性细节。"Fremd bin ich eingezogen",我们被告知。Fremd这个词常被翻译成名词,而它实际上是形容词。"我来是陌路人,作为陌路人现在我离开。"但是,这个常见的德语形容词,却携带着一整串的意义,一整套历史,以及内涵的云集。在现代德语

词典中，我们可以找到以下试图用英语捕捉其众多含义的尝试。

Someone else's	别人的
different	差异的
foreign	外国的
alien	异乡的
strange	奇怪的
other	他者的
outside	外面的

出乎意料的是，它也是一个英文单词，尽管是一个不太熟悉的单词。我们在乔叟那里已看到这个词，意思是"外来的"（"A faukoun peregryn thanne semed she Of fremde land"，出自《乡绅的故事》[The Squire's Tale]）；或"奇怪的"（"That nevere yit was so fremde a cas"，出自《贤妇传说》[*The Legend of Good Women*] 中的狄朵 [Dido] 一节）；或"不友好的"（"Lat be to me your fremde maner speche"，出自《特洛伊罗斯与克丽西达》[*Troilus and Criseyde*]）。它的词源与德语共享，也与瑞典语（främmandè）、荷兰语（yreemd）和西弗里斯兰语（frjemd）中的类似词相通，根据词源学的一些说法，也可溯源至原印欧语的 perəm-，prom-（意

为"前方","向前"),以及 por-(意为"向前","通过")。鉴于舒伯特的音乐给我们的那种举步跋涉感,这倒是一个很好的意念。"Hostile"[敌对的]是另一个英文意涵,以及"无关联的"或"别人家的",类似于泛德意志的 framapiz,或"不是自己的",这个意涵正好与这段被禁止或被放弃的婚恋的断裂性叙事存在关联。这种对字典的翻阅并非是闲着没事找事,它确乎给我们提供了主人公困境的诗意把握。这个词站在组诗和套曲之首,反复出现。它至关紧要。

Fremd 一词还将把我们带回至舒伯特的另一首歌曲,在 19 世纪它的流行程度不亚于《魔王》和《纺车旁的格莱卿》,它的中心音乐主题成为舒伯特的巨型钢琴独奏曲——所谓的《流浪者幻想曲》——的动机引擎。这首歌——《流浪者》[Der Wanderer]D. 649——写于 1816 年,1821 年出版,诗作出自吕贝克的施密特(Georg Philipp Schmidt von Lübeck,1766–1849)。歌曲中段主要涌动着忧郁和思乡之情,描绘了一幅没有意义和温情的世界图景。

> Die Sonne dünkt mich hier so kalt,
> Die Blüte welk, das Leben alt,
> Und was sie reden, leerer Schall,
> Ich bin ein Fremdling überall.

第一章 晚安

> 这里的阳光寒意凛冽,
> 生命垂老,花儿凋谢。
> 人们发出空洞的声音,
> 无论哪里我都是……

无论哪里我都是什么?一个 Fremdling,诗人说。一个无家可归者?一个异乡人?一个外来者?

无家可归的流浪者,这是整个欧洲浪漫主义文化中的一个普遍现象;而流浪是舒伯特歌曲中一个众所周知的特征。舒伯特的另一部基于缪勒诗作的声乐套曲《美丽的磨坊女》,正是以一首名为《流浪》[Das Wandern] 的歌曲作为开始,它以表面的无所谓态度愉悦地告诉我们,流浪是磨坊工的乐趣。流浪者不得不流浪,那当然是为了找工作;那就是他们被称为流浪者的原因。这里没有什么黑暗的存在感,至少从表面看如此。另一方面,施密特的流浪者之所以流浪,是因为他被掏空,或者说真正处于错位。这首歌以 "dort wo du nicht bist, dort ist das Glück" 结束——你不在的地方,才有幸福。这句话读起来很阴郁;但也有一些具体历史内涵需要解读。

Fremdling 是自己土地上的外乡人。这个概念对于像格奥尔格·施密特、威廉·缪勒或弗兰茨·舒伯特这样的人来说特别会发生共鸣,因为他们生活在 1806 年被拿破仑解体的神圣罗马帝国的

领土上,直到 1815 年,王政复辟将其复活(半死不活),目的是维护哈布斯堡帝国的领土完整——一个多民族的领地集合,一半伪装成现代国家,其首都维也纳对德意志民族主义的表达进行严格封杀。德意志作为一个国家并不存在。在哈布斯堡的领地之外,德意志包括小公国(如安哈尔特-德绍 [Anhalt-Dessau],缪勒曾在此居住并担任公国图书馆员)、自由城市(如施密特居住的属汉萨联盟的吕贝克 [Hanseatic Lübeck],以及强权大国如普鲁士等。主权是混乱和交叠的。对于这些土地上以及奥地利的德意志人,这一时期被称为"比德迈尔",它介于 1814–1815 年反拿破仑的民族主义起义(缪勒作为一名士兵参与其中,而舒伯特用歌声颂赞这一时期)和 1848 年资产阶级民族主义革命之间。上述革命均告失败,但二十三年后,一个由普鲁士领导的新的德意志帝国依靠铁与血在凡尔赛宣告建立;伟大的普鲁士政治家奥托·冯·俾斯麦设法将哈布斯堡排除,使其在德意志民族国家的创建中无法发挥作用。然而,出于我们的旨趣,我们有必要牢记,这一切并不是预设好的,德意志民族问题的解决本可以包括奥地利,许多讲德语的人都希望如此。

1820 年代,作为德意志人生活在德绍、维也纳或吕贝克,就是一个当时的 Fremdling[异乡人],

感觉到国界与语言现实或文化渴望不一致,感觉到作为一个德意志民族主义者就是与既定秩序对立,与权威相悖。这是一种异化的体验 [Entfremdung]。自由主义和民族主义一道,在梅特涅的哈布斯堡政权及其德意志盟友的统治下,两者都受到压制。比德迈尔时代压抑了革命时期和拿破仑时期激动人心的情绪。这种隐喻在我们这个时代同样奏效。如果说在记忆中曾经有过政治上的春天——1780年代哈布斯堡王国的约瑟夫改革,1814–1815年的德意志民族主义思潮,那么现在已是冬天。舒伯特(1797年出生)和缪勒(1794年出生)给我们提供了《冬之旅》,这便成为整个时代的隐喻。1844年,缪勒的崇拜者海因里希·海涅发表了他对德国政治图景的讽刺诗集《德国,一个冬天的童话》[*Deutschland, ein Wintermärchen*],明确表达了《冬之旅》中比德迈尔表面下政治的暗流涌动。卡尔·马克思仰慕海涅,与他有通信来往,在马克思的作品中,中欧的政治异化将被普遍化为经济转型时代的人类困境图景,而我们至今仍然生活在这个时代。稍后在歌曲"村里"[Im Dorfe] 中我们再回到这幅图景。

※

在《冬之旅》中,异化 [alienation] 贯穿始终。

异化一词具有非常单纯而个人化的意味——毕竟，整部套曲开始即是失恋之后的疏离感。但是其中也有一种使《冬之旅》成为20世纪的哲学和文学作品中的前奏的异化意味。它的第一个词"Fremd"中，就包含了荒诞主义、存在主义和其他20世纪的各种主义的联系，以及与贝克特、加缪、保罗·奥斯特 [Paul Auster] 等人书中角色的呼应。舒伯特的时代也许是第一次，人在形而上学的意义上似乎非常孤独。一个空虚的宇宙，没有意义；新兴的地质学（詹姆斯·赫顿 [Jamse Hutton] 在1795年发表了《地球理论》）首次暗示，地球的历史由深层时间建构起来，它与人类日常想象力的运作完全相悖。大自然并不友好，甚至处于敌对；人所面对的可能是，自然只是冷漠无情。"Schöne Welt, wo bist du?"——"美丽的世界，你在哪里？"弗里德里希·席勒在一首诗中写道，1819年舒伯特为其配上令人心碎的音乐（D.677）。这首诗在哀叹，哀叹一个消除了意义和重要性的世界，哀叹古希腊文明所神秘体现的失落的整体性。舒伯特的《冬之旅》是一个载体，将这种新生的、支离破碎的、半信半疑的现代性传递给更为凄惨的后人。语词和音乐的动态结合，使这一愿景在历史的起点上就被赋予了某种美感。

2012年夏末，我在恩尼斯基林国际贝克特音乐节 [Enniskillen International Beckett Festival] 开幕式

上演出《冬之旅》。我站在一座小教堂里,向讲英语的观众表演这部套曲,没有翻译文本。观众中既有熟悉这套曲目的人,也有完全不熟悉艺术歌曲独唱会这种样式的人。它似乎成了德国人所说的"剧场作品"[Theaterstück],有戏剧的感觉,类似于贝克特的戏剧《美好时光》[Happy Days]或《非我》[Not I]或《克拉普的最后录音带》[Krapp's Last Tape]的神韵。"我来是陌路人,作为陌路人现在我离开";出生和死亡;"介于坟墓和难产之间"。演出前,演员莱恩·芬顿[Len Fenton]朗诵了贝克特的散文作品《无用文本》第12号。它的开头是:

> 这是一个冬夜,我在哪里,我要去哪里,回忆着,想象着,无所谓,相信我,相信这是我,不,不需要……

我们的主人公在做什么,要在夜里悄悄从这间屋子里离去?似是疏忽,在我坐下来写这本书之前,我并没有过多考虑过这个问题,我不确定,是否有很多人在演唱、播放、聆听《冬之旅》之前思虑过这个问题。无疑,拜伦式的神秘感是缘由之一;但我想,我们还必须面对1820年代的欧洲,人们

如何过日子这个现实问题。一个经济地位较低的年轻人，为什么要和一个年轻女子和她的家人住在一起？他为什么要来住在这里？

18世纪中叶欧洲最有影响力的作家当推让 - 雅克·卢梭，他的政治著作——特别是《社会契约论》（1762年）——激发了一场革命；他的社会和教育理论确定了他之后几代人的议题；他的《忏悔录》1782年于他身后出版，惊世骇俗但又富于诱惑。他定义了这个时代的精神；在他之后的思想家们，往往自觉或不自觉地同意或不同意这位日内瓦圣贤的观点。

卢梭在教育领域最有影响的追随者之一是约翰·伯恩哈德·巴泽多 [Johann Bernhard Basedow]，1766年，他以《爱弥儿》（1762年）中提出的教育思想为基础，发表了自己的《学校慈善家的思想，以及人类知识的初级书籍计划书》[*Vorstellung an Menschenfreunde für Schulen, nebst dem Plan eines Elementarbuches der menschlichen Erkenntnisse*]。随后，1774年，他发表了一套《初级教本》[*Elementarwerk*]，勾画了实用的小学教育体系。同年，在安哈特 - 德绍亲王的支持下，他在德绍建立了一所新的学校——"慈善学校" [Philanthropinum]。

威廉·缪勒生长于德绍，虽然不是1793年已关闭的"慈善学校"的学生，但他娶了巴泽多的孙

女。但《冬之旅》的情节所暗示的不是卢梭的教育论文本身，而是巴泽多最初的职业——贵族家庭的私人家庭教师（1749-1753年），进而暗示了卢梭的热门小说《朱丽》[Julie] 的情节线索，其副标题《新爱洛依丝》[La Nouvelle Héloïse] 更为人所知，此书是在《爱弥儿》和《社会契约论》前一年出版。在贵族或富人家庭做家教，这是18世纪末、19世纪初德意志知识分子所熟悉的。施莱格尔 [August Wilhelm Schlegel]、费希特、黑格尔、谢林、荷尔德林——所有这些人，还有很多其他人，都是"家庭教师"，而且常常陷入复杂的情感纠葛。《新爱洛依丝》是教师和学生们在情感纠葛中的指南手册：此书今天很少有人读（一部三卷本的书信体小说），但在当时和之后的很长一段时间里，却是轰动性的出版事件。启蒙运动的杰出学者、精研该书的历史学家罗伯特·达恩顿 [Robert Darnton] 称其为"也许是该世纪最大的畅销书"，1800年以前至少有70种版本，"可能比以往出版史上任何一部小说都要多"。此书供不应求，以至于出版商将其按天甚至按小时出租。这使卢梭成为第一个名人作家。成群结队的读者被这一文学经验所带来的强烈情感所震撼，给卢梭写信说：

> 我不敢告诉你它对我的影响。不，我刚刚

哭过。剧烈的疼痛让我抽搐。我的心被击碎了。死去的朱丽不再是一个我不认识的人，我相信我是她的妹妹，她的朋友，她的克莱尔。我的癫痫发作很厉害，如果我不把书推开，我就会像那些在这位高贵女子最后关头在她身边的人一样，一病不起。

故事很复杂，但对我们来说，简单至极。圣普乐[Saint-Preux]，出身卑微，到一个瑞士贵族家庭中，做年轻女子朱丽的家庭教师。他试图抵制朱丽和自己之间日益增长的感情，但最终还是屈服；社会习俗迫使他们保守秘密。他陷入困境，逃到巴黎和伦敦，于是有了书中大部分的书信。她的家人发现了他们之间的联系，迫使她嫁给另一个更为社会所接受但年龄较大的候选人。"你是整个家庭的装饰品和神谕，"圣普乐写给朱丽的信中说，

> 你是整个城镇的荣耀和偶像——这些，所有这些，分散了你的感觉，相较于被责任、自然和友情所夺走的东西，为爱情所剩的只是很小一部分。但我，唉！一个没有家庭的流浪者，几乎没有国家，世上只有你，除了你，什么都没有，只有我的爱。

第一章 晚安

一个没有家庭的流浪者,几乎没有国家……如果想为我们的《冬之旅》想象出更多的背景,一位演员在为一个复杂的角色做准备,如果我们想更充分地设置舞台,填补一些缺席的戏剧性人物,那么,看看《新爱洛依丝》中的这一幕如何?它会帮助我们描绘出女孩父亲的形象:

> 他大声嚷嚷,泛泛而论,斥责那些不分良莠的母亲,把一些没有家底、没有财产的年轻人招到家中,与这些人结识,只会给这样做的人带来耻辱和丑闻。

他指责妻子把"一个假装机智,夸夸其谈的家伙引入家中,这种人会让一个谦虚的年轻女子思想堕落,而不是教她什么好东西"。

我们当然不可能无休无止,找些其他文学作品来为《冬之旅》构建更详细的叙事。如果这样做,那是弄巧成拙,因为前面说过,松散的叙事产生的神秘感会增强该套曲的力量。但如果我们想把这位住在某家的人置于一个可信的社会和历史环境中,应该没有比《新爱洛依丝》更好的地方了。在下一章中我们会说到舒伯特本人的生涯,让这个情节细部更有说服力。

舒伯特的《冬之旅》：对一种执念的剖析

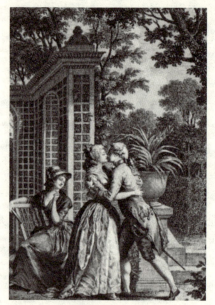

《新爱洛依丝》：初吻

第二章
风 标

Der Wind spielt mit der Wetterfahne
Auf meines schönen Liebchens Haus.
Da dacht' ich schon in meinem Wahne,
Sie pfiff' den armen Flüchtling aus.

Er hätt es eher bemerken sollen,
Des Hauses aufgestecktes Schild
So hätt' er nimmer suchen wollen
Im Haus ein treues Frauenbild.

Der Wind spielt drinnen mit den Herren,
Wie auf dem Dach, nur nicht so laut.
Was fragen sie nach meinen Schmerzen?
Ihr Kind ist eine reiche Braut.

第二章 风标

在我挚爱的姑娘屋顶,
风标被风吹得转个不停,跟飞一样。
我气得发狂,还以为是那姑娘
在讥笑我无家可归,四处流浪。

他应该早一点看见,
那风标已立在屋顶上。
那么就决不会再来这栋屋子,
寻找忠诚可靠的好姑娘。

风儿在屋里玩弄每个人的心,
只是不像在屋顶上那么响亮。
有谁会关心我心里的痛楚?
反正他们的女儿会成有钱的新娘。

舒伯特大部分成熟的出版歌曲都以某种钢琴引子开始。这有很好的美学原因,它让我们回想起上一章讨论的《纺车旁的格莱卿》。引子给我们提供了乐思,把它作为音乐放在那里,让听众吸收,只是音乐;人声随后进入,告诉我们应该如何解读这个乐思,使我们的注意力集中于一个实体的或情感的情境。此处在《风标》中,钢琴中出现了一个琶音的哗哗声(琶音 [arpeggio] 这个词来自竖琴,意思是依次演奏和弦音,而不是同时演奏所有音);琶音上下起伏,但在行进过程中,也有反复的音符和一个颤音。它似乎始于能量的漩涡,又以神经质的、颤抖的脉动消退。这几个小节是歌曲的开始;其乐思贯穿歌曲、反复出现;它们也是歌曲的结束,在人声演唱之后。

我所做的描述当然并非纯粹的音乐转述,更不是一个直白的转述,它渗入我自己对歌曲下一步进行的感应。但对于首次聆听的听者,情感轨迹的某种东西被唤醒,尤其是在第一首歌的漫游之后。我

们显然明白这一音乐短句的实体类比,因为这首歌有个标题"风标"。我们能听到呼呼作声和哗哗作响的风来风往吗?德国作曲家汉斯·赞德[Hans Zander]在他的乐队编配作品《冬之旅》(1993年)中,给我们提供了更多真切的东西:短笛发出的高啸声;铜管乐器上无音高的呼啸声;悬挂着的铙钹声;还有一台鼓风机。

接下来的诗句很清楚地告诉我们确乎如此。这类钢琴引子是典型的舒伯特式手法,它不仅代表着外部世界的某物,而且也体现着主人公的——可能也是听者的——心灵和头脑中的东西。一种预兆——音乐预示着词句。风儿吹着心上人家里的风标,我们的主角在疯狂中思忖,他们肯定在嘲笑他,赶他走开。三种乐思你争我夺,轮番上位:金属风向标的唰唰作响,流浪者的发疯心态,以及这家人对着他吹口哨的疯狂画面,要他滚开——毕竟,他根本不属于这里。

首先,风标是这个家庭自命不凡的象征,作为某种 Schild,某种盾牌,以家族纹章的姿态竖立在屋顶上,标榜着居住屋内之人的地位。对我们的逃亡诗人来说,这家人身份地位过于优越了;他感到不舒服——不过请记住,到底发生了什么事,仍然和第一首歌里一样不清楚。是他们赶他出去,还是他自己离开?我们不知道。

唰唰作响的金属物——它本身并没有什么尊严——代表着驱赶他出门的这家门户。我们该如何看待这种驱赶？也许其中有一些民俗性的东西——它是"粗粝的音乐"[Katzenmusik]，也即"喧闹会"[charivari]，专门针对被社会不容者和违法者，古时欧洲村庄里此时好像会陷入疯狂？他是否听到糟糕的横笛吹奏和敲击的锅碗瓢盆？还是他——一个在付费公众面前表演的歌手很容易产生这一想法——在被观众狂嘘？一部如《冬之旅》这样的套曲中的自我暴露会显得不雅、尴尬；这里恰是这样的时刻，表演者的情感和被表演的情感可能有效地合二为一。

但是，这个物件到底为我们指向什么呢？一个Wetterfahne——字面意思是"天气旗"——更多的时候是天气鸡，经常将它做成啼叫公鸡的样子放在教堂的塔楼上，提醒人们不要忘记门徒西门·彼得的不稳定性，他在鸡鸣之前曾有三次不认基督。但风标随风飘的不可预知性本身已是一种信号，在这家府邸中，没有什么永恒不变的东西，不会发现忠实的"Frauenbild"[贞女形象]。用这个相当古风的词汇——字面意思是"女性形象"——来指代女性，这本身就起到疏离和反讽的作用，好像他一直在想象这家府邸住着一位温情少女。舒伯特在音乐中捕捉到的，正是这种不可预知性，这也是多年来

我在表演这首套曲时一直孜孜以求的。我常常向我的钢琴伙伴建议,指明此曲意义的最好方法是用节奏不稳定的方式演奏引子。但是——正如我们将在此套曲中表达不可预知性的终极歌曲"Letzte Hoffnung"[最后的希望]中所见——作曲家已经做了这项工作。过多地摆弄脉动会破坏不稳定的体现,而这种不稳定是通过短音和长音的模式,联合高音和低音的接续,以及力度的膨胀和消退实现的:恰到好处,不多不少。

诗的最后四句是舒伯特的核心,他做了重复,既是为了强调它们的意义——我们不应错过——也是为了提升音乐的强度,以捕捉流浪者的确信:他与这屋内舒适生活的分离。诗人缪勒无意识地为我们总括了舒伯特的方法(《魔王》和《纺车旁的格莱卿》的方法),他以一个简单的对联句——犹如风儿在屋顶上吹,它也在内心中吹,只是声响不那么大——明确告诉我们,音乐可以同时代表客观现实和主观经验。难怪舒伯特要重复这句诗,第二次在音乐轮廓上更强烈一点,但同样安静(在乐谱中标为"leise",即轻声),以与最后两行的暴力形成对比,它们被鲜明地标为"laut",即大声。这两句对于我们理解流浪者的心境,以及理解他所经历的旅程至关重要。"有谁会关心我心里的痛楚?反正他们的女儿会成有钱的新娘。""有谁会关心

我心里的痛楚？"这句话中有一种执着的意味，"反正他们的女儿会成有钱的新娘"，这里有一种反讽的胜利感，音乐上行，似有点兴奋。第一句话再次出现，呈现出一种自信的蛮横，重复了两次，音调上升，带有某种尖锐的坚持；第二句话重复时更有锯齿状，更加歇斯底里，音乐在华丽的花饰中似总括一切，我们听到金钱声哗哗从钢琴里流溢出来，十二个灿烂、闪亮、上升的十六分音符带领我们回到开头的钢琴行进中，歌曲在最后垂死的颤栗中结束——风标渐渐平息，房屋内家人和睦安宁，受抛弃者却在寒风中瑟瑟发抖。

第一首歌曲已提到婚嫁的想法：女孩谈及爱情，母亲论及婚姻；当然，这里有暗示，父亲在这其中一直不同意。在第一首歌里，我们在中低音区交织的钢琴声中听到了或许可能的、理想化的伴侣关系的回声，伴随着那些特定词语，甜蜜地相互回应。相比，到第二首歌的结尾，抛弃和被抛弃的恋人之间的感情暴力已清晰可闻，第一首歌的平静脚步已遭破坏。

※

1820年代，婚姻在维也纳是令人烦恼的问题。舒伯特本人在1816年9月8日的日记中写道：

第二章 风标

人就像一个球,任凭机遇和激情来玩耍。

这句话在我看来是真切万分……

幸福是找到一个真正的男性朋友。更幸福的是,他的妻子就是他真正的朋友。

对一个自由人,婚姻如今是一个可怕的想法:他用婚姻换来的不是忧郁,就是粗俗的肉体享受。当今的君王啊,你看到这个但仍保持沉默。或是你并没有看到?

在前一年的1月12日,后拿破仑时代高压性的梅特涅亲王政权颁布了一项新婚姻法,并于3月16日出版:Ehe-Consens Gesetz,即《婚姻同意法》。舒伯特当时是他父亲的维也纳高级中学的一名助理,根据新法,他属于需要获得许可才能结婚的公民。只有在"希望结婚的人能够证明他有足够能力来供养一个家庭"的情况下,才会发放许可证。舒伯特的哥哥费迪南在1816年1月结婚时,便不受此法律约束,因为他是帝国教育机构的正式教师。他的弟弟、画家卡尔于1823年11月结婚时,曾向当局申请许可,并被要求提供他的职业和收入证明,即Erwerbsfähigkeit(字面意思是"有偿就业能力证明")。

1816年4月,舒伯特申请了一份工作,即莱巴赫[Laibach]的音乐教师职位,有他的老师萨列里

（Salieri，莫扎特的传奇对手）用意大利文写的证明。这可能是为了改善经济状况，或是为了谋得一个职位（师范学院的乐正），从而使他免受恼人的哈布斯堡婚姻法的约束。不管是什么情况，9月7日，也就是这篇沮丧的日记前一天，他收到了被拒的消息。

很明显，舒伯特担心自己无法结婚，被迫去过"忧郁或……粗俗的感官生活"。他果然没有结婚，随后染上梅毒——大概是在1822年11月——就一点也不奇怪了，令人遗憾。单身是奥地利比德迈尔生活的一个公认特征。以舒伯特自己的圈子为例，有五个人从未结婚（舒伯特、阎格尔 [Jenger]、鲍恩费尔德 [Bauernfeld]、卡斯特利 [Castelli] 和格里尔帕泽 [Grillparzer]）；大多数人等到三十岁之后才成家，包括画家库佩尔怀泽 [Kupelwieser]、歌手沃格尔 [Vogel] 和诗人兼爱乐者肖博 [Schober]（分别在30岁、58岁和60岁结婚）。舒伯特的长兄伊格纳茨 [Ignaz] 直到51岁时才结婚，在1836年，那时他已继承了父亲的校长职位，免受哈布斯堡婚姻法的限制。

舒伯特在1816年是否有特别的想法，他可能想娶谁？那一年，他誊抄了自己的17首歌曲，作为礼物送给一位歌喉美妙的邻居特蕾泽·格罗布 [Therese Grob]，她是一家收入颇丰的中产阶级夫妇

的女儿,父母在维也纳的利希滕塔尔 [Lichtental] 教区拥有一家丝绸厂。(最近的研究表明,这套歌集实际上给了她的哥哥海因里希,虽然可能是期望转交给她;最终这本歌集传给了海因里希的子嗣。)这 17 首歌中可能有 3 首是专为特蕾泽而作。最后一首可能是在 1816 年 11 月或 12 月创作。1814 年 9 月,舒伯特的《F 大调弥撒曲》在利希滕塔尔教区教堂演出,特蕾泽是女高音独唱。这是舒伯特的朋友安塞姆·许滕布伦纳 [Anselm Hüttenbrenner] 在 1854 年对弗朗茨·李斯特所作的回忆:

> 一次我和舒伯特到乡下散步,我问他是否从未谈过恋爱。他在聚会上常对异性很冷淡,有点不近人情,我几乎认为他对她们完全不感兴趣。"哦,不!"他说,"我曾深爱过一个人。她是一位校长的女儿,比我小一点,在我作曲的弥撒中,她的女高音独唱最美,感情深挚。她并不特别漂亮,脸上有麻点;但她有一颗心,一颗金子般的心。三年来,她一直希望我娶她;但我找不到一个能供养我们俩的职位。后来她顺从父母的意愿,嫁给了别人,这让我很受伤。我仍然爱她,而且从那以后,再也没有人比她更吸引我。她只是与我无缘。

当然，对于这位正在成长的波希米亚式作曲家弗朗茨·舒伯特来说，当时的情况可能并不那么明朗，因为他自己的父亲（与特蕾泽的父亲不同，他是一位校长——许滕布伦纳出现口误很容易理解）正在管理一所成功的学校，如果儿子首要考虑的是中产阶级式的安全和舒适的家庭，他肯定可以做出长期承诺。舒伯特可以等待特蕾泽，他可以另作打算。

然而舒伯特的自我意识，在他生命的这一部分中和在他的音乐中一样，都是一个局外人，一个受拒者。生活中的失望可以被转型成为艺术。在《美丽的磨坊女》（舒伯特早先根据威廉·缪勒诗词创作的声乐套曲）中，作曲家认同的是一个备尝爱情辛酸的磨坊男孩，一个学徒工。舒伯特家中有这样一个故事：1808 年 9 月，他第一次来到寄宿唱诗班学校 [Stadtkonvikt] 参加唱歌面试，他穿着一件淡淡的白蓝色外套，引起了其他男孩的嘲笑——"他一定是个磨坊主的儿子。他一定会被录取的。"而《美丽的磨坊女》中的流浪者磨坊工被一个在社会地位上远高于他的女孩拒绝，她是一个有钱的新娘，磨坊主的女儿。特蕾泽·格罗布继续了这一磨坊面粉主题，后来嫁给了一位面包师。《婚姻同意法》在这桩婚事上没有半点障碍，当地教区的教堂档案馆里放着一份签字盖章的婚姻证书，可资证明。到底

是特蕾泽为了一个更可靠的男士而拒绝舒伯特，还是舒伯特为了赢得她而拒绝符合中产阶级的规范，我们不清楚，就像《冬之旅》的开篇情景一样不清楚；也许，就像通常的情况一样，舒伯特和特蕾泽自己也不清楚。令人惊讶的是，特蕾泽歌集中的歌曲并不包括在这一时期写成的那首无与伦比的《纺车旁的格莱卿》——对特蕾泽来说，这首曲子的爱欲流露太危险了吧？它肆无忌惮的性感让她害怕了吗？舒伯特甚至没给她看过吧？我们不妨想象，她是它灵感来源一部分，有声乐的层面，或许还有更深的层面……

还有另一个舒伯特的爱情故事，同样也是未被满足，可有助于我们理解《冬之旅》。1868年，舒伯特的朋友莫里茨·冯·施温德 [Moritz von Schwind] 画了一幅深棕色的素描，《在约瑟夫·冯·施鲍恩之家的舒伯特夜晚》。他给舒伯特圈子里的另一位成员费迪南·冯·迈尔霍夫 [Ferdinand von Mayerhofer]（注意不要与诗人、舒伯特密友约翰·梅尔霍弗 [Johann Mayrhofer] 混淆）写道：

> 我想再现一个舒伯特圈子的画面，其中描画了我们所有朋友。它不如当时那样美丽，更像是一位老先生在喋喋不休地讲述着他年轻时在场的事件，而他心中仍对此念念不忘。

主导这个想象和理想化场景的是一位女士的肖像，一个椭圆形的画框，醒目而集中地展示于施鲍恩客厅的后墙上，就在舒伯特正在弹奏的钢琴上方，他正为歌手沃格尔 [Johann Michael Vogl] 伴奏。这是卡洛琳·冯·埃斯特哈齐·冯·加兰塔女伯爵 [Countess Karoline von Esterhazy von Galanta, 1805–1851 年]，此画像基于舒伯特的另一个朋友约瑟夫·泰尔彻 [Josef Teltscher] 已失传的水彩画创作。卡洛琳的父亲约翰·卡尔·埃斯特哈齐·冯·加兰塔伯爵于 1818 年聘请舒伯特来到他们家在塞利兹（Zseliz，现在匈牙利）的避暑别墅，给卡洛琳和她的妹妹玛丽上音乐课，她们都是出色的钢琴家。她们回到维也纳后，舒伯特仍继续给她们上课，并将自己的作品 8 号歌曲集题献给了伯爵。

很明显，舒伯特对年轻的卡洛琳女伯爵产生了强烈的感情，这种感情也融入到他的音乐中。1824 年他重回塞利兹，在那里呆了四个半月。那年夏天，他在塞利兹给施温德写信说："我常常对维也纳感到一种无果的渴望，尽管有某颗迷人的星星。"1828 年 2 月，舒伯特的朋友、剧作家爱德华·冯·鲍恩费尔德 [Eduard von Bauernfeld] 在日记中写道："舒伯特似乎真的爱上了 E 女伯爵，我就喜欢他这一点。他给她上课。"在他 1863 年写的回忆录中，鲍恩费尔德给我们提供了更多的细节，以及一些敏感的

第二章 风标

分析:

> 事实上,他与他的一个学生,年轻的埃斯特哈齐女伯爵相爱,他还为她献上了他最美丽的钢琴曲之一,《F小调钢琴二重奏幻想曲》。除了在那里上课之外,他还在他的赞助人、歌唱家沃格尔的支持下,时常去伯爵家拜访。在这种时候,舒伯特很满足于退居幕后,静静地呆在他爱慕的学生身边,把爱之箭更深地插进自己心里。对于抒情诗人和作曲家来说,一段不愉快的爱情可能有它的好处,只要它不是太不愉快,因为它增强了他的主观感受,并给由此产生的诗和歌打上了最纯粹的现实的色彩和色调。

另一个朋友的描述,即业余歌手卡尔·雪恩施泰因男爵 [Baron Karl Schönstein](《美丽的磨坊女》即题献给他)告诉我们,1818 年在塞利兹,与一位女仆的爱情如何"后来让位于他心中为……卡洛琳女伯爵萌发的更加诗意的火焰":

> 这股火焰一直燃烧到他去世。卡洛琳对他和他的才华极为重视,但她并没有回报他的爱;也许她不知道这种爱存在的程度。我说的是程度,因为从

> 舒伯特的一句话——他唯一的文字告白——她肯定已经清楚地知道他爱她。即是有一次,她开玩笑般地责备舒伯特没有将任何作品题献给她,他回答说:"这有什么关系呢?反正所有的东西都是献给你的。"

《F小调幻想曲》随后的题献当然更说明问题——很有可能,作曲家会演奏这首为两位钢琴家而写的曲子,"呆在他爱慕的学生身边",他们的手有时会交叠在一起。这的确只是一个幻想,充满了渴望和向往,充满了"主观感受"。

卡洛琳手中有多达十四份舒伯特的亲笔手稿——这里似有特蕾泽的回响,也有舒伯特崇拜求爱的暗示——其中有《美丽的磨坊女》中第九至第十一首歌的抄誊稿,时间为1824年,向下移调,以适合卡洛琳的女中音嗓音。爱的宣言——《急不可耐》("Ungeduld")、《早晨的问候》("Morgengruß")、《磨工之花》("Des Müllers Blumen")——谁知道呢?但是,对一个在社会地位上远远高于他的女人,一个他曾以教师的身份住在她家里的女人,在舒伯特看来,这种不可能的爱的观念,一定会让缪勒的《冬之旅》诗作更贴合自己。舒伯特自己继承了费希特和施莱格尔的传统,继承了卢梭的圣普乐的传统;也许,缪勒

的流浪者,也是一个家庭教师。

在许多方面,这是回归一些学者认为不太可信的舒伯特研究方式。早在20世纪初,舒伯特研究顶尖级专家,奥托·埃里希·多伊奇 [Otto Erich Deutsch]——他编纂了舒伯特作品的综合目录,因此每部作品的编号都用 Deutsch 或 D.,如《冬之旅》是 D.911——在谈到《美丽的磨坊女》时写道,作曲家"当然不是受到任何女仆或磨坊的启发,而仅仅是受到缪勒诗作的启发"。这是一种可以理解的反应,以对抗20世纪初鲁道夫·巴尔奇 [Rudolf Bartsch] 多愁善感的舒伯特神话处理,他1912年出版了小说《小蘑菇》(Schwammerl,舒伯特的一个昵称)(此书发行了20万册),此书又被改编为基于舒伯特旋律的热门轻歌剧《三少女之屋》(Das Dreimäderlhaus,曾被译成22种语言)及其电影版《花开时节》(Blossom Time, 1934年),由理查德·陶伯[Richard Tauber]主演:人的神化,抑或酒、女人和歌的升华,或者说是天启。但是,我们拒绝裹着糖衣的舒伯特,并不意味着要抹去他的灵感旅程的一些明显阶段。舒伯特与特蕾泽·格罗布或卡洛琳·冯·埃斯特哈齐相处的真实境况,并不是他艺术的一部分,我们手头也没有真凭实据;但可以非常肯定的是,这些关系中的自我戏剧化,就像艺术与生活之间不断的相互反馈中经常出现的情况,

将舒伯特引向特定的方向,缩小了他的选择范围,并点燃了他的激情。

重塑舒伯特的冲动令人钦佩,要祛除附加在舒伯特身上的感伤性、舒适性,以及最坏意义上的比德迈尔的污点,这开辟了各种方向,但其中一些是死胡同。舒伯特未婚,引起人们猜测,认为他可能是同性恋者。二十年前,这引起了音乐史上的一场大争论,值得庆幸的是这场争论已经平息,但却留下了印记。我对此不吐不快,因而想说几句。

1989 年,前唱片制作人("前锋"[Vanguard]厂牌的创建人之一)和贝多芬传记作者梅纳德·所罗门 [Maynard Solomon] 在学术期刊《19 世纪音乐》[*19th-Century Music*] 上发表了一篇文章,标题有些蹊跷:"弗朗茨·舒伯特和本维努托·切利尼的孔雀"。也许需要整本书的篇幅,才能进入所罗门和他的争辩对手瑞塔·斯特布林 [Rita Steblin] 之间错综复杂的讨论;当时(以及后来)出现的部分问题是此时关于同性恋解放的争议方兴未艾,这个议题被政治化。如果这个议题在今天刊发,肯定不会引起这么多骚动。斯特布林详细而令人信服的探究(例如,正是斯特布林引起了人们对《婚姻同意法》的关注,并对之进行了广泛而值得称道的研究)常遭否定,这可以理解,因为人们兴奋异常,以为找到了一种崭新的看待这位作曲家的方式,而这在以前

是被禁止的。

但首先而且最重要的是，太阳底下并没有什么新鲜事；舒曼在他死后不久就已经把舒伯特的音乐描述为——不用说，这是隐喻——女性化，贝多芬的音乐则是男性化。1880年代舒伯特的遗体被挖掘出来重新埋葬在维也纳新公墓，此时的一位评论家说起贝多芬头骨的男性厚度，舒伯特头骨的女性细腻。有一些被称为"酷儿理论"[queer theory]的元素可能会帮助我们更好地理解舒伯特的音乐：以同性恋为主题的诗歌配曲，如歌德的《盖尼梅德》[1]D.544；关于同性恋爱情的诗歌配曲，如普拉腾[August von Platen]的《爱情谎言》[Die Liebe hat gelogen]D.751和《你不爱我》[Du liebst mich nicht]D.756；甚至对《美丽的磨坊女》这样的声乐套曲进行性动态的分析。这是一种文化，基于对希腊的迷恋，在其中即使是那些以异性恋为主的艺术家们也会触及同性恋的观念——歌德就是最好的例子，他有关盖尼梅德的诗作以及那个闻名遐迩的威尼斯谚语（我从学生时代就记得），在其中歌德宣称他更喜欢和一个女人做爱，因为把她当作一个女孩之后，也可以把她当作一个男孩。不妨仔细想想此事。但所罗门试图重构我们对舒伯特"原初性取向"的认识来重

[1] Ganymed，古希腊神话中的美少年。

塑舒伯特研究,总体上看,这似乎并无什么帮助,而且也是时代错置。舒伯特可能有一些同性恋的感觉,也可能有一些同性恋的经验。我们不知道。他不是(也不可能是)我们现代意义上的同性恋。同性恋的身份概念当时还没有被发明出来。有大量的证据表明舒伯特喜欢女人,他对女人的性兴趣,远远超过同性恋的倾向。

所罗门的立论集中于1826年8月鲍恩费尔德日记中有一条隐晦、含糊的记录:"舒伯特病了(像本维努托·切利尼一样,他需要'年轻孔雀')。"在所罗门发表观点之前,普遍认为这是指舒伯特的梅毒。歌德曾在1806年翻译了切利尼的回忆录,这位切利尼喜欢大吃大喝,也是梅毒患者,而孔雀肉大概是治疗这种疾病的一种方法。所罗门很正确地指出,虽然回忆录中提到了孔雀,但从来没有把它作为治疗梅毒的方法;他提出,切利尼是一个臭名昭著的同性恋者,他用猎鸟来隐喻追求年轻男子,以此来治疗精神不振。因此,鲍恩费尔德是在用暗语的方式谈论舒伯特对年轻男子交往的需要。所罗门将此作为一种标志,说这是理解舒伯特生活的新方法。

问题是,所罗门在试图确立他的论据时,在其他地方犯了太多笨拙的和偏颇的错误。误译、误写和断章取义充斥其中,其令人发笑的高潮是1827年的一次聚会,某个尼娜 [Nina] 来邀请舒伯特和肖

博,她无疑是个烟花女子(或者可能是男扮女,因为参加这个聚会的"夜莺"究竟是什么性别并未明确)。邀请函上写道,"尽管有冰冷的表皮,但雪中的夜莺仍会全力以赴吹笛子"。既然冰冷的表皮"肯定"是比德迈尔时期的原始保险套——"我多么想脱掉这些冷皮啊",施温德在1824年5月6日给肖博的信中写道——他们吹笛子的性质,如所罗门冷静指出的那样,"就显得很直截了当。"

这里的一团乱麻,不妨从《冬之旅》开始来解决。对于任何听过或唱过第七首《在河面上》的人而言,答案显而易见。那同一条河已经结冰,一层坚不可摧的外壳,"harter, starrer Rinde"。留意,不是什么安全套,静静流淌的河水说,一个人也看不见,即便漂流而下。吹笛子当然就是唱歌,夜莺就是歌手。施温德说的是社交场合的"破冰"。而尼娜并不是坎德和艾布 [Kander and Ebb] 的"同志俱乐部"[Kit Kat Klub] 中女主人的早期化身(不管是变装还是真身),而是带 M 的米娜 [Mina],是威廉敏 [Wilhelmine] 的昵称。瑞塔·斯特布林对所罗门的观点做了冷静的反驳,她在总结中说,"很可能她是威廉敏·威特策克 [Wilhelmine Witteczek],她经常邀请舒伯特参加她的夜宴"。所罗门没有听出邀请中的玩笑口吻,这也让人怀疑他的文字风格嗅觉(如他在当时有关舒伯特与特雷泽·格罗布或埃

斯特哈齐女伯爵的关系描述中发现有反讽的口气)。

回到孔雀的问题,可能有所罗门所说的意思,也可能没有。所罗门本人、瑞塔·斯特布林、克里斯蒂娜·穆克斯费尔特 [Kristina Muxfeldt] 和玛丽-伊丽莎白·泰伦巴赫 [Marie-Elisabeth Tellenbach] 等人对这个意义过重的小短语进行广泛的讨论,我阅读了这些文献后,自觉不会比他(她)们更聪明。如果我们针对切利尼本人都不能绝对确定它的意义,那么对于鲍恩菲尔德或更广泛的舒伯特圈子来说,就更不能确定。他们都阅读了切利尼的回忆录,也就是说,是在读歌德 1806 年中规中矩的译本。鲍恩费尔德的意思可能是说,孔雀是那种神奇药物,也可能是实际的男孩,或者两者都是;我们手边的证据与这些解读中的任何一种都不矛盾,所罗门及支持者穆克斯费尔特据此所做的任何推测,都不是定论。

不过说到底,这种思维最大的误区在于,认为我们必须确定舒伯特的性征,认为我们可以知道它,并精确定义它。这时期有些人物,可以说他如何如何便是同性恋(虽然这个词就像称米开朗琪罗为"男同" [gay] 一样,肯定是时代误植)。奥古斯特·冯·普拉腾(August von Platen,托马斯·曼的小说《死于威尼斯》的灵感源)就是这样一个人;舒伯特为他的两首诗谱曲,这说明问题,但也不明确(不过值得指出的是,舒伯特也为歌德的 74 首诗和席勒

的 44 首诗谱曲,勃拉姆斯也为普拉滕的诗谱写了不多几首)。就这个时代最著名的诗人、名震欧洲的巨星拜伦来说,试图限定或界定他的性征注定是徒劳无功。他和男孩交往,也和女人有染,并和自己的姐姐乱伦;他的诗句既反映了他的异性恋,也反映了他的同性恋兴趣。本维努托·切利尼本人也有类似的经历;引人注意的是,在切利尼的回忆录中,在"孔雀"是指"漂亮男孩"的唯一明确的例子中,切利尼是带着一个男孩,他要这位男孩令人信服地装扮成女人去参加一个聚会,为的是不想让自己的情妇误以为有另一个女人而吃醋。

这并不是否认,舒伯特圈子里有高度情感化的男性关系纽带。历史学家迪尔哈默 [Ilija Dürhammer] 最近对这层关系做了极为勤勉的爬梳和记录。我们永远不会知道,他们使用的浓烈语言是否反映了爱欲感受;他们被这些爱欲感受所触动,这似是可信的,甚至是可能的。但是很明显,这些人同时也卷入与女性的复杂关系;舒伯特有可能与女性发生过一些性关系,很可能很短暂,并因此染上梅毒——比如说,与朋友弗朗茨·冯·肖博(此人行为放荡,沉湎女性,不务正业)一起去了一家普通妓院。而两次确有其事的、理想化的爱情关系——一次是与当地中产阶级的女儿,另一次是与名门望族的音乐爱好者,但均是无功而返的单相恋——却

对我们理解《冬之旅》以及隐藏于这部套曲背后的力量,具有非常明显的启示。

后 记

弗里德里希·荷尔德林(生于 1770 年)是歌德(生于 1749 年)和威廉·缪勒(生于 1794 年)之间那代人中伟大的德语诗人之一。1790 年代末至 18 世纪初,他曾在法兰克福、波尔多和瑞士做家庭教师。在法兰克福,他爱上了银行家雇主的妻子苏塞特·贡塔德 [Susette Gontard],遭到解雇。他随后将苏塞特写入书信体小说《许佩里翁,或希腊隐士》,使她不朽。此书出版于 1797 年和 1799 年,故事以 1770 年代为背景,主人公许佩里翁本人献身于希腊的解放。荷尔德林的亲希腊倾向无疑会吸引缪勒,甚至可能连同拜伦一起启发了缪勒。荷尔德林的生活环境也让人联想到那种家庭的境况,可能与《冬之旅》的创作起源有关。1806 年,荷尔德林开始无可挽回地陷入疯狂,在图宾根的一家精神病院(该院院长发明了一个面罩来抑制精神病患者的尖叫)住了一段时间后,他被一个崇拜者——木匠恩斯特·齐美尔 [Ernst Zimmer]——接到老城墙的一座塔楼里,直到 1843 年去世。在这一时期,他创作了具有强烈远见卓识的片断性诗篇。他生前多

第二章 风标

半被人误解,但他或许已成为德国浪漫主义的标志性诗人。他是一个先知,一个梦想家中的梦想家,他的精神错乱为他提供了一把通往无意识和非理性的钥匙。在他陷入疯狂前一年,他发表了一首诗,它以风标的形式,为我们提供了荷尔德林与缪勒的流浪者之间暗示性的诗意联系。

> Mit gelben Birnen hänget
> Und voll mit wilden Rosen
> Das Land in den See,
> Ihr holden Schwäne,
> Und trunken von Küssen
> Tunkt ihr das Haupt
> Ins heilignüchterne Wasser.

Weh mir, wo nahm ich, wenn
Es Winter ist, die Blumen, und wo
Den Sonnenschein,
Und Schatten der Erde?
Die Mauern stehn
Sprachlos und kalt, im Winde
Klirren die Fahnen.

悬着黄黄的梨

> 开满野玫瑰的
> 土地依傍着湖水,
> 你们这些优美的天鹅,
> 沉醉于亲吻中
> 将头浸没到
> 神圣冷静的水里。
>
> 悲乎,若冬天来临,何处
> 我能采摘花朵,何处
> 能获得阳光,
> 以及大地的影子?
> 墙垣孤立
> 无语,阴冷,风中
> 旌旗瑟瑟哀鸣。
>
> [姜林静译——译注]

这首幽暗而奇特的诗是本杰明·布里顿 [Benjamin Britten] 为《荷尔德林片段》中的第五首而创作的,它与《冬之旅》宛若伴侣,但在诗意的力量上远远超过了缪勒的作品;不久之后,汉斯·维尔纳·亨策 [Hans Werner Henze] 将后来的长篇散文诗《在可爱的蓝色中》[In lieblicher Bläue,1808] 作为他《室内乐 1958》[Kammermusik 1958] 的文本,专为彼

得·皮尔斯 [Peter Pears] 写作。风标仍在啼叫，但现在安静下来：

> In lieblicher Bläue blühet
> mit dem metallenen Dache der Kirchthurm.
> > Den umschwebet
> Geschrey der Schwalben, den umgiebt die
> > rührendste Bläue.
> Die Sonne gehet hoch darüber und färbet das
> > Blech,
> im Winde aber oben stille krähet die Fahne.

> 在迷人的蓝光里
> 盖着金属房顶的教堂钟楼
> 容光焕发。
> 它周围传来燕子的叫声，
> 它周身罩着一层令人销魂的蓝光。
> 太阳高高地移过房顶，
> 给铁皮镀上了金辉，
> 但起风的日子顶上的风标会悄悄地絮叨。

[林克译——译注]

第三章

冻 泪

Gefrorne Tropfen fallen
Von meinen Wangen ab;
Oh es mir denn entgangen
Daß ich geweinet hab'?

Ei Tränen, meine Tränen,
Und seid ihr gar so lau
Daß ihr erstarrt zu Eise,
Wie kühler Morgentau.

Und dringt doch aus der Quelle
Der Brust so glühend heiß,
Als wolltet ihr zerschmelzen
Des ganzen Winters Eis.

第三章　冻泪

冰冻的水珠
从我的两颊下堕。
有可能我没注意,
我竟有那么多泪水。

哦,眼泪呀,我的眼泪,
怎么现在变得那么脆弱。
你一定已经结成冰块,
就像清晨冰冷的露珠般闪烁。

你从我胸中涌出,
灼热像团火,
好似将冬天的全部冰雪
都被你溶没!

"你说得对:我今天不该来。"他说,压低了声音,让马车夫听不到。她向前弯了弯腰,似乎还想说话;但他已经喊出发车的命令,马车隆隆远去,把他留在拐角处。雪已经下完,一阵刺骨的风吹上来,在他站着凝视的时候,那风抽打着他的脸。忽然,他感觉到睫毛上有什么僵硬而冰冷的东西,才发觉自己泪流满面,风把眼泪冻住了。

——伊迪思·华顿 [Edith Wharton],《纯真年代》
(*The Age of Innocence*, 1920)

第三章 冻泪

演唱这部《冬之旅》——我一定演唱了上百次——某些演出让人记忆犹新。2010 年冬天,我在莫斯科的普希金美术馆与朱利叶斯·德雷克 [Julius Drake] 合作,这是十二月之夜艺术节的一部分。这场演出因各种原因而令人难忘。"十二月之夜"是晚年斯维亚托斯拉夫·里希特 [Sviatoslav Richter] 创建的一个系列,作为 20 世纪的钢琴巨匠,他与德国男高音彼得·施莱尔合作录制的《冬之旅》的现场录音,既厚重不朽又栩栩如生,那是我十几岁时接触这部套曲的途径之一。普希金博物馆是一座奇妙的博物馆,在演出之前,我们得以在它的画廊中漫步,见到让人敬畏的伊琳娜·安东诺娃 [Irina Antonova],她自 1961 年以来一直担任馆长。她为第二次世界大战结束时苏联侵占德国博物馆藏品做坚决的辩护,1945 年德累斯顿画廊的几乎全部藏品运抵莫斯科时,她就已经在普希金博物馆任职。(凑巧,里希特和施莱尔的《冬之旅》是 1980 年代初在德累斯顿的一次演出。)安东诺娃对"十二月之

夜"系列的建立起了重要作用。普希金博物馆本身是由俄罗斯诗人玛丽娜·茨维塔耶娃 [Marina Tsvetaeva] 之父创建,而她根据《冬之旅》的一首歌词(《幻日》)写了一首诗作。亚历山大·普希金和威廉·缪勒一样,也是泛欧拜伦崇拜的参与者;他的奥涅金和莱蒙托夫的毕巧林——短篇小说集《当代英雄》中处于核心的反英雄——是缪勒流浪者的远房表亲。

所有这些历史性的交集可能看起来很勉强,也无关宏旨,但却提醒我们,《冬之旅》是历史的产物,在历史中产生,并通过历史传播。例如,当缪勒写诗的时候,正是结束所有冬季旅行的一次冬季旅行——拿破仑从莫斯科大撤退——之后。缪勒是一个德国爱国者,他在 1814 年曾与拿破仑军队作战;但在紧接着的一段时间里,忠诚何方比较混乱。1812 年 9 月入侵俄国的拿破仑大军,有六十万人,是一个多国实体,其中有整整一个军团的奥地利士兵。1812 年 12 月离开俄国的十二万人中,有五万奥地利人、普鲁士人和其他德意志人,德意志人比法国人还多。

弗朗茨·克吕格 [Franz Krüger] 的画作《雪地里的普鲁士骑兵前哨》[Prussian Cavalry Outpost in the Snow] 的创作时间稍晚于 1821 年,其中令人悚然的尸体被大雪覆盖,几乎不为观者所见,它为我

第三章 冻泪

克吕格,《雪地里的普鲁士骑兵前哨》

们提供了一个完全不同的视觉背景,为《冬之旅》提供了另一种灵感,在混乱而可怕的战争年代之后,雪地景观可能意味着什么。

舒伯特本人显然是个政治敏感的人,即使不是非常活跃的政治人物,但在奥地利历史上这个政治压抑的时期,这方面证据并不多。1820年代,他似乎是个具有反骨的年轻人,因涉嫌叛乱而被捕(当时他的好友约翰·森恩 [Johann Senn] 与他在一起,可能是头目,最后流亡国外,事业一落千丈)。相反,早些时候,还是少年的他是一位爱国作曲家,写了一首庆祝盟军战胜拿破仑的歌曲。《巴黎的欧

洲解放者》[Die Befreier Europas in Paris]D.104 写于 1814 年 5 月,距奥地利和俄国军队进入法国首都仅几周。几年前,即 1809 年,法军对维也纳城的轰炸和占领,让年轻的舒伯特刻骨铭心(他生于 1797 年)。约瑟夫·冯·施鲍恩描述了 1809 年 5 月他(一个 20 岁的法律系学生)和舒伯特(一个唱诗班男孩)都住在神学院时的情景:

> 看到发光的炮弹在夜空中划过,那是一种壮观的景象,而许多炮弹染红了天空……突然间,房子里传来一声巨响,一枚榴弹炮落在了神学院的大楼里,它穿透了好几层楼,掉在一楼爆炸。

拿破仑终于战败后,安排欧洲秩序的和平会议在舒伯特的家乡维也纳举行,城里充斥着外国政要和各类社会活动。在不可避免的骚动和激动之后,结果是——特别是在 1819 年颁布了具有压迫性的《卡尔斯巴德法令》[Karlsbad Decrees] 之后——德语世界似陷入魔咒:像是中了《狮子、女巫和衣橱》中白衣女巫的魔法咒语:永远是冬天,圣诞节不会再来。审查制度开始运作:怀疑滋生不满。舒伯特和他的朋友们都是这个比德迈尔世界的居民,在这里,居家安逸是最重要的,艺术放弃了昔日的

第三章 冻泪

英雄主义,任何反对事物现存方式的举动都是加密的,须小心谨慎。按照舒伯特的剧作家朋友鲍恩费尔德的说法,奥地利的制度是"rein negatives: die Furcht vor dem Geiste, die Negation des Geistes, der absolute Stillstand, die Versumpfung, die Verdummung"(纯粹的消极:对精神事物的恐惧,对精神的否定,绝对的停滞,积水,僵化)。《冬之旅》可能会让我们想起过去的战争;但也会让人想起冰封的和平。

※

在《战争与和平》中,托尔斯泰反思了 1812 年战事及其后的历史意义:"19 世纪初,欧洲事件的根本重要性和基本意义在于,欧洲民众从西到东、随后从东到西的运动。"1941 年德国对俄国的入侵对之予以全面呼应,而且更甚——更巨大,更愚蠢,野蛮程度没有上限。大约在安东诺娃开始在莫斯科担任馆长时,也就是柏林战役前一个多月,德国男高音彼得·安德斯 [Peter Anders] 正在这座被严重轰炸的城市的一间录音室里完成《冬之旅》的录音,作为德国文明的一个象征。他正录制一套完整反映德语艺术歌曲的项目,这是其中一部分,计划是由钢琴家米歇尔·劳切森 [Michael Raucheisen] 构想,

据说他是第一个在音乐会上将钢琴盖完全打开来表演艺术歌曲的钢琴家），他是戈培尔的客户，希特勒的宠儿。

纳粹政权与古典音乐之间的关系是一个令人烦恼的问题。特立独行的马克思主义哲学家齐泽克[Slavoj Zizek]在对待《冬之旅》时一如既往地惹人争议。他将乔治·斯坦纳[George Steiner]等人所担心的德国高级文化的问题进一步明确并具体化——"一个悖论，现代野蛮主义以某种直观的、或许是必要的方式从人类文明中萌生。"——斯蒂文·斯皮尔伯格的《辛德勒的名单》以残酷电影方式将此体现出来（其中，在清除罗兹犹太人区时，一个德国士兵在他们要拆除的犹太人公寓里用钢琴弹奏优美的赋格曲。"巴赫还是莫扎特？"他那两个不那么"文明"的战友大声互相询问）。这里是齐泽克对《冬之旅》的文化作用的评论——约1942年，低音男中音汉斯·霍特尔[Hans Hotter]与上面提及的劳切森合作录制了一张非常著名的这部套曲的唱片：

> 很容易想象，德国官兵于1942/1943年寒冷的冬天，在斯大林格勒战壕里聆听这段录音的情景。《冬之旅》的命题，难道不能唤起与这一历史时刻的独特共鸣吗？整个斯大林格勒战役不就是一场巨大的《冬之旅》吗？每个

德国士兵是否都可以对自己说出这部套曲的第一句话:"我来是陌路人/作为陌路人现在我离开"?下面这些诗句不正是他们的基本经历吗:"如今我的世界昏暗阴霾/道路被皑皑的白雪覆盖。我要旅行多久/这并不由我定裁。/为了穿过黑暗的幽谷/我一定要找出一条路来。"

齐泽克接着对《冬之旅》中的一些歌曲也提出了同样的观点,进而说明那种"与这一历史时刻的独特共鸣"。"无意义的无尽行进"在《回顾》中,是与撤退的共鸣:"我的脚又疼又热,/即使我正走在冰雪之上。/但我只想在看不见钟楼的地方,/才停下有片刻喘息的时光。"士兵只能梦见在春天回家,他的 Frühlingstraum[春梦],他紧张地等待着邮车的到来(第13首);而第18首的暴风雨的早晨,很像"早晨炮火攻击的震惊"。

> 灰暗阴沉的天幔,
> 已被风暴撕成碎片;
> 破散的云儿在天上飘荡旋转,
> 被击打得精疲力尽,无比困倦。

士兵们精疲力竭,但仍不允许他们拥抱死亡的安宁(第二十一首歌曲《旅店》的表达主题),唯

一的办法就是继续前进——"于是,我就不会听见它忧虑的故事,因为我没有耳朵去听它的经历!"(《勇气》)。

> 要是雪花吹到我的脸上,
> 我就很快把它掸落在地……
> 只有傻瓜才会唉声叹气!

齐泽克的分析可能有些勉强,但却是对历史的深刻回应;德语艺术歌曲与世界历史事件有着长期的甚至是未曾料想到的联系,这似乎与它的家庭渊源、它的审美内在性相左。对齐泽克来说,恰恰相反,正是这种"错位",可以让《冬之旅》成为1942年中另一次冬之旅的慰藉伴侣,抽象的情感允许"从具体的事物中逃脱"。难道这就是艺术的作用,隐藏可怕的真相?

在德意志民族主义发展的早先时候,1894年,安东·冯·韦尔纳 [Anton von Werner] 画了一幅华丽的《巴黎城外的宿营,1870年10月24日》。韦尔纳是一位知名人士,柏林皇家艺术学院的院长,他最著名的画作是有关1871年在凡尔赛宫的新德意志帝国成立仪式,后被多次复制引用。普法战争之前,韦尔纳是普鲁士参谋总长赫尔穆特·冯·毛奇 [Helmuth von Moltke] 的幕僚;这幅著名画作中

第三章 冻泪

的轶事细节表明，韦尔纳在回忆（或许也是在改进）一次真实事件。观者看到，一群衣冠不整的普鲁士士兵，正在一个豪华的洛可可法国客厅沙龙里（布鲁诺伊城堡）。沾满泥浆的皮靴，正在燃起的炉火，旁边散落着木头，这一切令人吃惊。士兵们带来的粗犷，与这个有点女性化的环境之间有一种直接的视觉对比。这是法国文明与德国文化之间的并置，是坚固的男性价值与战败民族的退化之间的并置。但请注意，这些粗犷的男士并没有破坏雅致的环境：他们举止得体。奢侈的家具保持完好；一位戴头盔的老兵正与这家人有点上了年纪的女仆做低声交谈。他们的前面有个小姑娘，正为眼前的一切感到惊喜不已：画面中心有一架三角钢琴，琴盖打开，一位军官正在钢琴上弹伴奏，另一位军官正在歌唱，仪态随意而高雅，一只手叉腰，另一只手轻盈地放在钢琴谱架上，好似对世界宣称，他正在威格摩尔大厅 [Wigmore Hall] 演出。他们正在表演的音乐可在谱架上辨认出来（韦尔纳也在关于此画的笔记中提到），是一首舒伯特的歌，出自 1828 年的海涅诗集——《海滨》[Am Meer]，"Das Meer erglänzte weit hinaus…"[大海在远方闪烁不停……]。据韦尔纳的笔记，这首歌出人意料（考虑到它较为阴暗的心理色调）很受军乐队喜爱。

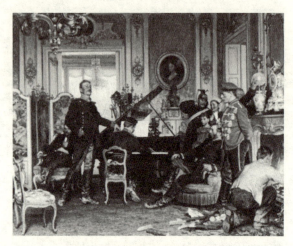

安东·冯·韦尔纳,
《巴黎郊外的宿营,1870 年 10 月 24 日》,1894

所以我们看到,舒伯特的歌曲如何在德意志的胜利与灾难之间进行调解,其时段正是充满困扰的时期——从 1813 年(现代德意志民族主义的诞生),到 1945 年(德意志民族主义的终极羞辱和毁灭)。舒伯特正是在中欧政治性紧缩的时期发明了他创作歌曲的崭新方式,他四周的圈子看重并强调 Bildung[教化]——自我及自我力量的培育。这既包括 Anbildung(通过文化沉浸,如阅读和其他等等,来扩展文化视野),也涉及 Ausbildung(自

身天赋的展现）。舒伯特的歌曲深深得益于这种文化。韦尔纳的画作明确体现了一种矛盾冲突，德国的强大和法国的羸弱。一方面是战争的图景：带泥浆的皮靴和制服，普鲁士军国主义的理念位于德国民族使命的中心，起先是作为手段，但从根本上说也是价值体系；另一方面是"教化"的理念，深耕培育，并通过宁静的音乐表达个人，最终达至敏感性的升华：正是这种矛盾冲突不安地居于这幅画作的核心。这两方面能够和谐相处吗？

德语艺术歌曲的歌手今天是这一历史——既有积极的一面，也有消极的一面——的后继者；我们不能也不应该逃离这一历史；我们应该尝试去理解这一历史。1945年之后，新的技术手段——高保真和慢转唱片——与新一代的艺术歌曲歌手相结合，使 Lieder[德语艺术歌曲] 得以重塑，其具有非凡敏感和敏捷想象力的主导人物是一位普鲁士教师的儿子，迪特里希·费舍尔-迪斯考。在近半个世纪的时间里，费舍尔-迪斯考以传教士般的热情和炽烈的演绎天赋，通过录音和音乐会的不同方式，将舒伯特的全部抒情天才展现在世人面前，从而证明"教化"优于强权。从某种意义上说，新的艺术歌曲演唱是浴火重生，但却指向和平。费舍尔-迪斯考的第一次《冬之旅》演唱是如下情形：

我的学校正在准备一场音乐会,由我演唱《冬之旅》,以回应我(还有我母亲)在更多观众面前表演这部套曲的热切愿望;瓦尔特教授也在观众席上。我热情高涨,冲昏了头,有两首歌曲(我不记得是哪两首了)没来得及认真记住——所以我干脆把它们省略了。音乐会大约进行到一半时,空袭警报响起。那是1943年1月30日,纳粹夺取政权十周年纪念日,英国人正在用猛烈轰炸来纪念。我在泽伦多夫[Zehlendorf]市政厅的两百多名听众和我一起逃到地下室。两个小时中,外面狂轰滥炸,虽然幸好不是在泽伦多夫这里。随后我们都再次上楼,继续进行套曲的第二部分。我的这次首演太不同寻常,但它也让我看到,我可以面对困难环境,并努力走到最后。

传说1950年代初,年轻的费舍尔-迪斯考在伦敦首演《冬之旅》后,方位感迷乱,以至于走错了台口。

于是我们兜圈子又回到出发点,从Bildung再到Bildung。1950年代和1960年代,新的德语艺术歌曲演唱风靡全球——我们这代人都对它肃然起敬,它是新德国的大使,是对自由精神的继续,其开始可回溯至1820年代。

第三章 冻泪

2010年,两位英国音乐家在莫斯科普希金博物馆表演舒伯特的《冬之旅》,这其中卷入了多少历史和文化的复杂性,多么具有反讽意味!这首特别的歌曲《冻泪》让我想起莫斯科的演出,有两个相关的原因。我们抵达和离开这座城市时,伴随着一场无与伦比的冬季的实体力量和美学力量的展示:一场暴风雪将树木变成了玻璃雕塑,上面挂满了晶莹剔透的水晶,一道奇异的风景被封冻起来,这倒真适合《冬之旅》。的确是冻泪:冰柱水滴装饰着树枝,正是树在哭泣。我们思忖,我们常在夏天表演这部套曲,有时会觉得很奇怪,非常不合适。说来也很奇怪,我们总是在温暖的大厅里表演该套曲,从来没有感受到寒冷,也没有在寂静中雪景中生活过。观众会常常如此想象吗?雪景应该是音乐会的一部分吗?

演出前,一位非常有礼貌的俄罗斯记者用英语采访我,要用于电台节目。在歌曲独唱会中,与歌剧相反——在歌剧院中,通过灯光调节,一堵无形的墙将演员与观众席隔开——观众通常是可见的,是表演等式的一部分,表演者可与之对弈和交流。在音乐会接近尾声时,我向大厅看去,发现我的采访者在流泪——这在我以前《冬之旅》的演出中从

未发生过。对他来说，这可能牵动了一些非常特殊的东西，他可能经历过非常难忘的一天、一周或一个月；但我不禁把它归结为俄罗斯的神秘灵魂——那个特定的文学形容，对这个民族而言，情感的表达往往会溢出表面。

❄

《冬之旅》写于这样一个时期，此时过度哭泣已遭人白眼。18 世纪中后期，即所谓的情感时代，则充斥着泪水。放情哭泣已经从虔诚的宗教领域（典型表达于巴赫的康塔塔《哭泣，悲叹，忧愁，恐惧》[Weinen, Klagen, Sorgen, Zagen]）移至不加掩饰的感性经济的中心。泪水意味着同情，但它们也代表着——至少在想象中——一种更肉体化的体液交换。1770 年代的热门畅销书是歌德的《少年维特之烦恼》，其热度直至巴士底狱风暴仍未消退。此书一经出版即成为德意志青年人的必读，它所激起的热潮很快传遍整个欧洲。维特不仅在时装上引领潮流（蓝色外套和浅黄色马裤），也引来生存意义上的模仿：睿智年长者担心，这本书不仅鼓励浪漫式的忧郁（维特爱上夏洛特；她结婚了；他单相思），甚至鼓励自杀（维特的命运）。当时，许多英国和法国的写作，流行所谓的感伤主义是主流，但歌德

却将哭泣推向了狂喜和情欲的极限。夏洛特和维特阅读克洛普斯托克 [Klopstock]，深受感动，潸然泪下。正如罗兰·巴特 [Roland Barthes] 所做的描述：

> （维特）无拘无束地释放眼泪，以此遵循情爱身体的秩序，它处于液体扩张中，一个沐浴的身体：一起哭泣，一起流动：美味的眼泪完成了夏洛特和维特共同阅读和表演的克洛普斯托克。

到 1820 年代，对感性的崇拜及哭泣已成为老俗套。狄更斯在 1836 年创造了山姆·维勒[2]，但这个人物所说其实是之前十年的观点，他宣称对于感情，一个人"最好放在自己心里，别让它们在热水中蒸发，特别是它们没什么好处。泪水从来不可能给时钟上发条，也不可能让蒸汽机运转"。这部分是因为时尚的转变，但敏感性也是与革命时代相联系的一种危险学说。

因此，缪勒的流浪者一方面受当时风行的拜伦式反讽的影响，另一方面则预示了反衬海涅的浪漫式压缩，于是他对自己的眼泪感到几分惊讶，也有几分逗乐；乍一看，这些眼泪并不是出于感情的流

2　Sam Weller，《匹克威克外传》中的人物。

动、润滑而陶醉的泪水,而是凝固在脸颊上的泪。有一个矛盾逐渐在诗中积累,当流浪者嘲笑自己的眼泪是如此不温不火,以至于像晨露一样变成冰冻时,它们的源头——从自己内心中涌出——却是炽热的。它们来自内心,而内心是一个汹涌的情感熔炉。这是一首关于压抑的歌,一首关于人的感情被物化的歌,舒伯特在音乐的配置中体现了这首诗的每一个曲折,从钢琴在开篇小节中冰冻的、近乎嘲讽性的呼唤和回答的动机,到"des ganzen Winters Eis"[冬天的全部冰雪]这些语词的反复哭诉。

哭,当然是两方面的——嗓音发声和产生眼泪。它有很多种类,不同的组合,是悲伤的万花筒:无声的眼泪;无泪的呜咽;低沉的或更放纵的抽泣;以及吞噬一切的哭泣,投入整个身心,可怕但却达至净化。婴儿一直会哭,成人则少得多;虽然哭是一个生理过程——因动情而流下的眼泪,比切洋葱时产生的眼泪,含蛋白质成分要多百分之二十到二十五。与特定压力相关的荷尔蒙会分泌在动情的眼泪中——眼泪是历史文化的中介。哭泣提供某种有利于健康的解压,这一观念有很长的历史。塞内加[Seneca]认为,"眼泪安抚灵魂";奥维德[Ovid]写道,"通过哭泣我们发散怒气……哭泣是一种解脱,悲伤被泪水冲走,于是我们感到满足"。当然,我们生活在一个怀疑眼泪的社会,我们为眼泪感到

第三章 冻泪

困窘。在我们的社会中,男性哭泣的频率要比女性低得多,这并非一直如此。音乐是唤起情感、导致哭泣最有力的方式之一;但每当我自己因某段音乐而哭泣时,我会体验到两种矛盾而交叠的感觉——我应对自己反应的真实性和强烈性感到满意(虽然我不愿意这样称呼它),但在我的自我意识中,又会对此感到羞愧。一个人不应屈就于由音乐所引起的眼泪——眼泪来了,但被抑制。在音乐厅里,人们不像在葬礼上那样公开而彰显地哭泣,尽管他们正在听闻的是巨大的情感冲击。只有那一次,我看到有人——只有一个人——在观众席上哭泣。

第四章
冻 结

Ich such' im Schnee vergebens
Nach ihrer Tritte Spur,
Wo sie an meinem Arme
Durchstrich die grüne Flur.

Ich will den Boden küssen
Durchdringen Eis und Schnee
Mit meinen heißen Tränen,
Bis ich die Erde seh'.

Wo find' ich eine Blüte,
Wo find' ich grünes Gras?
Die Blumen sind erstorben,
Der Rasen sieht so blaß.

Soll denn kein Angedenken
Ich nehmen mit von hier?
Wenn meine Schmerzen schweigen,
Wer sagt mir dann von ihr?

Mein Herz ist wie erfroren,
Kalt starrt ihr Bild darin:
Schmilzt je das Herz mir wieder,
Fließt auch ihr Bild dahin.

第四章 冻结

我白白地在雪地,
搜寻她脚步的痕迹。
就在这儿我们手挽着手,
穿过那片碧绿碧绿的草地。

我想要亲吻洁白的大地,
在地面洒下我赤热的泪滴。
也许泪水会融化冰雪,
于是我就能看见下面的土地。

哪儿我能找到一朵鲜花?
哪儿是那片碧绿碧绿的草地?
如今鲜花都已死去,
草地也显得苍白无力。

难道没有一点纪念物,
我能从这儿捡起?
等我的心疼消失的时候,
谁会引起我对她的记忆?

我的心好像已经冻住,
她的肖像也就变成冰雪,充满寒气;
要是我的心一朝能够解冻,
那么她的肖像也会融化,再难寻觅!

Erstrarrung 这个词很难翻译。标准的翻译"麻木"似乎不充分,让人联想到麻醉和无感的概念,而这和这首歌没什么关系,只需聆听前几小节就会明白。在诗人的文字告诉我们更多之前,已有紧迫、执着和强烈的东西在音乐中运作。Erstarrung 这个名词,并不是一个日常词汇,它来源于动词 erstarren——僵化,变得僵硬,凝固。该动词又来源于形容词 starr,即僵硬。"冻僵";"冻实";"变成冰块"?话又说回来,erstarren 也可以简单表示冻结的意思。"冻结",那么,或者从字面上看是"冻结性",这首诗的想法肯定是,地面被冻结了,我们的主人公想以某种方式切开它,找回躺在下面的东西——记忆、过去、失恋?

> 我白白地在雪地,搜寻她脚步的痕迹。
> 就在这儿我们手挽着手,穿过那片碧绿碧绿的草地。

第四章 冻结

此处有种失望的丧失感——那个很生动的词 vergebens[白白地，徒劳]，配以呻吟似的倚音 [appogiatura]。春天只是一种记忆，就像友善的爱情一样，绿色的田野已被白雪覆盖。现在是冬天。急切追寻雪地里的那些痕迹——这是我们在旅途中遇到的第一首快速而匆忙的歌曲——让我们想起了第一首歌中的那些脚印，那些动物的足迹，它们帮助流浪者在黑暗中找到方向。不知怎的，女孩被同化成了猎物，这我想起了托马斯·怀特 [Thomas Wyatt] 爵士。

Whoso list to hunt, I know where is an hind,
But as for me, hélas, I may no more.
The vain travail hath wearied me so sore,
I am of them that farthest cometh behind.
Yet may I by no means my wearied mind
Draw from the deer, but as she fleeth afore
Fainting I follow. I leave off therefore,
Sithens in a net I seek to hold the wind.
Who list her hunt, I put him out of doubt,
As well as I may spend his time in vain.

任谁想狩猎，我知哪儿有只母鹿，
但对我，啊哈，我再也不去费力。

> 徒劳的努力已让我如此酸楚倦疲,
> 他们中我走得最远但仍落在后处。
> 但是我决不,不让我疲惫的思绪
> 从那母鹿抽脱,但当她向前逃避,
> 我跟得眩晕。因此我放任她走离,
> 因我寻求在一张网里将那风捕住。
> 不管谁是猎她的人,我毫不怀疑
> 都将像我一样,将时间白白耗去。

"我跟得晕眩……"我们的主角是那个现代人,一个追踪者;但追踪的概念不是已植入在我们的浪漫爱情概念中吗?我们的创始神话,我们的情感慰藉,一个可能太容易陷入病态和滥用的概念?

舒伯特实际上为恩斯特·舒尔策 [Ernst Schulze] 的诗作谱写了相当数量的歌曲,舒尔策就是一个现实生活中的浪漫主义追踪者。他的《诗人日记》[Poetisches Tagebuch] 勾勒出他对 17 岁的凯西莉·蒂奇森 [Cäcilie Tychsen] 的痴迷:其中有些著名的歌曲,如《在春天》[Im Frühling]D.882 和《在桥上》[Auf der Bruck,有时写成 Auf der Brücke]D.853。

❋

现在,狂热的情绪达到极致,诗词和音乐中均

第四章 冻结

是如此：

> 我想要亲吻洁白的大地，在地面洒下我赤热的泪滴。
>
> 也许泪水会融化冰雪，于是我就能看见下面的土地。

人声线条直达一个降 A 高音，哭喊，尖叫；但尽管有这里的戏剧性，这只是一个经过音，那个降 A 音，它处在一个乐句中，该乐句显然或是要强调眼泪本身——"mit meinen heissen Tränen"，或是要强调眼泪的热度——"mit meinen heissen Tränen"。这些都是歌手必须做出的那种微妙的决定，通常是在激情的当口。这种灼热的品质肯定是从上一首歌变化而来，其中诗人的眼泪温度不高，像晨露一样被冻住。

这是整个套曲中最疯狂的时刻之一，最歇斯底里。它从安静的碎跑运行至那些刺耳的哭叫，似乎尤其有一种性爱的特质，一种阳起的风暴，内含抑制的紧迫和释放的欲望，这使它有别于《冬之旅》中其他的歌曲。当然，它也是所有这些歌曲中最具有精神分析意味的一首歌。

心理分析，是因为它比喻性地表达被埋藏、被压抑的感觉，并试图逃避、发泄。在这首歌中，我

们强烈地感受到了这一点,因为巨大的情感波涛从钢琴(无意识?本我?)中生发,被人声(有意识的心智,自我?)所纠缠、争斗。后面我们还会回到这个主题。

异性性行为并不是我们很方便或很容易与舒伯特的音乐联系在一起的东西;那些想把舒伯特的主要性取向说成是同性恋的人(见我的第二章),这一点对他们有利。同性恋确实在舒伯特的歌曲中得到了很好的体现,或者至少是很突出的体现——最著名的是歌德的《盖尼梅德》,这是个寓言故事,讲述了一个男孩被宙斯抓到天界,成为众神的斟酒人。《纺车旁的格莱卿》当然是有史以来最富情色的歌曲之一,但它是从女性角度来演唱的,舒伯特作为作曲家非常擅长这种调适。《美丽的磨坊女》是一部典型的关于单相恋的声乐套曲,其中没有一首歌曲可被恰当地描述为具有性感或富有感官性。整部作品似乎是要避免成年男性的性行为,而这在多毛的男猎人身上具有威慑性地被体现出来。在磨坊学徒的言语中,显然缺乏情欲的冲动。如歌德的"Versunken" D.715(对于翻译又是很棘手,也许"沉湎"较为恰当,这是关于诗人或他的想象人格将手指伸进女友的头发里,触摸,亲吻,爱抚),这是朴素而充满活力的情色诗,而所配置的音乐显然并不性感。舒伯特研究学者约翰·里德 [John

Reed] 抱怨说:"不断运行的 16 分音符,变化的调性甚至半音性都暗示着不耐烦、情绪不安、兴奋,而不是情色的快乐。"在这里,我们击中了问题的要害。音乐中已很好地表达慵懒的、气喘吁吁的情欲,但表达积极的欲望似还欠佳。如果说瓦格纳的《特里斯坦与伊索尔德》是音乐情欲的试金石,它的欲望波涛汹涌,高潮被无限推迟,那么舒伯特肯定也可以唤起同样的激情,也许,其层面更人性化,更少挫折——也更少疲惫。他的歌曲"Sei mir gegrüsst"(我问候你)D.741 是我在独唱会上经常表演的一首歌。我演唱得很慢,如舒伯特的速度标记,一种具有清醒意识的慢速,以此来出色地暗示这样一种特别的情感和身体状态。这首歌曲的动态具有悬置感,触及到那种无以复加的心醉神迷,但又非常敏感地及时撤出。

也许是瓦格纳式的情色表达太占优势,我们低估了如《沉湎》这样的歌曲所带来的缠绵但又充满活力的快感,而如果我们的身心再打开一点,我们可能会在瓦格纳的前辈和先驱弗朗茨·舒伯特身上发现意想不到的东西。也许并不像约翰·马克斯韦尔·库切[1]所暗示的那样。库切在小说兼回忆录《夏日时光》[Summertime] 中描写了一个喜剧性的场景。

[1] J.M. Coetzee,1940 年生,南非作家,诺贝尔文学奖得主。

这是一本半虚构的有关某个约翰·库切的回忆集,说到一个年老色衰的女朋友在和采访者(他正在为了撰写库切的传记收集回忆)交谈,讲述她和这个奇怪男人的关系:

> 一天晚上,约翰心血来潮。他带着一个小卡带机,放进一盘磁带,是舒伯特弦乐五重奏。这可不是我认为的带有性感的音乐,我也没有特别的心情,但他想做爱,特别是——请原谅我的露骨——希望我们根据音乐,根据慢乐章来协调我们的活动。

五重奏的慢板乐章是严肃、深沉、超凡的古典主义的音乐极品(经常是BBC第4台《荒岛唱片》节目中终极崇高范畴的一个尺度),使用这一乐章,真是太古怪。但将它作为诱惑的辅助工具或性爱的背景音乐,这是库切如何看待约翰·库切——他的另一个自我,他的"幽灵"[doppelgänger]——的一个尺度,可谓一个情感的奇葩。

"这首慢乐章可以说非常美妙,但我发现它根本无助于做爱。除此之外,我脑海里还无法摆脱磁带盒上的图画:弗朗茨·舒伯特看起来不像音乐之神,而像一个疲惫不堪、有头痛病的维也纳办事员。我不知道你是否还记得那个慢乐章,有一个长长的

小提琴咏叹调,下面是中提琴的悸动,我能感觉到约翰试图跟上它的节奏。整个事情让我觉得很勉强,很荒唐。"

这位约翰·库切对这番"情色实验"还有些说明,进一步证明了他奇怪的疏离感:这位艺术家是一个局外人(颇像《冬之旅》中的主人公),而且还有点诡异。这些说明理由中既有对新文化理论和音乐表演的历史重现等整体观念的关注,也对其有某种狡猾的讽刺。一开始时说得很有道理,引人入胜,细腻美妙,也让人信服。

> 他想向我证明一些关于感觉的历史的东西。人的感觉有其自然的历史。它们在时间内产生,会繁衍兴盛一段时间,然后死亡,销声匿迹。舒伯特时代盛行的那些感觉,现在大部分都已经死亡。留给我们重新体验它们的唯一途径就是通过那个时代的音乐。因为音乐是感觉的痕迹和镌刻。

这的确雄辩地概括了我们对音乐的一种强烈感觉,对音乐召唤、概括过去时代的情绪和主观性的特殊能力的感觉,无论是我们个人历史的感觉还是其他文化历史的感觉。被唤起的感觉可能是虚幻的;话又说回来,如果舒伯特那个时代的大部分感觉都

死了,被埋没了,我们肯定不会对《冬之旅》这样的作品如此感兴趣。也许还有其他的方式来研究感觉的历史,但肯定没有任何一种方式能提供如音乐这种内在性和力量的保证。作者库切突然俯冲至他的喜剧性游戏结局:

> 好吧,我说,但为什么我们要在听音乐的时候做爱?
> 因为这首五重奏的慢乐章恰好就是关于做爱的,他回答说。如果我不做抗拒,而是让音乐流进我的身体,让我充满活力,我就会体验到某种闪烁不停的东西,极为不同寻常:在波拿巴之后的奥地利,做爱的感觉是什么。

"音乐可不是关于做爱"——这是对这种书呆子气的角色扮演的合理回应。"音乐是关于前戏。它是关于求爱。你要唱歌是在和少女上床之前,而不是和她在床上的时候。"

当然,库切的昔日女友只是以强健的常识来反对伴侣的古怪试验。不过,在舒伯特的歌曲产出中,至少有一个例子确实尝试表现做爱,或至少是表达某种更主动、更有插入力的男性人格。这就是《致愤怒的戴安娜》[Der zürnenden Diana]D.707,它并不是一首特别有名的歌曲,改编自舒伯特的朋

友和室友约翰·梅尔霍弗的诗作。从诗的角度看，这是舒伯特作品中最明显的例子，即可用一首异性恋诗来反衬《盖尼梅德》的同性恋倾向——请注意，这两首诗都是取自古典题材。诗中发声的是年轻猎人阿克泰翁 [Actaeon]，他看到戴安娜和同伴一起洗澡。当她因愤怒而脸红时，语言非常感官化，作曲家回应这些诗句（"am buschigen Gestade / Die Nymphen überragen in dem Bade" [在丛林茂密的河岸上 / 仙女们耸立在浴池中]；"der Schönheit Funken in die Wildnis streuen" [美人的浴花洒在野地草丛中]）时，在声乐的配置和钢琴线条的涌动中，令人窒息的兴奋是显而易见的。当然，阿克泰翁必须死，但他并不会后悔，"nie bereuen"，他看到了他所看到的东西；他将死在戴安娜的手中，死在她自己的箭下。最后一节诗句具有强烈的情色性，表达欲死欲仙般死亡和高潮之间的古老联系。

> Dein Pfeil, er traf, doch linde rinnen
> Die warmen Wellen aus der Wunde;
> Noch zittert vor den matten Sinnen
> Des Schauens-süsse letzte Stunde.

（你的箭射中目标，但轻轻的暖波从伤口涌出；仍然在我的迟钝感觉面前颤栗，

那最后时刻的凝视与甜蜜。)

当然,这首诗中的性别关系既不直接,也不传统。死于女性射出的箭,可能会让人想起莎士比亚的《维纳斯与阿多尼斯》[Venus and Adonis] 中逆转的象征意义,在这首诗中,标致的美男子被野猪杀死,其间弥漫着性的气息——"那只多情的野猪刚把嘴往他腰上一触,就不知不觉把牙扎进他那柔嫩的腹股"。梅尔霍弗的戴安娜就像莎士比亚笔下的维纳斯,她倒置古代两性关系的规范,似乎更具力量:"她在后推他,犹如她被推动 / 心中并无渴念,但对他予以管控。"但是,如果说戴安娜的箭有某种阳具意味,如果说她的愤怒和阿克泰翁的欲望在开篇钢琴部分的坚持不懈的推动(火热而坚决)中相互融合,那么,这首诗乃至这首歌曲所呈现的仍然是一幅非常男性化的欲望图景,从热烈的推力开始,结束于一波又一波筋疲力尽的颤抖,这一音乐上的高潮与舒伯特五重奏的慢乐章可谓相去甚远。

不用再次陷入舒伯特的性倾向或他的性生活的泥沼问题,《致愤怒的戴安娜》提醒我们,不要否定舒伯特的异性恋一面,也不要以为(像梅纳德·所罗门和他的追随者那样),采用这一视角就意味着要回到舒伯特忘情于酒、女人和歌的俗套观点。《致愤怒的戴安娜》是一首令人不安的歌曲,而且在表

演上(至少对这位表演者和他的听众来说)令人震惊。一个传记性的趣闻是,这首歌是献给舒伯特圈子里最不同寻常的一个女性,歌手和交际花(格雷厄姆·约翰逊 [Graham Johnson] 称她为比德迈尔时期维也纳的"茶花女")卡塔琳娜·冯·拉茨尼 [Katharina von Laczny]。"一个难得的女人!"莫里茨·冯·施温德宣称。她在全城"声名狼藉",据这位有点激动的施温德说。而舒伯特和他的朋友们显然都很喜欢和欣赏她身上那种爽快、聪明和谈吐机锋的混合。这首歌中萦绕着她强烈的性爱吸引力。

与《致愤怒的戴安娜》的繁盛花开截然不同,却也密切相关的是《冻结》中的性压抑,它是这首歌的发动机,一直驱动到最后几小节的疲惫悸动。受限的性僵硬和徘徊的性饥渴驱动着这首歌。情欲的冲动是要穿透大地——大地母亲——而缪勒使用的动词 durchdringen(穿透),也有其同义词 imprägnieren(浸渍)。在歌曲的中段,音乐的执著运动稍做平息,请注意,自然的生机已被主人公剥夺:

哪儿我能找到一朵鲜花?

> 哪儿是那片碧绿碧绿的草地?
> 如今鲜花都已死去,
> 草地也显得苍白无力。

音乐的语气以及作曲家所做的重复,仍表现出痴迷的情绪。

中段的结尾引入了回忆,将这首歌曲与下一首歌《菩提树》连接起来。

> 难道没有一点纪念物,
> 我能从这儿捡起?
> 等我的心疼消失的时候,
> 谁会引起我对她的记忆?

随着音乐触觉的恢复,记忆的意念与冬天的意念结合在一起:

> 我的心好像已经冻住,
> 她的肖像也就变成冰雪,充满寒气;
> 要是我的心一朝能够解冻,
> 那么她的肖像也会融化,再难寻觅!

这是一个异常复杂的图景,难以解读,某种模糊性一致保留,这与套曲开始的方式相联系——我

们并没有真正被告知,为什么流浪者离开了房子:谁是拒绝者,谁被拒绝了?他的心是冰冷的,这意味着某种情感反应的无能,相当于我们所说的临床抑郁症。同时,她的肖像——"ihr Bild"——也很冷,starrt 这个词中有奇妙的意义等同——肖像被冻结,它凝视着(starren 也有凝视的意思,死死地盯住看)。这个故事中,究竟谁是那个冰冷的人?

我们流浪者心中冰冻的东西,他在其中既找到安慰,也看到恐惧。它具有丧亲者所追求的不能移动、不能穿透的特性:丧亲者不想忘记逝者,不想忘记死者,因而貌似矛盾的是,他们必须紧紧抓住丧亲之痛。回到这首歌曲不可回避的性冲动,他想要冰冷,因为只有冰冷才能使他免于无法满足欲望的失望,欲望在最后几个小节中消退。同时,那个从内心深处盯着他的冷酷情人的形象,是一个压迫性的、可怕的形象。人们最后从《冻结》中所得到的,是一种将逃离情感保持住的强烈印象,非常压抑,生动如初。

第五章

菩提树

Am Brunnen vor dem Tore,
Da steht ein Lindenbaum:
Ich träumt' in seinem Schatten
So manchen süßen Traum.

Ich schnitt in seine Rinde
So manches liebe Wort;
Es zog in Freud'und Leide
Zu ihm mich immer fort.

Ich mußt' auch heute wandern
Vorbei in tiefer Nacht,
Da hab' ich noch im Dunkel
Die Augen zugemacht.

Und seine Zweige rauschten,
Als riefen sie mir zu:
Komm' her zu mir, Geselle,
Hier findst du deine Ruh'!

Die kalten Winde bliesen
Mir grad ' ins Angesicht,
Der Hut flog mir vom Kopfe,
Ich wendete mich nicht.

第五章 菩提树

在大门近旁的井边,
站着一株苍老的菩提树。
在它的树影下,
我躺着做过最甜蜜的美梦无数。

在它的树皮上,
我多次刻上词句,以表我的爱慕。
不管是悲伤还是喜悦,
我都想把时光消磨在此处。

今天在死寂的夜晚,
我又走过这棵大树。
虽然夜已那么黑暗,
我却还把双眼闭住。

我听见树枝在沙沙作响,
仿佛在对我高呼:
"来吧,我的朋友,坐在我的身边,
这儿,你能找到宁静宽舒。"

呼啸的寒风,
迎面向我猛扑。
把我的帽子从头上吹落,
我却不敢掉头回顾。

Nun bin ich manche Stunde
Entfernt von jenem Ort,
Und immer hör' ich's rauschen:
Du fändest Ruhe dort!

第五章　菩提树

在我和这个老地方之间，
已经隔了很多很多工夫；
可我还是听见那沙沙声在说：
"这儿，你能找到宁静宽舒！"

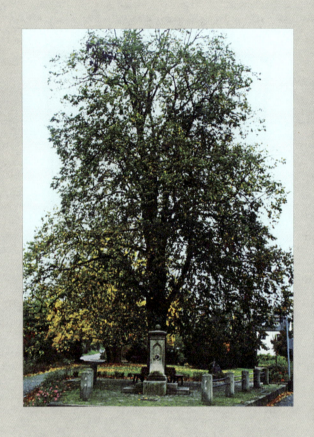

老井,大门(不在镜头内),菩提树。巴德索登-阿伦朵夫[Bad Sooden–Allendorf],传说中缪勒的《菩提树》源于此,但未经证实。原来的老树在 1912 年已倒下

第五章　菩提树

如果没有德意志的艺术，没有德意志的科学，没有德意志的音乐——特别是德意志的艺术歌曲，德国的统一是不可能的。

——俾斯麦（1892 年）

不要低估德国歌曲在战时作为盟友的力量。

——俾斯麦（1893 年）

《冻结》中急促的脉动转变为《菩提树》——舒伯特最著名的歌曲——中的沙沙声,这种驱动性三连音的转型,钢琴家可以在演奏中体现出来,让上一首歌与这首歌曲无缝连接。另一个动机连接的行为是,《菩提树》开头因三连音而错位安排的简单曲调,其实是推进《冻结》前行的主旋律的大调版本。这两首歌曲的开头密切相关。

　　现在时态融入过去——"我白白地搜寻"变成了"我做过最甜蜜的美梦无数"。C 小调变成 E 大调,这是这部套曲第一次以大调开始;它比关系大调(应为降 E 大调)高一个半音,这一事实将歌曲提升,把我们带到另一个地方,另一种时间,这种切换最好不是通过在表演中停顿,而是尽可能将两首歌曲亲密地并列。《冬之旅》中歌曲之间的调性关系往往具有强大的戏剧性或情感性效果,而当原来的调性顺序被移调——比如说为适应男中音或男低音时,这种效果就会消失。这个问题将会在下一章中再讨论。

第五章 菩提树

那轻柔的沙沙声——是刚过去的夏天的树叶，而不是现在冬天的枯枝，这在诗的后面被点明——本身后来被圆号呼唤声 [horn call] 轻轻打断。圆号呼唤是最典型的浪漫主义声音，是过去的呼唤，是记忆的呼唤，是距离的感性显示，"距离、缺席和遗憾"，如查尔斯·罗森 [Charles Rosen] 在他的论著《浪漫一代》[*The Romantic Generation*] 中所说。记住这些圆号声，因为它们在这首歌的后面还会回来；圆号随后在这部套曲中将扮演重要角色——套曲一半时的邮车号角，以及临近结尾的葬礼铜管合奏。

菩提树（英文为 lime tree, linden tree，也译欧椴树）是一种神奇的、神话般的树，充满象征意义；艺术史学家巴克桑德尔 [Michael Baxandall] 在他的经典研究《文艺复兴时期德意志的椴木雕塑家》中提醒我们注意：

> 有报道说，神圣的石灰树上挂满了抵御瘟疫的铭牌；许多椴木园被作为朝圣之地；椴树种子被上巴伐利亚州的妇女作为食物；用椴树的树叶、花朵和树皮涂抹身体，以增强力量和美感……广义上说，椴树确实与节日有关：正如希罗尼姆斯·博克 [Hieronymus Bock] 所说，它是可以在其下跳舞的树。

舒伯特的《冬之旅》：对一种执念的剖析

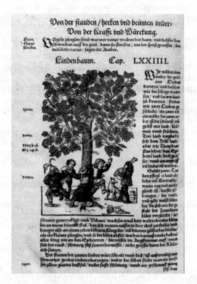

这是博克的《克罗伊特之书》[Kreuter Buch, 1546]，
也即他的植物标本图鉴中的椴树

早在荷马时代，菩提树已是具有魔力的树。在奥维德的《变形记》中，老夫妇鲍西斯和菲利蒙分别变成一棵椴树和一棵橡树，使它成为女性忠诚婚姻的象征。菩提树在欧洲——更具体地说，在德意志文化中——根深蒂固。中世纪德意志最伟大的诗人之一，瓦尔特·冯·德沃格尔韦德 [Walther von der Vogelweide] 在 12 世纪末或 13 世纪初写了一首歌曲，将爱情与菩提树之间的广泛联系具体化：

150

第五章 菩提树

Under der linden an der heide,

dâ unser pveier bette was,

da mugt ir vinden

schone beide

gebrochen bluomen unde gras.

vor dem wald in einem tal,

tandaradei,

schone sane diu nahtegal.

（在空地上的菩提树下，放着我们两个人的床，你能看到可爱的碎花和嫩草。在山谷的树林边，塔塔德拉，夜莺甜蜜地唱着歌。）

瓦尔特所作的是一首关于爱情的宫廷歌曲，讲述一个出身低微的女孩和一个有身份的男人之间的关系。《冬之旅》的故事刚好倒过来。

我们已经说过歌德的《少年维特之烦恼》（此书在德国文学和文化中的名气与卢梭《新爱洛依丝》在法国文学中的名气相当），因无法与自己的心上人夏洛特一起，哭得死去活来。在他的故事中，菩提树出现在标志性的时刻。他刚刚离开夏洛特和她的未婚夫阿尔伯特——他已成为他们俩的朋友（也许是永远的朋友）。看到她和阿尔伯特在一起，让他痛苦万分：

> 我站在月光下注视着他们的背影。我扑倒在地,哭了起来。然后我站起身,跑到阳台上,看见在菩提树的树荫下,她的白裙子消失在花园大门附近。我伸出双臂,她却消失。

因不可能的爱情而绝望,维特向自己的脑袋开枪,过了 12 个小时死去(1977 年我在英国国家歌剧院观看马斯内的歌剧《维特》,当时我还是孩子,看着歌剧主角直到临终还唱着清亮的歌声,不禁笑出声来)。他告诉夏洛特他想被埋在"在教堂墓地的一角,向田野望去,那里有两棵菩提树……"

如果说菩提树和浪漫主义爱情之间的联系与舒伯特的歌曲有着惊人且明显的相关性,那么也不该忘记这首歌在政治上的共鸣,可以说《冬之旅》是某种哀叹,是 1820 年代德奥反动氛围的某种影射暗号。菩提树可以活得很长。今天德国最古老的一棵菩提树据说是在黑森州东部的申克棱斯菲尔德 [Schenklengsfeld] 村的集市广场,据说种植于 9 世纪。德语地区的许多定居点都种植菩提树,这种习俗可以追溯到基督教以前的时代。它们被爱和美的女神弗莱雅 [Freya] 奉为圣物,被称为 Tanzlinde(舞蹈菩提树,如巴克桑德尔确定的节日意义),常被重新献给圣母玛利亚或众使徒。作为村子里的聚会场所,这些 Dorflinden(乡村菩提树)是社区的象征,

实际上也是德意志的象征,因在菩提树荫下常举行集会和法庭议事,这种光环更是得以加强。Thing Linde 和 Gerichtslinde 这两个词分别指久远的德国民间政府机构(Thing 或 Ding),以及在树荫下举行的社区司法执事(Gericht)。在 1820 年代的政治寒冬中,这首歌中梦者所做的梦很可能是一个理想化的过去,在那里,各种德意志人在菩提树下自我管理,既不受外来干涉,也不受官僚压迫。

肯定是这种民俗的、民族的象征意义使《菩提树》成为舒伯特歌曲中最受欢迎的作品。或许不是像《致音乐》[An die Musik]D. 547《鳟鱼》[Die Forelle]D.550 作为音乐会歌曲,或作为客厅歌曲那样流行——虽然《菩提树》在独唱会上从舒伯特套曲中被单独挑出来的次数比任何歌曲都要多,但它常被用于户外活动,非常受欢迎,适于欢快的场景,社区歌唱,或童子军式的聚会。

它的主旋律本身就是民谣式的,非常简单:牢牢扎根于一个明确的大调性,由简单的三和弦和音阶构成。缪勒的诗与此完全合一。伟大的德国诗人海因里希·海涅在 1826 年写给缪勒的信中写道:"Wie rein, wie klar sind Ihre Lieder, und sämmtlich sind es Volkslieder"(你的歌是多么纯粹,多么清晰,它们就像民歌一样)。这个说法尤其适合《菩提树》,这是一首真正的 Kunstlied im Volkston(民间风格的

艺术歌曲）。

我记得2005年左右曾去柏林，我告诉出租车司机，第二天晚上我将在爱乐（柏林爱乐之家）演唱舒伯特的《冬之旅》。他说，"啊！"——然后就开始唱了一小段，im Volkston[民歌风]。它听起来很像《菩提树》，基本上如此；毕竟，一提到《冬之旅》就会引起出租车司机的演绎。但它并不真是舒伯特的《菩提树》，有一个变化的音符——在第一句结束时上升，而不是下降——确定了这是作曲家弗里德里希·席尔歇[Friedrich Silcher, 1789-1860]根据舒伯特原作而写的民歌风改编。

席尔歇为了让自己可疑的魔力奏效，让《菩提树》改头换面，使其转化为民歌——这首歌的很多演唱者像我遇到的出租车司机一样，并不知道他们在唱什么，也不知晓它的历史或血统——他不得不剔除舒伯特的艺术匠心。流浪者在黑暗中闭起眼睛的旅程发生在小调中，这当然不能被允许；那个动荡的音乐插入段，描绘狂风吹到他的脸上，将帽子从他的头上吹走，这也不能出现。一切都要简单很多。席尔歇的独唱版本（钢琴或吉他伴奏）是一首采用基本和弦伴奏的分节歌曲。钢琴中那美妙的沙沙声必须拿掉；旋律线被改变，以符合更大的正面心理提升。你可以在1930年的电影《彩虹的尽头》（Das lockende Ziel，已被放在YouTube上）中看

到伟大的艺术歌曲歌手、莫扎特歌剧和轻歌剧男高音理查德·陶伯 [Richard Tauber] 身着皮短裤,演唱席尔彻的版本。"Am Brunnen vor dem Tore" [在大门近旁的井边] 以真正的民谣风格而闻名,后来成为德国民歌选集中被选用次数最多的歌曲之一,可以清唱,也可以用齐唱或混声合唱,或许围着篝火用吉他伴奏。一本为"中学七、八年级"编写的歌集中就有席尔歇的这个改编版;该歌集被作为苏黎世行政区"国民学校" [Volksschulen] 的必修教材(第三版,1931 年)。然而,更多的时候这首歌曲是通过口头传播,旋律根据歌手的情绪做少许变化,但歌词内容与缪勒的 völkisch(流行或民俗风的)却仍然是艺术性的文本毫无疑问有很大不同。这是 1900 年代在西里西亚地区被记录下来的一个版本的开头:

Am Brunnen vor dem Tore
Da steht mein Liebchens Haus.
Sie hat mir Treu geschworen,
Ging mit ihr ein und aus.

在大门近旁的井边,
矗立着我心上人的房屋。
她发誓对我忠诚,

> 我携手与她同进同出。

这个版本最奇怪的地方在于,其中从未提及传说中的菩提树。

这种共享的音乐文化在 20 世纪末已基本消失,取而代之的是摇滚乐和流行音乐的商品共同性。然而,即使在这种流行文化中,《菩提树》及其衍生依然留下了印迹。希腊女歌手娜娜·穆斯库莉 [Nana Mouskouri] 在 1960 年代到 1980 年代欧洲红得发紫,她居然也有一个意想不到的版本,衍生自席尔歇,可在 YouTube 上看到:古希腊的废墟;白色长袍;鸟鸣;朗朗上口的节拍;当然,就像舒伯特本人一样,她是戴着标志性眼镜的音乐家(只是镜框有点大)。甚至在美国热门讽刺动画片《辛普森一家》[The Simpsons] 中还有一节德语桥段,其中就有儿子巴特用饶舌说唱方式 [rap] 所唱的这首歌,当时他乘的校车正开过父亲工作的当地核电站:

> Am Brunnen vor dem großen Tor, uff,
> da steht so ein affengeiler Lindenbaum oh yea,
> ich träumte in seinem Schatten, so manchen süßen Traum,
> so manchen süßen Traum

unter diesem affengeilen Lindenbaum,
oh yea, oh yea.

在大门近旁的井边,喔,
站着一棵了不起的菩提树,哦耶。
在它的树影下,
我做过最甜蜜的美梦无数。
在这棵了不起的菩提树下
甜蜜的美梦无数
哦耶,哦耶。

在这里,《菩提树》取代了一首民歌,那首歌讲述的是典型美国神话中的英雄——黑奴约翰·亨利,为了挽救自己,保全同伴的工作,他凭借一己之力与新式的蒸汽驱动锤比赛,结果力竭而死。两种截然不同的文化……

※

1990年代初,我正在研究制作一个关于19世纪德国歌曲和冷战后新德国的电视节目,向南岸秀[The South Bank Show]推销一部关于费舍尔-迪斯考的纪录片——希望在德国统一即将到来时,呼应德国的文化根源和相关参照。我阅读了美国杰出的

德国历史专家戈登·克雷格 [Gordon A. Craig]1982年首次出版的刺激性研究《德国人》(The Germans)。我很高兴在他关于浪漫主义的章节中看到一些对我理解艺术歌曲大有裨益的启发。在其漫长而成就斐然的历史学家生涯中,克雷格一直在寻求解释,如德国文化这样对西方文明至关重要、具有启发性的文化,是如何卷入纳粹主义这一堕落黑暗的渊薮。是什么样的文化条件导致了历史学家所称的德国的"特殊道路"[Sonderweg],那条远离西方主流政治演变的另一条道路?浪漫主义是他的答案之一,他特别提到了"在第一代浪漫主义者中对死亡的突出迷恋"。

他带来的证据范围很广,从路德维希·蒂克 [Ludwig Tieck] 关于诺瓦利斯 [Novalis] 小说《海因里希·冯·奥弗丁根》(Heinrich von Ofterdingen) 的结尾计划所做的笔记——"人类必须学会互相残杀……他们寻求死亡",到 1854 年瓦格纳在《特里斯坦与伊索尔德》的圆满死亡前五年所做的笔记:"我们必须学会死亡,而且确实是最完整意义上的死亡。"克雷格进而将这种对死亡的迷恋与 20 世纪上半叶德国对战争的拥抱联系起来。早在 1815 年,约瑟夫·冯·艾兴多夫 [Joseph von Eichendorf] 就曾写道:"从魔幻的馨香中,我们制造的战争幽灵将出现,用死神的苍白面容作盔甲。"舒曼 1840

年的崇高作品《声乐套曲》[Liederkreis]Op.39，就是为艾兴多夫的诗作谱曲。"Wolken ziehn wie schwere Träume"（乌云聚集如压抑的梦境），艾兴多夫写道，舒曼的歌手唱道；克雷格在所有这些阴暗的东西中看到了不祥的预兆。1914年，德国总理特奥巴德·冯·贝特曼-霍尔维格（Theobald von Bethmann-Hollweg）在战争前夕称自己的政策是"跃入黑暗而最沉重的责任之中"，克雷格并没有将其解读为一个普通的隐喻——如爱德华·格雷 [Edward Grey, 第一次世界大战时任英国外交大臣——译注] 所谓的"全欧洲的灯火正在熄灭"，而更多地将其读解为一个世纪以来可疑的德国哲学思考的顶点。

浪漫主义对死亡的痴迷结出一个可怕的果实；它"在浪漫主义散文和诗歌中无所不在"，克雷格在舒伯特歌曲中一些最珍贵的段落中也发现了它的可怕阴影，这也就不足为奇了——《魔王》的低语，《美丽的磨坊女》中的潺潺小溪声，《死神与少女》中死神自己的诱人脚步声。但其中最甚者，莫过于菩提树的沙沙声：

> Komm her mir, Geselle,
>
> Hier findst du deine Ruh.
>
> 到我这里来，好朋友，

此处你会找到安栖。

我第一次读到克雷格的分析时，不免感到震惊。我不确定我以前是否曾将我挚爱的歌曲与纳粹浩劫联系起来，尽管我非常了解瓦格纳崇拜的道德退化。当然，这种分析也是一面之词：对战争的热情和对和平时期堕落的恐惧在1914年8月的英国和德国一样活跃；英国诗歌与死亡也有自身长期的纠结；舒伯特歌曲中的死亡精神有很多是老式的基督教，无论是天主教还是虔诚派，而不是新式的浪漫主义。

克雷格关于浪漫主义的论辩也有其自身来源，它植根于两位德国文学巨匠，一位是前浪漫主义者，一位是后浪漫主义者。约翰·沃尔夫冈·冯·歌德本人对这股即来的文化潮流（他自己对其曾做过推动）感到不安，他在1829年漫长的生命即将结束时发表了著名宣言："我把健康的东西称为古典主义，而把浪漫主义称为病态的东西。"然而，正是克雷格对《菩提树》的举证，揭示出他受到歌德另一位后辈门徒托马斯·曼的影响。这首歌曲在托马斯·曼的小说《魔山》（1924）的高潮中起到至关重要的作用，尽管它究竟要说什么并不十分明朗——而这是此书的典型风格，远不像克雷格或歌德的黑白确定性。这在一定程度上是因为托马斯·曼的扩张性方法，他能够看到并捕捉到（往往篇幅冗

第五章 菩提树

长）每个问题的各个面向。这也是这本书诞生过程的一个后果。它构思于1913年，原是作为悲剧性《死于威尼斯》（1912）的一部喜剧性的中篇补充——一篇是处理环礁湖上的霍乱，另一部是处理瑞士山区疗养院里的肺结核。结果它花了十多年时间才最终完成，这期间占据支配地位的是第一次世界大战，它的前奏、它的过程和它的后果。托马斯·曼开始写作《魔山》时，正值他对德国民族主义的承诺处于亢奋，尤其因敌方的威胁和战争爆发而进一步加强。战争对于他以及许多其他人而言，是摆脱德国社会面对衰败普遍感到政治恐惧的一种解决办法，同时，战争也是他个人战胜写作障碍危机的一种调节。自1902年出版的家庭纪事《布登勃洛克一家》这部大作取得突破性成功之后，他已经很长时间没有写过长篇，只是不断有些小作品。《死于威尼斯》的核心是有关一个天才的心理病理学，这位主角已江郎才尽。作者颇为刻意地将自己未能完成、一直在勉力搏斗的作品悉数分派给主人公古斯塔夫·冯·艾申巴赫。在艾申巴赫的虚构世界里，这些杰作都已经完成，因此不再属于托马斯·曼。这是艺术上的半自杀行为，其后很快跟随的即是对战争的巨大的、蠢蠢欲动的热情。托马斯·曼本人并没有参战，但他是一个宣传者，弘扬他所看到的德国文化价值，反对虚浮的法国人和商业化的英国人，

以深刻的 Kultur[文化] 对抗肤浅的 Zivilisation[文明]。

到战争冲突结束时,他的《魔山》还没有多大进展,但他的笔下出现了里程碑式的反潮流作品《一个非政治人物的反思》[Reflections of an Unpolitical Man],并与具有自由主义思想的哥哥亨利希展开著名的争论。小说的进展仍在继续,越来越长,其最终的完成与托马斯·曼的立场转变——开始赞同共和政治并认同魏玛体制——形成同步。他愈来愈倾向于否定自己在战争期间和战后提出的观点,认为原先迷恋死亡、厌恶民主的观点是危险的浪漫主义。然而,他从来没有完全抛弃浪漫主义的倾向,虽然他的政治轨迹非常明确——从民族主义到共和主义,再到半社会主义的反纳粹主义,但他的创作视域仍然是多方面的。我们可以从他对瓦格纳的态度中看到这一点——他热爱并钦佩这位作曲家,甚至在技术上借鉴了瓦格纳的主导动机手法,显然他同时需要接受他的影响又逃离这种影响。在描写尼采的时候,托马斯·曼实际上在写自己:尼采对瓦格纳的爱是"无止境的",一种"他的主导精神必须克服的爱"。而这里的主要问题是"弥漫在世界中的对死亡的陶醉,一种矛盾而永恒有趣的现象"。

《魔山》中交替着喜剧和沉思,从来不靠叙事的驱动:一方面让人气恼,另一方面又引人入胜,

第五章 菩提树

它一半是寓言,一半是成长小说 [Bildungsroman]。男主人公,年轻的汉斯·卡斯托尔普,去达沃斯郊外的一家疗养院看望他生病的士兵表兄约阿希姆,结果住在那里,几乎一直到小说结束。他爱上了克拉芙吉亚·肖夏(对同性小学生暗恋同窗的呼应),而这段关系的情色高潮是获得了病中爱人的 X 光片。他总是在进行哲学思考,一边倾心于济慈的轻盈的死亡(毕竟不是只有德意志浪漫主义者迷恋死亡),一边又花大部分时间和他的两个奇葩导师们在一起,温情的理性主义者塞塔姆布里尼(部分以托马斯的哥哥亨利希为原型),神秘的法西斯主义耶稣会教士纳夫塔(瓦格纳的回声,包括那些丝绸、香味、鲜血和牺牲)。矛盾的是,最后只有 1914 年战争的爆发迫使他离开。汉斯与疾病和死亡的关系一直在发挥作用,而且并没有像戈登·克雷格所认为的那样得到了解决("死亡对浪漫主义气质的支配也许是主要的主题……而他的主角的成长高潮则是他的主角从死亡中解脱出来的时候")。到了书的中间,我们知道汉斯并不是真的得了肺结核,但他像一个真正的浪漫主义者,非要和病人、垂死的人在一起;他确实有一次在中途尝试逃跑,乘雪橇在雪地中迷了路,但他抵挡住了诱惑,想要放弃

舒伯特的《冬之旅》：对一种执念的剖析

的强烈诱惑，希望死后被葬在"对称六边形"[1]之下。当他离开疗养院的时候，是去参加一场似乎体现死亡之爱的战争；而最后他被发现是在一片泥泞的战场中，自顾自地唱着《菩提树》中那些沙沙作响的诗句，他前进的方向肯定是灭亡。《魔山》所要做的似乎是探究这样一个概念：与死亡搏斗正是生命和艺术所为；但同时，"对死亡的同情"又太容易成为病态。卡斯托尔普明白，他必须"在心中保持对死亡的信仰，但又要时刻意识到，对死亡和过去的东西效忠，如果这种东西控制了我们的思维，那就只能是邪恶和厌世，是在黑暗中狂欢"。

前面所讨论的《菩提树》非凡的流行度，一定是导致托马斯·曼选择它在《魔山》中发挥如此关键的甚至是神秘的象征作用的一个原因。这意味着大多数读者都能认出这首歌；也意味着它能同时唤起人们对深邃艺术的憧憬和对民俗的亲近。托马斯·曼本人在"丰满的和声"一章中详细地阐述了这个话题。疗养院"无微不至地关心自己的宾客"，买了一件东西，让卡斯托尔普不至于陷入"孤独癖"。这是一个神秘的物品，其"神秘的魅力"甚至让叙述者也感到好奇——原来是一架留声机。疗养院院长对它赞不绝口：

[1] 雪花的图案，也是犹太人的身份标志。

这可不是什么仪器,不是什么机器……这是一件乐器,一件斯特拉迪瓦里,一件瓜内里……以现代机械方式呈现的最忠实的音乐,德国的灵魂,最新的……

易碎的黑色胶木唱片上的音乐种类繁多——有意大利咏叹调,圆号演奏的民歌变奏曲,以及最新的舞曲。当然还有德语艺术歌曲,其中汉斯最喜欢的就是《菩提树》,"他从童年起就知道这首歌,而现在对它产生了一种神秘的、多方面的爱"。叙述者形容这首歌是"典范德意志式的",是那种既是大师杰作又是民歌的特殊歌曲之一——"这种同时性正是它的特殊烙印,有其思想和精神的特殊世界观"。

*

《魔山》中对这一世界观处理得很巧妙——如托马斯·曼写道,"必须对细微之处给予最大的关怀"——但它归根结底是浪漫主义的世界观,是对死亡的迷恋:

这首歌对他来说意义重大,是整个世界……这首歌曲如此强烈、神秘地体现了那种

感情领域、那种普遍精神状态的魅力,如果他的性情不是强烈受此影响,他的命运可能有所不同……他对这首迷人歌曲的爱,以及对它的世界的爱,其最终的合法性究竟是什么?这便是汉斯·卡斯托尔普的思虑,他询问自己的问题。什么是它背后的世界?他的直觉是否告诉他那就是禁忌之爱的世界?

那就是死亡。

汉斯的理性倾向的朋友和劝慰者塞塔姆布里尼,早先就警告过他音乐的危险;而死亡和音乐之间的关联在整部小说中都被点明。当他查看自己手掌的 X 光片时,他第一次将它与自己的生命有限性联系起来,"他的脸上出现了听音乐时通常所具有的表情:有点呆滞、困倦和虔诚,他的嘴半张着,他的头向肩膀倾斜"。

汉斯最喜欢的歌在关于留声机的一章中被引入——终极浪漫主义和彻底机械化之间很好的并置——在书的最后重又出现。

"我们在哪里?那是什么地方?我们的梦把我们带到了哪里?"叙述者问道。这是一幅直接出自《冬之旅》的图景,无论是"灰暗阴沉的天幔,已被风暴撕成碎片"(《暴风雨的早晨》),还是参差不齐、破烂不堪、无处可指的路标(《路标》)。

泥巴代替了雪,还有三千"热血沸腾的小伙子",他们"用蛮横的、年轻的声音呼唤着勇气"。其中有一个人,也就是书中的主人公,他在书中一千多页的大部分时间里都躲在雪山的那个疗养院里——"我们的朋友在那里,汉斯·卡斯托尔普也在那里",他在唱歌。他的脚拖着泥浆,浑身湿透,满脸通红,手里攥着一支上了刺刀的步枪,他把它挂在身边,脚下踩着一个倒下的战友——但他在唱,自言自语地唱——"一个人在茫然的、毫无思绪的激动时刻,甚至在毫无意识的情况下——他用他仅剩的残存气息自言自唱。"他唱的是《菩提树》——Ich schnitt in seine Rinde / so manche liebe Wort... Und seine Zweige rauschten, / als riefen sie mich zu(在它的树皮上,我多次刻上词句,以表我的爱慕……我听见树枝在沙沙作响,仿佛在对我高呼):

于是,在喧嚣中,在大雨中,在暮色苍茫中,他从视线中消失。

在半本书之前,汉斯已试图逃离魔山,但没有成功。当时的景象是一片大雪纷飞。如果知道《菩提树》将在此书高潮中出现——实际上就是高潮——就会很容易将《冬之旅》读进汉斯的失败探险中。

这一章本身就叫"雪",它创造、提示、暗含了《冬之旅》中流浪者的困境,他被自己的天性所驱使,在冬日的风景中流浪,而托马斯·曼的主人公、肺结核患者卡斯托尔普的困境则与之平行,他陷入舒适而又致命的雪地疗养院的怀抱,而故事的大部分就发生在那里。在"雪"中,卡斯特普从禁锢中逃脱,冒险跑到外面,迷失了方向;在这一过程中,他开始面对终极问题。阅读"雪"这一章,对于演唱或体验《冬之旅》,都是很好的想象和心理锻炼。

还有许多更细致的平行之处。冬天的风景和面对存在问题之间的关系,首先即是:白雪皑皑,"白乎乎的什么都没有","白色的黑暗"作为一个空白的屏幕,终极的问题可以投射在其上,并以一种讽刺性的、近乎玩笑的语气来表达,这是两部作品的共同点。"他意识到,"托马斯·曼告诉我们,"他是在自言自语"——就像我们的另一个流浪者一样——"而且说的是相当奇怪的话。"就像舒伯特和缪勒的主人公一样,卡斯托尔普似乎希望自己迷失方向。"他曾偷偷地,"托马斯·曼写道,"而且或多或少是故意想迷失方向。"正如流浪者似乎在这部声乐套曲的其他地方所暗示的。就像我们的流浪者,汉斯也受到放弃的诱惑。"躺下休息的欲望和诱惑,悄然进入他的脑海";但最终,他没有屈服,拒绝向雪花投降,拒绝向"对称六边形"投

降。"我那颗狂跳的心,并不打算躺下,被愚蠢的、精确的雪花结晶所覆盖。"

※

凶蛮的自然界是愚蠢的,关于这一概念的讨论仍众说纷纭。当然,自然是浪漫主义最典型的话题,是浪漫主义文学传统的核心,缪勒和舒伯特都是出自浪漫主义文学传统中;舒伯特非常多的歌曲都符合经典的浪漫主义模式,而在柯勒律治有关菩提树的伟大诗篇《这椴树凉亭,我的牢房》[This Lime Tree Bower, My Prison] 中就可以看到这一模式。这座凉亭可能是个牢笼——诗人的朋友们出门散步,他就滞留于此——但是,大自然却是快乐和治愈的源泉,不论是当他想象同伴在郊游闲逛,或是反观他自己的处境:

> 募地
> 喜悦涌上我心头,我欣然,仿佛
> 也陪着友人在那边游览!在这边,
> 这小小凉亭里,我也不曾息慢过
> 种种悦目怡神的景象:霞光下,
> 纷披的树叶浅淡而透明;我观赏
> 那些阔大的、阳光闪闪的叶片,

也爱看枝叶洒下的阴影，给阳光

印上花纹！

[引自杨德豫译，《华兹华斯、柯勒律治诗选》，人民文学出版社，2001，第289页——译注]

这棵树与缪勒和舒伯特的低语诱惑何其不同，而柯勒律治的结论是完全正面积极的："凡宣示生命的音响都和谐雍融。"

《冬之旅》中的自然具有截然不同的构思。只是在一开始，我们才听到正宗的早期浪漫主义风格——"Der Mai war mir gewogen / mit manchem Blumenstrauß"[五月曾是好时节，大地鲜花盛开]——虽然即便在这里，这个形象也过于正式，以至于靠近了讽刺。在随后的歌曲中，我们看到了一系列敌对的大自然形象：有时是卡斯托尔普所面对的那个野蛮、愚蠢的大自然；有时大自然化身为凶险或不祥的东西。在这首《菩提树》中，树枝引诱流浪者躺下，但那是为了让他冻僵至死；鬼火引诱他到危险的地方（《鬼火》）；冰雪会在玻璃窗上画出虚幻的树叶来嘲笑他（《春梦》）。这种拟人化手法被推到极致，因此，本质上已是讽刺——看看鸟儿从屋顶上把雪花洒到流浪者头上的现实，

如何被诗意地转化为滑稽的画面:乌鸦从每家屋顶上向他的帽子掷雪球(《回顾》)。最终,我们看到的冬天景象和卡斯托尔普几无二致——"一个童话般的世界,孩童气而有点滑稽",或是有些"恶作剧和幻想"的东西,但归根结底"只是冷漠而致命",彻头彻尾的冷漠"。这肯定是流浪者在《冬之旅》过程中学到的一个训诫。在早先写于1819年的一首歌曲中,舒伯特为席勒《希腊诸神》[Die Götter Griechenlands]D.677中的一些诗句谱曲,他在哀悼那个自然界被注入神性的"美丽世界"——希腊的神话世界——已消解丧失。及至《冬之旅》的结尾,如第二十二首《勇气》,他似乎反而是在提倡对"隐匿神灵"[deus absconditus]的蔑视,所配的音乐明显似在庆贺,但又具有嘲讽性——"Will kein Gott auf Erden sein, / sind wir'selber Götter"[如果地球上没有上帝,/我们自己就是上帝]。

雪地里的两次旅行——托马斯·曼的和舒伯特的,两者间的主题联系由于两人在冰冻风景中的孤立小屋中找到避难所(《休息》)而愈加紧密。两个流浪者都做了梦(《春梦》)。舒伯特的梦是一个关于爱情和幸福的春梦,但被啼鸟和严寒击碎;托马斯·曼的梦是德语文学中被人评论最多的梦之一,其中似已预见,一个开朗、文明的民族,在其核心的圣殿中却隐藏着恐怖:

> 两位半裸的老妇人正忙着从事一件可怕的事……她们在肢解一个水槽上的孩子……一块一块把他吃掉。

这张联想之网可以无尽延伸——《死于威尼斯》中艾申巴赫的狂欢之梦，歌德《浮士德》中的女巫，甚至 H.G. 威尔斯在《时间机器》中的爱洛伊人和莫洛克人（1895；威尔斯和托马斯·曼不止一次地聚会）和康拉德的《黑暗之心》（1899）。道德的难题很明确：死亡的恐惧位于文明的核心。

卡斯托尔普唱着《菩提树》向似乎必死的前方行进，他是托马斯·曼所谓的这个"世界性的死亡节日——世界大战的参与者。正是在这个节日中，这个杀戮的狂欢，这个"丑陋的发情热"，德国找到了解决战前创造性疲软困顿的危险办法，这在《魔山》一书中通过塞塔姆布里尼和纳夫塔之间无休止的、半滑稽的争执，以及健康的汉斯拒绝离开有病的疗养院来体现。德国是托马斯·曼的夸大写照。通过自我神话，他在战争的爆发中找到了解决个人危机的办法——这种危机在《死于威尼斯》中得到精彩的披露。对于这种无法抵御的对死亡的同情，他推罪于浪漫主义，同时他仍然无法彻底拒绝它的美学和人性潜力。对于小说家托马斯·曼来说，《菩提树》也许是一首注定失败的青春的赞歌，但爱情

的可能性依然存在。于是,小说就这样结束:

> ……你看到了一个爱的梦的暗示,从死亡和肉体中升起。从这个世界性的死亡节日中,这个丑陋的发情热在整个夜空中燃烧,爱是否也会从中升起?

"战争把我们从形而上的个人的舞台赶到了社会舞台上。"正如托马斯·曼在 1930 年所说,对于共和派公民托马斯·曼来说,舒伯特的歌声变成了简单的保守象征,意味着德意志民族对死亡的同情,对沉湎于过去的不健康的同情。在《魔山》出版后不久,即 1925 年 4 月,他在给戏剧家和评论家朱利乌斯·巴布 [Julius Bab] 的信中,对保守派将军保罗·冯·兴登堡拟竞选德意志共和国(即所谓的魏玛共和国)总统一事发表评论。试图拥抱歌德健康的古典主义,以反对浪漫主义的病态,这种态度就包含在下面的绰号称谓中。如兴登堡当选,托马斯·曼宣称,"那仅仅意味着《菩提树》"。

※

当我在十几岁时第一次接触《冬之旅》时,我对《菩提树》有点不解。我以为树叶在向旅行者低

语,让他躺在树枝下,不是因为他可能会被冻死,而是因为树叶会在他身上洒下某种有毒的麻醉花。我大概是把椴树属 [Tilia] 和我在南伦敦地区的童年时代所熟悉的郊区金莲花 [Laburnum] 混为一谈了,金莲花的每个部分都有毒(是指植物,不是童年),因此,它是一种令人紧张而又迷恋的对象。树中潜伏着某种活性成分,这一想法即便在任何实际意义上是错误的,但却富有启发,因为这一思想将我们从死亡引开,从托马斯·曼对这首歌的使用中引开,从而指向了它的另一个重要意义——记忆。

> 混合着点心屑的温热液体刚一接触到我的味觉,我就一阵颤抖,我停了下来,专注于发生在我身上的非凡事情。一种精致的快感侵袭了我的感官,这种快感是孤立的,分离的,没有任何暗示的起源。顿时,生命的无常对我来说变得无足轻重,它的灾难无足挂齿,它的短暂仅是幻觉——这种新的感觉对我的影响就像爱情给我注入了宝贵的精华一样;或者说,这种精华不在我体内,它就是我……它从何而来?它意味着什么?我怎样才能抓住和领悟它?……

在普鲁斯特的《追寻逝去的时光》一书这段著

第五章 菩提树

名的品尝玛德莲蛋糕的片段中,记忆的恢复,即由玛德莲蛋糕引发的一连串回忆,与菩提树有神秘的联系,因为浸泡玛德琳的温热液体是来自法国的椴树花 [tilleul]。普鲁斯特并不是"美好年代"[2]中唯一一位表现椴树花与自发记忆过程之间联系的作家。法国心理学研究专家波翰 [Frederic Paulhan] 在 1904 年的研究报告《记忆的功能和情感回忆》[La Fonction de la mémoire et le souvenir affectif] 中叙述了他自己的顿悟,这是对普鲁斯特所要描述的东西的转述,尽管较少诗意:

> 在我们的记忆中,我们在这里和那里重新发现遥远的印象回忆,这些印象似乎与现在无关,但它在某个合适的时刻会击中我们的心灵……因此,我想起在我小时候学习阅读的小学校的院子里,落下的菩提子的淡淡气味给我留下的印象。

❋

像大多数伟大的诗歌或歌曲一样,《菩提树》具有内在的复杂性,会阻止任何过于指令性的企

[2] Belle Epoque,特指 19 世纪末至 20 世纪初处于黄金时代的巴黎。

图。很容易把托马斯·曼话语的主题看成是死亡,它的微妙诱惑,在旅行者的耳边低语——只要你躺下,在那棵树下的雪地里睡觉,你就会找到安宁,死亡的睡眠。当然,主题确乎是死亡,就像很多人把这部套曲末尾的手摇风琴手直接解释为来自中世纪和文艺复兴早期的"死之舞"。"Komm her zu mir, Geselle"(到我这里来,老朋友),树在低语,Geselle一词很有意味。这个词最初来源于古高地德语的gisello,即室友,是与你同住一个房间的人,后来这个词的意思是工匠或学徒。在这里,它的意思是同伴、旅伴,称呼方式也很熟悉,甚至是亲密无间。在舒伯特配曲的较早一些的声乐套曲《美丽的磨坊女》中,缪勒也使用了同一个词,磨坊工男孩凝视着磨坊转盘,觉得自己被吸引投身于河水,他将在这部套曲结束时自尽于此。这种吸引是催眠的、友好的,但也有一丝凶险。

> Und in den Bach versunken
> Der ganze Himmel schien
> Und wollte mich mit hinunter
> In seine Tiefe ziehn.
> Und über den Wolken und Sternen,
> Da rieselte munter der Bach
> Und rief mit Singen und Klingen:

第五章 菩提树

Geselle, Geselle, mir nach!

> 整个天空下沉
> 浮现在溪水中
> 它想把我拉入
> 水的深渊处。
>
> 溪水在云层和星星上
> 潺潺低语,汩汩流淌。
> 用歌声和水声呼唤:
> 好友,好友,来加入我的歌唱!

同样,对普鲁斯特来说,椴树就像它的叶汁一样,能触发记忆。我们在《菩提树》中可发现一个非常不同的面向,它是爱和爱的回忆。这棵树提醒流浪者曾经有过的幸福,它诱惑他再试一次;第一首歌的开放性——他是离开了,还是被抛弃了?——使之成为一种可能性。这其中的关键是在音乐中。这首歌的开头几个小节混合了记忆和欲望,它巧妙地让我们想起了前一曲《冻结》的激情折磨。而我们在钢琴的后奏中,又听到了这些声音。

总之,呼唤他回来的,或是爱情,或是死亡。我们的流浪者继续流浪。

后 记

马勒的《旅行者之歌》（Lieder eines fahrenden Gesellen，1885 年首次完成）是一部我唱过很多次的作品——虽然不如《冬之旅》那么频繁。最著名的版本是乐队版，由男中音或女中音演唱（迪特里希·菲舍尔·迪斯考和珍妮特·贝克是传奇性的演唱名家）；但是，原来为钢琴和男高音声部的调性移高版本，祛除了晚期浪漫主义的管弦乐色彩，它有自己的力量，更重要的是，它与舒伯特的两个声乐套曲的关系由此变得更加清晰。这不仅仅是标题中的"Gesellen"一词——旅行者、学徒，《美丽的磨坊女》中的磨坊工男孩和《冬之旅》中流浪者的直接表亲。第一首歌曲以钢琴中的一个音型开始，其破碎的结尾与《冬之旅》最后一曲中笨拙麻木的手摇琴遥相呼应。

马勒的这部套曲可称之为《夏之旅》，可与舒伯特的《冬之旅》相匹配；其中大部分诗句是受著名的民谣集《孩童的魔号》（Des Knaben Wunderhorn，1805 年和 1808 年）的启发，甚至是源自该民谣集，但由马勒自己编排。它与缪勒的作品一样，同时又是艺术性的和精心构思的。"这些歌曲的整体想法是，"正如马勒在 1885 年写给朋友的信中所说，"一个受命运打击的路人，现在踏入世界，

第五章 菩提树

无论他的道路会带他去哪里,他都会去旅行。"舒伯特旅途中的许多元素也在这里:孤独的告别,夜晚的离去,将与另一个男人结婚的女孩,还有——最后的菩提树。马勒的旅行者是一种浪漫主义的辐射,更接近于托马斯·曼的病态和对死亡同情的概念,或者弗洛伊德的死亡本能。菩提树在套曲最后出现,与舒伯特和缪勒的流浪者不同,马勒的流浪者屈从于它。

> Auf der Straße steht ein Lindenbaum,
> Da hob' ich zum ersten Mal
> zm Schlaf geruht!
> Unter dem Lindenbaum,
> Der hat seine Blüten
> über mich geschneit,
> Da wißt' ich nicht, wie das Leben tut,
> War alles, alles wieder gut!
> Alles! Alles, Lieb und Leid
> Und Welt und Traum!

> 路上伫立着一棵菩提树,
> 在这里,我第一次
> 能在睡梦里歇息!
> 椴树花

像雪花般飘落,
落在我身上,
我不知道是怎样生活过,
一切都又重新启航!
一切!一切:爱与苦
还有世界与梦想!

第六章

洪 水

Manche Trän'aus meinen Augen
Ist gefallen in den Schnee;
Seine kalten Flocken saugen
Durstig ein das heiße Weh.

Wenn die Gräser sprossen wollen,
Weht daher ein lauer Wind,
Und das Eis zerspringt in Schollen,
Und der weiche Schnee zerrinnt.

Schnee, du weißt von meinem Sehnen:
Sag', wohin doch geht dein Lauf?
Folge nach nur meinen Tränen,
Nimmt dich bald das Bächlein auf.

Wirst mit ihm die Stadt durchziehen,
Muntre Straßen ein und aus:
Fühlst du meine Tränen glühen,
Da ist meiner Liebsten Haus.

第六章 洪水

很多很多泪水
从我的眼里往雪地上掉。
干渴冰冷的雪片,
就饮下我火热的苦恼。

和风刮过田野的时候,
大地复苏的时刻也就来到。
冰块开始碎裂,
白雪也开始化掉。

白雪呀,你对我的悲伤十分明了,
请告诉我:哪儿是雪水流淌的目标?
只要跟着我奔腾的泪水,
你就很快会找到河道。

于是你流进一个小镇,
穿过充满欢笑的街道。
当你感到我的眼泪开始发烫的时候,
你就知道那是我真正爱人的香巢。

《洪水》直接承续了《菩提树》：

《菩提树》最后一阕诗节中钢琴中那个坚持不懈的小乐句（它起源于第二阕诗节，小调性的梦魇诗句）重复了十二次，也许有点恼人，有点老套，甚至有点太明朗了——这是被流浪者嘲笑的菩提树的伤感情调——在这里被转化、延伸，变成了下一首歌的开场白。但这个音型本身，却引发了激烈争论。

※

对于普通观众来说，去听一场艺术歌曲独唱音乐可能会有点危险。大多数情况中，你是一个小群体的一分子，灯光明亮（方便阅读歌词文本或参考

翻译），很容易被选中——如果歌手想直接向你或对你表达他或她的情感。时常听人说，衡量一位伟大歌手的标准是，他或她的歌声仿佛只对着你一个人唱；在伦敦威格莫尔音乐厅 [Wigmore Hall] 这样的地方，这一点会极为真切。这种资源——既是对个人的倾诉，也是对大众的呼唤——是艺术歌曲独唱会的审美互动的关键成分。

对我们歌手来说很奇怪，其他器乐演奏家——尤其是钢琴独奏家，他们往往不看观众也不是很了解歌手，却没有意识到这一点。很多次有人问我："那么，你能认出观众席上的人吗？"我当然认得；一个人一方面认出观众席中的熟人——"哇，妈妈也在！"——另一方面却仍处在歌唱的"角色"中，这是一种很微妙的心理状态。这一定是一个多层（再）认知的问题。

特别重要的是要记住，如果你是一位著名的音乐家，或是一位同行，来威格莫尔音乐厅出席独奏（唱）音乐会，你必须在音乐会结束后前往后台，要热情洋溢，或者至少表示关注，也许还要撒谎。这是礼节的一部分，因为如果你不来后台（或至少留张便条），每位歌手都会认为你讨厌这场演出。

大约在千禧年开始的某个时候，我和朱利叶斯·德雷克一起，在威格莫尔音乐厅将舒伯特的所有三部声乐套曲表演了两遍（不是什么奇怪的耐力

测试,而是分几个星期进行)。在其中一次冬季音乐会上,我注意到一位非常杰出的钢琴家(也是伟大的舒伯特专家),坐在 H 排最右边。我在套曲开始前扫视大厅时很快就认出了他——与观众建立起最初的视觉联系,这几乎已经成为一种仪式。稍后,我才看到他手中拿着乐谱(如果你在背谱演唱,这总会有点令人不快),也看到他坐在另一位较年轻、但也很杰出的乐器演奏家旁边。当朱利叶斯开始演奏《洪水》第一小节时,观众中的这位钢琴家——让我们称他为 A——开始用怀疑的表情看着乐谱。他摇摇头,转向他的同伴——我们称他为 B——用手指戳了戳音符。我不记得 B 的反应了,但要命的是,A 正将身体右转传达了他的艺术异议,却发现他身后一排的人是另一位著名钢琴家 C——C 似乎对这一扰乱颇为吃惊。

怎么回事儿?我们针对这首无害的小小歌曲的无害表演,为何会引起这么大的骚动?

这就是所谓的三连音同化。这首歌的第一小节,舒伯特写了一个三连音——三个均匀的音符——在上层谱表的高声部,右手弹奏;在同一小节,下层谱表的低声部,作曲家写了另一种节奏,一个附点八分音符加一个十六分音符,由左手弹奏,是这样:

第六章 洪水

要说明的是,这首歌的节拍是 3/4 拍,以四分音符为一拍,一小节三拍,但这个小节第一拍在右手中被均分为三——三个均匀的八分音符,而在左手中被分成了四个八分音符——一个附点八分音符和一个十六分音符。均匀的三连音节奏,与所谓的"二分"性的附点节奏相配,应该如何演奏呢?所谓同化,意思就是将下层的附点音符"三连音化",让它的十六分音符与上层的最后一个三连音音符一起发响。而另一种严格的逻辑处理方法是,让那个十六分音符在三连音之后响起,以产生一种更复杂的、锯齿状的质感,在其中两只手的两个声部有更多的独立生命。在我们的威格莫尔音乐厅演出中,朱利叶斯和我选择了后者,因此 H 排出现了看得见的异议。这种模式贯穿了整首歌,在人声加入钢琴的前两小节,歌手的三连音与钢琴的附点节奏对峙("Manche Trän' aus meinen Augen"),然后在第三小节归入钢琴的附点模式("Ist gefallen in den Schnee")。

三连音同化一直是音乐学争论的问题,这种争论看似完全属于业内,无关紧要,但事实上它确实

对我们表演和听音乐的方式产生影响。音乐学家（大多数）相信规则，相信首先而且最重要的是需要对谱面符号做准确演绎，随后才允许表演者的直觉进入运作，这样做的目的是让作曲家的心中所想从谱纸上的笔迹实现为音响的花簇盛开。这个理想是可以实现的。因此，弄清 1827 年舒伯特写《洪水》时的记谱规则是什么，这对正确表演这首曲子至关重要。

1972 年，约瑟夫·迪希勒 [Josef Dichler] 在奥地利的一家音乐学杂志上发表了一篇文章，讨论关于舒伯特钢琴音乐中的演奏解释问题。他认为，在舒伯特的音乐中，附点节奏应被三连音同化，否则就是"复节奏躁狂" [polyrhythmic madness]。最伟大的舒伯特钢琴家之一阿尔弗雷德·布伦德尔 [Alfred Brendel] 在同年撰写的节目单说明中也采取了这一立场，此文后被收入他被广为阅读的《论音乐》[On Music] 文集。作为钢琴家，布伦德尔演奏舒伯特钢琴奏鸣曲体现了一种对舒伯特的美学极为特殊的解读方式——亲切舒适、残酷冷峻和神秘的光亮共存一体，因而他的意见很有分量。他写道："毫无疑问，通常所为的勃拉姆斯式复节奏是错误的：附点节奏必须调整，应与三连音一起发响，而且我想补充的是，很可能在附点节奏单独存在的地方也是如此。"

第六章 洪水

布伦德尔的第一个论点是技术性的和否定性的:如果舒伯特想听到这些音符较为平滑的、布伦德尔式的版本,他并没有别的办法把它写下来。"舒伯特的一些记谱习惯很老式,令人惊讶。"三连音化的附点八分音符/附点十六分音符(布伦德尔想在左手听到的音型)不在舒伯特的记谱储备库之列。"无论何时,"布伦德尔写道,"舒伯特想在四等分的时间模式中使用三连音,他写的不是 ♪♪,而是 ♫。"

1969 年,另一位杰出的钢琴家保罗·巴杜拉-斯科达 [Paul Badura-Skoda] 曾写道,他从未在舒伯特的音乐中看到过 ♪♪,也即舒伯特音乐中所谓的"断开三连音"。然而,音乐学家大卫·蒙哥马利 [David Montgomery] 对舒伯特的记谱法进行了更深入的研究,发现在舒伯特十四年间创作的二十三首不同的作品中,至少有 360 个这样的三连音例子。如果计入其他形式的断开三连音,总数会达上千。所以,如果舒伯特想要的是布伦德尔所说的效果——三连音化的附点八分音符/十六分音符,与另一只手的三连音对峙,以求得"柔和"的声音效果,他完全可以在自己的记谱中明确标明,写上 ♪♪。我们不必像布伦德尔所建议的那样,刻意偏好舒伯特钢琴写作中的"柔和"节奏;应警惕这里的危

险——陷入那种老式的、19世纪的"阳刚"贝多芬和"阴柔"舒伯特之间的对立（因罗伯特·舒曼而广为流传）。

三连音与附点节奏的同化可能确实发生过，但即使在18世纪，也不过是一种实用的解决方案，这取决于乐曲的节奏（如果乐曲速度较慢，则更容易实现明显的非同化），或取决于演奏者表演三对二的能力；但同化并不是作曲家的"本意"。伟大的长笛演奏家和教育家（不愧是腓特烈大帝的老师）约翰·约阿希姆·匡兹 [Johann Joachim Quanz] 在1752年说："如果人们试图把附点音型同化为三连音的时值，那么由此创造出来的表现就不是辉煌和光彩，而会显得蹩脚而单调。"理论家和键盘演奏家约翰·弗里德里希·阿格里科拉 [Johann Friedrich Agricola] 说，这"正是 J.S. 巴赫给他所有学生所教的内容"。图尔克 [D.G.Türk] 在1789年曾提出警醒："附点音符与三连音的划分是有些困难的，因此不能指望初学者能精确演奏。"

诚如布伦德尔所言，在手稿和印制的乐谱中，无论是第一版还是许多后续版本，《洪水》中的相关段落，右手三连音的第一个音和第三个音都与左手两个和弦完全对齐。音乐学家蒙哥马利认为，这只是印刷商的惯例（舒伯特是为印刷商写手稿的），是为了方便读谱。为了支持这一点，他指出贝多芬

在克拉默的《钢琴练习曲》副本上曾写有笔记，他在一页精确印有这些"混合"节奏的页面上坚持三连音节奏和附点节奏的不同。

说到这里，我想大喊大叫了——我的好脾气读者也会如此，我猜——"够了，音乐学已经够了！"不管争论的来龙去脉如何，三连音同化的问题似乎应足够开放，可以有多种方法。我的钢琴家朱利叶斯和我都是听着 LP 慢转唱片长大的，我们在《冬之旅》中的钢琴偶像，就像在大部分的艺术歌曲曲库中一样，是（而且可能至今仍然是）杰拉尔德·摩尔，他从 1930 年代开始演奏这部套曲，而且至少四次录制了经典的唱片，其中三次与迪特里希·费舍尔－迪斯考合作，一次与汉斯·霍特尔合作。摩尔属于老一辈，并不知晓所有上述争论，他的演奏是我们最喜欢的锯齿状版本。他本人这样描述它的效果。"十六分音符出现在三连音之后……不仅仅是因为它行进的速度慢，而且因为它有一种拖沓的效果，流浪者疲惫不堪，泪水模糊，这幅画面会更加逼真。" 著名的音乐学家阿诺德·费尔 [Arnold Feil] 也赞同这首歌曲中的疲惫感觉，尽管他的观点并不那么多彩，但他的结论却是认为，这恰恰需要摩尔回避的三连音同化。我想强调的并不是这种疲惫感，以及摩尔特定的（和有局限的）画面感，我要强调的是这种未同化版的优点——脱离感，复杂

性,甚至是怪异性,如果你愿意这样说。对于摩尔之后的一代钢琴家来说,这似乎有点太现代了;然而,他们以为自己是在忠于某种维也纳的古典实践,随后他们被本真派的一代所超越,这代人详尽地研究原始资料,给我们留下了更好的信息,但我们仍然不得不做出选择。那么我们音乐人又是如何做出选择的呢?

坦诚讲,如果要质疑我在舒伯特《洪水》中有关节奏配置问题上做出选择的动机,我不得不承认可能是出于对杰拉尔德·摩尔的钢琴演奏的熟悉和着迷。除此以外,我并没有更多的考量。毕竟我们谈论的是记谱的复杂课题,而我并不是一个受过专业训练的音乐家。事实上,我作为一个歌手的生涯,在一开始都是靠耳朵学习。作为职业歌手我演唱这部套曲几年后,在聆听了所有偏好同化策略的专家的演绎后,我想(有点出于固执)我们应该有自己的想法,作为表演者我们有这样做的自由。看到威格莫尔剧院 H 排的那种非议和不屑,我其实也没有那么不高兴。当然,我更高兴的是为我们的读解找到了更正当的理由。(几年前,我与钢琴家安德尼斯 [Leif Ove Andsnes] 巡演时,他告诉我说有一位熟谙巴洛克音乐的小提琴家朋友认为,同化的问题并不像有些人设想的那样明白无误)。我想,有三种立场体现着某种序列:遵循古老的演奏传统;坚

持自己的自由；不断通过档案史料研究予以完善。

表演的自由是至关重要的。乐谱在古典音乐中的地位是一个很大的哲学争议和逻辑论辩的课题，但即使是乐谱将我们的音乐与其他（甚至可能是大多数）音乐传统（例如爵士乐或印度古典音乐）区分开来，但音乐表演依然才是现实，特别是对于当代文化中的大多数音乐爱好者而言，自己通过乐谱演奏、演唱，那已是一个在遥远的过去被丢失的理想。当然，乐谱不仅仅是一个单纯的配方，它为表演者提供了一种必要的、包含着纪律的东西，是一种表演者可与之抗衡的东西（正是这种纪律，使格伦·古尔德这样的表演者的古怪行为具备了意义和力量）。同时，作为乐谱的"实现者"，我们所要做的很多事情在乐谱中是没有的，无论是文字还是记谱；这种空隙使"演释"[interpretation]成为必要。而演释这个命名其实有误，因为在这个空隙中发生的事情远比演释要多得多——比如色彩、音色、时间、乐曲之间的停顿、绝对（而不是相对）力度，等等。表演是作曲家、表演者和听众之间的会面，他们只有在一起才能共同创造作品。

如何在实际的声音中实现节奏记谱，这一课题已经远超出三连音同化的问题，即使人们仅仅把注意力集中于钢琴写作中声部之间的节奏。音乐学家朱利安·胡克[Julian Hook]在其关于"不可能的节奏"

的精彩论文中,收集并分析了一系列的难题。歌唱家尤其一直在努力面对和处理记谱上的不精确性,因为他们唱的不仅是音符,还有词,还有短语,还有句子,辅音和元音之间的关系以及句法上的强调,并不断协调谱面上光秃秃的八分音符、四分音符、二分音符和全音符。这一点,还有呼吸的重要性,是每一个歌曲伴奏者都要学习的。如果在演奏《冬之旅》时,钢琴家演奏的是音乐而不仅仅是音符,鉴于我们所强调的记谱的明显歧义性,那么针对《洪水》的开篇会有不同的解决方案就会是可能的,事实上也是必要的。

我想就此结束这个相当技术性的补记——它确实告诉了我们很多关于音乐家如何在准备和表演中以微观方式来与音乐厮打揪斗——我想到,事实上,我拥有的第一张《冬之旅》的录音并不是费舍尔-迪斯考和杰拉尔德·摩尔的,而是费舍尔-迪斯考与丹尼尔·巴伦博伊姆的。我写到这里时才想起——借助信息时代的奇迹,我可以马上在网上调出巴伦博伊姆对那前几小节的处理。开头一小节,他同化了;第二小节,同样的句子重复了,他却没有:直觉的解决方案。相比之下,听布伦德尔的版本(与同一位歌手)——我认为他作为舒伯特演奏者无人可比——第三小节非常精确的同化中存在着一点点抑制性的自我意识,这是不是出于我的想象?

第六章 洪水

当我演唱《冬之旅》时，不同的表演会有不同的方式，不同的歌曲组合会形成不同的表演逻辑，不同的情感轨迹会被追索。但《洪水》在这个序列中总有一种非常特殊的品质，我每次都会注意到。它来自这首歌曲所呈现的音乐游戏性和表现的极端性的非凡结合，这一点将在这一套曲中反复出现；它是舒伯特走向作品结尾的空洞、裸露的音乐的关键一步，而且巧合的是，它也是对斯特拉文斯基在《俄狄浦斯王》这样的作品中所达到效果的一种预期（当然，要激进得多），在我写到这里时，我正好在准备这部作品。

如果有人需要最后的论据来支持演奏或演唱中三连音与附点节奏的对立，这里便是。前八个歌唱的小节给我们提供了一系列的节奏可能性，它们一开始感觉就像是某种游戏。在第一小节和第二小节（"Manche Trän'aus meinen Augen"），钢琴和人声刚好彼此错过，这一点至关重要——请布伦德尔息怒；而在第三小节的开头，正好相反（"ist gefallen"），它们以尖锐的附点节奏相互映照。随后在"in den Schnee"再回到三连音与附点音型的对峙。这一方面反映出舒伯特以乐配词的精妙，试图确保他所写的音符体现出语言的自然姿态；另一方面也是用节奏给语词着色，用音符的颠簸描绘出落泪的样子。同时，这种手法也产生出一种客观性

和情感上的距离，一种分离，然后被高潮小节的激情爆发和"Weh"（"悲叹"）一词粗暴地打断。钢琴伴奏中出现一个"forte"[强]力度，如尖刀一般，人声在一个升F上膨胀和停留，这与钢琴上的G音发生了不和谐的冲突（人声随后才到达此音）。八分音符节奏造成某种哭泣感，扩展拉长，似在呜咽：这是人声中第一次正常的八分音符节奏，它缺乏前面三连音的轻快摇曳感。到歌曲的最后，人声线条达至最极端的状态。只剩下一句诗句"da ist meiner Liebsten Haus"（那是我真正爱人的香巢），它重复了第一句诗的音符，但很快达到顶点A音，这是整部套曲的第一次，用更开放的元音（"da ist meiner Liebsten Haus"对"und der weiche Schnee zerrinnt"），这更让人感到更加绝望。游戏在钢琴中再次开始，现在是pianissimo[很轻]，三连音对附点节奏，给我们留下的是非常凄凉、孤独的十六分音符，它就位于最后的解决和弦之前。

《洪水》从歌唱的角度看很重要，因为有那些高音A需要对付——本套曲出现了不多的几次，而此处是第一次。这个高音位于舒适的"家庭音乐"（Hausmusik，舒伯特歌曲从中起源）的音域之外。如同其他的境况以及这部套曲中的其他歌曲（《休息》《孤独》《勇气》），舒伯特似乎被他的出版商说服，出版时用了较低的调性，以方便那些购买

乐谱在家演唱和演奏的人，没有那个棘手的高音。

总的来说，在《冬之旅》中人声音域问题 [tessitura] 似乎不是舒伯特关注的中心问题。Tessitura 的字面意思是"织物肌理"，在声乐中，它指的是大部分演唱旋律线所在的音域。例如巴赫《受难曲》中，福音布道者（男高音）的音域很高，虽然高 B 音只出现过一次，而高降 B 音根本没有出现。即使用巴洛克式的音高（A=415hz，比现代音高低半音左右），这个角色也"坐"得很高。另一方面，许多歌剧中男高音角色的声部重心可能比福音布道者要低，但个别音符却需要飙得很高——那些高 B 音、C 音，甚至升 C 音和 D 音，歌剧男高音称之为"钞票音"。在公共音乐会上演唱《冬之旅》，在一个大厅里放声投射，人们会注意到，音乐的调性（不论是出版时的调性，还是舒伯特最初所写的那些较高的调性，如《洪水》的情况——并没有围绕一个声部类型真正达成聚合。许多歌曲——包括几乎所有舒伯特最初的手稿版本——对于一个普通的男中音来说都太高了（尽管费舍尔-迪斯考与克劳斯·比林 [Klaus Billing] 在 1948 年的录音是以原调开始的）。但无论是原版还是出版的调性安排（后者肯定是大家喜欢的版本，而我最喜欢的《冬之旅》歌手有些是男中音、女中音或女高音），偶尔都会有某个乐句让人感到略低了一点，尤其是在现代音乐

厅里与七尺施坦威相竞争时。这提醒我们,这些歌曲的第一个表演者是舒伯特本人,他坐在一架并不很结实的格拉夫或布罗德伍德钢琴前,在维也纳的一间公寓里,在自己的朋友中一边演唱,一边弹奏。

如果我坚持使用原来的调性安排——或是手稿,或是出版乐谱——会显得有点固执,那是因为《冬之旅》中总是被描述为是一部"黑暗"的套曲,最好由低音人声演唱。也许是过于敏感,我发现我演唱这部套曲的权利总是受到质疑。造成这种错误描述的原因主要是历史的。在作曲家自己的圈子里,最著名的两位舒伯特歌手是退休的歌剧明星约翰·米歇尔·沃格尔 [Johann Michael Vogl] 和多才多艺的绅士爱好者卡尔·冯·雪恩施泰因男爵(Karl von Schönstein),他们都是男中音。第一位在公共音乐会上演唱整部套曲的歌手是朱利叶斯·施托克豪森 [Julius Stockhausen],他也是男中音。该作品在现代最著名的录音中的歌手是迪特里希·费舍尔-迪斯考和汉斯·霍特尔,分别是男中音和男低音。这部套曲通常拿来与《美丽的磨坊女》作对比,那是一首年轻人的套曲,最好由一位清新的男高音来演唱:因为音域较高。但是,没有理由把《冬之旅》看作是年老歌手的一个特殊领地(在我看来,两位著名的男高音歌唱家彼得·皮尔斯和彼得·施莱尔在年过五十之前都拒绝演唱这部套曲,这有点不近

情理），它也绝不只属于偏低的人声声部。原版《洪水》中那些悲恸的高音应属于男高音的领地，对此也是特别的提醒。

第七章

河 上

Der du so lustig rauschtest,
Du heller, wilder Fluß,
Wie still hist du geworden,
Gibst keinen Scheidegruß.

Mit harter, starrer Rinde
Hast du dich überdeckt,
Liegst kalt und unbeweglich
Im Sande ausgestreckt.

In deine Decke grab'ich
Mit einem spitzen Stein
Den Namen meiner Liebsten
Und Stund' und Tag hinein:

Den Tag des ersten Grußes,
Den Tag, an dem ich ging,
Um Nam' und Zahlen windet
Sich ein zerbrochner Ring.

Mein Herz, in diesem Bache
Erkennst du nun dein Bild?
Ob's unter seiner Rinde
Wohl auch so reißend schwillt?

第七章 河上

河啊，你流得如此欢乐，
河啊，你清澈而汹涌。
而现在，你却沉默不语，
连一句告别话也不再咕哝。

你将你的全身，
包在如此坚硬厚实的皮肤之中；
你在沙床上躺着，
安安静静，纹丝不动，

我将用一块尖锐的石子，
在你的被上刻画一通：
刻上我心上人的名字，
还有何时何日我们曾相爱相重。

我要刻上何日我第一次见她，
还有何日我们各奔西东。
在这些事实和数字之间，
我将破碎的爱情追踪。
我的心啊，难道这安静的小溪，
真是你自己本来的面孔？
我不知道在它坚硬的皮下，
是否跟你一样澎湃汹涌？

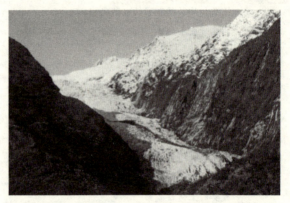

新西兰，弗朗茨·约瑟夫冰河 [Franz Josef Glacier]

19世纪初的冰河（尤其是阿尔卑斯山冰川的崇高形式）是欧洲知识思想界非常感兴趣的主题。1816年，英国诗人珀西·比希·雪莱 [Percy Bysshe Shelley] 在妻子玛丽和她的继妹克莱尔·克莱尔蒙 [Clair Clairmont] 的陪同下到访法国的夏蒙尼 [Chamonix]。雪莱为眼前的"固态冰流"所震撼：

第七章 河上

冰川流向山谷，缓慢但不可抗拒，积年累月，周遭的田野森林变成荒野，而这番景象熔岩河也许在一小时内便可完成。

冰川的景观似有生命，美丽的晶状物，起伏不定的地貌，"冰冻的血液似永远在它的石质血管中慢慢流淌。"

《冬之旅》诞生的时代是时间概念被重新构建的时代。地质学的发现和思考导致了不可避免的结论，地球比以前所认为的要古老得多；形成地球的过程之缓慢非同寻常，非人可以感知，深邃的时间，难以想象的年轮。冰是其中的一个重要部分，而舒伯特和缪勒的同代人正充满热情，在英国、德国、瑞士和其他地方对冰川进行崭新的系统分析。研究阿尔卑斯山地区的冰川，研究一些意想不到的地点所神秘堆积的大量巨石（漂砾），引发了地球曾经历过冰期的概念。冰川曾经达到过非常广阔的范围。其景观——它的山峰、低谷、散落的碎石——既来自冰川的缓慢力量，也是由火山和地震的灾难性冲击所造成。在以前的时代，正是冰川把这些巨大的岩石带到今天德国北部平原上，突兀矗立在那里。1830年代和1840年代，让·德·夏朋蒂埃 [Jean de Charpentier] 和路易·阿加西兹 [Louis Agassiz] 的著作中第一次明确表述了这个理论，而这两人都向歌

德——诗人、剧作家、小说家、魏玛矿业部长、自然哲学家——在解决这个难题中发挥突出作用表示敬意。阿加西兹在1837年写道:"歌德一人把所有的迹象统一成明确的理论。"夏朋蒂埃在《论冰川》[*Essai sur les glaciers*]一书中以歌德的语录作为开头。这段引语出自歌德1828年3月为小说《威廉·迈斯特的旅游岁月》(这是《威廉·迈斯特的学徒岁月》的续集,舒伯特曾为该书中的许多诗作谱曲)添加的一段话,他准备在次年出版此书第二版。第九章叙述了主人公参加一个采矿节,其中发生了一场关于"地球的创造和起源"的辩论。有各种各样的理论在交锋:水成论和无所不包的海洋逐渐退却;火成论和"无孔不入的火";甚至有一种奇异的说法,认为这种匪夷所思的地质形态只能是从天上掉下来的。最后,"两三个安静的客人"支持歌德在整个1820年代一直在探索的理论,即曾经有过一段"严寒"时期,冰川逐渐扩展,从"最高的山峰一直延伸进入陆地"。

雪莱夫妇造访夏蒙尼并接触到令人敬畏的冰川现象,这次访问产生了持久的影响。他们在1817年出版了《法国、瑞士、德国和荷兰六周游记》,其中包括雪莱的诗《勃朗峰》[*Mont Blanc*]。第二年,玛丽·雪莱出版了小说《弗兰肯斯坦,或称现代的

普罗米修斯》[1],这部小说充斥着冰天雪地中苦恼和异化的流浪意象,很容易让人联想起《冬之旅》。维克多·弗兰肯斯坦在创造了怪物之后,就隐居冰封山峦中;他的创造物正是在一条巨大的冰河上追上了他。怪物既是弗兰肯斯坦的幻影,也是他的创造物,他离群索居,在这个世界上没有家的感觉;维克多毁掉了他为怪物创造的女性伴侣,怪物也杀死了弗兰肯斯坦自己的新娘伊丽莎白。两人都失去了女性的陪伴。小说的开头和结尾都是在北极上演。维克多在无边无际的冰面上追捕猎物,而怪物正是在造物主灭亡后逃入冰封荒原中死去。

※

河流结冰的现象在舒伯特的时代一定比我们的时代更为普遍。不久前我为了一系列《冬之旅》的演出前往荷兰,我到达的时候天气异常寒冷。阿姆斯特丹、海牙、埃因霍温的乡亲们都穿着溜冰鞋在运河、湖泊和溪流上游荡,如同大卫·特尼尔斯 [David Teniers] 或小勃鲁盖尔 [younger Brueghel] 的画作。显然,这是十五年来第一次出现这样的大冰冻。在特尼尔斯的时代,或舒伯特的时代,这种

[1] *Frankenstein, or, the Modern Prometheus*,也译《科学怪人》。

冰冻很常见。在《冬之旅》的创作年代，欧洲人的想象中冬天的力量要比我们现在大得多——我们现在被中央供暖所笼罩，因全球变暖的前景而迷惑。典型的冬季效应——冰冻的河流、冰天雪地、暴风雪——当时是全欧洲的现象。

当然，气候变化的细节影响是很复杂的。气候不是天气；全球变暖可能意味着，对于我们这些依赖湾流提供温和天气模式的人来说，冬天会更加寒冷。我自己的过往经验是——即使凭借强大的想象力也并不可靠，很可能是记忆的重塑——现在没有过去那么冷。上世纪 80 年代在牛津大学，我第一次演出《冬之旅》时，冬天是一个更强大的存在。1 月和 2 月，我二楼窗外的水沟上挂满了巨大的匕首状冰柱；有一年居然在 5 月下了雪；我还记得，我做过一些无用之功，屡次从自行车上摔下来（实际上是为《三便士歌剧》的演出寻找一个班卓琴演奏者），倒不是因为我是酒鬼或呆头呆脑，而是因为街道上覆盖着一层又厚又滑的冰壳。我们与舒伯特的冬天之间断了线；可能也与我们自己想象中的过去的冬天断了线。

19 世纪初出现的冰期概念随后进一步得到研

第七章 河上

究并被完善。地球的历史中有五个真正的冰期；在冰川期之外，即使是地球的高纬度地区也没有冰。当然，现在我们在极地有冰盖——虽然它们正在迅速融化，因为全球变暖的缘故。这意味着我们事实上——有点令人困惑——生活在一个冰河时代，一个260万年前开始的冰河时代，但当前处在一个间歇性的温暖期，被称为间冰期（强烈的寒冷期被称为冰川期，通常也被混淆性地称为"冰期"）。目前的间冰期开始于大约11400年前，可以说，它是人类文明诞生的气候先决条件，或许也是人类文明繁荣的先决条件。

在这个冰川间歇期内（轮回中的轮回），气候一直在波动。从大约800年到1200年，北欧经历了异常温和稳定的气候，也许是过去八千多年中最温暖的四个世纪：所谓的中世纪温暖期 [Mediaeval Warm Period]，一个定居、扩张、探索和农业富足的时代。这个富足的时代随后被所谓的小冰期 [Little Ice Age] 取代。大约在13世纪中叶，北大西洋的浮冰开始向南推进，格陵兰岛的冰川同样如此。根据碳年代测定，1275年左右开始，植物因寒冷而死去；从1300年左右开始，温暖的夏天在欧洲不再是理所当然的事；到了冬天，河流和海洋都会结冰。

可用冰川的消长来界定所谓的小冰河时代。看看阿尔卑斯山最大的冰川——阿莱奇大冰川 [Great

Aletsch Glacier]——在这个时段的情况,它在小冰河时期的最大值(分别在1350年、1650年和1850年)都超过了前一个时期。冰川化的破坏性现实在历史记录中得到了充分的证明。1601年,夏蒙尼的农民因当地的冰川(歌德和雪莱夫妇曾到过的"冰河")急剧侵蚀土地而惊慌失措。两个村庄被毁,第三个村庄也受到威胁。他们呼吁萨瓦当局给予帮助。近一个世纪后,即1690年,他们要求安纳西主教为冰川驱邪。马丁·采勒 [Martin Zeiler] 在《赫尔维蒂亚地志》 [*Topographia Helvetia*] 一书中描述了格林德瓦尔德冰川 [Grindelwald Glacier] 在那个世纪中叶的破坏情况:一座教堂被不断膨胀的冰摧毁;大地被冰川侵蚀破坏,牧场一派荒凉,山野变为废墟;粗大的浮冰、岩石和整块悬崖被冰块带走,摧毁了房舍和树木。

也可从气候的角度来观察小冰河时代。关于这段夏季凉爽、冬季寒冷的时期的确切状态,目前仍有许多分歧,地方或区域条件可能会造成很大差异,但似乎可以公平地说,从1350年到1850年,欧洲的气候比之前的几个世纪和此后的一个半世纪都要冷。下面是一个粗略的视图,比较了10个不同的出版物中复原的过去两千年的平均温度变化。

创作《冬之旅》的时空是在一个冬天,当时欧洲的冬天比我们这个时代更具有想象冲击力;同时

它也是一种文化的产物,这种文化对冰的不可思议的力量和象征意义非常着迷。

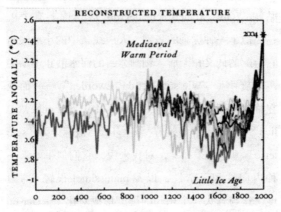

《河上》以钢琴上冷冷的无动于衷开始,一种分离性的脚步,一种毫无感情的蹒跚,让人同时联想到冰封的河流和冰封的心境。这首曲子的速度标示为"langsam"(慢速),但最初的标示为"mässig"(中速);关键的考虑是断开的八分音符,左手的低音由三和弦回应,一直保持分离,没有真正的轮廓。流浪者对冰封河流的冷静思考,在现代人听来有种酒吧歌舞的感觉。《冬之旅》应该欢迎荒诞、滑稽。

分离感一直在前两阕诗节保持，它们在小调上重复，但并不涉及悲伤。在"连一句告别话也不再咕哝"[Gibst keinen Scheidegruß] 这句诗上有个上扬，似是一种优雅的告别，人声线条中的小波浪与它所配的词义相矛盾。刻画冰封的河水静止不动的声乐旋律（"Wie still bist du geworden"——而现在你却沉默不语，以及 "Liegst kalt und unbeweglich"——安安静静躺着，纹丝不动）被标记为"sehr leise"（非常柔和），对我来说，它们似乎要求一种内向性和平滑性，以及 pianissimo[很轻] 的力度，这与开头几个乐句的硬度形成对比（"Der du so lustig rauschtest"——你流得如此欢乐，以及"Mit harter, starrer Rinde"——坚硬厚实的皮肤）。内敛，但还是疏离。

接下来的两节转向大调，几乎给我们提供了一种舒适感，一种与词句并不相配的音乐温暖，词句描绘了一个用冰做成的墓碑形象。写在水里的无用文字是一个诗歌用典。济慈的墓志铭也许是英语中最为人熟知的："一个大名被写在水里的人长眠于此。" 歌德在他的诗《在河旁》[Am Flusse] 中也使用了同样的意象。这首诗值得全文引录，因为缪勒很可能读过它，而我们知道舒伯特肯定读过，因为他在 1822 年为这首诗配了乐（D.766）。

第七章 河上

Verfließet, vielgeliebte Lieder,
Zum Meere der Vergessenheit!
Kein Knabe sing'entzückt euch wieder,
Kein Mädchen in der Blüteneit.
Ihr sanget nur von meiner Lieben;
Nun spricht sie meiner Treue Hohn.
Ihr wart ins Wasser eingeschrieben;
So fließt denn auch mit ihm davon.

流去吧,可爱的歌谣,
流入遗忘的大海!
再没有兴高采烈的少年
与如花的少女将你们歌唱。

你们只歌唱我的挚爱,
我的痴情却遭她轻蔑。
就随着逝水流去吧!
你们本是写在水上的诗章。

在冰上刻写,这是一种歧义的形象:有点像在水面上书写,但又不想完全做无用功;想通过冷冻来延缓遗忘和伤逝之痛。不过,将感情冻结同时意味着,既要保存它又要麻醉它。流浪者没有在冰面上刻画歌曲或情诗,而是对他的恋情进行了简洁的

记录:他的爱人的名字(我们从未得知),第一次问候的日子,他离开的日子,还有一些名字和数字,一枚破碎的戒指。音乐与诗句再次背离,蜿蜒不断的声乐线条向我们诉说着那枚破碎的戒指。

最后一阕诗节重复了两次,将浓烈的情感洪流引入这首歌迄今为止非常疏离的情感景观中。在这铺天盖地的冰雪中,感情是否还在涌动?音乐给了我们答案,因为它上升到了激情的高潮。最后一个乐句达到了最高的 A 音,而在这里(与《洪水》或套曲后面的《休息》不同),舒伯特并没有改变手稿的调性以适应嗓音技巧较弱的歌手。他就想要这个调,而且他也确认需要那个高潮的顶点音符——尽管(作为对自己出版商的妥协,毫无疑问)他提供了一个明显不足的替代唱法(被称为 ossia),但没有歌手会去这样唱。

这首曲子的结尾和开头一样似无动于衷,用分解的八度(下一首歌将承接这个音型)减弱为 pianissimo[很弱],结束是一个跨越两拍的和弦——这是一个美妙的例子,说明完全不起眼的普通事物在舒伯特为它创造的语境中可以听上去很不寻常,在前几页很不连贯的黑色音符之后,这是一个具有玻璃透明感的、奇妙的静态时刻。

第八章
回 顾

Es brennt mir unter beiden Sohlen,
Tret' ich auch schon auf Eis und Schnee.
Ich möcht' nicht wieder Atem holen,
Bis ich nicht mehr die Türme seh'.

Hab' mich an jeden Stein gestoßen,
So eilt' ich zu der Stadt hinaus;
Die Krähen warfen Bäll' und Schloßen
Auf meinen Hut von jedem Haus.

Wie anders hast du mich empfangen,
Du Stadt der Unbeständigkeit!
An deinen blanken Fenstern sangen
Die Lerch' und Nachtigall im Streit.

Die runden Lindenbäume blühten,
Die klaren Rinnen rauschten hell,
Und ach, zwei Mädchenaugen glühten!
Da war's geschehn um dich, Gesell!

Kömmt mir der Tag in die Gedanken,
Möcht' ich noch einmal rückwärts sehn,
Möcht' ich zurücke wieder wanken,
Vor ihrem Hause stille stehn.

第八章 回顾

我的脚又疼又热,
即使我正走在冰雪之上。
但我只想在瞧不见塔顶的地方,
才停下有片刻喘息的时光。

我想尽快离开镇上,
而每一块街石却都让我绊个踉跄。
我每经过一栋房子,
乌鸦都把石子和雪球扔到我的帽上。

你这无常的城镇呀,
当初欢迎我时就全不一样!
在你发亮的窗户外边,
云雀和夜莺曾竞相歌唱。

古老的菩提鲜花盛开,
清澈的小溪闪闪发光。
哦,少女的眼睛呀,多么热情明亮,
我的好朋友,你已如愿以偿!

只要想到那个时候,
我就希望再一次把过去回想。
于是我就可以走回镇上,
站在她屋前静静呆望。

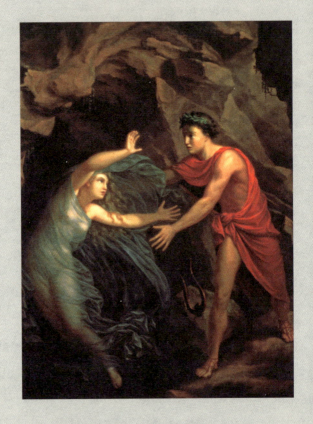

《奥尔菲斯与尤丽狄茜》，1806，荷兰画家克拉岑施泰恩
[Christian Gottlieb Kratzenstein, 1783–1816]

第八章 回顾

一位歌手和爱人回头张望,这一概念在希腊神话中被刻画成一个可怕的错误。奥尔菲斯不太顺利。而我们的流浪者知道,如果他回头,以前的情人会像尤丽狄茜一样逃逸,如下一首歌中的幽灵一样飘忽不定。

前一首歌中释放的情感在这首歌中似又重新涌动起来,脉动强烈,钢琴上动荡的八度(这一动机与前一首歌相连)标示着每次巨浪的收束。

第一小节中,低音线驱动向前,右手十六分音符作点缀,导向"sfp"(突强后即弱,某种强调重音)——在此波浪似乎散开。这首歌被标记为"Nicht zu geschwind"——但一如既往,"不要太快"仍然意味着快速,不过需要有足够的重量让第二小节中的四分音符八度低音达到最大的空洞残酷性,而当人声进入时,要有足够的空间让语词清晰可闻。然而,吐字的困难性和难以喘息的表达感觉在此至关重要,就像钢琴低音线的八分音符似在追赶右手的十六分音符的感觉如出一辙。人声进入时,钢琴

的模仿不同步,营造出追逐的画面感,效果非凡。

燃烧的脚踩在冰上,这一半神话性的宏大意象跟随一个滑稽的、几乎是卡通性的、荒诞的诗意形象——充满敌意的乌鸦从屋顶上扔下冰块和雪球。

《回顾》也可能带有"闪回"的意思,这正是这首歌中间部分的内容。它有可能被理解为对失去快乐的简单而甜蜜的回忆,但有两件事指向了另一个方向。首先,从一开始就充满了负面干扰——提到变化无常,云雀和夜莺相互竞争而不是彼此应和(在"im Streit"之前的声乐线条中加一点点停顿可以强调这一点)。其次,意象的廉价和舒伯特用来匹配它的音乐叮当声响的平庸——右手中固执的D音不断重复,左手对人声进行叠加,钢琴抵达一个虚假的浪漫式浮夸顶点时进入最后一阕诗节,重又陷入野蛮的回复,那个追逐的动机再次开始运作。但它很快逐渐消解,在人声线条的奇怪拖沓中可以感到精疲力竭——"Möcht ich zurücke wieder wanken"(于是我就可以走回镇上)——仿佛有某种努力在继续,但同时又仿佛有什么东西在把我们往后拉。

在这首歌的结尾,人声中的所有能量都被消耗殆尽,在钢琴最后的悸动中,伴随着教堂式的、古旧的和声(这种和声在套曲随后还会重现),这部套曲的第一段旅程就告一段落。下一首歌将带我们进入另一个世界。

第九章
鬼　火

In die tiefsten Felsengründe
Lockte mich ein Irrlicht hin:
Wie ich einen Ausgang finde,
Liegt nicht schwer mir in dem Sinn.

Bin gewohnt das Irregehen,
'S führt ja jeder Weg zum Ziel:
Unsre Freuden, Unsre Wehen,
Alles eines Irrlichts Spiel!

Durch des Bergstroms trockne Rinnen
Wind' ich ruhig mich hinab—
Jeder Strom wird's Meer gewinnen,
Jedes Leiden auch sein Grab.

第九章　鬼火

我被一朵鬼火，
引进幽深崎岖的洞里。
怎么找到出洞的道路，
并不使我有半点疑虑。

我已经习惯于四处漫游，
不管小道会把我带到哪里。
我们一切的欢欣和忧伤，
不都只是鬼火的游戏！

我平平静静地往前，
沿着下山干枯的沟渠。
每一条小溪都能找到大海，
每一个忧伤也都能发现它的墓地！

> ... a wandering fire,
>
> Compact of unctuous vapour, which the night
>
> Condenses, and the cold environs round,
>
> Kindled through agitation to a flame,
>
> Which oft, they say, some evil spirit attends
>
> Hovering and blazing with delusive light,
>
> Misleads the amazed night-wanderer from his way
>
> To bogs and mires, and oft through pond or pool,
>
> There swallowed up and lost, from succour far.
>
> —JOHN MILTON, Paradise Lost, Book IX, lines 633—42

第九章 鬼火

……一团鬼火，
油气构成，油气经黑夜
浓缩，在寒冷环境包围之中，通过摇晃
引燃，形成一团火焰（他们说，有一个
蛇蝎心肠的魔鬼时常精心照料这团魔火），
鬼火摇曳，放射出欺骗迷惑的明亮光线，
误导那大为惊异的夜游者迷失他的方向，
走向沼泽和泥潭，常常途经水洼和池塘，
从此被完全吞没，不为人知，远离救援。

约翰·弥尔顿，《失乐园》，第九卷，第633-642行
[刘捷译，上海译文出版社，2012，436–437页——译注]

IRRlICHT

> Aus Ehrfurcht, hoff ich, soll es mir gelingen,
> Mein leichtes Naturell zu zwingen;
> Nur zickzak geht gewöhnlich unser Lauf.

MEPHISTOPHELES

> Ei! Ei! Er denkt's den Menschen nachzuahmen.

第九章 鬼火

磷火

我希望,出于崇敬,强迫自己收敛一下轻浮的天性;
只是我已习惯于弯弯曲曲地步行。

梅菲斯特

嘿!嘿!他竟想模仿人类。

约翰·沃尔夫冈·冯·歌德,《浮士德》,第一部。
[绿原中译本,人民文学出版社,1999,第123页——译注]

1832 年,远在柏林的工兵少校路易斯·布莱森 [Louis Blesson] 在爱丁堡的《新哲学杂志》[*New Philosophical Journal*] 上撰文,开始执着地探寻有关"鬼火"[Irrlicht, ignis fatuus, will-o'the-wisp] 的奇怪现象。布莱森生于 1790 年,与这首歌的诗人和作曲家几乎是同代人。他显然是一位军人,在回忆自己青年时代参加军事行动时的哲学研究,这个时间仅比威廉·缪勒本人自愿当兵抗击法军入侵大约早一年左右:

> 1811 年,我在上西里西亚的马拉帕内 [Malapane],在森林里过了几个晚上,因为在那里看到了鬼火 [ignes fatui]……1812 年,我住在里森格伯格 [Riesengebirge] 山脊上的鲁本扎 [Rubenzahl] 花园,那地方靠近席尼考坡 [Schneekoppe],我在那儿逗留了半个晚上,不断看见鬼火 [Will-with-the-Wisp],但颜色非常苍白。火焰忽隐忽现,变动不居,我根本无法接近看清它……同一年中,我去了哈茨 [Hartz]

地区的瓦尔肯里德 [Walkenried],据说这样的光影总是出现在那里……

布莱森第一次看到鬼火是在"纽瓦克[Newmark]的格尔比茨 [Gorbitz] 森林的一个山谷里中"。这个山谷下方是沼泽地,白天可以看到气泡从沼泽地的水中冒出来。布莱森小心翼翼地在这些地方做了记号,晚上回来时观察到了"蓝紫色"的火焰,当他靠近仔细观察时,这些火焰却又退了回去:

> 我猜测是我靠近时的空气运动使燃烧的气体向前移动……我的结论是,这些气泡形成了连续的稀薄可燃空气流,这些气泡一旦点燃,就会继续燃烧——但由于火焰的光线很淡,白天无法被观察到。

他推测"这种鬼火是由沼泽中的可燃气体引发"。他设法靠近这种鬼火,先用纸接触、烤糊("一层黏稠的湿气便覆盖其上"),然后纸被点燃。"这种气体显然是可燃气体,而不是像某些人所认为的那样,是一种磷光性的气体。"

从本质上讲,这是对一种神秘现象的现代解释。神秘鬼火自古就存在,曾被赋予各种神秘、黑暗的含义。如最近的一位权威人士 2001 年在《生物资

源技术》[Bioresource Technology] 杂志上写道:"被称为鬼火的奇怪自然现象常在黑暗中被观察到,在墓地、泥炭地、沼泽地……其原因现已被归为磷化氢与其他气体(甲烷)结合导致自燃,这些气体来自有机物在缺氧条件下的分解。"

启蒙运动的圣经——《百科全书》——在布莱森的研究出现半个多世纪之前,也曾提供了一个不同的解释,认为这种鬼火 [feux follets] 实际上是可以被捕捉到的——它们只是一种"发光的物质,粘连而腻滑,就像蛙卵一样"。撰稿人坚持认为,"这种物质既不燃烧也不发热"。一个典型的臆想式跳步结论是(18世纪物理科学的执着特征),鬼火的实质与电的构成是相同的。当时的其他理论更接近表面的真相——亚历山德罗·沃尔塔(Alessandro Volta, 电池的发明者)和约瑟夫·普里斯特利(Joseph Priesley,氧气的发现者之一)将鬼火视为光和甲烷之间相互作用的结果。这话说对了一半,但布莱森坚决认为,"它们具有化学性质,由于其成分的天性,与空气接触后就会燃烧"。它们也与"发光物质"无关。

1795年,歌德在朋友弗里德里希·席勒的杂志

第九章 鬼火

《季节女神》[Die Horen] 上发表了一则童话故事《青蛇与美百合》。故事开场，一个昏睡的艄公被两个浮夸吵闹的鬼火人吵醒，他们"说一种不知名的、语速很快的话语，叽叽喳喳叫个不停"。为了支付艄公的过河费用，两个鬼火人摇摇晃晃，把"一堆闪闪发光的金子"撒进潮湿的船舱里，船顿时有些不稳，但鬼火人不肯拿回去。艄公把金子埋在岩石的裂缝里。一条漂亮的青蛇被金子"叮叮当当"的落地声惊醒。她"极其高兴地吞下金子，感到金子在体内融化，并流遍全身；不久，她高兴地发现自己变得透明而发光。"这个故事又沿着这条线索继续了好几页，其寓意似是有关人类的自由。

歌德的文字和缪勒之间并没有明显的联系，但是，阅读这则童话时，我不禁想到我们在《风标》中听到的金币叮当声，想到这首《鬼火》中的"tiefsten Felsengründe"（幽深崎岖的山洞），或者想到这部套曲第二部分中的发光的《幻日》。更重要的是，歌德童话中的调侃、幽默的色调为如何表演这首歌的开头提供了很好的注解，它肯定体现了流浪者如何靠近鬼火，以及鬼火的羞涩退缩。确实是一个鬼火的游戏。

这几个小节听起来不像是普通的音乐，它们一点也不"古典"，不是略带忧郁，并不严肃，但也不是心气很高。前两个小节可以是类似于耸肩的东西——表现出无所谓，或是装作无所谓，或者是其他什么东西，但显然有某种随意感。然后，第三小节有点俏皮，升 F 上的第一个三连音可以有点粘连，然后用一个加速音，或是惊讶，或是戏谑，就像那缕鬼火，或者是我们正在追索的那个东西，躲开我们后又伸出舌头。人声进入时，整个伎俩再次重复："In die tiefsten Felsengründe[幽深崎岖的洞里]，"再次耸耸肩，并开玩笑般下沉至低音 B；"Lockte mich ein Irrlicht hin "[我被一朵鬼火引进] 将音乐推至钢琴上那个不冷不热的四度音程：

然后，舒伯特发明了上述第三小节（起初是有点结结巴巴，跟跟跄跄，摸摸索索）最美妙的变奏——一个名副其实的阿拉贝斯克花式音型，一个奇迹，让人惊奇，而钢琴上喃喃自语的慢速变体则提供支持：

第九章 鬼火

流浪者处于迷茫,处在幻觉的边缘。诗的第二节再次重复了这个循环,然后坚硬的现实闯入音乐,与之前的音乐相比,它更为自信,甚至可以说更为强健。"Durch des Bergstroms trockne Rinnen…"[沿着下山干枯的沟渠]——河床的干涸也是他自己眼睛的干涸,因他抑制了自己的悲伤。但随着"Wind ich ruhig mich hinab"[我平平静静地往前]回到弱的力度上,这种努力很快就不再奏效。诗词中召唤出的"蜿蜒曲折"的概念,在最后两行的恸哭宣泄中得到了体现。到此时为止,流浪者在整个套曲中的态度一直摇摆不定——在真实情感的表达和某种对真实情感的反讽性疏远(甚至是对真实情感的尴尬)之间。这里是第一次的真实情感表露,但是其咆哮式的开头(注意它的音域一开始多低)似乎依然保留了某种程度的疏离感,即便方式很自由:

最后一个句子中有一个奇怪的延长停顿(就像一双洞察一切的眼睛)在痛苦的双音节"auch sein"上,把它变成了真正痛苦的哀号:

然后,钢琴就重回到起点,最终有一个反思性的停顿。

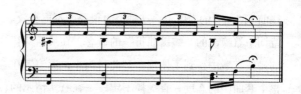

第九章 鬼火

Those—dying then,
Knew where they went—
They went to God's Right Hand—
That Hand is amputated now
And God cannot be found—

The abdication of Belief
Makes the Behavior small—
Better an ignis fatuus
Than no illume at all—

——Emily Dickinson

那些——正在死去,
知道其归宿——
他们走向上帝的右手——
那手已砍去
上帝无法寻求——

放弃信仰
令行为渺小——
一颗磷火
胜于毫无光耀——

[木宇译,《最后的收获——艾米莉·狄金森诗选》,
花城出版社,1996,第393页——译注]

第十章
休 息

Nun merk' ich erst, wie müd' ich hin,
Da ich zur Ruh' mich lege;
Das Wandern hielt mich munter hin
Auf unwirtbarem Wege.

Die Füße frugen nicht nach Rast,
Es war zu kalt zum stehen,
Der Rücken fühlte keine Last,
Der Sturm half fort mich wehen.

In eines Köhlers engem Haus
Hab' Obdach ich gefunden;
Doch meine Glieder ruhn nicht aus:
So brennen ihre Wunden.

Auch du, mein Herz, in Kampf und Sturm
So wild und so verwegen,
Fühlst in der Still'erst deinen Wurm
Mit heißem Stich sich regen!

第十章 休息

直到我躺下休息,
我才知道已经那么疲倦,不想再动。
一定是行路提起了我的精神,
让我在不愿行走的路上奋勇。

我的双腿不让我停下,
因为天气冷得无法站立不动。
我的背也已感不到所负的重荷,
是风暴把我推着往前冲。

烧着炭炉的小茅屋,
就是我的掩蔽所,让我容身其中。
但我的四肢却仍不能入睡,
因为伤口给我太多的疼痛。

我的心儿呀,你在跟风暴的斗争中
也显得如此狂暴而英勇!
只有在你四周风平浪静的时候,
你才会感到毒蛇给你的蜇痛!

《休息》是另一首在手稿和第一次印刷之间经历了移调的歌曲:也许出版商要求舒伯特避免每个诗节末尾那个棘手的高音 A。另一个考虑可能是,避开原稿十二首《冬之旅》中最后一首歌《孤独》的调性,舒伯特不想提前预示开篇歌曲《晚安》调性的到来与回归。所以,D 小调变成 C 小调,而每个诗节中包含那个高音的最后乐句,其轮廓也稍做改变。原稿中从低音 A 到高音 A 的八度音程跳跃是在一个音节上完成——第一诗节中的"fort"(意为"向前")和第二诗节中的"Stich"(字面意思是刺痛或獠牙);修订版中前几个音的音域更低,这促使舒伯特让高音更具侵略性,与旋律线的依附程度更小,而且它开始于"fort"和"Stich"这两个词,这给予这两个高音以格外强大的冲击力,并匹配他在人声上方添加的标记"stark"(意为"强")。

诗的开头是一个悖论,一个浪迹天涯的流浪者的悖论:现在躺下休息,方才觉得疲惫。他一路走来,满目荒凉,这反而促使他继续前行:天太冷了,

无法站立，狂风吹着他向前走。速度标记是"massig"（中速），所以疲惫的感觉并不是由导向崩溃的缓慢或虚拟的停滞所引起。相反，舒伯特的钢琴引子体现着奋力向前的挣扎。也许有更多技术上正确和详尽的方法来描述这六个小节中发生的事情，但我每次聆听那些右手弹奏的音程都像是上升的挣扎，痛苦的挣扎——一个增五度（伸展），一个四度（撤回），另一个更高的增五度（伸展），再是一个大三度（撤回），然后是一个光秃秃的八度，它将音乐锚定于虚幻的大调（A 大调），其后音乐又回归到 D 小调主调。在这个痛苦的过程中，每一个重音都有不同的特点和不同的分量。

每一诗节结尾的锯齿状声乐线条——"Der Sturm half fort mich wehen"（风暴把我推着往前冲）和 "Mit heissem Stich sich regen"（感到毒蛇给你的蜇痛）——向我们展示了这样一个流浪者，即便他疲惫不堪，但仍能竭力唱出矫健、响亮、有力的歌声。第二诗节中出现了蠕虫 [德语 Wurm，英语 worm] 搅动休息所带来的宁静这一概念。我一直想当然地以为这里指的是蠕虫。我想到的是英语中有关蠕虫的用法，也许是——不见得合适——布莱克 [Blake] 有关看不见的蠕虫侵害了带病玫瑰的诗句。

但 Wurm 并不是现代意义上的蠕虫，而是我们在《贝奥武夫》[Beowulf，完成于 8 世纪左右的英

威廉·布莱克的《天真与经验之歌》,第39幅图画,
显示两种相反状态的人之灵魂,1794,手绘版画,约1825–1826

格兰史诗]中遇到的那种生物,是日耳曼神话中的Lindwurm,一条蛇,甚至可能是一条龙,它在滑腻的悄声乐句中不祥地蠕动,为它所攻击的声乐高潮做好准备。

而当开场的音乐为我们奏响时,力度为piano[轻],不停的重复抽空了它的力量,钢琴最后一个和弦上有一个停顿的标记,可能代表着疲惫不堪的旅行者终于在他所栖身的小屋陷入沉睡,等待下一首歌《春梦》时方才醒来。

※

缪勒非常具体地交代了这个流浪者沉睡其中的小屋,不免让人好奇。他就在"eines Köhlers engem Haus"[一个烧炭人的逼仄小屋]中找到栖身之地,我们在第二首歌曲中遇见女孩家人以来,这个低矮的身影是对这部组诗中的幽灵式主角的第一个补充。现在已是深冬,屋子里(或者说小屋内)空空如也,与烧炭人不巧未遇,只是加剧了我们主人公的孤独感。烧炭人本来就很孤独,经常独自生活和工作,而这个烧炭人是流浪者化身,以呼应最后一首歌中出现的手摇风琴手。伊索寓言中就有一则关于这类烧炭人的故事。

> 从前有一个烧炭人,他一个人生活和工作。然而,有一个漂洗匠碰巧来到附近住下;烧炭人认识了他,发现他很讨人喜欢,就问他是否愿意来和自己同住。"这样我们就能更好地了解对方,"他说,"而且,我们的开支也会减少。"漂洗匠表示感谢,但回答说:"我想不行,先生。为什么?我费尽心思洗白的一切东西,一下子就会被你的烧炭弄黑。"

伊索的故事提醒我们注意这其中的视觉对比,烧炭人的墨迹与冬日旅途中令人目眩的白色相对,这是对后来的伴侣——乌鸦——的预示,也是一种无时无刻不在的对比,黑与白,只是在独唱会中并没有被刻意标示出来:钢琴的黑白琴键,钢琴琴身的黑色,歌手正式着装中的黑与白。

<center>❦</center>

为什么缪勒要在他那寥寥无几的诗句中引入一个烧炭人的幽灵?我们可以仅从字面上看看这个缺席者,他是一种重要的前工业和典型工业原料的制造者,如果没有这种原料,金属的冶炼和铁的生产是不可能的;木头的燃烧温度明显低于木炭(1500摄氏度 vs.2700摄氏度)。在上千年的时间里,烧

第十章 休息

炭人是森林中的常客，他们在靠近原料供应的地方从事营生，在中心轴周围建造巨大的锥形木材堆，用草皮或黏土覆盖整个结构，在烟道底部生火，然后当火势碳化木材时照看和修补。水分去除后，整个体积会减少三分之一。碳化过程需要数周时间，这是一个有自己专长的巧匠行业。有经验的烧窑者会从烟味中知道窑炉的情况，过于依赖烟气的颜色并不明智。尽管这个营生常常单干，但也可能它是家族营生，具有游牧性质，一个家庭在几个地点工作，也为烧窑人运送食物。这种工作是季节性的，这就是为什么《冬之旅》的小屋里空无一人。

烧炭人的小屋是可以想象到的最简单的住所：而且，它在时间和空间上都广泛分布，跨越各大陆，横贯数千年。它是史前小屋的原型，以最原始的形式存在，从石器时代开始它的传统就一直没有中断。一个简单的圆锥形结构——与作为生计的火炉相呼应——它由大约 12 根木柱组成的圆形框架组成。这些柱子向内倾斜，在顶点交叉，像茶棚一样，然后用草皮、兽皮、茅草或布覆盖其上。它当然是一个狭窄的住所，有一张粗糙的床，用原木和稻草做成，其他的东西很少。门边会有一个小炭火，用来取暖。入口处会造一个小门廊，装一扇木门或挂一块麻布来挡风。

烧炭人小屋形式的持续保存，以及这种职业的

家庭性质，使一些人类学家和考古学家认为，烧炭是一种由某种群体所看重的手艺，他们保存和传承着自己的传统。尽管如此，在 1820 年代，烧炭必须被看作一种边缘活动：这些人生活在社会和历史的边界上。许多烧炭人都很孤独，大多数人至少是局外人；而且至少从我们的角度来看，他们所传承的手艺正在没落。焦炭取代木炭是工业革命的标志之一，正如经济史学家托尼·莱格利 [Tony Wrigley] 所描述的那样，工业革命在 18 世纪中叶在英国加速发展，最终导致人类从有机经济的繁劳苦力中解放出来。光合作用自远古时代以来的产品储备依次得到开发，首先是煤，然后是石油和天然气，这使传统的增长限制被打破，并创造了我们所知道的现代世界。到 1788 年，英国三分之二的鼓风炉都使用焦炭；1560 年到 1860 年期间，英格兰和威尔士的能源配置变化是惊人的：

第十章 休息

竖轴的是每个人的能源消耗量,单位是兆焦。橙色是煤;红色是水;蓝色是风;黄色是木材;绿色是力畜;淡紫色是人。当然,在这一过程中,说德语的中欧国家远远落后于排头兵英国,但在1810年,弗里德里希·克虏伯 [Friedrich Krupp] 已经在埃森建立了一个开创性的钢铁铸造厂,并在1816年生产出冶炼钢,为19世纪成为世界上最大的工业公司打下了基础。

如果我们想理解《冬之旅》诞生的文化,所有上述都使缺席的烧炭人具有相当的象征性作用,无论缪勒和舒伯特是否完全了解他的活动和命运。他是传统生活方式的化身,这种方式改变了欧洲的景观,他对森林砍伐负有很大责任,而森林砍伐又造成了木炭的短缺,推动了焦炭的开发。他同时也是一个焦灼性的人物,生活在古老的森林深处——自罗马帝国时期以来,森林对德国人的自我理解至关重要——但同时又处于工业现代化和灭绝的边缘。

深入像《冬之旅》这样复杂而引发共鸣的作品中,意味着要以各种方式参与其中:理解它对我们现在的意义,就像1828年漂在文化海洋中的浮瓶信息。它与我们当前的关注点有什么关系?它是如何与我们联系在一起的(无论多么出乎意料)?在这方面,缪勒的烧炭人很让人感兴趣。无论缪勒或舒伯特有意让他成为或指向什么,不可否认,他在

舒伯特的《冬之旅》：对一种执念的剖析

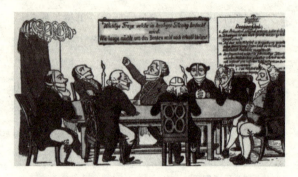

《思想者俱乐部》，1819 年，对《卡尔斯巴德法令》的讽刺性回应：
桌后墙上的牌子上写着："今天的会议将考虑一个重要问题：
'我们还被允许思考多久？'"

诗中存在就是一个谜，需要解释。为什么是烧炭人的小屋？为什么不是牧羊人的小屋或一个不那么具体的小屋子？他吸引我们的部分原因是，他能召唤出一种失落的生活方式和变化中的经济。另一个更隐蔽的惊喜是，他可能给我们一个秘密的政治信息，这是缪勒的意图，而且很可能被弗朗茨·舒伯特所沿用。

※

这个后拿破仑时代的冬天，在受梅特涅支持的

第十章 休息

政治压迫的德意志土地上——包括普鲁士统治的德绍（缪勒的故乡）和哈布斯堡统治的维也纳（舒伯特的故乡），个人和国家的政治效忠正在发生变化，事情变得复杂而隐晦。打败了拿破仑（他攻击了传统的君主制）的欧陆列强——普鲁士、奥地利和俄国——在1815年9月结成了臭名昭著的神圣同盟，他们致力于在国内外"巩固世俗君权"，并通过"正义、爱与和平"来调整"缺陷"。1815年11月的四国同盟和1818年秋在亚琛会议上形成的五国同盟，纳入英国和王权复辟的法国，但英国在亚琛会议上拒绝同意亚历山大沙皇的"普遍防卫同盟"，暴露出这一抵抗民主、革命和世俗主义的国际同盟的脆弱。1819年，也就是英国彼得卢屠杀 [Peterloo Massacre] 的那一年，德意志发生多起学生暴动，多产的保守派剧作家奥古斯特·冯·科策布 [August von Kotzebue] 被大学兄弟会的一名狂热成员谋杀，还发生了暗杀拿骚城市长卡尔·弗里德里希·冯·伊贝尔 [Karl Friedrich von Ibell] 未遂的事件。由此产生的《卡尔斯巴德法令》[Carlsbad Decrees] 适用于整个德意志邦联，包括奥地利和普鲁士。他们加强了审查制度，禁止兄弟会活动，解除改革派教授的职务，并成立了一个调查委员会来弄清革命的企图。《卡尔斯巴德法令》和随后的《维也纳最后决议》[Vienna Final Acts] 限制宪政，并要求邦联内的

所有公国实行君主制——威廉·缪勒和弗朗茨·舒伯特正是在这种政治制度基石下，度过他们的比德迈尔生涯。对于当权者，对自由主义的任何妥协都是不可想象的；讽刺作家路德维希·伯恩 [Ludwig Börne，1786–1837] 将科策布的谋杀描述为"德意志现代史的结晶点"。

舒伯特时代维也纳的艺术家们——诗人、音乐家、剧作家、画家们都生活在这一制度的阴影下，并设法与之共存。国外旅行受到限制以确保境内安全，国外的创新也在一定程度上受到隔离。警察系统的一个分支是警视局 [Polizeihofstelle]，其注意力集中于政治和道德犯罪。如这一时期维也纳音乐生活史学家爱丽丝·汉森 [Alice Hanson] 所说："Polizeihofstelle 指导审查，收集有关外国或国内从事革命、犯罪或不道德活动的人的信息。调查的秘密性，加上对被定罪者的严厉惩罚，造成维也纳的公共生活中有一种紧张和不信任的气氛。"审查制度不一定很彻底，也不一定是滴水不漏，但它造成拖延、骚扰和损害。1826 年，弗朗茨·冯·格里尔帕泽已为自己的剧作《奥塔卡国王的幸福与结局》（*König Ottakars Glück und Ende*）——连皇帝都渴望看到此剧——上演进行了为期三年的争斗，陷入绝望的他，于是向贝多芬坦言，是审查者毁了自己。奥裔美国记者和小说家查尔斯·西尔斯菲尔

德 [Charles Sealsfield] 逃离梅特涅的镇压制度,他在 1828 年撰写了《目击者笔下的奥地利现状和大陆法院速写》。他对奥地利作家所处的由国家支持的低智状态总结道:

> 从未存在过一个比奥地利作家更受约束的人。在奥地利,一个作家不能冒犯任何政府衙门,不能冒犯任何官员;他不能冒犯任何等级制度,如果其成员具有影响力;他不能冒犯贵族。他不能是自由主义的——不能是哲学意义上的——不能是幽默意义上的——总之,他必须什么都不是。在冒犯的目录中,不仅有讽刺,还有俏皮话;不,他对任何事物都不能提出解释,因为这可能导致严肃的思想。

舒伯特自己与这个充斥限制、迂腐和两面思维的世界的摩擦碰撞相当严重。他在几首歌曲和德语弥撒曲中都遇到了麻烦,因为他的弥撒曲使用了未经批准的翻译。他的每一首拉丁文弥撒都省略了"Et unam sanctam catholicam et apostolicam Ecclesiam"(至圣、至公、从宗徒传下来的教会),这是一个重要的缺失,但却被审查官疏忽略过。更重要的是他与审查官在歌剧上的冲突,当然必须承认在当时的情况下他对剧本的选择颇为敏感。虽然 1823 年《费

拉布拉斯》[*Fierrabras*] 只做了几处修改就通过了审查，但《阴谋家》[*Die Verschworenen*] 题目就显出危险，后被强令更名为《家庭战争》[*Der häusliche Krieg*]。《格莱辛的伯爵》[*Der Graf von Gleichen*] 是有关贵族重婚的故事，毫不奇怪，它在 1826 年遭到彻底禁演。这些事件给人的印象是，这个年轻人喜欢与当局兜圈子调侃，试探性地唱反调。"尼禄让人羡慕！"1824 年，舒伯特在一则凌晨两点的日记笔录中兴奋地写道，"你足够强大，可用弦乐器和歌声摧毁一个腐败的民族。"

德意志邦联内部梅特涅政权的核心焦虑是学生动乱和革命活动。舒伯特有个同学，1818 年舒伯特把他算作是"最好最亲爱的朋友"——诗人约翰·森恩 [Johann Senn]。他们共同的朋友约瑟夫·肯纳 [Josef Kenner] 描述森恩是个"热心肠……对朋友坦诚，对生人矜持，直率而激烈，讨厌一切约束"——肯定正是秘密警察会特别盯梢的那种年轻人。森恩确实早在 1813 年就被列入警方黑名单，因为他参与激进的学生政治。1820 年 3 月，警察在凌晨突然闯入森恩的住所，并提交了如下报告：

> 来自蒂罗尔州普丰兹的约翰·森恩因是新生协会成员而被捕，根据规定在他的住处对其书信文件进行了检查和没收，他当时的表现非

常顽固并具有侮辱性,使用了诸如"根本不在乎警察"之类言语,还说"政府太愚蠢了,无法窥探他的秘密"。

森恩的一些朋友当时也在场,包括舒伯特、约翰·冯·施特莱因贝格 [Johann von Streinberg]、约翰·泽先特 [Johann Zechenter] 和弗朗茨·冯·布鲁赫曼 [Franz von Bruchmann],他们也"用侮辱性和蔑视性的语言对授权官员进行挑衅"。森恩被逮捕并拘留了 14 个月后被遣送至蒂罗尔故乡,事业此后一蹶不振。舒伯特遭到连夜严厉训斥后被释放。舒伯特的朋友圈没有遗忘森恩,他被视为英雄和烈士,在许多节日聚会时大家都为他的健康干杯。森恩事件本身发生几年后,他的一些朋友前往蒂罗尔与这位流亡诗人见面。舒伯特曾为他的两首诗配曲——《有福的世界》[Selige Welt]D.743 和《天鹅之歌》[Schwanengesang]D.744,其中充满了比德迈尔式的无奈隐忍。

在梅特涅的维也纳,任何形式的社交聚会都会遭到怀疑,即使是最清白无辜的聚会。在这个后来被称为 "ein durch Schlamperei gemilderter Absolutismus"(因马虎而缓和的绝对专制)的体系中,年轻人的活跃精神会被敌视。维也纳长期以来一直是文学、艺术和其他方面的讨论社团的发源地,这些

社团在梅特涅时代也受到审查。舒伯特的名字与三个社团有关。被称为"教化友团"[Bildung Circle]的是林茨的一群志同道合的年轻人（包括舒伯特歌曲中的许多诗人和他的一些最亲密的朋友——约瑟夫冯·施鲍恩、弗朗茨·冯·布鲁赫曼、约瑟夫·肯纳、约翰·梅尔霍弗、弗朗茨·冯·肖博和约翰·森恩），他们定期聚会，追求受歌德启发的通过教育来提高自我的目标。这个圈子早在 1815 年就引起警方的注意，该团体于 1817 年开始出版的年刊《青年培育来稿》也受到怀疑。这个团体逐渐衰落，虽然志同道合的读书小组的理想仍在舒伯特的生活中时断时续，直至他病逝的最后时日。1817 年至 1818 年期间，维也纳曾有一个短暂的 Unsinngesellschaft（无稽之谈俱乐部），舒伯特是其中唯一的音乐家成员。它有自己的每周通讯《人类无稽之谈档案》。我们无法确定，这个团体的活动中占主导地位的玩笑和欢乐是否可能是为了掩饰不满，而胡言乱语本身是否是对新制度的暗中抗议。名气更大是 Ludlamshöhle（陆德朗洞穴），其中的有些成员非常著名（其中有格里尔帕泽、伟大的卡尔·马里亚·冯·韦伯——《魔弹射手》的作曲家，还有演员海因里希安序茨 [Heinrich Anschütz]）。从表面上看，这个团体的聚会也同样无厘头，喝酒、说脏话、讲下流故事，但最后当局开始怀疑它有更险恶的用意。1826

第十章 休息

年 4 月的一个晚上,32 名警察闯进这家俱乐部,没收文件,拘留嫌犯。但他们无法洞穿俱乐部那堵超现实的滑稽高墙,他们拿走的文件里充满了谜语和密谋的暗示,但很可能只是维也纳式的戏谑。警察当然觉得脸上无光,要认真破解陆德朗的游戏密码。后果真是很严重——格里尔帕泽被软禁,俱乐部显然被勒令关闭(舒伯特的会员申请失效)。1826 年是哈布斯堡领地上神经紧张的一年,烧炭党人活动增多,而陆德朗的口令和颜色——"红即黑,黑即红"——太容易让人联想到那个令人恐惧的意大利革命战线,它正致力于把意大利半岛从奥地利的统治下解放出来。

※

舒伯特被尊称为以诗入歌的最高翻译家,他自己偶尔也是一位诗人。他最后一首存世诗写于 1824 年,讲述了一个理想主义的青年希望破灭的故事。1823 年确诊的梅毒已在肆虐,舒伯特在 1824 年 7 月给他的哥哥费迪南写信说:"一个悲惨的现实,我努力用想象力尽可能地美化它。"9 月,舒伯特在给肖博的信中谈到他"当今生活枯槁无聊,毫无意义,回到家我便陷入抑郁"。诸如此类的想法促发舒伯特写了一首诗,其中最重要的表达意念即是

失望的政治轨迹,以及比德迈尔时期艺术所扮演的典型安慰作用。《对民众的悲叹》[Klage an das Volk] 已由澳大利亚诗人彼得·波特 [Peter Porter] 进行了精美的翻译:

> Youth of our Days, gone like the Days of our Youth!
> The People's strength, unnumbered impotence,
> The crowd's gross pressure without consequence,
> The Insignificant our only glimpse of Truth!
>
> The Power I wield springs always from my Pain,
> That remnant of a preternatural striving.
> I cannot act, and Time with its conniving
> Treats all our deeds with infinite disdain.
>
> The Nation lets its sickness make it old,
> Youth's works are dreams which every dawn disperses—
> So soon forgotten are those sacred Verses
> That Faith would once have written out in

gold.

> To Art alone, that noble calling, falls
> The task of leavening a world of Action
> And give relief in time of brawling Faction
> To all whom Fate has huddled within walls.

我们这代人的青春已逝!
民众力量不计其数但仍无力,
声势浩大但没有后文,
我们窥见的真谛毫无意义!

我的力量来自苦痛,
超常的奋起只是余力残余。
我无所作为,时代默许
我们的努力换来无边的摒弃。

民众得病似老弱残年,
青春作为如同黄粱美梦,
神圣诗句很快随风飘逝
还有那些织入金缕的信仰内涵。
神圣的艺术,高贵的召唤,
只有你把行动的世界酝酿;
疏解争执吵闹的时代,

让困在围墙中的人们得平安。

※

　　艺术与权力之间的关系一直是一个令人烦恼的问题。艺术家追求自我表达的自由,可能一直都是如此,无论浪漫主义的意识形态和对艺术家反叛者的崇拜是否给艺术独立的古老愿望注入新的强度。然而,"艺术"和"艺术家"——我们指的是一个自主性的艺术领域,以及音乐、绘画、文学等方面的专业从业者——是主流社会中劳动分工和剩余价值存在的历史创造。生存性经济可能有讲故事、唱歌、画画的某些个人,但他们没有艺术家。18世纪末以来,市场成了一个增加的复杂因素。抑制贵族赞助人要求的艺术天才,也会对自己是否过于迎合观众产生怀疑。真正的创造者创造新的需求,旅行到以前没有人想要去过的地方;因此才有了先锋派的整个概念。

　　我们现在所说的"古典音乐"在当前经济转型和资本主义危机的时代中,有很多特别的焦虑。我们的活动中有更偏于市场驱动的一面,即唱片业,它正处于崩溃状态。科技让更多的人比以往任何时候都能聆听到过去的古典音乐,也让更多的人聆听到希望指向未来的新音乐,尽管如此,但挣钱的途

径却在衰退。人们期待免费享用大部分电子复制音乐，或者只需支付很少的费用。当然，没有免费市场这件事。每一件产品或每一种服务的市场都有中介调解，不论是政府、监管、海关，或是你想到的其他东西，如法律、期望。但是古典唱片业一直是一种特殊的灵活生物，在这里，声望地位和那些经营和拥有公司的人的喜好，总是允许交叉补贴，也会制作不赚一分钱的唱片。在20世纪和21世纪，音乐会的生活更是远离了理想化实践的市场。我们一般在音乐会和歌剧院中所听到的古典音乐，产生于劳动力成本比今天低很多的时期。古典音乐所需要的劳动密集型音乐制作模式——比如说由一百个训练有素的人组成的交响乐团——意味着现在古典音乐的演出费用相对来说比19世纪盛期要高很多。古典音乐很少受到19世纪和20世纪因创新、竞争和大规模制造所带来的节约增效的影响。大多数其他奢侈品都变得更加便宜。古典音乐却没有，这当然也是它作为一种不受商品化影响的艺术形式的魅力所在。与此同时，如以前可有可无的物品在自由民主社会中几乎成为必需品一样，接触艺术（它具有让人质疑的光环），这不再被视为富人和权贵的特权，甚至不是资产阶级的特权，而是民主公民权利的一部分。归根结底，这就是经济补贴（以直接形式或减税形式）的理由，以便在资本主义社会中

仍保持传统艺术具有生命力。为宫廷和贵族沙龙作花边的音乐传统因此找到了进入现代社会的途径。

悖论依然存在。人们很容易把对古典音乐的支持说成是对中产阶级的补贴，而不是公民的需要。私人赞助、企业赞助——事实上，与政府补贴一样，都是依赖于将资金转移到少数人的利益上——被奉为理想。所有这一切与维也纳比德迈尔时期的弗朗茨·舒伯特时间上相隔两百年，距离则相距更远。在一个剥夺自身自由、受尽屈辱、很难按照自己的审美要求赚取体面生活的政治制度中，舒伯特努力维护着自己的自主性。现在，艺术家——包括表演者和作曲家——仍然挣扎于维护自己的独立免于金钱或政府的控制，也许没有舒伯特那么急迫，但往往会有同样多的烦恼或尴尬。没有简单的解决方案。就在2008年的金融风暴之前，我受邀发表演讲庆贺伦敦这座城市对艺术的贡献。作为巴比肯艺术中心的常客，也是其富有想象力的节目安排的受益者，我在其中也得到很多机会，因而我欣然应允。回想起来，我没有意识到（很尴尬毫无意识）将有什么不测，我赞扬了金融界的创新和自由精神，使其能够欣赏艺术领域与之平行的创新和突破。政府关心的是如何确保钱花得好，如何优先考虑扩大听众群，不会沉迷于这种天马行空的狂想。于今，生活在泡沫破灭后的我不难看出，和任何兴奋过度的操盘手

或盲目的评级机构一样,我们都被卷入这场狂热。我们饱受后遗症之苦,有些人比其他人更甚,这使我们都感到不安——我们的生活有多少是依赖于自己并不赞同的活动。但是,没有人(即使是最严苛的艺术家)能摆脱自己的时代,摆脱社会、政治、经济的现实。真正的自主性是一个虚构妄想,但我们必须不断尝试想象它真的存活。它是一个必要的虚构,通过平衡利益和鼓励多元化来实现。意识到这些压力,可以帮助我们更好地理解像舒伯特这样的作曲家为其超越的艺术所付出的代价;理解他的大部分音乐背后的力量;理解我们如何与之联系。他的愤怒、他的居家特性、他的异化也是我们的。

❉

威廉·缪勒又是怎样的人?他是德国知识分子中安逸舒适的典范,与魏玛的歌德属同一阵营。他出生于德绍,是一位裁缝师的儿子,从军抗法后到柏林和意大利旅行,于1820年被任命为德绍公爵图书馆馆长,1824年成为枢密院议员,是安哈尔特-德绍公爵的门生,也是普鲁士王室的座上客。然而,与此同时,缪勒在自由主义被普鲁士和神圣同盟所抵制的时期,却具有明确的自由思想;得益于王公的宗法仁慈,他设法保持并偶尔以典型的比德迈尔

方式坚持自己的智识独立。

1816年缪勒在柏林读书,他和一群朋友出版了一本名为《联盟之花》[*Die Bundesblüthen*]的诗集,其中危险地靠近了秘密社团的区域。在缪勒的一首诗中,提到他前不久参加的反对拿破仑的解放战斗——"Für Gott, die Freyheit, Frauenlieb und Sang"(为了上帝、自由、女人之爱和歌声)——这句话被审查员删除。缪勒佯装不解反驳说,是普鲁士国王要求他的臣民为自由而战,审查员简短回答道:"是的,曾经是。"

1817年和1818年,缪勒在意大利旅行,先是与冯·萨克男爵结伴而行,后来又独自旅行。他的文学成果是1820年出版的《罗马,罗马男人和罗马女人》[*Rom, Römer und Römerinnen*]:这不是一本简单的旅行指南,而是对一个民族的生活、对意大利生活和风俗习惯隐秘面的系列观察。缪勒沉浸于意大利的魅力中,也忘却自己对当时欧洲的烦恼。然而,这其中含有某些狡猾之举。意大利当时充满了反奥地利的情绪,并通过革命的烧炭党人传递出来。1817年教皇国已经发生起义;1820年——也就是缪勒关于罗马的书出版那一年,那不勒斯爆发了革命,1821年被哈布斯堡军队镇压。缪勒对意大利当地文化的关注和提倡(他开创性的意大利民歌集《艾格利亚》[*Egeria*]于1829年在身后出版),

第十章 休息

是受到拜伦勋爵亲希腊情结的影响,这也使他获得了"希腊缪勒"的绰号。弘扬他人的民族志向,对于一个无法确保自己政治理想的德意志人来说,必定是一种政治行为。1823 年,审查官禁止公开出版缪勒为另一位激进的民族主义英雄拉斐尔·德尔·里戈 [Rafael del Riego] 去世所写的赞美诗。这位被处决的西班牙将军曾为被五国同盟解散的短暂的立宪政府辩护。"Aber die Freiheit,"缪勒写道,"wer kann sie morden?"[但是自由,谁能真正将它谋杀?]

《罗马,罗马男人和罗马女人》第二卷的前言是一封信,是缪勒写给在永恒之城旅居时的老伙伴,瑞典诗人佩尔·丹尼尔·阿特博姆 [Per Daniel Atterbom]。这是缪勒有关政治问题所写的最有启发性的一份文字,它的情感证实了在这个政治的冰河时代 [Eiszeit],许多人在不甘心的隐忍和行动的欲望之间正左右摇摆:

> 所以我在你们古老而神圣的祖国向你们问好——不是以这本书的游戏玩耍风格,其作者与我已经形同陌路;不,是以认真而简短的方式;因为欧洲世界的大斋期,那复活节一周的受难、期待和救赎等待,不再会容忍无动于衷的耸耸肩或轻飘飘的借口和道歉。此时不能采

取行动的人,就只能保持静默与哀悼。

在接下来的岁月里,缪勒与奥地利和德意志各邦国的审查官还有不少冲突。1824 年他出版了《森林号手之歌》[*Waldhornistenlieder*]第二卷,《冬之旅》即被收入其中,他将一些带有政治色彩的《俱乐部与饮酒歌》也纳入这本诗集,其中一些在德绍曾被禁止。缪勒对拜伦的崇拜促使他翻译了一篇关于这位激进的英国人的英文传记,这篇文章发表在 1822 年的《乌拉尼亚》杂志上。正是由于这篇文章,维也纳的审查官在 1822 年对《乌拉尼亚》下了禁令。《冬之旅》的前十二首诗即刊登于该期刊 1823 年的下一期。缪勒的《冬之旅》被舒伯特在一份可疑的出版物中发现,这具有强烈的激进语境。

最后,回到我们的烧炭人。现在可以第一次看到他为什么在那里;我们可以解读他所代表的意义。他不仅是一个在社会经济变革中注定要孤独地行走的工匠,他也是 Carbonari 的一员——其字面意思就是"烧炭人",哈布斯堡政权惧怕这个秘密社团的黑色和红色,它也是缪勒含蓄赞美过的 1820 年代意大利景观的一部分。他的 "engem Haus" [小茅屋]是巴拉卡(baracca,意为棚屋,小屋),这个秘密社团的成员在其中聚会,举行将他们联系在一起的秘密仪式。被流放的拜伦在 1820 年加入了

拉文纳的烧炭人俱乐部；对缪勒和舒伯特来说，烧炭党人代表着对宪政的承诺，代表着对神圣同盟及其同盟者在整个欧洲推行的反动计划的抵抗。他们是那些能够行动、能够出击的人，如缪勒给阿特波姆的信中所说的那样。缪勒和舒伯特的《冬之旅》是静默哀悼的一部分，所有这些被留给那些不能行动的人。

再去阅读《休息》最后的词句，再去演唱这些词句，其中出现一种新的、反叛的凶猛性，这见证了那些不敢行动的人的压抑能量和痛苦：

> Auch du, mein Herz, im Kampf und Sturm
> So wild und so verwegen
> Fühlst in der Still erst deinen Wurm
> Mit heißem Stich sich regen.

> 我的心儿呀，你在跟风暴的斗争中
> 也显得如此狂暴而英勇！
> 只有在你四周风平浪静的时候，
> 你才会感到毒蛇给你的蜇痛！

第十一章

春 梦

Ich träumte von bunten Blumen,
So wie sie wohl blühen im Mai,
Ich träumte von grünen Wiesen,
Von lustigem Vogelgeschrei.

Und als die Hähne krähten,
Da ward mein Auge wach;
Da war es kalt und finster,
Es schrieen die Raben vom Dach.

Doch an den Fensterscheiben
Wer malte die Blätter da ?
Ihr lacht wohl über den Träumer,
Der Blumen im Winter sah?

Ich träumte von Lieb' um Liebe,
Von einer schönen Maid,
Von Herzen und von Küssen,
Von Wonne und Seligkeit.

Und als die Hähne krähten,
Da ward mein Herze wach;
Nun sitz' ich hier alleine
Und denke dem Traume nach.

第十一章 春梦

我梦见鲜花,全都缤纷五彩,
就像在五月那样盛开。
我梦见碧绿葱翠的牧场,
还有鸟儿歌唱,甜蜜而又可爱。

雄鸡啼了,
我把眼睛大大地睁开,
可只有乌鸦在屋顶上啼鸣,
四周一片冰冷阴霾。

谁在我的窗上,
为我画上鲜花的纹彩?
别讥笑梦想者,
竟会在冬天看见鲜花盛开!

我梦见美丽的姑娘,
我梦见我爱的回爱,
我梦见心儿和亲吻,
我也梦见心满意足、淋漓痛快!

雄鸡啼了,
我的心也已完全醒来。
现在我孤孤单单地坐着,
只记得我梦中的爱。

> Die Augen schließ' ich wieder,
> Noch schlägt das Herz so warm.
> Wann grünt ihr Blätter am Fenster?
> Wann halt' ich mein Liebchen im Arm?

第十一章 春梦

我再把眼睛闭上。
我的心还跳得温情脉脉。
何时我窗上的叶子再会变绿?
何时我再能把爱人抱在胸怀?

"冬日的许多现象都暗示着一种难以言状的娇嫩和脆弱的精致。"

——亨利·戴维·梭罗,《瓦尔登湖》(1854)

在这首歌中,首先要做的决定是如何弹奏钢琴前奏。我们又进入了幻觉性的大调,那是甜美梦境与过去回忆的调式,就像《菩提树》的开场("在它的树影下我做过最甜蜜的美梦无数"),或是在《回顾》的疯狂逃逸当中迂回潜入("你这无常的城镇呀,当初欢迎我时就全不一样!")。在《菩提树》最后一节,钢琴上重复性、强迫性的甜美节奏重复了

第十一章 春梦

12 次之多——"Nun bin ich manche Stunde entfernt von jenem Ort"（在我和这个老地方之间，已经隔了很多很多工夫）——它会激发某种八音盒式的、恍惚的、机械化的演奏和歌唱方式（当然，这一节奏是下一首歌曲《洪水》中三连音节奏的基础）。但《春梦》的甜美，这种糖衣式的开场，是以非常不同的方式达成，尽管表演者会受到诱惑去突显其八音盒式、糖果盒式的特质，尤其是与之前的黑暗形成对比：断奏的第一个音符，6/8 的舞蹈性节拍标记，六度的优雅跳进，重复的细巧波音装饰，人声第二小节开始时的叹息式倚音，等等。这一切都指向戏仿 [parody]；而当表演的主导情绪是刻意表现时，夸张似乎是正确的方式，让自己和观众都清楚这一切都不是真的。毕竟，暗示在诗中已经存在：梦中出现的田野、鲜花、五月和鸟儿，但描述鸟鸣的词（让我们想起《回顾》中云雀和夜莺的争斗）让人不安。Geschrei——尖叫，惨叫，刺耳地叫——不是一个平和的词。另一方面，有时强调舒伯特已经写好的戏仿可能会显得过分。或许，在演释的另一端，人们甚至可能会保留某种更天真、更温暖、更感人的梦境，不加修饰的梦境，这个梦境指向该套曲之前歌曲中那些爱情信物——《晚安》中充满鲜花的五月，《冻结》中记忆里的幸福田野。不同的表演者，或同一表演者在不同的表演中，会有不

同的解决方案，不同的旅程。

这首歌的结构包括三段音乐，每一段重复，配置六阕诗节。"etwas bewegt"（有点运动感），力度为弱和较弱，这是梦境；"schnell"（快），从弱转强，这是醒来；而"langsam"（慢）和较弱，则是随后的感怀。有些歌曲中，不同的歌词被配以相同的重复音乐，这既是问题也是机会——《春梦》即是这样一首歌曲。

第一阕诗节的音乐已经非常甜美；第四节诗句中音乐的回归加强了诗词中的甜美和感官性——爱的回归，一个美丽的女孩，亲吻和拥抱（Herzen），快乐（Wonne）和至福（Seligkeit）。最后一个词，我在演唱时总是稍作滞留，拉长一点最后音节上的那个琶音。这并不是一种确切的自我引用（如莫扎特在《唐·乔瓦尼》宴会场景的歌剧混成曲中加入一点《费加罗》的曲调），但 Seligkeit 这个词确实让我想起了舒伯特的同名歌曲 D.433，以及它所体现的舞蹈、准精神的快感（徘徊在模仿的边缘）。

> Freuden sonder Zahl
> Blühn im Himmelssaal,
> Engeln und Verklärten,
> Wie die Väter lehrten.
> O da möcht ich sein

第十一章 春梦

Und mich ewig freun!

Jedem lächelt traut
Eine Himmelsbraut;
Harf und Psalter klinget,
Und man tanzt und singet.

O da möcht ich sein,
Und mich ewig freun!
Lieber bleib' ich hier,
Lächelt Laura mir
Einen Blick, der saget,
Daß ich ausgeklaget.
Selig dann mit ihr,
Bleib' ich ewig hier!

在那天堂广厦，
有着无数乐趣：
天使和光荣的圣贤，
顺从天父旨意。
我愿在那里，
幸福无尽期！

人人亲切微笑，

宛似新婚天女：

竖琴与赞美诗悠扬，

人们歌舞不息。

我愿在那里，

幸福无尽期！

但愿我留在这里，

看劳拉对我微笑：

她的眼睛告诉我，

风雨过一切顺利。

共同享幸福，

长留在这里！

［邓映易中译文——译注］

 从梦中醒来，进入现实的地狱，于是苦痛愈甚。第三诗节和第六时节的虚假安慰——窗上的冰花，闭上眼睛退回自我——回归至大调，令人叹服。如舒伯特音乐经常出现的那样（包括无词的钢琴曲、室内乐中和有词的歌曲），大调甚至比小调更让人心碎。

 第二诗节中的粗暴音乐，充满了不协和音响和特定的暴力表达，旨在与歌词匹配——公鸡的啼叫，乌鸦的尖叫（要求 fortissimo[很强]，这是舒伯特的极端力度标记）。第五诗节是同样的音乐回归，

第十一章 春梦

诗词的叙事由外转内,由眼至心,意识到流浪者独自一人。在阅读这首诗时,醒来的意识,觉察到你很孤独,想到你刚才的梦,都暗示某些反思性的东西,缪勒的诗文中并没有暗示任何暴力。舒伯特的音乐保留了他之前已开启的暴力——同样的音符被重复,力度标记也完全保持不变。嘈杂的觉醒和客观世界的一部分又被重演;但其强烈的恐怖被回撤至自我中,流浪者认识到自己的孤独,往昔已逝,其惨烈犹如屋外鸟儿的刺耳尖叫一般。

这首歌的最后一阕诗节是整个套曲的最低点之一,流浪者闭上眼睛,喃喃自语,以往的兴奋只在自己的心跳中回响。"Wann grünt ihr Blätter am Fenster?"(何时窗上的叶子你再会变绿?)可以一半是说,几乎不是唱。在"Wann halt ich mein Liebchen im Arm?"(何时我再能把爱人抱在胸怀?)这句话中,人声痛苦地向上伸向本位 F。钢琴动机再次回复,结束于一个完全消沉的、分散的、疲惫的、但在某种程度上仍是残酷的 A 小调和弦中。下一首歌曲《孤独》正是从这一境况中幽幽浮现,色调苍白,情绪沉闷。

❋

水既是最普通的物质,又是最特殊的物质。神

话和科学都告诉我们,生命源于水;没有水,我们无法长久生存;而人体在很大程度上也是由水组成。在地球上,我们可以体验到水的各种物理形态:固体、液体和气体;冰、水和蒸汽。热水很特殊:液态水具有很高的热能和很高的气化热,这使它在地球气候中发挥关键作用。冷水也很不寻常:与其他物质不同,当它变成固体结成冰后,它会膨胀,而不是收缩,密度变小,而不是变大。冰山会飘浮。水结成冰,随后出现的美丽、多样、丰富的结晶形式,被许多人视为宇宙中神灵智慧运作的标志。17世纪伟大的天文学家、著名的椭圆行星轨道发现者约翰

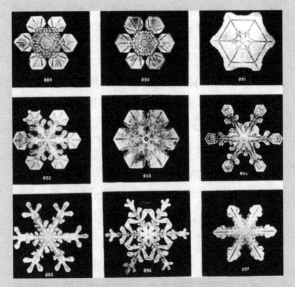

本特利所拍摄的雪晶,约 1902 年

内斯·开普勒 [Johannes Kepler] 认为,水的灵魂创造了雪晶。罗伯特·胡克 [Robert Hooke] 在其开创性的著作《显微学》(*Micrographia*,1665)中认为,通过仪器所看到的雪花极其复杂和各不相同的结构,那是世界上神灵存在的象征。

到 20 世纪,美国人威尔逊·本特利 [Wilson Bentley] 在佛蒙特州自己农庄里忙碌,他是第一个对雪晶进行广泛摄影调查的人,一生累积了五千多张照片。

"在显微镜下,"他写道,"我发现雪花是美的奇迹;这种美不被人看到和欣赏,想想真是汗颜。每一个雪晶都是设计的杰作,没有任何一个设计是重复的。当某片雪花融化后,那个设计就永远消失了。那么多的美都消失了,没有留下任何记录。"1931年,他在暴风雪中走了 6 英里,回到家后不幸去世。

水晶的婀娜多姿之美,在显微镜下的雪晶中非常明显,而冰可以通过巧妙地模仿自然的、有机的形态,让肉眼也看得一清二楚,令人惊叹。"霜花"或"冰花"以各种形状和大小存在。最奇特的可能是类似植物的冰花,那些从长茎植物上挤出的薄冰层所形成的花,构成类似花瓣和花朵的卷曲图案。在极地地区,会有大片的霜花甸,随着全球变暖的到来,霜花甸越来越常见:脆弱的冰晶里含有盐分,在刚刚形成的海冰表面可长到 10 到 30 毫米高。

第十一章 春梦

玻璃窗上的冰花

文学作品中最让人熟悉的冰花是在冬天的时候长在窗户上的冰花,此时外面的空气非常寒冷,而室内的空气却相当湿润。

夏洛蒂·勃朗特 [Charlotte Brontë] 的小说中充满了雪、霜、冰的意象。"我觉得很热,"简·爱对罗切斯特先生说,"火能溶解冰。"书中早些时候,简还是个女孩的时候,"对着窗户上的霜花呵气,在玻璃上吹出一个空间,通过它我可以向外看,发现地上所有的东西都静止不动,坚硬的冰霜将一切变得都像石头一样"。透过窗户,就在她"把窗格上的银白色叶子吹融化,留出看到外面的空间"的时候,她看到了可怕的、冷酷的敌人刚巧到来——校长先生布洛克赫斯特。

德语文学中也有丰富的"冰花"[Eisblumen]概念，在路德维希·蒂克[Ludwig Tieck]、托马斯·曼、罗伯特·瓦尔泽[Robert Walser]和莱纳·玛丽亚·里尔克[Rainer Maria Rilke]等作家的书籍和诗歌中，都有冰花的身影。在托马斯·曼的《浮士德博士》中，书中主角、作曲家反英雄阿德里安·莱韦屈恩也被这些奇怪的形式所吸引。让他着迷的是这些形式的歧义性，它们的阈限性，它们对有机体的矿物学模仿。

这种痴迷的根源是哲学上的，是激发胡克或开普勒对雪花兴趣的那种物理学‒神学的一部分，但它一直持续到18世纪甚至19世纪。1732年，讽刺作家克里斯蒂安·路德维希·利斯科[Christian Ludwig Liscow]出版了一本颇具斯威夫特风格的戏弄之作《破碎玻璃[拉丁文中垃圾的俚语]，或罗伯特·克利夫顿爵士致学识渊博的爱斯基摩人之信函，论及1732年1月13日于冰冻玻璃窗上所见奇特而发人深省之形状》[Vitrea fracta oder des Ritters Robert Clifton Schreiben an einen gelehrten Samojeden, betreffend die seltsamen und nachdenklichen Figuren, welche derselbe den 13. Jan st.v.1732 auf einer gefrorenen Fenschesteriben wahrgenommen]，在其中他嘲笑了吕贝克出生的神学家和自然学家海因里希·雅各布·西弗斯[Heinrich Jacob Sivers]——

他是吕贝克文科学校的校长（托马斯·曼后曾在此校学习），学识渊博但又非常迷信。伊曼纽尔·康德在《通灵者之梦》（1766）一书中讽刺性地抨击了斯维登堡派 [Swedenborgian] 的神秘主义和当时的思辨形而上学，他也提到冬天玻璃窗上的神秘冰霜图案，揶揄嘲讽道：

> 许多收藏家都动用罕见的想象力，在自然造化中发现不寻常之物，例如在斑驳的大理石中他们看到神圣之家，或者在钟乳石的构造中看到僧侣、圣洗池和教堂管风琴，甚至如戏谑的利斯科在结冰的玻璃窗上看见兽名数目和教宗三重冠——所有这些别人都看不到，只是他头脑中早已充斥着先见。

关于冰花的意义和形而上学，最有趣的一次讨论发生在歌德和他的好友卡尔·路德维希·冯·克内贝尔 [Karl Ludwig von Knebel] 之间，此人是一位诗人兼翻译家。1788 年，歌德到意大利旅行，享受 "das Land wo die Citronen blühn" [柠檬花开的地方]——如他在"成长小说"《威廉·迈斯特的学习时代》中一首迷娘唱的著名歌曲里所称——所带来的温暖乐趣。克内贝尔写信给歌德，开玩笑般地提醒他，如果南方有其魅力，寒冷的北方也有其补

偿。例如在他的窗户上，他可以看到"冰花"，可以和"echten Pflanzen" [真正的植物] 相提并论，有叶子、树枝、藤蔓，甚至玫瑰。他赞美它们的美丽，给朋友们寄去一些描画它们的素描，展示它们奇妙的精致形态。

然而，歌德一生中有一个阶段试图建立自己作为科学家的名望，这甚至比维持他的文学名声都更重要（他后来出版了大量可被归为"自然哲学"的著述；关于地质学和矿物学；关于植物形态学和所谓的"原型植物"[Urpflanze]；最著名的是他反对牛顿的色彩理论 [Farbenlehre]），因而他利用这个机会对克奈贝尔做出了过激的反应，并嘲笑任何关于有机和无机领域之间可能存在联系的观念。歌德在 1789 年维兰德 [Wieland] 的文学期刊《德意志信使》[Der Teutsche Merkur] 中愉快地写道，当他自己在享受南方繁盛绿叶的惬意时，"我的北方朋友至少可以从其他自然现象中得到一点无害的享受"。另一方面，他又担心这里会出现混淆——"你似乎给这些自然效应赋予了太多的意义；你似乎想把这些结晶变成植物界的一部分。"歌德最后说，在橘树林中散步的感性快乐，与欣赏这些结晶"幻影"这样短暂的东西完全不同。这在任何人看来似乎都是显而易见的——克内贝尔对歌德回信中的沉重口吻颇为不快——而歌德急于要做的是，把隐喻

的诗艺领域(他本来出于斯)与科学和客观的领域区分开来,在此对现象之间差异的仔细观察与天真而随意地积累表面和惊人的相似性完全不同。活的生物是一回事,无生命的物质是另一回事,而冰花的神秘对歌德来说不过只是某种诗意的自负臆想。任何所有的东西都不过是倒退到"舒适的神秘主义"[bequemen Mystizismus]和文艺复兴时期的老式观念,即一个由隐喻和相似性构成的和谐有序的宇宙,一个存在的链条。

这种对窗上雪晶阈限特性的经常性迷恋一直延续到威廉·缪勒和弗朗茨·舒伯特的时代,这一点可从叔本华1819年首次出版的《作为意志和表象的世界》中的一段话可以看出:

> 窗棂上的冰按照结晶的规律形成了自己的晶体,它揭示了这里出现的自然力量的本质,展示出理念;但它在窗棂上描摹的树木和花草并不重要,只是为了我们看看而已。在云朵、小溪和水晶中展现的仅仅是意志中的最微弱的回声,意志在植物中展现得更充分,在动物中更甚,而在人类身上展现得最全面。

正如人们所期待的,叔本华的看法偏于形而上学,他并没有完全否认,晶状体对有机形式的模仿

可能是对意志的微弱回响——而意志在他的哲学体系中是一切现象的根源；同时他也清楚地知道，那些冰霜中的图案"并不重要，只是为我们看看而已"，是隐喻而不是现实。而在1840年代的美国，亨利·戴维·梭罗提供了一种截然不同的描述，他可以承载更多的抒情。对梭罗来说，看着"窗上融化的冰霜"，看到"针状的颗粒……捆绑在一起，就像田野里摇曳的谷物"，这是一个"事实，植被只是另一种结晶"。

《春梦》中似顺便提及了流浪者避难的小屋窗户上所画的冰花，于是，在其背后便隐藏着丰富的文化积累和参照。我们打开了其中一些积累，因而我们对《冬之旅》的共鸣就会显得更为复杂，回应会彼此交叠，当然也并非所有的共鸣都需要一一道明。在一部非常关注人在自然界中的地位的声乐套曲中——他是否属于自然界，他是不是永恒的局外人，是不是被搁浅在无价值的宇宙中的有价值的生物？——Eisblumen[冰花]是生命与无生命之间模糊界限的神奇标志，其他出场的名单还包括乌鸦、落叶和鬼火。对于《浮士德博士》中的托马斯·曼来说，它们似乎是生命和无生命的自然界统合一体的证明，是寓生于死的意象。它们也是超自然主义世界观的残余，这种世界观认为这些事物是精神或神性在世界中运作的证据。从诗意角度看，正是冰花的脆弱，以及它们不过是自然生命的形象这一认

识，共同促成了它们最后出现时的毁灭性反讽——"Wann grünt ihr Blätter am Fenster？"[何时我窗上的叶子再会变绿]——它们很快就会融化，它们永远不会变绿。

我们现在不再有很多机会看到"冰花"了，因为有了双层玻璃、中央供暖系统和全球变暖现象。如果冰花更多的是德意志而不是英国文学和哲学的一个特点，可能不仅仅是出于智力上的原因，也可能是出于纯粹的实体原因——在18世纪和19世纪之交，严酷的大陆性冬季是中欧生活的一个事实。

这场辩论的历史反讽在于，歌德关注科学和区分，关注生命与非生命之间的分离，关注自然界之间的界限（"ein Salz ist kein Baum, ein Baum kein Tier"——盐不是树，树不是动物），结果后来却被证明是知识的死胡同。活力论[Vitalism]认为，生物有某种火花或生命活力，这使其区别于粗蛮的物质，这种学说可能一直延续到19世纪末。但从1858年达尔文的《物种起源》开始，进化论的影响和趋势是打破生命形式之间的壁垒，最终打破生物、有机物和无机物之间的壁垒。我们现在不得不问，是什么物质因素共同作用，从非生命的物质中创造出生命本身？用现代的术语说，这就是要问第一个非有机的复制基因是如何出现的（无论它们多么简单），于是便开启了整个自然选择的过程，并最终

导致了 RNA[核糖核酸]、DNA[脱氧核糖核酸] 和第一个真正的有机生物体。

在这些"自然发生"的理论中,最吸引人的学说之一是有机化学家和分子生物学家卡恩斯 – 史密斯 [Graham Cairns-Smith] 在 1980 年代提出的看法。它依赖于矿物结构为初始的原生有机物编码信息的能力——就像 DNA 所为,在一个无限复杂的层面上进行生物信息编码,从最简单的细菌到智人。凯恩斯·史密斯推测,正是晶体——不是冰晶,而是黏土中的微小硅酸盐晶体——是第一个复制基因。在矿物世界里,在有机分子到来之前,只有这些晶体才具有复杂的、承载信息的结构去埋下生命的种子。正如他在其精彩的科普著作中所说的那样:

> 第一批生物体里已有基因。这些基因很有可能是微小晶体,是无机的和矿物性质的。它们从接近地球表面处长期保持饱和的水溶液中,经过漫长的时间,不断结晶出来。

到最后,有机体的机制以及 RNA 和 DNA 的整个大厦接替和延续了晶体所开始的工作;而那个备受嘲笑的感觉——即晶体可以体现某种生命的感觉,原来并不是那么荒唐可笑。

第十二章
孤 独

Wie eine trübe Wolke
Durch heitre Lüfte geht,
Wenn in der Tanne Wipfel
Ein mattes Lüftchen weht:

So zieh' ich meine Straße
Dahin mit trägem Fuß,
Durch helles, frohes Leben,
Einsam und ohne Gruß.

Ach, daß die Luft so ruhig!
Ach, daß die Welt so licht!
Als noch die Stürme tobten,
War ich so elend nicht.

第十二章 孤独

像一朵乌云
飘过万里晴空,蔚蓝光亮;
在冷杉的树梢,
刮起一阵微风,沙沙作响。

我就这么拖着双腿,
在路上徘徊流浪;
穿过充满欢乐光辉灿烂的生活,
却无人理睬、匹马单枪。

为什么天空一定要这么平静?
为什么世界一定要如此明亮?
当狂风暴雨正在进行的时候,
我还不像现在那么凄凉。

爱德华·蒙克,《两个人,孤独的一对》,1899

没有人去感受别人的悲伤,没有人去理解别人的快乐!人们想象着能接触到对方,但实际上只是擦肩而过。意识到这一点的人是多么的悲哀啊!

——舒伯特日记,1824 年 3 月 27 日

第十二章 孤独

《孤独》是舒伯特原稿十二首《冬之旅》的结束。这部最初的《冬之旅》有其自己的审美完整性。我曾多次表演它,经常与本杰明·布里顿的冬季套曲《冬之语》[Winter Words] 搭配,这种并置很值得一试。这其中有调性的联系(两首作品都是D小调),有诗意的联系(托马斯·哈代的诗句混合了舒适和超越性的压抑,这带有比德迈尔的遗风),也有音乐方法的联系(作为一位歌曲作曲家,布里顿是一个彻头彻尾的舒伯特信徒)。如果把这十二首《冬之旅》作为一个独立体来表演,保留手稿中存在的调性和旋律轮廓的微小差异,那会失去二十四首歌曲的大规模套曲力量,错过一些最著名的歌曲(尤其是最后一首歌《手摇琴手》),也会错过作品最终呈现出来的纯粹崇高性,几近非理性的边缘。尽管如此,这也是一个有趣的实验。在这两个版本中,无论较短还是较长,《孤独》都是某种终点,无论处在末尾还是中途。

舒伯特确实改变了《孤独》的调性,显然这次

不是出于人声音域的原因。原稿的 D 小调是回到开篇的调性,也是一种结束的形式;而在最终出版的版本中,用了下方三度的 B 小调,在形式上使这部套曲呈开放姿态。这也使最后一个人声乐句的形态发生了变化。在第一个版本中,"War ich so elend, so elend nicht"(我还不像现在那么凄凉)以相同的音乐被重复,在准管弦乐式的大胆钢琴震音之后,造成一种令人沮丧的嘶吼;在第二个版本中,重复的"so elend nicht"被移位上升了小三度,使乐句抵达一个尖锐的本位 F。这样,它听起来更有定论,也更绝望,貌似矛盾地抵抗着音乐的结束。

不可否认的是,《孤独》之后的下一首歌曲,即第二部分的第一首歌《邮车》,以其"etwas geschwind"(有点快)的大调三连音和欢快的邮车号,标志着一个新开始,提供了某种焕然一新的(如果不是很稳定的)情绪。《孤独》是一个低点。在《休息》中被抵制的疲惫感占据了上风,钢琴中八分音符的缓慢行进有些拖沓,使用赤裸的空五度的哀伤音响。这样的音响在套曲不再出现,直至第二部分的结尾手摇风琴手入场。显然,作曲家如何结束十二首歌曲或二十四首歌曲的声乐套曲,这样的音响一直是其构思的一部分:以一种听起来空洞、空虚的音乐姿态作为结束。

对于这首歌曲,我们应该在脑海中想象什么?

第十二章 孤独

在套曲的这一刻，一丝贫弱的叙事似乎有可能。前面两首歌是我们流浪者旅程中相当清晰的阶段，很容易让人唤起画面感。在《休息》中，他在烧炭人的小屋里寻求栖身之所，沉沉入睡。在《春梦》中，他从梦中醒来，看到窗上的冰花，但意识到他的梦永不会成真，就像窗上的树叶一样，而且他已失去了意中情人。如果接下去的歌是最后一首歌，那么我们只能想象他回到小镇，春天即将到来，或者至少天气有了一些变化。世界不再黑暗，风不再吹拂，他"durch helles, frohes Leben, / Einsam und ohne Gruß"［穿过充满欢乐光辉灿烂的生活／却无人理睬、匹马单枪］。痛苦的疏离异化——与世界，与人类，与社会交往，与城市生活，与幸福的可能性，这在德语单词 einsam 的词源中得到了强调。Ein 是德语"一"的意思；-sam 是后缀，来源于古高地德语，意为"相同"。Einsam 这个词体现了孤立个体的孤独反思性，是一种与自身相同的一体性。舒伯特显然通过自己旋律所坚持的特殊强调在把玩这个词。他移动了第一句话的自然重音——"Wie eine trübe Wolke"（像一朵乌云）以强调一朵云的孤独，他把音乐的重音放在了"eine"这个词的第一个音节上。而当他在几句诗行之后为 einsam 这个词配乐时（"Einsam und ohne Gruß"），音乐的形态和强调都显得怪异和疏离，刻意要把注意力引到这个

词上,使之变得陌生化。

如果这就是这部套曲的结束,我们就会得到一个冷酷的结论。只有故事开始时被留下的爱,以及在第十一首歌中梦中回忆起来的爱,才给我们一种感觉(错觉?)——单个一人的孤独是可以被超越的。"在岛化生命之海洋上,"如四分之一世纪后马修·阿诺德 [Matthew Arnold] 在他的诗作《致玛格丽特》中所说,"亿万我辈凡夫独自生活着"。这与约翰·邓恩 [John Donne] 在其《祷告》[Devotions] 中的著名论断"没有人是一座孤岛"截然相反。精神的、形而上的、神圣的支撑——对邓恩这样的人来说,这种支撑可以保证人类社会的现实——对舒伯特和缪勒这代人来说快速消失,对阿诺德来说则已经消失。流浪者对爱的希望已经枯萎,他与自己迄今居于其中的世界的联系也已经消失。

另一方面,如果《孤独》不是故事的结尾,那么我们就会理解其设定更多的是在流浪者的脑海中,而不是在现实中。他其实还没有回到小镇,但他还记得自己是小镇居民时的感觉。他是那种在社会上没有家的感觉的人,是被疏远的异类,而且一直如此。这促使我们对第一首歌曲《晚安》略做如下解释——在这首歌曲中,流浪者并非求爱遭拒,而是无力应对其后果。但是否真是如此仍存在疑虑;而关于这部套曲如何延续,关键正是舒伯特在到达

《孤独》的僵局后,他让流浪者拥抱孤独和激进的疏离,从驱动和启动该套曲的伤痛(失去的或遭到抛弃的爱情)中走出,迈向更具存在主义性质的探求——这些探求又基于第一首歌曲中那些过往性的断言之上:"Fremd bin ich eingezogen, fremd zieh ich wieder aus" [我来是陌路人,作为陌路人现在我离开], "Ich kann zu meiner Reisen nicht wählen mit der Zeit" [我要旅行多久这并不由我定裁]。而当我们到达第二部分结尾时,第一首歌中的恋情已经离我们有万里之遥。原本可能只是一个简单的爱情故事,结果却逐渐深化,在社会关系和形而上关注方面都变得更加微妙和复杂。我们如何生活在世界中?如何与他人构成关联?神在哪里?我们如何能够认识神圣?

※

像流浪一样,孤独——或者说寂寞——是舒伯特谱曲诗作中一个反复出现的主题,对其的处理有种种多样的方式。最繁复的处理是一首不同寻常的多段体歌曲,几乎是一首声乐和钢琴的康塔塔,名称也叫《孤独》[Einsamkeit]D.620。它有六段诗节,从一位年轻人孤独地沉浸于哥特修道院——"给我孤独的充实",写到他涉入现实的世界。他一路遭

遇忙碌的活动、美好的友情、爱情的幸福和战斗，最后在命定的垂暮黄昏抵达圆满的孤独。这首诗是舒伯特好友梅尔霍弗的作品，但它缺乏他短篇诗作的活力——舒伯特曾为他的四十多首诗作谱曲。有人怀疑它是专门为舒伯特谱曲而作，采用紧凑而连续的套曲形式，这在歌曲创作中当时属于新的尝试，竞争目标是贝多芬的《致遥远的爱人》[An die ferne Geliebte]。后者是贝多芬唯一的歌曲套曲，就在舒伯特1818年夏天着手创作《孤独》前不久才出现，当时舒伯特正在兹塞利茨的埃斯特哈齐家做家教。舒伯特在写给好友肖博的信中宣称，自己"谱曲下笔犹如神助"。他报告说，"梅尔霍弗的《孤独》已经完成，我相信这是我做过的最好的事情，因为我毫无顾忌"。这一构思雄心勃勃，让舒伯特的音乐想象力在文本的各种场景和情感上得以施展；但这个优点也可能也是一个弱点，即随之而来的情感不集中。这首歌确实表明，无论个人环境如何——这毕竟是舒伯特短暂生命中的一段快乐时光——孤独和寂寞的悖论是他那一代艺术家的文化关注点。

"Der Einsame"（孤独的人，孤单的人，寂寞的人？）D.800是作曲家最受欢迎、最被人称道、最常上演的歌曲之一：简洁而明朗，它对孤独的态度几近淡然。这首歌的主要基调，不论是诗词（卡尔·拉普[Karl Lappe]）还是音乐，都透出某种舒

适感。独处并不孤独,而是将自己从繁忙、愚蠢的世界及其所有的虚荣中分离出来;最后,坐在火炉旁,听着蟋蟀的鸣叫——钢琴做了美妙的刻画,如果不是模仿的话——"bin ich nicht ganz allein"(我并不完全孤独)。

处于另一个极端的被诅咒的盲人竖琴手所唱的三首歌曲之一,出自歌德的成长小说《威廉·迈斯特的学习年代》。舒伯特将这三首歌曲在1822年作为《竖琴手之歌》[Gesänge des Harfners]Op.12发表(尽管三首歌曲的第一首D.478和第三首D.480早在1816年已写好)。音乐学家阿尔弗雷德·爱因斯坦[Alfred Einstein]富有洞见地将它们视为作曲家的第一部声乐套曲集;这三首歌曲也通常被视为《冬之旅》的前奏。歌德的诗值得整首引录。

> Wer sich der Einsamkeit ergibt,
>
> Ach! der ist bald allein;
>
> Ein jeder lebt, ein jeder liebt
>
> Und läßt ihn seiner Pein.
>
> Ja! Laßt mich meiner Qual!
>
> Und kann ich nur einmal
>
> Recht einsam sein,
>
> Dann bin ich nicht allein.
>
> Es schleicht ein Liebender lauschend sacht,

Ob seine Freundin allein?
So überschleicht bei Tag und Nacht
Mich Einsamen die Pein,
Mich Einsamen die Qual.
Ach, werd ich erst einmal
Einsam in Grabe sein,
Da läßt sie mich allein!

献身于孤独的人,
啊!他很快就陷入孤单!
其他人生活,其他人恋爱,
他却留在自己的痛苦牢监。
是啊!让我遭受熬煎!
如果我能
真正一人独处,
那我就不会形只影单。

一位情人轻轻潜入倾听,
他的爱人是否同样孤单?
日日夜夜我萦绕于怀,
孤独,痛苦。
孤独,熬煎。
啊,如果我能
在坟墓里独处

第十二章 孤独

> 那就真会让我形只影单。

翻译这首扰人心神的文本很棘手——舒伯特的配曲很强烈,有一个忧郁的钢琴前奏,歌曲的总体性格带有即兴性,正如歌德的文本所要求的那样——因为诗歌一直在把玩着孤独、独处、寂寞、孤单等等概念。歌德梳理了所有这些浪漫主义的悖论,而这些悖论到 1816 年已经变得如此熟悉,并被吸收到我们自己所承继的拜伦式名人崇拜中(如此著名,却又如此孤独)。诗人和作曲家写出人类的深度孤独,写出自我的孤独,但却又向他希望吸引的听众说话和歌唱。竖琴手想要独处,同时他又抱怨孤独,一如他渴望并拥抱孤独的折磨。Einsamkeit, allein, ein, ein, Pein, meiner, einmal, einsam, sein, allein, ein, sein, allein, Einsamen, Pein, Einsamen, einmal, einsam, sein, allein——心灵中充斥着这种挥之不去的自我概念,无法逃脱。

《冬之旅》中的《孤独》对孤单独处的态度同样复杂。它与梅尔霍弗设定的快乐达观——生命通过长者最后撤退至孤独的反思,从而达至充实的状态——相去甚远。我们听到钢琴部分的那些准乐队式的震音,它放大了此处的宏伟感,而流浪者唱到他如何在暴风雨肆虐时自觉并不那么凄惨,在这里,流浪者因他的孤独,他的独特性,确乎被赋予一种

浪漫主义英雄的外衣。

这里有一种近似我们在卡斯帕·大卫·弗里德里希 [Caspar David Friedrich] 的画作中发现的那种崇高感,常常带有宗教色彩,让人想到梅尔霍弗的《孤独》,但也有一种凄凉感,更接近于《冬之旅》中的舒伯特。以弗里德里希所谓的《海边的僧侣》(题名不是艺术家本人的初衷)为例,人们普遍认为这是弗里德里希本人的写照,而且最初与这幅画作搭配的是画家想象中自己的葬礼行进的画作。

与《冬之旅》更直接相关的是 1807-1808 年的两幅画作,《夏》(现在慕尼黑)和《冬》(目前遭毁)。《夏》的前景是柔和的绿色风景,一对夫

第十二章 孤独

妇在凉亭里拥抱;大自然欢迎他们的到来,并呼应他们舒适、交织的双重性,一对鸽子栖息在蜿蜒的常春藤上,两朵吉祥的向日葵在花坛的入口处。"Der Mai war mir gewogen"(五月曾是好时节),的确如此:

与之相反,《冬》中的所有东西都是参差错乱,枯萎衰败,残垣断壁,色调基本上是单色的(我们必须从黑白照片中想象)。前景中,一座倾颓毁坏的修道院使一个弯腰、孤独的身影更显弱小,他正借助一根拐棍穿过雪地:

另有一幅关于托钵僧修道士的画像,富有远见,其实这又是艺术家本人的形象。弗里德里希在1810

年的一幅粉笔画中把自己想象成一个带着恶魔目光般的孤独僧侣:他在一个类似牢房的画室中如僧侣般独自工作,即便在家里也不自在,"自闭、孤僻、悲剧而

古怪",如艺术史学家约瑟夫·柯尔纳 [Joseph Koerner] 所说,"一个洗涤自身罪恶的流浪者"。

《夏》中幸福、恩爱的夫妇是类型人物:他们似乎从他们所居住的风景中浮现并从属于风景,他们参与的构图表达了一种伊甸园般的悠闲感。这是

往昔的失去的世界，舒伯特的流浪者和弗里德里希的流浪者都失去了这个世界。而艺术家和他的主人公一样，必须独自在废墟中探寻。

弗里德里希的流浪者并不居住他们的风景中：他们穿过风景或继续前进，接受所有的一切，但不被风景吸收。"Fremd bin ich eingezogen, / Fremd zieh ich wieder aus"（我来是陌路人，作为陌路人现在我离开。）哲学家谢林[Friedrich Wilhelm Joseph von Schelling]1802年在《艺术哲学》中写道，风景中的人或者是"本地的"——就像《夏》中的那对恩爱夫妻，或者"他们必须被描绘成陌生人或流浪者，从他们的一般性情、外貌甚至衣着就可以辨认，所有这些与风景本身都形成陌生的关系"。由此便出现了流浪的僧侣类型，还有弗里德里希的许多画作中那些远离了他们的自然轨道的衣着奇特的流浪者。最著名的一幅画是现收藏于汉堡美术馆的《雾海上的流浪者》（1818年），堪称一幅海报俊男，是孤独的拜伦式和尼采式浪漫主义者的复合。

这幅画的环境极为崇高，人物则是具有歧义性的英雄；但我一直在纳闷，这个流浪者穿的是什么衣服。艺术史学家认为，他的服装是一种制服，即Freiwillige Jäger[志愿猎手]的制服，普鲁士的腓特烈·威廉三世在抵抗拿破仑的解放战争中将这种制服征召服役（像威廉·缪勒一样）。甚至有一种

传统认为，弗里德里希的流浪者（其实不是弗里德里希的，因为他并没有给这幅画冠以这个众所周知的名字）真有其人，他是萨克森步兵部队的某个弗里德里希·戈塔德·冯·布林肯 [Friedrich Gotthard von Brincken] 上校，尽管人们弄不清楚，布林肯是否后来成为一名林业官员，还是在 1813 年的战斗中牺牲了。这幅画提及了 1813–1814 年的英雄，当时常有诗词和歌曲的颂扬，但也正是这一点使这幅画颇具争议。到 1818 年，德意志的舆论已经分成两派，一派是像威廉·缪勒那样的人，他们将自己视为一个民族共同体的一部分，为自由而战；另一派则遵循官方的路线，可用 "Der König rief und alle, alle kamen"（国王召唤，全民响应）这样的话来概括。坚持反拿破仑军事行动的人民性，就等于把自己置于权威的对立面；1817 年 10 月在瓦特堡举行的纪念莱比锡战役的学生活动，即是战后随即发生的著名反叛事件之一，它最终导致 1819 年颁布《卡尔斯巴德法令》，并对自由派和激进派的活动进行镇压。

舒伯特在少年时代就结识了这些起义爱国者中最著名的诗人西奥多·柯尔纳 [Theodor Körner]。1812 年，柯尔纳在维也纳城堡剧院工作，并与安东妮·阿丹伯格 [Antonie Adamberger]（其父是约翰·瓦伦丁·阿丹伯格 [Johann Valentin Adamberger]，莫

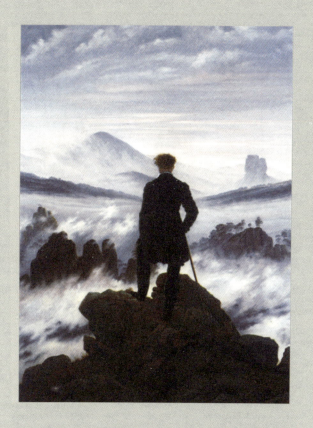

卡斯帕·大卫·弗里德里希,《雾海上的流浪者》,1818

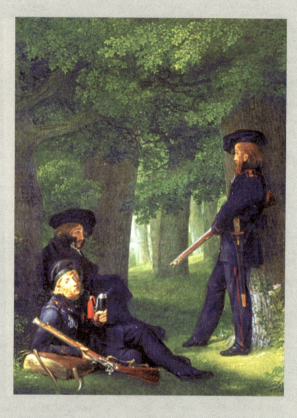

1815 格奥尔格·弗里德里希·克尔斯廷,《站岗》, 1815

扎特《后宫诱逃》中贝尔蒙特的角色就是为他而作）订婚，第二年入伍。两人与舒伯特的密友约瑟夫·冯·施鲍恩一起，曾去观看格鲁克歌剧《伊菲姬妮在陶里德》的演出，然后他们共同吃晚餐，坐在附近的几个教授正在嘲笑剧中的歌手，对此他们都深感厌恶。柯尔纳于次年8月战死沙场，年仅21岁；他被埋在一棵橡树下，成为德意志人渴望建国的一个象征，名声一直保持到20世纪。他是他那一代人的励志人物，像燃烧的火炬，坚持认为这场战争不是"为王冠而战"，而是一场"十字军东征"和"圣战"。1815年，与柯尔纳一起志愿从军的艺术家格奥尔格·弗里德里希·克尔斯廷 [Georg Friedrich Kersting] 把他画入《站岗》以志纪念，此画非常著名。正是这位克尔斯廷在1812年曾画过卡斯帕·大卫·弗里德里希在画室里工作的情景，而他的参军装备和制服的部分费用均是由弗里德里希支付。弗里德里希年纪太大，不能上前线，但仍然热衷于以某种方式参与战争。所以这里是三度分离，舒伯特经克尔斯廷和柯尔纳，联系到弗里德里希。

柯尔纳的父亲克里斯蒂安·戈特弗里德·柯尔纳 [Christian Gottfried Körner] 因儿子于1813年捐躯而悲恸，第二年他出版了儿子西奥多在1811年至去世前写的三十六首爱国诗集。他把它称为《诗

琴与剑》[Leyer und Schwert]: "Denn was berauscht die Leyer vorgesungen, / Das hat des Schwertes freie Tat errungen" [诗琴声让人振奋，/ 刀剑的自由行动大功告成]。诗集中最著名的一首是"Lützows wilde Jagd"[吕茨的野猎]，充满活力，赞颂著名的猎人志愿军（柯尔纳本人即是其中吕茨军团的一员）。舒伯特一共为柯尔纳的20首诗配过曲，其中大部分是在1815年，也就是德意志获胜的那一年。这些歌曲中有大约五六首来自《诗琴与剑》，大多数为情歌，但战争的节奏和情感也有表现：这不是我们所熟知的舒伯特，他唯一的著名战歌"Kriegers Ahnung"[战士的预感]来自他的最后一本歌集《天鹅之歌》，充满了不祥之兆；而这些《诗琴与剑》的歌曲则似乎反映了一位青年爱国者的天真热情，这位爱国者认同为自由而进行的斗争，并与年轻的英雄结下友情。

柯尔纳歌曲中唯一的绝对杰作是和声大胆的《在巨峰上》[Auf der Riesenkoppe]D.611，写于战后日益幻灭的时代，与弗里德里希的《雾海上的流浪者》同年创作，即1818年。这首诗充满了爱国情怀，音乐当然也对此作出了回应；但是我们远离了战争，在巨峰山顶上环顾鲜花草地和闪亮城镇的景色，诗人和作曲家共同祝福着亲人的家园。这首诗的标题很容易让人误以为是弗里德里希画布上的

标题——《巨峰上的日出》[Sonnenaufgang auf der Riesenkoppe]。舒伯特以钢琴的上升攀登姿态开启这首歌曲,以 D 小调的视野引入一段坚定的宣叙,赞颂这座山峰,这一"Himmelanstürmerin"(天马行空者):这首歌曲堪与弗里德里希的不朽作品交相辉映。

如果说《在巨峰上》是对 1815 年军事和情爱热情的一种退却,是对柯尔纳诗歌更具反思性的回归,那么舒伯特对英雄主义的告别在 1822–1823 年冬天所写的阿克那里翁译诗配曲《致诗琴》[An die Leier]D.737 中,就得到了优美而明确的体现。诗人手持诗琴,但令他沮丧的是,他只能唱出情歌,而不是咏唱武功的歌。很难设想,当舒伯特在为"So lebt denn wohl, Heroen"[再见了,你们这些英雄]这句诗行配曲时,脑海里想到的不是西奥多·柯尔纳。

※

在观察弗里德里希的画作时想到舒伯特,有助于我们理解这个时期艺术的政治和社会根源——即便此时的艺术看似非常形而上学、天马行空。这并不是要剥夺舒伯特或弗里德里希的流浪者的审美自主性,也不是要否认他们提供了某种(或是潜在的)

超越性，而是要接受他们的创作是在历史中进行，并不是在完全隔离的另一个世界中。独处或退隐的欲望可以具有个人的、心理的维度；而在艺术或哲学中做系统追求，它就不可避免地植根于社会和政治现实。

下面这幅弗里德里希的画作于德累斯顿，时间是 1819–1820 年，画作名为《两个望月沉思的男人》：它可以催生一种形而上的光晕，某种神秘的诗意；它可被看作是歌德的高洁诗作《致月亮》[An den Mond] 的图解，而舒伯特曾两次为这首诗作配曲（D.193，D.296，两次都是奇迹般的杰作）。

第十二章 孤独

Selig, wer sich vor der Welt

Ohne Haß verschließt,

Einen Freund am Busen hält

Und mit dem genießt,

Was, von Menschen nicht gewußt

Oder nicht bedacht,

Durch das Labyrinth der Brust

Wandelt in der Nacht.

幸福啊，如能
躲避尘世无所惆怅，
如能拥有一位知己，
和他共同分享

那人所不知的、
人所不解的欢畅，
在胸中的迷宫里
在长夜中游荡。

但这幅画的意义也可用不同的方式来理解。1820 年，德累斯顿诗人卡尔·弗斯特 [Karl Föster] 邀请著名的拿撒勒画家彼得·冯·科内留斯 [Peter von Cornelius] 参观弗里德里希的画室。傲慢、时髦

的科内利乌斯对已年届中年的弗里德里希有点不屑一顾；但弗斯特很欣赏弗里德里希在风景中安排人物的方式，觉得唤起了他所谓的"对无限的遐思"。弗里德里希向他们展示了一幅画，其中有"两个身着长袍的男人相拥在一起，陶醉地注视着月下的风景"，这肯定是弗斯特极为所欣赏的。弗里德里希自己的解释则是另一回事："'他们正在密谋不轨'，弗里德里希说，带着戏谑的讽刺，仿佛是在说明。" "demagogische Umtriebe"[密谋不轨]这个用语正是《卡尔斯巴德法令》对所要镇压的学生和自由派骚动的定性和谴责。

弗里德里希对 1815 年胜利后他在周围所看到的政治停滞感到不满，这一点他用文字及图像来表达。1816 年 6 月，他从意大利旅行归来，将生活在德国比作"活埋自己"，"我整个人都在反抗。"他的画作使他的立场或多或少地变得清晰，而且越来越清晰。在 1824 年的画作《乌尔里希·冯·胡滕斯之墓》中，可以在砖石上破译出抵抗者和改革者的名字：雅恩 [Jahn]，施坦恩 [Stein]，格雷斯 [Gorres]，沙恩霍斯特 [Scharnhorst]，阿恩特 [Arndt]。

阿恩特 [Ernst Moritz Arndt] 是弗里德里希的老朋友，两人都是波美拉尼亚人，他倡导身着所谓的 altdeutsche Tracht[老德意志服装]。这种男服包括一件宽领紧身长外套，宽松的裤子，外加一顶天鹅

绒贝雷帽。它起先是抵抗法国时尚和法国暴政的象征，很快就与自由主义和改革联系在一起，一种学生联谊会的制服。在1819年的《卡尔斯巴德法令》中，这种服饰和学生联谊会都被取缔：卡尔·路德维希·桑德 [Karl Ludwig Sand] 在那一年刺杀奥古斯特·冯·科策布 [August von Kotzebue]，这正是梅特涅镇压的导火索——刺客在密谋过程中就身着这种服装。弗里德里希1819年之前和之后的许多画作中，都出现了"老德意志服装"的身影：如前面的《两个望月沉思的男人》、《海上日出》(1822)、《傍晚》(1820-1821)，以及无数的其他作品。

回到山顶上的流浪者，那件绿色天鹅绒燕尾服（和相当秀气的鞋履）具有某种优雅的气质；当然，如谢林所说，它们与周围的壮丽自然形成了鲜明而尖锐的对比。他不是一个当地人（如此壮观的美景只能出自想象，出自虚构），也不是一个开创性的登山者。此处场景是一个特殊的混合体：这个着装考究的人好像是用某种方式被空降到山上的，或者迷雾缭绕的山峰是他奇异的想象力的产物？画中的这个人物可能就出自画室：如果真是这样，弗里德里希的家庭式崇高感就与《冬之旅》中的体裁运作非常匹配——同样是崇高的冰冻之旅，在比德迈尔沙龙的亲密环境中重新被演绎。在我看来，画中人物当然不是军人。肩章、纺锤形纽扣、对比色、武

器、靴子是当时士兵、志愿兵和其他相关人士的识别特征；例如，可以看看克尔斯廷的画作《站岗》（第308页），以及柯尔纳和同伴的穿着。弗里德里希的流浪者所穿的"制服"是自由派和激进反对派的制服，属于altdeutsche Tracht[老德意志服装]。他孤零零地站在迷雾缭绕的风景之上，他的孤独的意义是多方面的，也是模糊的。他有远见，也许正透过迷雾看向未来。作为山峰上的一个孤独的身影，他似乎战胜了底下世界的琐碎无聊。但是，就像缪勒和舒伯特的《冬之旅》流浪者一样，他也可能是这个比德迈尔冰冻时代的居民，孤独而寂寞，因为他被禁止参与政治社团组织，因为他必须隐藏自己，因为他在自己的家乡中并没有家的归属。

※

孤独是人类状况的一个常态特征；它一直是所有形式和所有文化中艺术的一个相当普遍的主题。但在浪漫主义艺术中，由于强调人的主体性，它获得了特殊的突出性。让·雅克·卢梭的另一部作品(我们在第一首歌中因《新爱洛依丝》与他相遇)对浪漫主义态度的发展影响尤其深远。他去世时未完成的《一个孤独散步者的遐想》于1782年出版，是他的遗作。他写道：

第十二章 孤独

> 我就这样在这世上落得孤单一人,再也没有兄弟、邻人、朋友,没有任何人可以往来……对我而论,人间的一切都结束了。人们在这里再也不能对我行善或作恶。我在这个世界上没有什么可希望的,也没有什么可害怕的;我在这里,安详地处在深渊底部,一个可怜的不幸的凡人,但却泰然自若,就像上帝自己一样。

卢梭最后用一个特有的怪异、病态的宏大言语——"像上帝自己一样"——将浪漫主义的孤独、痛苦和快乐、自卑和英雄的高贵(山中的流浪者、舒伯特钢琴中的震音)传给后世。我们看到这种对孤独的关注反映在舒伯特的歌曲、拜伦的叙事诗和弗里德里希的绘画等不同的艺术形式中。卢梭宣称并为孤独正名道:

> 这些孤独和沉思的时间是一天中唯一我完全成为我自己、为我自己的时刻,没有干扰,没有障碍,在此期间,我可以真正声称我顺应天性。

正如我们所看到的,拿破仑战争之后的时期给这种浪漫主义的孤独话语带来了另一种扭曲,一种政治上的孤独,在其中内省的资产阶级的自我在面

对专制主义和压迫的时候,哀悼自己无力重塑政治共同体。缪勒的诗歌、弗里德里希的画作,都充满了暗含的异议信息;舒伯特选择缪勒作为他歌曲中最深刻的历险,这反映了他自己的政治倾向,也反映了许多其他的审美立场。

孤独一直是歌曲作曲家舒伯特的主题,他沉浸在一个被其危险和可能性所吸引的诗歌环境中。1822年后,这一主题对舒伯特有了一种特殊的吸引力,因为他生活在梅毒的阴影中,他在即将丧失生机和崩溃的压力下,创作了大批杰作。他在1824年曾说道,"痛苦使理解力更加敏锐,使心灵更加坚强。"在1823年至1828年之间,舒伯特急于吐露自己的音乐遗产;但他也生活在梅毒强加给他的孤独恐怖之中。"他们非常赞美舒伯特,"贝多芬的侄子卡尔在1823年8月贝多芬的谈话簿记录中写道,"但据说他把自己藏了起来了。"1824年3月,孤立无援的恐怖因羞愧和悔恨而加剧,新增的压力重新袭来,他给远在罗马的画家朋友利奥波德·库佩尔怀泽[Leopold Kupelweiser]写了一封极为痛苦的信:

> 我觉得自己是世界上最不快乐、最可怜的生物。想象一下,一个人的健康不会再好起来,他在极度的绝望中,事情只是越来越坏而没有

好转；想象一个人，他最灿烂的希望已经破灭，爱情和友谊的幸福除了痛苦之外什么都没有提供，他对所有美好事物的热情（至少是很令人兴奋的那种）都有可能断念，那么我问你，他不是一个悲惨的、不快乐的人吗？

交际性是舒伯特这一时期大部分音乐的核心——他写的舞曲和许多歌曲均与此有关。就在《冬之旅》第一部分由哈斯林格 [Haslinger] 在维也纳出版的同一天，即 1828 年 1 月 14 日，格拉茨的格雷钠出版社也出版了四手联弹的《格拉策加洛普舞曲》[Grätzer Galoppe] 和钢琴独奏的《格拉策圆舞曲》[Grätzer Walzer]。在这最后的五年多时间里，舒伯特继续生活、工作和社交。他断断续续住在朋友弗朗茨·冯·肖博的家里；他参加读书会、酒馆的深夜聚会，以及一些被称为舒伯特聚会 [Schubertiaden] 的社交活动——在这些聚会中会演奏他的音乐。不过，在这最后的岁月里，他的朋友和同伴们常常感到失望。"舒伯特让我们白白地等待。"有些时候他被隔离；有时他病得不能出门。如果说舒伯特是个很情绪化的人，那么他的疾病便使之加剧，无论是在其症状发作时（他接受水银治疗，造成脱发或遭受剧烈头痛），或众所周知这种蹂躏性的慢性病攫住了他的想象力的时候。上下起伏，就像音乐一

样:如钢琴奏鸣曲中特有的、突然爆发的愤怒;或是《冬之旅》中的快乐回忆、切肤的讽刺、舞蹈的节奏和深刻的厌世情绪。"他是最和蔼可亲、最健谈的,"1827年6月,苏菲·冯·克雷尔 [Sophie von Kleyle] 给费迪南德·瓦尔彻 [Ferdinand Walcher] 写道,"但在任何人察觉之前,他已突然逃开。"

第十三章

邮 车

Von der Straße her ein Posthorn klingt.
Was hat es, daß es so hoch aufspringt,
Mein Herz?

Die Post bringt keinen Brief für dich:
Was drängst du denn so wunderlich,
Mein Herz?

Nun ja, die Post kommt aus der Stadt,
Wo ich ein liebes Liebchen hatt',
Mein Herz!

Willst wohl einmal hinübersehn,
Und fragen, wie es dort mag gehn,
Mein Herz?

第十三章 邮车

街上送信的号子已经吹响。
什么使你跳得这么激烈疯狂,
我的心脏?

不会有信件递到你的手上。
那么为何你要特别慌张,
我的心脏?

对啊,邮车就来自镇上,
那儿住着曾是我心上人的姑娘,
我的心脏!

希望你能回到以往,
瞧瞧是否一切如常,
我的心脏?

Deutsche Post

德国邮政（私有化后）商标

 世界各地的邮政都改变了，方式如下：充分优化，以最小的成本递送最大量的无人需要的邮件。在网络时代，公民寄送私人邮件远比以前少得多，但这只是邮政走向衰落的部分故事。少数大企业的大宗邮件的寄送费用削减，这也影响到原本收入稳定的邮差员，结果他们被临时工取代，日常邮递因而也日渐没落。

 詹姆斯·米克 [James Meek]，《伦敦书评》（2011）

第十三章 邮车

《冬之旅》是一部长篇大作,演出时没有中场休息。几年前,我和钢琴家莱夫·奥弗·安德涅斯巡回演出时,他指出这首作品要求在键盘前连续坐着的时间比他的任何独奏或管弦乐保留曲目都要长——至少有七十分钟。在表演中,有多种方式可以将这部套曲进行分段。歌曲可被分成几组。不同的架构可以呈现同样的音乐材料的不同韵味。

大多数的歌曲独唱会都是由较小的音乐单元组成:比如不同作曲家的分组;或者是一个作曲家的较小的声乐套曲(比如舒曼的《诗人之恋》,或者布里顿的哈代声乐套曲《冬之语》)。最大的挑战是一个夜晚只表演一位作曲家的单曲——比如说舒伯特,或者勃拉姆斯,或者雨果·沃尔夫。一场歌曲独唱会每半场都会有十几首歌曲,它们往往会按情绪、诗人或主题归为各个组别。很多时候,一首歌曲会毫无缝隙地接续进入下一首歌;有时会有某种停顿,或短或长。某种节奏会出现——或前进,或静止——这可以提升观众对每一首歌的接受,也

可以制造某种更强的戏剧性(包括内部和外部)。叙事和诗意情感的戏剧性通过音乐的并置和钢琴家与歌手的实体性双重关注而得到加强。如果大多数歌曲迅速地相互连接,并创造一个个中间的停顿,就可以产生巨大的影响以及崭新的意义。

 另一种选择是将每首歌曲作为一个独立的、自足的体验来呈现。有些表演者确实发现歌曲之间的叠合,各音乐素材的融汇,这是对每一首独立作品的本性的否定。对我来说,这不是一场歌曲独唱会运作的范式,我在这里将借助《冬之旅》来作为典范。如果建构一个舒伯特歌曲之夜,《冬之旅》的例子很有说服力。它运用了调性的变化,近关系与远关系,大调与小调,以达到强烈的效果——比如说,暗示这段漫长旅程中一些歌曲之间的实体紧邻和距离。一首短而快的歌曲可以在两首较长、较慢的歌曲之间架起桥梁(另一位伟大的歌曲作曲家弗朗西斯·普朗克 [Francis Poulenc] 在自己的套曲中学到了这一点)。正如我们在《冬之旅》前面一些歌曲中所见,动机的连接可以在某些歌曲之间产生一种选择性的亲和力(《冻结》中急促的三连音无间断地切入《菩提树》中沙沙作响的三连音;《菩提树》最后一节中重复的、唠唠叨叨的附点节奏被转换成《洪水》的开场)。对于不同的歌手、不同的场合、不同的听觉、不同的钢琴家、不同的大厅,在经历

了一整天的挑战之后,解决方案总会有所不同。这种多价性正是《冬之旅》的魅力所在。

举另一个伟大的声乐套曲作品为例:罗伯特·舒曼的《诗人之恋》的开场歌曲拒绝在结尾处解决,这非常著名——音乐被悬挂在一个不确定的调性空间里,没有收束。我一直遵循着常规做法,把这个未果的结束作为进入下一首歌的桥梁,而它正好构成前一首歌的结果:因而两者间就没有空隙。最近我在卡内基音乐厅与作曲家托马斯·阿戴斯一起表演这部套曲——在这场节目中,还包括李斯特对瓦格纳的《情死》[Liebestod] 的改编。汤姆建议在第二首曲子前明显停顿一下。这对该套曲其余部分的影响是显而易见的,它为我们和观众重现了陌生的感觉,并重新唤起了激进和大胆的原初感觉。

※

我的第一本《冬之旅》乐谱是多佛 [Dover] 出版社重印的布莱特考普夫与哈特尔 [Breitkopf & Härtel] 版,由欧瑟比乌斯·曼迪切维斯基 [Eusebius Mandyczewski] 编订,这个版本将套曲一拆二,分别为第一部分和第二部分。大家熟悉的(出版时间稍早)彼得斯 [Peters] 版由马克斯·弗里德兰德 [Max Friedländer] 编订,没有这样的划分。这部声乐套曲

的手稿也分为两部分(第一部分是粗略稿,第二部分是誊抄稿),反映了舒伯特在完成原初《冬之旅》(前十二首)之后又发现了另外十二首歌——所以《孤独》下面写有"FINIS"[结束]的字样,而《邮车》又继续了这部套曲。托比亚斯·哈斯林格[Tobias Haslinger]在舒伯特去世后分两卷出版了这部作品,1828年1月出版第一卷,同年12月出版第二卷。我们知道,舒伯特在临终前还在修改校样。作曲家是在什么意义上打算让这部套曲具有两段式的结构呢?我们从手稿中可以得知,他将第二部分的十二首歌曲定性为"延续"。我们还知道,他改变了第一部分第十二首歌曲《孤独》的调性,不是出于声乐方面的原因,而是几乎可以肯定,是为了防止回到整部作品第一首歌曲的调性所暗示的结束感。我们不能宣称说,知道舒伯特想如何表演这部套曲,尽管只是因为我们甚至不能确定,他是否把它构想为一场音乐会的实体。他确实在私下里向他的朋友们表演过这些歌曲;但舒伯特的《冬之旅》既像一部音乐厅的巨作,也是一部充满想象力的诗意作品,可以在家里阅读、演奏或半声演唱。这就好比将拜伦或雪莱的戏剧与莎士比亚的戏剧做对比。直到19世纪很晚的时候,它才开始在音乐厅里被完整演出(19世纪的音乐会实践令人惊讶:我们发现舒曼去世后,克拉拉·舒曼在音乐会上演奏了《诗人之恋》

中的节选片段,这不禁会让人吃惊,因为作曲家如此清楚地希图这部套曲要作为一个整体来表演)。从这个意义上说,这部作品没有"本真的"表演传统。

不过,《邮车》会让人觉得是一个新的开始,确乎如此——舒伯特被自己新发现的《冬之旅》诗作的可能性所吸引,所以他罢不了手,必须要为它们谱曲。《孤独》的低沉情绪,以及那最后的黑暗的小调和弦,都被随后的钢琴声一扫而去——可以想象那是不断旋转的马车轮子(一个重复的下降琶音)和有力的邮车号角。我过去习惯于在《邮车》之前明显地停顿一下,以认可出版时即确定的两个部分的结构,让我自己和观众有片刻的聚集,并允许自己(如果有必要的话)喝一口水。我越来越觉得这样做会有太多的断裂感;《邮车》的提升——它也引入了一种新的、更有憧憬的音乐世界——如果与之前的歌曲没有太大的区隔,效果会更好。然而,选择仍是开放的。

※

号角声——最后一次在《菩提树》中听到——是浪漫主义想象力的一个特征,我们在旅程中再次遇到它并不令人惊讶。查尔斯·罗森在他的《浪漫一代》中引用了与《冬之旅》大致同

时写作的一首诗中声音洪亮的名诗句,即阿尔弗雷·德·维尼 [Alfred de Vigny]1826 年的《号角》[Le Cor]:"J'aime le son du cor, le soir, au fond des bois"(我爱号角的声音,在傍晚,来自树林深处)。维尼在诗中继续告诉我们猎人的告别"que l'écho faible accueille, / Et que le vent du nord porte de feuille en feuille"(那微弱的欢迎回声,/那北风从一片叶子吹到另一片):与舒伯特的《菩提树》的联系几乎有点诡异。维尼对"les airs lointains d'un cor mélancholique et tendre"(忧郁而温柔的号角的远方小曲)的唤起,是德国浪漫主义的诗意体现,它将美学、古希腊和哲学融会贯通。

17 岁的罗伯特·舒曼在 1828 年 5 月,也就是舒伯特去世前约 6 个月,在自己的日记中做了一个很吐露真情的旁白:"舒伯特就是让·保罗、诺瓦利斯和霍夫曼的声音表达。"令舒曼心仪的让·保罗 [Jean Paul, 1763–1825] 是一位代表性的浪漫主义小说家和故事作家,对于让·保罗而言,声音——以及进一步的扩展——音乐,都具有特殊的意义和形而上的品质,从而超越了视觉艺术或文学散文的能力:

> 音乐……是为耳朵的浪漫诗篇。就像没有限制的美,这倒不是眼睛的错觉,视觉界限的

第十三章 邮车

消逝不像那正在消逝的声音一般。没有任何颜色像声音一样浪漫,因为只有声音才能在消亡的时刻存在,颜色做不到;因为一个声音从来不是单独的声音,但总是三方面的混合,即将未来和过去的浪漫品质融入现在。

声音的易逝性,它的开始、共鸣、衰落,甚至在音乐组织拥抱这种易逝性之前,它就以某种方式将人类的感官和时间的奥妙连接起来。再看一段:

> 浪漫即是没有限制的美,或者说是美的无限,就像有一种崇高的无限……把浪漫称为振动琴弦或钟声起伏的嗡鸣声,这不仅是一种类比,它的声波渐渐消失在越来越远的地方,最后迷失在我们自己的心中,虽然表面上无声无息,但内心仍在发出声音。同样,月光也是浪漫主义的形象和实例。

浪漫主义的歌曲——特别是舒伯特的歌曲——喜欢月光(例如对歌德和霍尔蒂 [Hörty] 诗作令人赞叹的配曲)和钟声(《车铃声》[Das Zügenglöcklein]D.871 和《晚间图画》[Abendbilder]D.650 的钟声)。在让·保罗看来,特定乐器的音响特质传达出运动与时刻之间特定的乐音关系:"乐音延伸至

理想的空间中,未来和过去被解析进入现在,[这]导致了时间在时间连续体的一个瞬间内的无限扩展",如音乐学家伯索德·霍克纳 [Berthold Hoeckner] 所描述的那样。例如,让·保罗说,钟声"呼唤着浪漫主义的灵魂",因为它的回响时间很长,而且我们经常听到它的距离也很遥远。让·保罗在他的短篇小说中使用了号角的这一特质。"村子里遥远的钟声就像美丽的、即将逝去的时光,让人回想起在田野里牧羊人在黑暗中的呼唤声。"同样,微弱的号角声也传递着遥远的感觉。舒伯特钟爱诺瓦利斯(作曲家曾为他的《赞美诗》[Hymns] 配曲,也曾在《我的梦》的片段中模仿过诺瓦利斯的散文),正是这位哲学家和诗人触及了距离的浪漫主义特征。"在远方,"他写道,"一切都变成了诗。"所以,当我们在《菩提树》中听到钢琴模仿遥远的号角声时,我们正在接受一个浪漫主义的主导动机;诗中所暗示的与记忆、与损失的相遇被赋予了情感的、象征的、可听的形式。

号角(圆号),不管是真实的还是拟人的,并不总是在远处听到;但它所积累的意义——在 19 世纪和 20 世纪的过程中不断积累的意义,使它具有一种非凡的能力,能够唤起查尔斯·罗森所说的"距离、缺席和遗憾"。本杰明·布里顿的《为男高音、圆号和弦乐所作的小夜曲》是一部深刻的浪

漫主义作品（布里顿把自己看成是壮志未酬的浪漫主义者），作曲家极其美妙地运用这些元素——在自然号角的序奏和尾声中，后者在音乐厅外演奏以显得尽可能遥远；在正式的第二乐章中，圆号本身模仿了丁尼生 [Tennyson] 诗作《绚烂的余晖》[The Splendour Falls] 中号角声的悄声消逝。

德意志浪漫主义文学及其音乐都浸透着富有气氛感的号角。这里是约瑟夫·冯·艾兴多夫："我和守门人坐在家门口的长椅上，享受着温暖的空气和天色渐暗、白日消逝。此时，远处传来猎人归来的号角声，与对面山上的同伴彼此回应。"又如艾兴多夫《一个无用之人的一生》中同一个主人公坐在山坡的树上，"从远处传来林中山顶上的邮车号角声，起初几乎无法辨认，后来越来越响，越来越清晰"。这促发了他自吟自唱一首忧郁的思乡之歌："远处的号角似乎正在为我伴奏……"（后来雨果·沃尔夫为这首诗作了配曲）。

克莱门斯·布伦塔诺 [Clemens Brentano] 写过一本浪漫的成长小说《高德威或母亲的石像——一本野性的小说》[Godwi, oder Das steinerne Bild der Mutter-Ein verwilderter Roman, 1800–1801]，很有影响力，率性所致而风格古怪，其中有一些值得注意的描写号角气氛的段落，读来不禁让人想到 1960 年代的迷幻药经历：

《孩童的魔号》,第二卷,封面,1808

在这里,高德威从墙上拿起一支银色的小猎号,用力吹出几个响亮的音……这些音符是黑暗中奇妙的生命气息,或者这么说,仿佛一切都在这密室中向我们低语,在活生生地诉说,这些声音就像闪动的脉搏,熠熠发光。高德威说,这些乐音是夜的生命和形态,是一切不见之物的代表,是意欲的产物。

对于艺术歌曲爱好者来说,布伦塔诺最为人所知的成就是(与阿希姆·冯·阿尼姆[Achim von Arnim]共同收集的)德国民间诗歌集《孩童的魔号》[Des Knaben Wunderhorn]。这个魔号很明显是一个羊角号[cornucopia],这几卷诗歌集本身就类似于富足的魔号宝库,书名似乎在赞叹"这里有多么神奇的财宝"!

然而,号角这件神奇乐器显然也来自黑暗的森林深处,在那里向我们召唤,那里是神话和神秘的家园。《孩童的魔号》第一卷有一位骑士在高高挥舞着号角;但是,虽然这可能让人想起吹邮车号的信号驭手,但它其实指的是这本诗集开篇诗作中一个神奇的容器兼乐器,里面装满了黄金珠宝,上面刻有一百个金钟,当皇后在城堡里触摸到这些金钟时,就会"发出甜美的声音,/如同没人弹过的竖琴,/如同没有唱过歌的少女"。钟声、竖琴、人声、

号角——所有浪漫主义的音乐比喻都集合为一。舒伯特的朋友莫里茨·冯·施温德在一幅1848年的画作（现存于慕尼黑）中描画了魔号，笔触清晰，它被清晰地放置在树林中做梦的慵懒青年唇上。

所有这些都是关于号角，这应该足以确定，当我们在《冬之旅》中听到号角时，就像在《菩提树》中听到号角一样，其中有很多文化的承载物 [cultural baggage] 在发挥作用。号角在德国浪漫主义文化中根深蒂固，而艺术歌曲的传统——几乎由舒伯特缔造——是浪漫主义音乐和浪漫主义诗歌的交汇点，所以号角的出现具有至关重要的意义。其历史的内涵也透露很多讯息。如在维尼 [Vigny] 的诗中，其

第十三章　邮车

主体是对罗兰 [Roland] 传说的重述，狩猎号角唤起了过去，一个封建的过去，一个我们已经失去的世界。当然，其中仍可嗅到暴力和阳刚之气，不过这在《冬之旅》中比在《美丽的磨坊女》中要少一些，在那里，"猎人"的"Saus und Braus"（字面意思为咆哮和冲锋）和"Die böse Farbe"（可恨的颜色）的咆哮号角威胁着磨坊男孩的生存，因为他用芦苇管吹奏的孩童歌舞不得不与猎人的凶猛行进竞争。但是，Waldhorn[林中号角] 也唤起了一个理想化的过去，它是一种没有活塞的猎号，从古老的德意志森林深处发出的声音，是德意志神话的来源，体现着德意志的价值观——几乎可以说——德意志的民族性。此外，还得加上另外的意涵——抵抗罗马军团，起源于森林空地间的哥特式建筑，用石头来重新想象的德意志树木以对抗暴虐的大理石和古典建筑的合理化冲动。

更为直接的是作为《冬之旅》座右铭的号角，因为缪勒的诗句第一次完整发表是在他的《一个旅行号手的遗诗》[*Gedichte aus den hinterlassenen Papieren eines reisenden Waldhornisten*] 第二卷中。缪勒是布伦塔诺和阿希姆·冯·阿尼姆的好友，他的诗集标题侵染着典型的浪漫主义气息，利用号角的暗示性声音来达到他的目的，借用了布伦塔诺所贡献的光晕，但也带着一种游戏的神秘感。这个旅

行的号手是谁?他为什么要旅行?他是作为一个户外号手从一个宫廷到另一个宫廷吗?他是作为一个合奏号手从一个城市到另一个城市吗?他肯定不是18世纪那些靠手控演奏自然号而声名远扬的著名演奏家吧?我们该如何想象他呢?他是来自过去的人物吗?当然,到了1820年代,巡回演出的演奏家已经不再时兴;而自然号虽然仍是主要乐器,但随着1820年代起逐渐采用活塞号,自然号走向没落:一个工业进步的牺牲品。

※

《邮车》中响起的号角也许会让我们想起过去的号角,想起浪漫主义的神话,想起菩提树的遐思。但它本身有着完全不同的特点,忙碌、迫切、兴奋——就在当下,并不遥远。这是19世纪初的旅行者所熟悉的号角声,它们向邮局发出到达或离开的信号,或者仅仅是警告路上的行人小心。如果说在《菩提树》中,流浪者受到过去形象或死亡渴望的诱惑,那么现在他面对的就是一个轰鸣的、喧闹的现代性意象。

邮号本身的历史可能很久远,但它所唤起的1820年代的邮车却是现代化的产物,一种快速、有目的、有效率的交通方式,与《冬之旅》的主角漫

无目的徒步流浪形成强烈对照。他所面对的是并不属于其中的繁忙世界。

斯托克顿和达林顿铁路是第一条公开售票的客运铁路，对于威廉·缪勒和弗朗茨·舒伯特而言时间过晚，影响不大；1830年代中后期，德奥地区开始兴建客运蒸汽铁路。传统观点认为，是铁路的出现彻底改变19世纪的交通，彻底改变了时间和空间。快速和可靠的交通联系使世界缩小。铁路的速度和时间表的使用，逐渐将普遍的时间标准强加给世界，电报、电话、广播和电视的出现只是加剧了这一进程。铁路所代表的壮观、耀眼的进步，让人很容易忘记最先出现的是邮车。"从纯数学的角度来说，"如历史学家沃尔夫冈·贝林格 [Wolfgang Behringer] 带有挑衅性地反驳道，"就速度而言，1615 年到 1820 年之间的增长比 1820 年到现代更大。"在舒伯特和缪勒都达到成熟期的 19 世纪初年，载客的邮政服务是未来的浪潮。

之前这一直是一个缓慢的过程。首先是骑马送信，利用驿站来提高速度。然后，在 17 世纪，引入了按时间表运行的邮车，作为一种社会化交通也向广大公众开放。邮车是 18 世纪欧洲文学作品的一个熟悉的特征，但在 1820 年代，邮车制度才达到顶峰。当然，仍然是马车，但在这种限制下，当时已尽一切努力消除组织上的障碍，以提供快速和

可靠的服务。普鲁士在 1821 年,奥地利在 1823 年,萨克森在 1824 年,巴伐利亚在 1826 年都推出了快邮。

当时的人谈到"德国的车辆邮政"被赋予了"全新的生命"(1825)。评论家们对此印象深刻:"本世纪在德意志进行的邮车改革是新颖、宏伟和令人钦佩的"(1826)。道路网被扩大,路面也随着车厢悬挂系统的发展而改善,使乘客有"滑行"的感觉。缩短了邮车驿站的停留时间;随车人员使用时钟和记录本,确保遵守公布的时间,对延误的惩罚不再以小时或一刻钟为单位,而是以分钟计算。行程时间被缩短——柏林到马格德堡从两天半缩减到 15 个小时。法兰克福到柏林只有两天半,到 1830 年代,每周有 93 辆快速邮车在两地往返。时间表的协调涉及到一种新的、标准化的时间概念本身。1825 年,柏林的普鲁士邮局总部安装了一部"标准钟"。所有的邮车都要携带一个计时器,将标准化的时间传递到邮政网络中的每一个角落。

按照铁路机车的标准,更不用说汽车的标准,上述与随后几十年的成就相比可能显得不足为奇。然而对于同时代人来说,邮车本身的速度(尽管仍是靠马拉),也会产生实体影响。托马斯·德·昆西 [Thomas de Quincey] 在 1849 年写下激情澎湃的散文,回忆英国邮车逝去的辉煌,宣称"通过前所

未有的飞驰速度……它们首次揭示了运动的荣耀"。整个系统无情地要求准时、速度和效率,由此剥夺了旅行永不再来的悠闲。新的旅行方式"简直是一种恐怖",一位观察家在 1840 年写道:"暴虐的准时,一般而论可能有利,但对个人却是折磨。"特蕾莎·德芙丽特 [Therese Devrient]1830 年从柏林到汉堡旅行,她觉得自己就像一件商品,被剥夺了"视觉和听觉"。奥古斯特·冯·歌德,他的父母更富于冒险精神,而他本人比较神经质,他在 1820 年代前往意大利旅行时,被速度所困扰,以至于他放弃了邮车,从巴塞尔开始乘坐更舒适的私家马车,"邮递要快,旅行通过这些景色宜人的地区可不要太快"。1820 年代德奥地区的邮车绝不是狄更斯笔下匹克威克式的怀旧和浪漫,较少诗意而更注重实用。舒伯特笔下疏离的流浪者与这个商业社会的奇妙装置之间的对峙,具有一种铿锵的戏剧性强度;两种截然不同的号角声——一是来自记忆的森林号角声,另一个是邮车在路上行驶的号角声——凸显出他遗世孤立的状态。

※

信件是浪漫主义文学中至关重要的手段。"浪漫" [Romantic] 这个词有很多丰富的含义和内涵,

但其中至少有一个来源于法语中的 roman[小说]。从某种角度看,所谓"浪漫"就像是生活在小说中,从无序中创造出叙事的联系和意义。许多从 18 世纪到浪漫主义时期的标志性小说都是书信体形式,它们的故事通过信件的交流来讲述。在邮政作为一种技术取得巨大进步的时期,这很容易理解;不同的个体——小说的诞生即是要探讨个体的主体性——因定期和可靠的书信交流的可能性而被联系在一起。下面是小说器械库中使用信件这一情感武器的经典展现:

> 急切地期待来信,我是多么的煎熬!我厮守在邮局。邮袋还没有打开,我就报上自己姓名,开始纠缠邮差。他告诉我有一封信是给我的——我的心猛跳起来——迫不及待地去拿,终于收到!哦,爱洛依丝!看到那熟悉的笔迹,我是多么欢喜啊!我想千百次亲吻那些珍贵的字迹,但我终究不敢把信压在嘴唇上,或者在这么多人面前打开它。我连忙退了出来;我的膝盖颤抖着;我几乎不知道走哪条路;我在转弯的那一刻就拆开了信;我急速地看着——或者说是吞噬了——这一行行的字迹……我哭了;有人在看我;我随后退到一个更隐秘的地方,在那里我快乐的眼泪和你的眼泪交融在一

第十三章 邮车

起。

这是卢梭极富影响力的《新爱洛伊丝》中圣普乐给爱洛伊丝的信。通过书信进行的爱情有其特殊的节奏,包括期待(什么时候来信?)、失望(不是今天)和喜悦的满足。这种满足也有自己的情感层次:实物信件本身,折叠的纸中厚厚的期待;笔迹,"熟悉的"——如圣普乐所说,但也带有笔迹写下时那一刻的特征,或是激动,或是梦境般的,或是朝向明确的目标;然后是信的内容,同样不是很确定,要阅读,甚至反复阅读。诸如此类。这就是《邮车》第一阕诗节所综合的情感。失望接踵而至——不可能有给他的信——但邮车号角不由自主就会提醒他所有这些执着信件中的情感。邮车从城里来,他的心就怦怦跳,因为她住在那里——他告诉我们;但是他心跳加速也因为邮车号角是邮车的标志,邮车的意思是信件,而所有收信的情绪都被调动起来。我们在人声线条中听到这一切——它上升到了一个很高的降 A 音。这就是所谓的催产素上升 [oxytocin rush],现代研究人员在社交媒体和电子信息服务中也发现了这种现象;通过即时短信进行的恋爱,以及信息到达时那令人期待的嗡嗡声或铃声,会造成同样的荷尔蒙冲动。当然,通过邮差所调动的荷尔蒙冲动会有完全不同的质地和节奏。

如果说第一节诗句中令人不解的休止空白可被读作是真正的疑惑——"Die Post...bringt keinen Brief für dich"[不会有信件递到你的手上],那么第二节中的那句"Nun ja"——"对啊,邮车就来自镇上"——则是一个承认的时刻,但也是一个自嘲的时刻。她已经从他的脑海中消失了,越来越多,就像他从一开始就担心的那样:"An dich hab' ich gachted"[只有你仍在我的脑海],他在第一首歌中坚持这样说;"Wenn meine Schmerzen schweigen / Wer sagt mir dann von ihr?"[等我的心疼消失的时候,/谁会引起我对她的回忆?],他在第四首歌担心地问道。现在,出现这个突然的提醒。他会不会回屋去窥视她,再跟踪一下她?诗句和音乐的色调表明他已经超越了这一切,也为这部套曲的其余部分设定基调——在其中,幻觉般的和生存性的意念压倒了情感和日常的东西。舒伯特运用极为简洁的手法,在钢琴的最后几小节以冷峻的"突降法"[1]粉碎了浪漫的欲求,并为下一首歌曲的黑暗反讽做好准备。

1 bathos,特指对无病呻吟的煽情予以讽刺和嘲弄的修辞手法。

第十四章
白 发

Der Reif hatt' einen weißen Schein
Mir über's Haar gestreuet.
Da glaubt' ich schon ein Greis zu sein,
Und hab' mich sehr gefreuet.

Doch bald ist er hinweggetaut,
Hab' wieder schwarze Haare,
Daß mir's vor meiner Jugend graut—
Wie weit noch bis zur Bahre!

Vom Abendrot zum Morgenlicht
Ward mancher Kopf zum Greise.
Wer glaubt's? Und meiner ward es nicht
Auf dieser ganzen Reise!

第十四章 白发

寒霜晶莹闪亮,
在我头上映出明晃晃的白光。
于是我以为我是一个老人,
那晚我是如此欣喜若狂!

很快白霜就融得精光,
黑发也就回到我的头上。
一想到我还年轻就不寒而栗,
还有多远才进入坟场?

从黄昏直到黎明,
有多少头颅变得白发苍苍!
谁会相信?我还没有
在整个旅程中变成这样!

在经历了瓦伦内 [Varennes] 之行的不幸灾难后,我第一次见到王后殿下,看到她正在下床;她的容貌并没有太大的改变;蒙她垂询寒暄几句后,她摘下了帽子,要我看看悲伤对她头发的影响。只一夜之间,她的头发完全变白,像七旬老人一样白……王后殿下让我看了一枚戒指,是她刚刚专为朗巴勒 [de Lamballe] 公主所做;戒指里放了她的一绺白发,上面写着"因悲伤而变白"。

——康庞夫人,《玛丽·安托瓦内特私人生活回忆录》(费城,1823)

第十四章 白发

我很难一下子说清楚，为什么这首歌在音乐上如此吸引人，如此新颖，如此与众不同。简单地说，在我的耳朵里，它听起来比之前的所有歌曲都更乖张，更分离，更疏远，更奇怪。歌曲开始是钢琴上一个巨大的拱形伸张，冥想而痛苦，与前一首歌《邮车》中悸动的紧张能量形成剧烈反差。这倒并不是说，在这部套曲中没有静止和反思的时刻。这趟旅程行走至此，大部分的张力都处于过去和现在之间，在重温过去、挖掘心理创伤、试图在敌对环境中前进等因素之间纠缠。《邮车》的结尾处，针对回归有最后一个挑逗性的心理提议（"Willst wohl einmal hinübersehn…?——"希望你能回到以往，再看看她怎么样了……"），而这被钢琴中那个轻盈的结尾明确地拒绝。现在，我们所拥有的，是残酷、阴冷地面对生命的空虚。同时也是一种建立在某种谎言之上的不安而诡异的客体化。

我们都曾有这样的经历：在镜子里意外地看到自己，看到的是别人眼中的自己——更老、更胖、

更瘦、心烦意乱、沮丧、快乐、悲伤,但最重要的是——作为他者的自己。这首歌的意念是这种顿悟的近亲:流浪者并没有完全把自己误认为是别人,但确实犯了一个类似的错误。他把自己看成是一个老人,因为风霜将他的头发变白。这一切都沐浴在反讽之中——缪勒和他的流浪者是这方面的高手。主人公是如何看待自己这样的嬗变的?这里没有镜子,河流、池塘、水洼都结冰封冻了。这里的妄想并非不可能——我们都已习惯于极地探险家被冰霜转化为古代先知的画面。

但流浪者典型的方式是用荒诞来掩饰他的痛苦——这也是他的一大美德,尤其当这部套曲步入比较灰暗的区域时。这就赋予这部套曲以贝克特式的况味。这一切有点像一个玩笑,但同时也是一个悲剧性的玩笑。音乐探索了埋在反讽之下的空间。

可以从技术角度描述钢琴开始几小节的和声。

尽量简短地说,这首歌的调性是 C 小调,我们从这里出发,上方谱表声部的低 C(黑色音符的上升拱形)根植于下方谱表的 C 小调三和弦(白色的音符群)。正如音乐学家苏珊·尤恩斯 [Susan

Youens] 所说，引子有"一个紧密封装的开启和声，它向外扩展，然后收缩"。从第一小节到第三小节，强度不断增加，我们到达下方谱表中（可将其定义为）低音主音背景上的属九和弦——那个在每一小节都坚持不动的低音 C，它似乎与上方的音乐总是抵触，而且越来越甚。从音乐工艺的角度看，这是一个精彩之至的技术奇想。它把和声带至意想不到的区域，一层层地积累紧张，在第四小节终于得到衰竭般的解决——上声部携带刺痛般的小小回音。在下方谱表中，音符不断堆积——先是三个，后是四个，再后是五个——让不协和音挤满乐音空间。这让人很不舒服，肯定意味着恐怖（就像在恐怖电影中一样）。

身为歌者，我倾向于在歌唱线条上用力过度（钢琴在其下弹奏这些和弦），特别是当歌手在第五小节加入时，它是一个由歌手重复的歌唱线条（有一处微小的调整）。从和声上看，这首歌曲本身并

不十分有趣,而且确实可以由舒伯特同时代的任何一位天赋较低的人用好几种平庸的方式进行和声配置。但对于歌手来说,这首歌的"旋律"从上到下跨越了近一个八度外加一个减五度(近20个半音),令人印象深刻。更重要的是,在惩罚性的上升轨迹中,最后一个阶段是从 D 到降 A 音,一个三全音。在和声的语境中,这并无特别之处。但在"旋律"的语境中,它就非常醒目。对一个歌手来说,这是一个笨拙的音程,而不是一个让人舒服的歌唱线条的自然成分;而且更重要的是,这是一个从中世纪就被称为"diabolus"——音乐中的魔鬼音程。还有很多其他的例子,作曲家用它来暗示某种不舒服或不可思议的东西(当我写这篇文章的时候,我正在学习布里顿的教堂歌剧《麻鹬河》[*Curlew River*],在那部作品中,作曲家用一个下行三全音来刻画"奇怪"一词,这似乎很自然)。

我和大多数听众一样,对和声和对位的细微之处并不在行——但如果从一开始,《白发》似乎就是在表达疏离和痛苦方面进行新的冒险,这正是因为这种音乐结构组织的缘故。钢琴中疯狂伸展的、费力的唱线(每个听众都会意识到这一点)和潜在的不舒服的和声(在演奏中不那么贴近表面,更多的是代表和影响无意识的心灵——"隐藏的技巧",就像钢琴家和舒伯特学者格雷厄姆·约翰逊所说)

共同作用,从而产生了非凡的效果。

正如尤恩斯所说,开篇似乎为我们提供了歌曲的缩影,它的姿态在整个过程中以浓缩的形式反复出现。音乐有多种含义,不同的听众会在同一序列中发现不同的东西——不同的形象、不同的内涵和结构。但尤恩斯认为《白发》前四小节所叙述的故事是"扩大的希望和……幻灭",在我看来并非如此。我聆听钢琴的引子,将其作为歌唱行为的前奏,有感情地参与其中,我并没有感到它是"上升到喜悦,然后下降到幻灭"。第三小节的那个症结,旋律中的三全音,以及以调主音作为低音的属九和弦,是直接面对恐怖。人声重复了钢琴的乐句,却没有完全延伸跨越至三全音——它的峰值是 F 而不是降 A。接下来,在这段延展的宏大拱形歌唱线条(最好是在一口气中痛苦地完成)之后,音乐更多是对话性质的——在开场的崇高恐怖之后,其效果是"突降法式的"[bathetic]。这恰是复杂的反讽。突然间变成一个老人应该是可怕的噩梦,这是我们在开头听到的;但对于流浪者来说,它被随意地接受了,作为一个并不意外的礼物。毕竟,他在旅途中所受的苦难还不够多吗?难道不值得他加速身体的衰退吗?缩短如此痛苦的寿命,难道不是一件可喜的事吗?"我是如此欣喜若狂"这句话所匹配的三连音是在模仿某种笑声。

我不确定《白发》最后是否讲述了一个连贯的情感故事。它看起来太奇怪，太离谱了。流浪者的思绪在悲剧和自嘲之间徘徊。随意性的对话段落滑入宣叙调（钢琴上是具有特点的琶音标点）与压抑的歌唱性段落相对峙，但又被钢琴上的刺痛所打断。

三连音的笑声——"und hab mich sehr gfreuet"［我是如此欣喜若狂］——后来被用于"auf dieser ganzen Reise"［在整个旅程中］的歌词。在第一次，引入这句诗词具有令人屏息的轻快性——"Wer glaubt's?"［谁会相信］，人声处于高音区，没有任何力度标记的强调，保留着它原来具有的自嘲式的欢快低语。随即这一诗句马上重复，人声的音区低沉，下面是声响强烈的钢琴和弦，其效果就大不相同，显得苦涩而愤懑。

即使是"Wie weit noch bis zur Bahre"［还有多远才进入坟场——重复］这句话，在表演中也有意想不到的效果。第一次表达时，它具有主要的意义——我希望死亡更近一些。第二次，更多的是冥想，看着眼前的听众，次要意义获得了力量——死亡会在什么时候到来，也许比你想象的更快。"你觉得你什么时候会死去？"是此时的思绪，眼睛紧紧盯着听者：这是一个难得的打破礼数的亲近时刻。流浪者对死亡的渴望并不简单；在他身上，就像在我们所有人身上一样，这种对死亡的渴望与对人生

第十四章 白发

极点的恐惧同时共存。舒伯特在写这首歌的时候,他身患梅毒的困境一定让这些词语的歧义性更为突显。

缪勒在诗中放手做了一些文字游戏,以加强反讽的语气。Greis[老人]这个词的词源来自更古老的词汇,意思是"灰色"——比如法语或高德语的 gris。Greis 是指头发已经变白的人,就像德语短语"Ich lasse mir über das keine grauen Haare wachsen"("我不会因为这个而失眠",其字面意思是"我不会因为这个而长出任何白发");但在此,这一过程显然更加戏剧化,因为流浪者的头发已经变成白色。这种转变是浪漫主义的一个表现母题[trope]。如沃尔特·司各特的《玛米恩》(1808):

> 因为极度的恐惧能使时间飞逝,
> 使满头青丝顷刻间白如灰烬;
> 极度的辛劳能毁损身躯面容,
> 贫苦能熄灭眼中的灿烂光明,
> 极度绝望在额顶留下的痕迹
> 比岁月刻下的皱纹更密更深。

[曹明伦译,司各特《玛米恩》,四川人民出版社,1998,第23–24页——译注]

威廉·缪勒最喜欢的拜伦,在他的《锡雍的囚徒》(1816 年)中,对浪漫主义的姿态进行了更多的讽刺:

> 我的头发白了,不是由于年迈,
> 也不是在一夜之间
> 我变得白发斑斑,
> 像有的人骤感忧惶而变白。

[查良铮译,《拜伦诗选》,上海译文出版社,1982 年,第 281 页——译注]

关于这种现象的记载不胜枚举,其中最早的记载来自 1604 年的《阿拉斯的编年史》[Chronique d'Arras]:

> 查理五世皇帝宫廷里的一位年轻绅士爱上了一位年轻女士,他走得太远了,部分是出于爱,部分是出于强迫,他摘下了她的贞操之花:这桩罪行被发现,他被捕入狱,尤其是这件事发生在皇帝宫中。当天晚上,他被告知生命将在第二天结束,这个夜晚对他来说是如此恐惧,对他产生了如此大的影响,以至于第二天早上他离开监狱到法官面前听死刑判决时,没有人

认出他来，甚至连皇帝也不认得他，因为惊恐使他发生了巨大的变化。他不再像昨天那样有红润的颜色、金黄色的头发、愉快的眼睛和令人愉悦的脸庞，而是变得像一具未出土的尸体，头发和胡须都白得像麻风病人。皇帝怀疑罪犯被调包，下令调查，怎么会有这种奇怪而突然的变化。结果，皇帝的正义复仇愿望变成了怜悯，他赦免了这个年轻人，说这个犯人已经受到了足够的责罚。

一位医学权威皮埃尔·弗朗索瓦·雷耶尔 [Pierre François Rayer] 于1812年在他的《医学科学词典》中解释道，"突然的怒不可遏，意外和不受欢迎的消息，习惯性头痛，过度沉湎于性欲以及焦虑等等，都会让头发提前变白"。我们怀疑，《冬之旅》中的流浪者可能受到所有上述问题困扰。头发突然变白确乎有明证，但同时也是引发争论的一种现象，其发生的真正原因究竟为何至今仍众说纷纭。最可信的解释似乎是"因为处于弥散性的严重斑秃期，由于免疫中介紊乱导致毛发色素缺失而出现非常突然的头发'一夜'变白"（见特吕布 [Trüeb] 与纳瓦里尼 [Navarini] 的一篇《皮肤病学》杂志稿件），现在认为这一过程与精神压力和烦心并无关联。有些长着黑白相间头发的人会因为某种自动的免疫反

应而多少突然地脱落黑发,于是就会完全白头。

无论实在的现实如何,缪勒所使用的意象赋予他笔下的诗句和舒伯特的歌曲以某种滑稽戏谑的口吻色调。似乎音乐除了面对恐惧之外还有其他的意味。

利特约翰[Alexander Littlejohn],"泰坦尼克号"客轮头等舱乘务员,沉船事故之前和事故之后六个月,1912

第十五章
乌 鸦

Eine Krähe war mit mir
Aus der Stadt gezogen,
Ist bis heute für und für
Um mein Haupt geflogen.

Krähe, wunderliches Tier,
Willst mich nicht verlassen?
Meinst wohl bald als Beute hier
Meinen Leib zu fassen?

Nun, es wird nicht weit mehr gehn
An dem Wanderstabe.
Krähe, lass mich endlich sehn
Treue bis zum Grabe!

第十五章 乌鸦

自从我开始流浪,
就有一只乌鸦紧随不放。
它就在我头顶盘旋,
一刻也不离我的身旁。

乌鸦啊,你这好奇的鸟儿,
为什么就不想离我而去他方!
你一定以为不用再等多久,
就能把我的尸身当作你的食粮!

对啊,我也不会相信,
我的旅程还会延续很长。
乌鸦啊,你将成为我忠诚的朋友,
把我引向我的坟场!

提皮·海德伦 [Tippi Hedren] 为阿尔弗雷德·希区柯克电影《群鸟》（1963）做公开宣传

第十五章 乌鸦

舒伯特,弗朗茨,1812年7月26日,最后一次乌鸦叫。

——唱诗班男童舒伯特,写于彼得·温特[Peter Winter]《C大调弥撒》乐谱的女中音声部上

音乐中将前一首歌与这首歌联系起来的空间姿态让人无法抗拒。如上一章的描述,《白发》结束于钢琴上拱形线条的底部。现在,《乌鸦》将我们带至高高的空中。钢琴的高音被用来传达出毫无定向的出奇效果,轻盈飘浮,充满幻觉。我们朝上看,那儿有只鸟;但我们同时也与鸟儿同处于空中,音乐将我们高高托起。

1997年,我与导演大卫·阿尔顿[David Alden]拍摄了一部《冬之旅》的影片,他创造了一种完全与音乐效果相匹配的影像。给我们的第一眼是乌鸦的视角,从空中看流浪者;但是他的黑斗篷像鸟翼一样被吹开,通过影片镜头的舞蹈性旋转和扭动,

舒伯特的《冬之旅》：对一种执念的剖析

大卫·阿尔顿导演的影片《冬之旅》
（为纪念舒伯特二百年诞辰而拍摄）中的蒙太奇剪辑

客体与主体，观察者和被观察者，似乎都融合在一起。流浪者变成了乌鸦；我们都变成了乌鸦。

回想起来，我觉得这似乎加强了诗中已经存在的东西（我不确定我当时是否完全欣赏导演的做法），而音乐本身也加强了这一点——身份的模糊丧失，自我和他人之间明确区别的丧失。

流浪者被乌鸦所遮蔽，它们在头顶盘旋，渴望得到腐肉。如果说人是猎物，那么，流浪者不也是

第十五章 乌鸦

追踪猎物的猎人吗？在《晚安》中，他在黑暗中在雪地上的动物足迹指引下寻找自己的路；在《冻结》中他在寻找她的踪迹吗？他与乌鸦的亲密关系，他对乌鸦如此熟悉（"Wunderliches Tier"[好奇的鸟儿]），难道不是在表明一种认同吗？壁垒被打破，而音乐所引起的轻微的晕眩感更加剧了这种感觉。他和那只鸟在上面低头看，头晕目眩；而我们和他在一起。

卢西安·弗洛伊德[Lucian Freud]有一幅早期的自画像，似乎也有同样的神秘亲和力。白色的羽毛和窗边戴帽的人物以优美的方式相对峙，当然是白色和黑色——羽毛本身奇怪地具有乐观色彩（明

亮和直立），但画中的人却显得具有威慑感。我们拥有一丝自传性的信息——弗洛伊德告诉我们，这根羽毛是情人送给他的。但这里有趣的是背景中的那只鸟。我不能确定那是不是一只乌鸦，虽然它看起来像鸦科鸟类家族的成员（黑灰色的色彩暗示出这是一只冠鸦）；但它确实与前景的人物主体相呼应，他的黑色和灰色与白色的羽毛一起，复杂意义的整个情结就以相互反弹的方式被设定：人作为鸟；人与鸟的对抗；脆弱；残忍；尴尬。

乌鸦在文学和艺术中都是臭名昭著的不祥之物。卡斯帕·大卫·弗里德里希的《深渊边的女人》

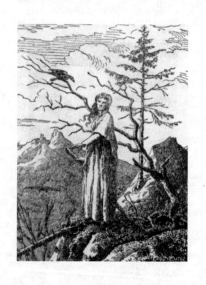

（1803）是一幅可怕的木刻画，性格凄凉，有可能是为他自己的诗集创作的封面。

它向我们展示的人物形象可被比作是《冬之旅》中男主角的女性版，她独自一人在荒凉的土地上，周围是短暂、孤独和死亡的象征——嶙峋的山峰、凋败的树木和两只乌鸦。只有那条蛇标示着她作为女性的命运；自我毁灭似乎在等待她。

弗里德里希的画作《森林中的骑兵》[*The Chasseur in the Forest*] 于 1813 年夏开始创作，并于次年 3 月在德累斯顿的一次爱国艺术展上展出，这似乎是一幅典型的浪漫主义作品——森林里的流浪者，所谓的 Rückenfigur（人物背影，这是弗里德里希的特长）站在雪地里。但前景中有一只站在树桩上的乌鸦，感觉不祥，又好似在期待着什么。这个人显然迷路了，他是一个 chasseur——法国士兵。如果这是在 1813 年，他很可能正在从莫斯科长途撤退，困在德国森林里。乌鸦所期待的——而且，它的出现即是预示——是士兵在雪地里的死亡。这幅画的第一任拥有者普特布斯的威廉·马特[William Malte] 王公这样描述道："这是一幅冬日的风景画，骑手的马已经失去踪影，他正匆匆走向死亡的怀抱；一只乌鸦在他身后啼叫着葬礼的哀歌。"这只鸟大概会对尸体大快朵颐，这使得两者之间产生了阴森的联系。士兵面临这样可怕的命运，他自己也沦丧

卡斯帕·大卫·弗里德里希,《森林里的骑兵》,1824

至动物的等级,雪地里的足迹昭示着他现在仅仅是个猎物。

威廉·马特王公来自古老的斯拉夫-吕根家族,从1815年起成为普鲁士领主下吕根岛的实际统治者。他也是卡斯帕·大卫·弗里德里希的当地赞助人。有趣的是,威廉·缪勒确实在1825年造访吕根岛,长时间驻留,并在1827年出版了他影响深远的诗集《吕根岛的贝壳》(Muscheln von der Insel Rügen)。因此,他看到这幅画并非不可能,尽管我们无法得知。

歌曲与画面之间的主题联系真是诱人。

※

乌鸦是什么?乌鸦属是鸦科 [Corvidae],而鸦科又是雀形目 [Passeriformes] 的一部分,也就是鸣禽,或正确地说是栖息鸟类。乌鸦科的一大子集,约三分之一,是所谓的真正的乌鸦——秃鼻鸦 [rooks]、渡鸦 [ravens]、寒鸦 [jackdaws] 和乌鸦 [crows]。即使是更正式的命名法也表明,区别并不总是那么明确,尤其是乌鸦和渡鸦。渡鸦是乌鸦家族的成员;反过来说,乌鸦是 Corvus 属的成员,这个拉丁词通常被翻译为 raven。它们有大有小,群居性有强有弱,飞行风格不一,叫声特征也各不

相同。"几乎每一块有人居住的土地上都有某种黑羽毛的乌鸦属动物,"如美国自然学家弗兰克·沃恩[Frank Warne]在1926年的观察。他继续说道:"虽然在大小和习性上有一定程度的不同,这种鸟无论什么地方、什么气候和什么环境,通常都是一种真正的颜色,乌黑而带有光泽。当地人把它们称为乌鸦、渡鸦、寒鸦或秃鼻鸦,不论如何称呼,它们本能的狡猾、警觉、聪明和灵敏都与别的鸟类不同。"

现代研究表明,乌鸦相当聪明。就脑部相对于身体的大小而言,它们更类似于灵长类动物而不是其他鸟类。早在老普林尼时代,人们就已注意到乌鸦的狡猾、模仿语言和解决问题的能力;老普林尼曾讲过,乌鸦把石头扔进桶里以提高水位使其能喝到水,这个故事后被伊索所采用。自古以来,乌鸦就生活在人类居住区附近,它们在神话中的存在也反映出这一点,无论是在《圣经》中(诺亚从方舟中派出一只乌鸦作为信使,以利亚则由乌鸦喂养),还是在北欧传说中。北美洲的原住民以乌鸦的名义组建部落。亚历山大大帝在巴比伦城门前曾遭遇一群奄奄一息的乌鸦,占卜者认为不吉利,但他不明智地无视劝告[1]。所有的文化似乎都有这种乌鸦的故事和乌鸦的智慧。最令人印象深刻的是法国的拉斯科洞窟壁画,其中一个死去的猎人被画成(很可

1 亚历山大大帝进入巴比伦城后于公元前323年病逝于此。

能）一只乌鸦的头。

有两个有关乌鸦（渡鸦）的神话与《冬之旅》有更多的关联。奥丁[2]有两只这样的鸟，名为胡禁[Hugin]和穆您[Munin]，栖息在他的肩膀上，可飞得很远为众神之王收集情报。它们名字的意思分别是"思想"和"记忆"。更靠近我们主题的故事是，奥维德[Ovid]说，有一只乌鸦告诉阿波罗（音乐之神），他的情人科罗尼斯[Coronis]对他不忠。阿波罗杀了她，然后又心生后悔，"出于愤怒他让乌鸦变黑，/叫它不再穿着白羽毛唠叨"。这种吃腐肉的乌鸦[carrion crow]，为了向奥维德致敬，就被归类为Corvus corone[小嘴乌鸦]。

战场和绞刑架与乌鸦和渡鸦有着特殊的联系，因为死亡与之亲密相随。克里斯托弗·马洛[Christopher Marlowe]——威廉·缪勒曾翻译他的《浮士德博士》——在《马耳他的犹太人》一书中告诉我们：

> The sad-presaging raven, that tolls
> The sik man's pass-port in her hollow beak;
> And, in the shadow of the silent night
> Doth shake contagion from her sable wing.

2　Odin，北欧神话中的众神之王。

> 预知悲伤的乌鸦收取
>
> 病人的通行证在她中空的鸟嘴里。
>
> 在寂静的夜色中
>
> 她传播疾病,摇动羽翼。

一群渡鸦是一种"不祥",一群乌鸦聚集则是一种"谋杀"。在19世纪的文学中最著名的渡鸦出自埃德加·爱伦·坡 [Edgar Allan Poe],他在1845年的一首诗作中,描绘了一只渡鸦造访一个哀伤的情人。乌鸦唯一的一句话"永不再来"[nevermore] 让这位情人陷入疯狂。"我的灵魂,"诗的结尾是,"藏于阴影,飘浮在地面 / 它被提升——永不再来!"[My soul from out that shadow that lies floating on the floor/ Shall be lifted——nevermore!]

不论威廉·缪勒还是弗朗茨·舒伯特,他们是否在乌鸦和渡鸦之间做出了明确而恰当的鸟类学区分,这并不重要(不管怎么说,渡鸦的体型更大,声音更响亮,更擅于在空中翱翔,总之更"高贵",如一位评论家所说)。鸦鸟在《冬之旅》前面还出现过几次:在《回顾》中("Die Krähen warfen Ball und Schloßen / Auf meinen Hut von jedem Haus" [我每经过一栋房子 / 乌鸦都把石子和雪球扔到我的帽上]),雪球从屋顶落到流浪者头上的滑稽场景;在《春梦》中("Es schrieen die Raben

vom Dach"［只有乌鸦在屋顶上啼鸣］）中，乌鸦不祥而喧闹的晨鸣。在这首《乌鸦》中，乌鸦显然形单影只，它是一只腐肉乌鸦——Corvus corone[小嘴乌鸦]。它身上附加了很多复杂的含义，这些含义加深了我们对流浪者困境的体验。这只鸟既是自己，又是他者；既是孤独的情人，又是不忠的背叛者；既预示死亡，又嘲讽忠诚。乌鸦是害鸟，而这只鸟首先是一个局外者，就像流浪者一样；它使我们的感觉聚焦，随着套曲的继续，这种几乎莫名的疏离感才是问题的关键。在套曲的最后，它以另一种形式回归。"wunderliches Tier"[好奇的动物]由《手摇琴手》中的"wunderlicher Alter"[奇怪的老人]做呼应，他的演奏无疑和乌鸦特有的叫声一样丑陋。也许这就是我们在那刺耳的不协和音中听到的东西——人声中的降 D 音与钢琴中的本位 D 音形成对立——此时诗人在歌曲最后终于说到忠诚。从这里开始，人声和钢琴从歌曲开头时的非人世性质的高音区降回到人间，而我们感到联系已经消失。乌鸦消失了，苦涩的结论被音乐加强。就连忠实的乌鸦也备感失望。

第十六章

最后的希望

Hie und da ist an den Bäumen

Manches hunte Blatt zu sehn,

Und ich bleibe vor den Bäumen

Oftmals in Gedanken stehn.

Schaue nach dem einen Blatte,

Hänge meine Hoffnung dran;

Spielt der Wind mit meinem Blatte,

Zittr' ich, was ich zittern kann.

Ach, und fällt das Blatt zu Boden,

Fällt mit ihm die Hoffnung ab,

Fall' ich selber mit zu Boden,

Wein' auf meiner Hoffnung Grab.

第十六章 最后的希望

在树的这儿或者那儿,
我都能看见一片树叶,那么美丽;
于是我常陷入沉思,
呆呆地在那儿站立。

我凝视着那片精致的树叶,
把我的希望跟它连在一起:
要是风儿吹动树叶,
我也就会浑身颤栗,不能自已。

要是那片树叶掉到地上,
我的希望也就跟它一同落地。
而我自己也将倒下,
在我希望的坟墓上哭泣。

是统计学首先证明,爱情遵循着心理规律。

——威廉·冯特 [Wilhelm Wundt, 1862]

l(a

le
af
fa

ll

s)
one
l

iness

— E.E.CUMMINGS

在如此多的枝蔓蜿蜒后,我这里就尝试进行一个赤裸裸的并置:卡明斯 [E. E. Cummings] 的一首诗和一首排版的杰作。"孤独" [loneliness] 这个词被"一片叶子落下"的故事线索分解成两部分。纸面上的字母自上而下降落。"loneliness"这个词变成了——数字 1 和"oneliness"——这是卡明斯通过确保"oneliness"中的 l 在"one"下面也有自己一行来标明。以此类推。你可以找到"a"和"le"——前者为英语中的单数不定冠词,后者为法语中的单数定冠词。"soli"是拉丁语 [单独]。就这四个词。

如果我要岔开话题——我会尽量避免——我会想谈谈概率。这些歌曲的怪异性,它们很容易感到的特殊性(我在讨论《白发》时已经指出)在这里表现得淋漓尽致。在当时的同代人听来,它们一定是非常奇怪的:难怪舒伯特的朋友们并不喜欢它们。《最后的希望》一开始的怪异是通过误置的重音手法来实现的,甚至在谱面上看起来都很奇怪。这首

歌只有两页谱纸长,拍号完全正常——3/4拍,但在这个相当古典的范围内,给人的印象却是不可预测的。那些重音">"符号,总是与3/4节拍不一致。

当人声进入时,它与所暗示的并不协调,我们不知道自己身在何处——钢琴中崎岖不平、令人不满、情感分离的音乐特性(显然,在某一层面,钢琴是在描画落叶的形象)进一步加剧了这一印象。我还记得第一次听到这首歌时——丹尼尔·巴伦博伊姆和费舍尔-迪斯考的录音,我当时几乎不识谱,无法想象这首不可思议的歌曲在谱面上会是什么样子。现在,在从事舒伯特表演——以及布里顿、阿戴斯和亨策——近二十年后,它听起来不再那么独一无二,但其不同凡响仍丝毫未减。就节奏的不可预测性的音乐片刻(对听众而言)而论,一个也许不太合适的与现代主义音乐的比较可能是斯特拉文斯基的嘈杂和夸张的《春之祭》。经验老到的乐队演奏家或知道将要发生什么的指挥家的经验一定是

非常不同的；而听众即使对作品非常了解，仍总是感到混乱不堪。

音乐与意外、音乐与概率之间的关系，在20世纪不断深入和扩展，甚至进入到用概率方法作曲，或在概率约束下表演的音乐（这都是那位典型的现代主义者约翰·凯奇的特长）。舒伯特的歌曲在形式上当然很古典，在结构上也是有规律可循，但是在缪勒诗作的过程中，作曲家却酝酿气氛，让人对概率论和决定论进行沉思。选一片树叶，任何一片树叶，那会是落下的树叶吗？其中一片肯定会落下，但我们无法知道是哪一片。这里暗示的是个体与一般之间的对话：这是我的生命，独一无二，但它也是自然界的一部分——其中最后的结果是不可避免的。树叶落下，但途径和时间是不确定的。会是哪一片叶子，什么时候落下？

传统的观点一直认为这只是一种迷信。这个世界看似杂乱无章，但在表面的无序之下却隐藏着不可改变的规律——牛顿已凯旋般充分证明的那种关于落物（叶子以及苹果）的规律。法国天文学家和数学家皮埃尔 - 西蒙·拉普拉斯 [Pierre-Simon Laplace]——也就是这位拉普拉斯，拿破仑问他上帝在他的天体力学中占有什么位置，据说他回答："我不需要这个假设"——在1814年有关概率数学的研究中，提供了决定论的经典论述：

> 某种智能在某一时刻会知道使自然界运动的所有力量,以及组成自然界的所有物质的所有位置,如果这种智能足够庞大,可以把这些数据提交分析,那么它就会把宇宙中最大的物体的运动和最微小的原子的运动包容在一个公式中;对于这样的智能来说,没有什么是不确定的,未来就像过去一样完全呈现在它的眼前。

这是被称为拉普拉斯"恶魔"的假想智能第一次出现在白纸黑字的印刷中。

19世纪初,统计科学得到很大发展——哲学家伊恩·哈金 [Ian Hacking] 称之为"统计学的雪崩"。统计学从此时起开始削弱这种决定论,而这种决定论主导着所谓理性的黄金时代。法国大革命时期的连年战争不仅需要全民动员 [levée en masse] 并由此催生国民部队,而且也越来越多地收集这些国民的数据。哈金写道:"民族国家需要重新对其臣民进行分类、计数和制表。"从这些数据中出现的统计模式——以及国家机器希望监控的异常行为数据中出现的越来越多的统计模式,如自杀、犯罪、流浪、疯癫、卖淫和疾病——开始具有越来越大的解释力。从个人层面上看这似乎都是随机的事件(实际上也确乎是随机的),但统计规律的出现可以预测某个社会中自杀或疯癫的发生率与起伏状态。常态的概

念出现了,试图符合常态的想法也随之出现。哈金又写道:

> 社会和个人法则是一个概率和机遇的问题。就统计学而论,这些法则还是不可阻挡的;它们甚至可以自我调节。人们如果符合这些法则的中心倾向,那就是正常的,而那些处于极端的人则是病态的,所以"我们大多数人"试图使自己变得正常,这实际上反过来影响了关于正常的概念。原子没有这种倾向。人类科学表现出物理学中所没有的反馈效应。

那么悖论在于,从随机事件的积累、制表和分析中(尽管这种反馈的因素会渗入和影响它们的随机性),出现了规则性的概念和社会的"规律"。这种倾向在 19 世纪的科学发展中占主导地位,并最终将统计规律推广到热力学。到 20 世纪初,甚至通过量子理论的发展,达到对物理规律的最终认识。从更大的历史视野来看,很有意思的是哈金在社会科学发展中注意到的反馈问题,在物理科学中也有类似现象(玻尔 [Niels Bohr] 对量子力学的哥本哈根解释中对此有表述),即观察本身可能就包含在我们对物理现实所持的概念之中。

这一切似乎距离舒伯特和缪勒以及那片落叶都很远,的确非常遥远。但《冬之旅》的历史时刻是

第十六章 最后的希望

一个关键的时刻,刚好位于一个旧的知识世界和一个新的知识界的交替点上。我认为这是这部作品从1827–1828年诞生到现代,其文化影响不断加深的原因之一。舒伯特或缪勒并不是要在《最后的希望》这个特例中(或一般性地在《冬之旅》中),对当时关于决定论和统计演绎的热烈争论作出合理的贡献——这当然是个荒诞不经的可笑想法,但这首诗和这首歌确实从当时有关概率和天意的知识氛围中汲取了力量。

更重要的是常态的观念——在1820年代应运而生——不能不对任何现代的《冬之旅》的表演者和听众产生影响。我们之所以对流浪者感兴趣,难道不是因为他或她就是每个人(或每个女人)吗?难道不是因为他或她是针对局外人的某种病理性研究吗?在我体验《冬之旅》时,这是不断重复出现的问题之一。我们是要认同他,还是要把自己和他分开?他是令人同情的还是遭人厌弃的?是深具洞见还是令人尴尬?古怪?正常?这些令人不安的反应正是《冬之旅》的魅力所在。

这首歌的声响以严峻和多变为主。我觉得那句小小的玩笑非常难忘,这是典型的流浪者的尖酸风趣——"Zittr' ich, was ich zittern kann"[我也就会浑身颤栗,不能自已]——而舒伯特的配曲放大了这种意味:我在颤抖,尽我所能,因为我真的冷得

发抖。而这首歌的结尾是一次爆发,恰恰位于真正的悲伤和自嘲之间,意识到这一切是多么的荒谬。"Wein' auf meiner Hoffnung Grab" [在我希望的坟墓上哭泣]——这里在乐谱上并没有写明速度变化,而事实上,被哀悼的是一片叶子,无论它的象征意义如何,都暗示着一种嘲讽的语气。但真正的痛苦仍显露出来,关键的歧义——悲剧性的荒谬——依然存在。

后 记

抛开偶然性不谈,关于树叶从树上掉落的原因(即便不是确切的时间),已有科学的解释。落叶树——来自拉丁语 decidere,意为落下——在夏天利用它们含有丰富叶绿素的绿叶吸收阳光,进行光合作用,这是它们新陈代谢的核心。到了秋天,叶绿素逐渐流失,树叶变成黄色甚至红色,因为树叶里产生了驱赶虫害的化学物质。在每片树叶的根部,所谓的脱落区含有细胞,一旦落叶,这些细胞就会膨胀,切断树干通向树叶的养分流。随后会形成一条撕裂线,最后叶子掉落或被吹走。伤口周围形成了一个保护性的封印,既防止了水分的蒸发,也防止了昆虫的侵扰。只是在过去的十年里,科学家才开始揭示出落叶发生的复杂遗传途径。

第十七章
村 里

Es bellen die Hunde, es rasseln die Ketten.

Es schlafen die Menschen in ihren Betten,

Träumen sich Manches was sie nicht haben,

Tun sich im Guten und Argen erlaben:

Und morgen früh ist Alles zerflossen.

Je nun, sie haben ihr Teil genossen,

Und hoffen, was sie noch übrig ließen,

Doch wieder zu finden auf ihren Kissen.

Bellt mich nur fort, ihr wachen Hunde,

Laßt mich nicht ruhn in der Schlummerstunde!

Ich bin zu Ende mit allen Träumen—

Was will ich unter den Schläfern säumen?

第十七章 村里

狗在狂吠,铁链在叮当喧阗,
而人们,都正在床上安眠。
他们生活中得不到的东西,
在梦中却都能享用,不管善恶贵贱。
明天一切都会消失,
不过,哦,他们已在梦里享用了一遍。
而且还希望今晚在枕头上,
再把昨晚留下的东西找见。

朝我吠叫吧,看门犬!
别让我在睡眠的时光休闲。
现在我已经做遍了所有的梦,
不想再在睡眠中浪费时间!

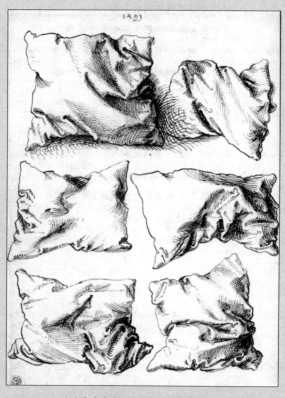

阿尔布雷希特·丢勒 [Albrecht Dürer]：
《六个枕头的习作》，钢笔与棕色墨水，1493

第十七章 村里

这是舒伯特在利用音乐动机进行变化最具创造性的歌曲之一。钢琴的隆隆声响起,每一次都以一个尖锐的重音结束——抵达时低音增加一点向上的装饰。在歌手加入之前,这个姿态又重复了五次。它变得更响亮,和声上更有威胁,然后又更遥远,更放松。这肯定是为了体现什么——会是什么呢?歌手告诉我们,这就是答案:"Es bellen die Hunde",狗在狂吠。你可以听到咆哮声,在和声的张力中,你可以听到威胁的感觉,整个几乎是迪斯尼式的清晰指向。但不——还有别的东西:"Es rasseln die Ketten",拴狗的铁链在叮当作响,是的,在钢琴的低音线中,那些哗哗响的十六分音符几乎是图画性的。然后,我们又遇到另一个与声音相配的意象——"Es schlafen die Menschen",人们在睡觉。舒伯特改变了缪勒原来的"Die Menschen schnarchen"(人们在打鼾)。他不得不改变词汇安排以获得他所追求的重复效果("es bellen……es rasseln……es schnarchen/schlafen"),schnarchen 这

个词太凝重、辅音太多,无法暗示 schlafen 所能表达的意思——那些熟睡的人在打哈欠,这个概念又被人声线条上的拉锯式的延伸所放大:"Es bellen die Hunde, es rasseln die Ketten, / Es schlafen die Menschen in ihren Betten." [狗在狂吠,铁链在叮当喧阗,而人们,都正在床上安眠]

再一次,在《冬之旅》的阴郁和生存性黑暗中,舒伯特敲出讽刺的火花来照亮我们的道路。语气依然是淡淡的愉悦,与这个本质上是资产阶级美梦之实现的场景有些距离。这可能是一个不同的居所,与离开他的女孩所在的城镇相比地方较小(这是一个村庄),但我们肯定会想起她的家人希望she找一个合适的丈夫——我们还记得《风标》中她是一个 "reiche Braut",一个富有的新娘(尽管她是向她的求婚者提供财富,还是会从他那里吸财,这一点一直不明确)。梦想——对许多人来说,无疑是财富的梦想——在清晨像泡沫一样破灭。借用卡尔·马克思的话来说,一切看似坚固的东西都烟消云散了,整个夜宴只是一个毫无根据的织物。就像一缕烟,它随着 floss[绒线] "zerflossen"(消失了)。在 "zerflossen" 之前的 ritardando[渐慢] 描绘了一幅不情愿向现实屈服的画面;其中的 zer 音节的呲呲声似将我们一扫而去。

然后舒伯特调高了讽刺的水平刻度,重复了缪

勒的那些连接词"Je nun, je nun"("现在好吧"或"即使如此",语气有点高傲),以及"hoffen"(希望)一词,钢琴声部给了我们一个不断重复的单一音高,一个持续的本位 D 音。在舒伯特的第一部声乐套曲《美丽的磨坊女》中,重复的升 F 音贯穿《心爱的颜色》[Die liebe Farbe] 整首歌曲,次数达 532 次之多,值得注意——它意味着对失望的激情的致命渴望。而在这里,一种纠缠不清的执念被优雅地呈现出来,漂亮而温情——几乎是资产阶级生活的舞蹈,而流浪者已经从中逃离。D 音上的渐强和渐弱让人联想起发簪,它似乎暗示着小小的前倾与后仰,好像被用来嘲笑物质欲求的庸俗。这个段落的结尾是钢琴上的某种忸怩和延伸的卷曲音型,似有点可笑,别针似乎被卡住了;然后我们又回到屋外,狗在警告流浪者远离人类的居所,就像他在第一首歌中所说。人声实现了自己的真实的梦境,因为流浪者不断重复说,他和梦想一起走到了尽头,音乐中出现美妙的上扬旋法;然后是静止,静态——这里又是很矛盾,因为他告诉我们他不想停留——在"säumen"[停留]上有一个很长很长的音符,即使他真正的意思并不是想停留;但人声下方的钢琴部分,是以八度奏出的附点音型。这是一个明显的古风的、教会的姿态———个以切分节奏处理的屈膝礼拜,一个反讽性的阿门——这里的嘲讽口吻让人难以抵挡,而

这种具有或多或少戏谑意味的类似的教堂回声,我们在随后的歌曲中还会听到。

※

《冬之旅》的持续魅力之一,也是其具有深度的关键之一,是它能够将生存性的焦虑——生存的荒谬性,贝克特式的重复出现的命题——与政治或社会关注相结合。如我们已看到,这在一定程度上是这部套曲的共同创造者——诗人和作曲家——的本有意图。缪勒和舒伯特都生活在后革命时期,这个时期总体上恐惧变革,受过教育的中产阶级的不满、压抑和对反动政权的体验是显而易见的。无论这些命题是否是这两位艺术家特别突出的表现主题,但在他们的创作生涯中,无疑都感受到压抑的束缚,并出现过与之碰撞的时刻。尽管缪勒的官方身份是德绍的枢密院议员和公爵图书馆馆长,但他的作品中仍包含一些加密的政治信息。舒伯特选择这些文学材料进行配曲,这已经表明他在相当程度上不满现有秩序;毋庸置疑,他能够读懂缪勒的颠覆性密码——如果两百年后的我们也能读懂。

因此,舒伯特的《冬之旅》面对的是我们每个人都要面对的冬天,我们每个人都要经历的寒冷——生活本身的寒冷;但这部作品也间接地挑战

第十七章 村里

了它产生于斯的社会和政治秩序,而貌似矛盾的是正是这种秩序使这部作品成为可能。舒伯特不是一个煽动者,也不是一个革命者;但是,他被困在一种使他的理想时常受挫的生活方式中,因而他在摇动笼子的栏杆,嘎嘎作响。像缪勒一样,像我们所有生活在社会中而不是退缩到树林里的人一样,他不得不与事情的现状做妥协,但有时会敏锐地意识到自己的能力——与政治、社会和经济安排有意疏远,并时刻保持警惕。舒伯特的特殊困难并不是我们这个时代普遍存在的困难,梅特涅时期的维也纳与 21 世纪的伦敦及其关注点相距甚远。同时,在现代的伦敦、纽约或东京演唱《冬之旅》,很容易会感到一丝反讽——在这样的空间、在这样的观众面前表演这些特殊的歌曲。我们所有人,无论是表演者还是观众,都临时签订一个美学契约,据此我们在一个小时左右的时间里,对我们的基本假设和生活方式进行挑战。很容易辨认甚至去处理或合理解释《冬之旅》中所体现的生存性对抗;政治的负载容易被忽略,但它无法在历史中被抹除。整个套曲对我们都有不舒服的暗示,如第二首歌曲中那个富足的新娘和她的家庭,以及第十首歌曲中贫困的烧炭工。正是在这里的第十七首歌曲中,我们直接面对一个自我满足的资产阶级世界,一个靠梦想拥有新物品而生存的世界,一个对我们——举债度

日,深陷其中,甚至可以说是一连串金融泡沫的囚徒——具有同等意义的世界,就像它对 1820 年代的男女一样。这首歌中有一种难以言喻的远见;然而,很可能它被认为仅仅是一个经过性的心血来潮,如果不是它预示了其后继者——第二十四首歌《手摇琴手》的纯粹力量(我不想在这里剧透太多):《手摇琴手》向我们展示了一个可怜的、年老的局外人,并表达了这样一个概念:这个潦倒的人物,遭到鄙视和遗弃,他是一个冷漠社会的受害者,更可怕的是,有一天我们可能就是他。这部套曲的最后一首歌在美学上追求崇高,同时它也提出了对社会团结的明确诉求。

在《冬之旅》中潜藏着一股政治潜流,它不仅只关乎文本考古学和精细的历史语境——每当我在古典音乐传统的豪华大厅里接触《村里》这首歌时,我都会感到一种发自本能的冲击。在这里闯入的是一个良心问题。一个人有了这些感受,然后继续前进,走到街上,坐上出租车或火车,回到家里,回到酒店,回到机场。这些感受是为了什么?我们在《冬之旅》中面对我们的焦虑,我们的目的可能是宣泄净化 [cathartic] 的,甚至生存性的——我们歌唱荒诞,只是为了回击这种荒诞,用我们的音乐诗意力量自立自足。但是当我们听到套曲中所蕴含的社会抗议时,我们是否只是在玩弄退缩到树林的想

法,抑或是敢于拥抱局外人?也许对于前几代人而言,更容易相信1960年代那一代人所谓的"觉悟提升"和1820年代的"同情心"。危险的是,《冬之旅》是否已成为我们自命不凡心态中一个小小的组成部分?如果哲学的任务不仅在于解释世界,而且在于改变世界,那么艺术的任务又是什么?

第十八章
暴风雪的早晨

Wie hat der Sturm zerrissen
Des Himmels graues Kleid!
Die Wolkenfetzen flattern
Umher in mattem Streit.

Und rote Feuerflammen
Ziehn zwischen ihnen hin.
Das nenn' ich einen Morgen
So recht nach meinem Sinn!

Mein Herz sieht an dem Himmel
Gemalt sein eignes Bild—
Es ist nichts als der Winter,
Der Winter kalt und wild!

第十八章 暴风雪的早晨

灰暗阴沉的天幔,
已被风暴撕成碎片;
破散的云儿在天上飘荡旋转,
被击打得精疲力尽,无比困倦。

火红火红的灼热火焰,
闪耀在云块之间——
这就是我所谓的早晨,
跟我自己的心一样阴暗!

我的心儿看见了它自己的形象,
正胡乱地画在天边。
冬天不就是这样——
一个寒冷而狂野的冬天!

舒伯特的《冬之旅》：对一种执念的剖析

"早晨炮火攻击的震惊……"
——斯拉沃热·齐泽克 [Slavoj Žižek]，"作为舒伯特听者的列宁"

有些声乐套曲中的歌曲，只有从整个结构的角度——套曲的节奏和情感叙事的角度——来看才获得意义。19世纪的做法常常是将个别歌曲从套曲中抽离出来单独表演，从19世纪的五六十年代开始，在音乐会上表演整部套曲的实践花了很长时间才成为规范。不论怎样，《暴风雪的早晨》这首残酷的歌曲的生命力来自它作为连接组织、作为桥梁的功能，同时也是作为某种震荡。它所体现的侵略性和能量在套曲中是全新的因素，既有必要，也是加油。它激励着表演者和观众，使旅程得以继续。它把我们从《村里》结尾的梦境中、从资产阶级幻觉的牵引中唤醒。它打乱了危险的、似乎即将到来的静态，尽管流浪者仍在说"我为什么要逗留？"

第十八章 暴风雪的早晨

这首歌的速度提示是"ziemlich geschwind, doch kräftig"（有点快，但很有力），但只有不急不躁，歌曲的全部力量才能被释放出来，尤其是钢琴中炫技性的下行三连音，第一乐句和最后一句以此收束。各种各样的节奏手段把我们拉回了原处——重音、顿音、跳音、forzandos（突然加强的音符或和弦）。*ffz* 是这首曲子中至此尚未出现过的暴力标志，与之相匹配的是钢琴中的敲击性重复，它伴随着歌手重复性的 "Es ist nichts als der Winter" [冬天不就是这样] 这句话，并与之竞争。歌曲采用小调，它充满痛苦和挫折，但也表达着狂野的激情。

如前所述，在任何一组套曲的表演中，无论是声乐套曲还是表演者自己建构的组合，所要做出的关键决定之一就是每首歌之间要留出多少时间。需要将各种因素都聚合考虑在内，包括实际的和审美的。我们希望创造情感的弧线轨迹并形成统一的构思理念（当然也想挫败那些可能想在歌曲之间咳嗽的人），因而我倾向于把歌曲连接起来，把它们拉得很近，让对比和亲和力通过并置充分显露出来。偶尔在一首歌前做较长的停顿，可以达到一种升华，或至少是一种更大的冲击力，可以作为一种音乐体验本身存在，而不是作为一种虚无的时刻，或者仅仅是尴尬地等待音乐的进展继续向前。总的来说，要避免均匀节奏的歌曲接续。

《暴风雪的早晨》的结尾很特别,因为我觉得此处是《冬之旅》中唯一一个在下一首歌之前不应有明显间隙的地方。这首歌应该迅速进入下一首歌,突然迈入《欺骗》的疯狂舞蹈。两类实体在此被并置在一起:其一是暴风雨早晨的行进、跺脚、嘈杂、笨拙的节奏(特别引人注目的是钢琴中的重音误置,它刻意颠倒了"umher in matten Streit"和"gemahlt sein eignes Bild"这两句诗中的个别单词重音),其二是幻觉中旋转、任性而空洞的舞蹈。进行曲时间和华尔兹时间,两者相互碰撞。

第十九章
欺 骗

Ein Licht tanzt freundlich vor mir her;
Ich folg'ihm nach die Kreuz und Quer;
Ich folg'ihm gern und seh's ihm an,
Daß es verlockt den Wandersmann.
Ach, wer wie ich so elend ist,
Gibt gern sich hin der bunten List,
Die hinter Eis und Nacht und Graus
Ihm weist ein helles, warmes Haus,
Und eine liebe Seele drin—
Nur Täuschung ist für mich Gewinn!

第十九章 欺骗

一束光线就在我面前跳舞。
我跟着它到东到西。
我跟得兴高采烈、欢天喜地,
于是开始明白它怎么把彷徨流浪者引出此地。
哦,跟我一样悲惨可怜的人们,
竟也会那么愉快地中一个迷人的诡计:
在冰雪、夜晚和恐怖背后,
让他看到一个明亮温暖的屋里,
那儿住着一个慷慨大方的人儿:
现在这样的幻觉,已成我唯一的慰藉!

托马斯·威尔森 [Thomas Wilson],
《德意志与法兰西华尔兹舞的正确方法》(1816)卷首插画,
显示华尔兹舞的九种舞步

在《冬之旅》创作前二十五年,即 1802 年,舒伯特的伟大维也纳前辈作曲家约瑟夫·海顿在清唱剧《四季》中描绘了一幅冬天里的流浪者的音乐画面。男高音卢卡斯将自己的困境描绘如下:

> 这里站着一个迷茫和困惑的旅行者,不知

道该往哪里走。他徒劳地寻找道路,但既找不到路径,也找不到轨迹。他徒然挣扎,奋力穿过深雪,结果却发现比以前更没有方向。此时,他的勇气渐渐消失,看到天色渐暗,又冷又累,不免心怀恐惧。

这一切让人想起《冬之旅》中的流浪者,但结果却有很大的不同——如人们所期望,这是一部歌颂社会凝聚和神圣目标的清唱剧。在疑惑和迷惘之后,在焦虑之后,救赎到来,因为"突然他的眼睛瞥到附近的一丝光亮"。

这道光不同于舒伯特和缪勒的光,它不是幻觉中的光。近在咫尺的是一间小屋,流浪者可以在那里避难;而且,这间温暖的小屋里挤满了村民,"im trauten Kreise",大家围成一个舒适的圆圈,讲故事,喝酒,唱歌。《欺骗》中一切逃逸的、不真实的东西在这里都变得具有坚实性和慰藉性,同时也被社会化。海顿的流浪者令人欣慰地被重新吸收进入社会中。

❉

《欺骗》将我们带回《鬼火》,但主导精神是舞蹈的精神———一种轻快、优雅的维也纳圆舞曲,

一种城市的回声,但同时又有一丝疯狂的味道,并危险地徘徊在非理性的边缘。不妨查看一下本章开头那幅迷人的图画,届时华尔兹舞正当红,我们现在很难接受当时人对这种新舞蹈及其"旋转运动"的夸张焦虑。有人写道:"维也纳每年有一万到一万一千人死亡,其中约四分之一的死因是由于跳华尔兹舞过度。"这是由于跳舞时卷起灰尘使肺受损。而华尔兹的致幻性、几近药理学的特性——我们在《欺骗》中感受到的晕眩和歇斯底里——也经常受到谴责。唐纳德·沃克 [Donald Walker] 是《英国男子练习》和《女士练习》的编著者,他在 1836 年就说过,"晕眩是华尔兹的一个严重不利":

> 这种舞蹈的特点,它的快速转身,舞者相互紧抱,他们的兴奋接触,以及活跃和欢快情绪的过快和过长的持续,有时会在体质敏感的女士身上产生晕厥、痉挛和其他意外,因而建议她们放弃这种舞蹈。

剧作家海因里希·劳伯 [Heinrich Laube] 描述了 1833 年维也纳斯佩尔 [Sperl] 舞厅中约翰·施特劳斯音乐会上的这一场景。

> *成对的华尔兹舞伴像酒神一样放纵……尽*

情欢愉,忘乎所以……舞蹈本身以急速旋转的速度开始,舞伴们将自己投入到欢乐的漩涡中。

到1840年,当没有经验的青年男女跳得太快时,舞蹈大师们还得依靠卫生官员进行干预。

维也纳当时最大的公共舞厅是斯佩尔舞厅和阿波罗舞厅,分别于1807年和1808年开张,"维也纳会议"[Congress of Vienna] 的气氛和机会使华尔兹舞的热潮愈演愈烈。到了1820年,引起警察对此的关切:

> 跳舞场所如雨后春笋般涌现,随之而来的是各种无序行为和其他过激行为,所有这些都有损夜晚的和平与安宁。

舒伯特喜欢舞曲(他是否喜欢跳舞是另一回事),他谱写过大量的舞曲——除了许多显然是他在朋友和熟人的陪伴下即兴创作的舞曲之外,还有五百余首留在纸上的作品。不同类型的舞曲多不胜数:沙龙舞 [cotillions]、加洛普舞 [gallops]、德意志舞 [Deutschers]、华尔兹、苏格兰舞 [ecossaises]、波罗涅兹舞 [polonaises]、阿列曼德舞 [allemandes]、英格兰土风舞 [anglaises]、连德勒舞 [landlers]、小步舞 [minuets]、对舞 [contredanses]、四对方舞

[quadrilles] 和玛祖卡舞 [mazurkas]，等等。

舒伯特的朋友弗朗茨·冯·哈特曼 [Franz von Hartmann] 曾描述了 1826 年 12 月的一次典型的舒伯特式的欢娱之夜——也即所谓舒伯特聚会 [Schubertiads]。我在此作长篇引录，以便让读者对梅特涅时代的维也纳波希米亚-小资情调的社会交往有某种感觉：

> 我去了施鲍恩家，那里有一个很大很大的舒伯特聚会。一进门，弗里茨 [Fritz] 对我很粗鲁，而哈斯 [Haas] 也很傲慢。那是很大的一次聚会，人很多，有阿奈斯，维特塞克，库兹罗历和维特塞克的新相好：瓦特罗特博士的遗孀贝蒂·万德尔，画家库佩尔维泽和他的妻子，格里尔帕泽（奥地利剧作家），肖博（陪舒伯特一起光顾风流场所的朋友），施温德（画家），梅尔霍弗（诗人和审查官）和他的房东胡博——高个子胡博，德菲尔，鲍恩费尔德（剧作家）、盖伊（Gahy，他和舒伯特演奏美妙的四手联弹），沃格尔（歌剧演员）——他唱了近三十首精彩的歌曲。施莱希塔男爵（诗人和业余歌手）和其他宫廷实习生与秘书也在那儿……当音乐结束后，有很多好吃的食物，然后跳舞……12 时 30 分，在亲切的离别之后，

> 我们……去了"锚"店,在那里,和我们在一起的还有肖博、舒伯特、施温德、德菲尔和鲍恩费尔德。然后回家。一点钟睡觉。

跳舞是聚会的一部分,舒伯特经常在做指挥,坐在钢琴上为舞蹈注入活力,但显然他自己并不参与跳舞。

舒伯特圈子里另一个有说服力的舞蹈轶事,可追溯到1821年左右,见于维也纳演员海因里希·安许兹 [Heinrich Anschütz] 的回忆录中。舒伯特和其他一些朋友来到安许兹的住处,"很快谈话就变成了跳舞":

> 舒伯特给我们弹了几首钢琴曲,他坐在琴前,兴致很好,用音乐招呼大家起舞。所有人都在跳华尔兹,转啊转,在笑声中喝酒。突然,我被叫走,一位陌生的先生要和我说话。我走到前厅。
>
> "有什么需要我帮忙的,先生?"
>
> "您正在举行舞会?"
>
> "可以这么说,年轻人跳跳舞玩。"
>
> "我必须请您停止,现在是四旬斋期 [Lent]。"
>
> "请问这和您有什么关系?"

> "我是XX警督。"
>
> "真的吗?那很好,警督,我该怎么办?您希望我送我的客人回家吗?"
>
> "我请您保证,不要再跳舞。"
>
> 我带着这个坏消息回到客厅,提到警察,他们都嘲讽般地做恐吓状。但舒伯特说:"他们这样做是有意对着我,因为他们知道我非常喜欢演奏舞曲。"

当局认为跳舞可能会引起混乱;在四旬斋期跳舞可能被解释成一种煽动行为。仅仅在一年多以前,舒伯特和他的同伴就卷入了森恩事件,结果被逮捕、监禁和驱逐出境。舒伯特明显感到自己被盯梢,觉得当局会骚扰他。安许兹的小插曲指明了舒伯特对舞蹈的特别热爱,同时也道出他生存与呼吸的压抑气氛。

※

这首歌曲的总体感觉是略微有点失控,也许由于疲惫更加重这一趋势;这又是一个例子,说明这部套曲所要求的色调和态度如何变化多端。《冬之旅》不仅仅是一个个阴郁、灰暗心绪的接续。从上一首歌蔓延接替到这一首歌,这其中有某种技巧;

另一个巧计是找到一种速度，它要显得似乎有一点点过快和匆忙。在钢琴前奏中，圆舞曲节奏在右手（上行谱表）重复，音高上升，然后不知怎地整个翻转过来，神经质地溢出到下一个和声中。

这首歌曲的中段是小调（"Ach, wer wie ich so elend ist"——哦，跟我一样悲惨可怜的人们），最后一段是大调舞曲的重新回复，两者之间的连接以一种让人眩晕的音乐锻接手法被完成，舒伯特以此成就了一个奇妙的恣意瞬间。歌手唱道："Die hinter Eis, und Nacht und Graus / Ihm weist"（在冰雪、夜晚和恐怖背后 / 让他看到），紧张的气氛随着音高的升高而不断增长，直到"weist"（显示，看到）一词，音乐进入舞蹈的接续，张力才得以疏解；可怕的现实之后，是"ein helles, warmes Haus"——明亮温暖的房里——可爱而昙花一现的景象。

在这首歌的旋转性舞蹈韵律中，很容易错过那个相当震撼的词"Graus"——恐怖。恐怖的概念曾被引入到另一首舒伯特晚年非常著名的歌曲《幽灵》[Der Doppelgänger，《天鹅之歌》D.957 中的第 13 首歌]，这是海涅同样著名的诗歌配曲，在这里音乐的反应是极端而可怕的。"Mir graust es, wenn ich sein Antlitz sehe，"诗人唱道，"Der Mond zeigt mir meine eig'ne Gestalt"（当我看到他的脸时，惊恐万分 / 月光向我展示出我自己的形体

幽灵）——到"Gestalt"[形体幽灵]一词时，音乐中的人声和钢琴所表达的全然都是恐怖。而在《欺骗》这首歌中，"Graus"[恐怖]这个词被带点疯气的棉花糖所冲淡，但同时也被棉花糖所放大。流浪者对社交乐趣的回忆（更具体地说是对华尔兹的回忆），它既是私密性的（对两个相互拥抱的舞伴来说），又是公众性的，这更强调了他可怕的孤独，他找不到海顿的旅行者所能发现的避难所。这非常自然地将我们带入下一首歌曲的第一个问题，隐喻性地理解——"Was vermeid' ich denn die Wege / Wo die ander'n Wand'rer gehn?"（为什么别的流浪汉走的道路，我却总要回避？）。但在旅程继续之前，在令人头晕的舞蹈之后，我们须停下来喘口气。

第二十章
路 标

Was vermeid'ich denn die Wege,
Wo die andern Wand'rer gehn,
Suche mir versteckte Stege
Durch verschneite Felsenhöhn?

Habe ja doch nichts begangen,
Daß ich Menschen sollte scheun—
Welch ein törichtes Verlangen
Treibt mich in die Wüstenein?

Weiser stehen auf den Wegen,
Weisen auf die Städte zu,
Und ich wandre sonder Maßen,
Ohne Ruh', und suche Ruh.

Einen Weiser seh'ich stehen
Unverrückt vor meinem Blick;
Eine Straße muß ich gehen,
Die noch Keiner ging zurück.

第二十章 路标

为什么别的流浪汉走的道路,
我却总要回避?
我要找的是隐蔽的小径,
穿过白雪覆盖的崎岖山地。

这并非我干了什么坏事,
才只能将人们常走的小道远离。
那么是否因某种误导的欲望,
才把我引进荒山野地?

路边所有的路标,
都是指向城镇这个目的;
而我无休无止地流浪,
就是想不停地寻找宁静安谧。

我看见的路标中只有一个,
它决不会消失在我的眼里。
我要走的道路中只有一条,
去了那儿,无人能够回心转意!

《埃曼努埃尔·罗伊策[Emanuel Leutze]的画作《最后的莫西干人》[The Last of the Mohicans],作于约1850年。这位德意志画家读詹姆斯·费尼莫尔·库柏[James Fenimore Cooper]的同名小说后有感而发,画面中有很明显的卡斯帕·大卫·弗里德里希的影响

第二十章 路标

像第一首歌《晚安》一样,《路标》也表现出一种"gehender Bewegung"——行走的步履,跳音的重复音符持续前行,贯穿歌曲的大部分。一点古风的笔触——某种教堂式的回音音型,类似我们刚刚在《村里》听到的音型——在人声进入前出现。现在它是一个诚心的祝福:

如同《晚安》,我们在钢琴中听到两个声部,一个在右手,左手在较低音区模仿加入:不再是开篇歌曲《晚安》中我们可能感觉到的一个男人和一位女士,而是(也许)孤独的人在质问自己。他询问,如浪漫主义抒情诗的擅长,如歌德在一首由舒伯特配曲的诗歌(《第一次丧失》[Erster Verlust] D.226)中所精彩描述的,"Einsam nähr' ich meine Wunde"——我独自呵护着我的伤口——歌德写道,而那恰恰是《路标》中钢琴在人声线条之下所为,

在回音之后出现了一个富有表情的、悬置性的重音:

但钢琴也以坚定的上行附点节奏促使运动继续前进,这节奏在人声中被承接,共重复四次:

在暴风骤雨的清晨和带有疯气的幻觉舞蹈之后,这是一首悠长、缓慢的歌曲,是下半部分至此最长的一首歌,是反思的时刻,虽然不是停滞的时刻。在歌曲开头有一种温柔的感觉,也有一种对流浪者这种强迫症的真正惊奇。我为什么要这样对自己?反讽、虚张声势、歇斯底里、绝望等等被祛除,暂时被大调洗涤干净,"Habe ja doch nichts begangen / Daß ich Menschen sollte scheun"("并非我干了什么坏事",他说此话时仍有力量)。"Welch ein törichtes Verlangen / Treibt mich in die Wüsteneien?"[那么是否因某种误导的欲望,才把我引进荒山野地],支撑这句话的刺痛重音将人声凸显出来,坚持不懈并渐强,但总体占上风的是一种悲伤的情绪,安静而虔诚,爆发的声音逐渐消散。

温柔的小调重现回归,但流浪者唱出他对和平

的渴望时，人声开始变得急切。"Und ich wandre sonder Maßen, / Ohne Ruh, und suche Ruh"[我无休无止地流浪，就是想不停地寻找宁静安谧]这一句被重复，先是跳到降G音，然后是两个恳切的高音G——"und suche Ruh, und suche Ruh"。这些重复的、凄切的高音是在"und"[和，与]这个词上，而对原本并不重要的词的笨拙强调，使这一呼喊更加绝望。

在这次爆发后，是这部套曲中——乃至舒伯特所有歌曲整体中——最为动人的段落之一。流浪者眼前固定的路标——想象中的标记，指向无人返回的道路——由钢琴中反复出现的、没有和声支持的G音构成音乐上的相似物，然后人声承接了这个G音。

这是一个静止和强度相得益彰的时刻，音乐线条重复，而现在的G音实际音响低了八度[1]，其上的钢琴线条在下行，而在其下的低音线则在上升——这是一个痛苦的音乐进行。正如伟大的歌曲伴奏家杰拉尔德·摩尔令人难忘的描述："那些催眠式的单音再次出现，最后一阕诗节被重复，这次的音量较小，声乐线条的动态像钳子一般缩小，因而其性格变得十分不祥。"

[1] 男高音的实际声音比记谱低八度。

舒伯特的《冬之旅》：对一种执念的剖析

※

《路标》是这部套曲中第一次明确地与死亡接触的时刻；但这种接触的方式途径仍然含糊不清，具有诱惑。"Eine Straß muß ich gehen / Die noch Keiner ging zurück"[我要走的道路只有一条，/去了那儿，无人能够回心转意]。我们在《菩提树》里听到死神的低语——以及记忆的低语；我们在《白发》依稀看到老年的视像，在《乌鸦》中见到腐尸乌鸦的阴影。现在，流浪者似乎选择了走向死亡的道路，这反映在下一首歌曲《旅店》的题材中——在这里，一座墓地被重新想象成了一家旅店。同时，永远的流浪者只是在说我们迟早都要对自己说的话，我们都必须承认：没有归途的旅程是不可避免的。这不是一个选择的问题，除了接受的自由，没有其他的自由。冬天的旅程成为弗洛伊德两极之间的轴线，厄洛斯 [eros] 与塔纳托斯 [thanatos]——爱神与死神；接受放弃的教育，接受与不可避免的事进行和解的教育。小说家保罗·奥斯特 [Paul Auster]2012 年的回忆录即是这样开始，而且这本回忆录的名称也深有用意——《冬天日志》[*Winter Journal*]，作者以此向舒伯特和缪勒做有意识的致敬。

第二十章 路标

你认为它永远不会发生在你身上，它不可能发生在你身上，你是世界上唯一一个不会发生这些事情的人，然后一个接一个，这些事情都开始发生在你身上，就像它们发生在其他人身上一样。

※

重病在舒伯特生命的最后五年中占据了主导地位，只是时有缓解。第一次提到这种重病，是舒伯特在 1823 年 2 月 28 日一封关于歌剧《阿方索和埃斯特拉》[Alfonso and Estrella] 的业务信件中："我的健康状况仍然不允许我离开家。"到了同年 8 月，贝多芬和侄子卡尔在一本谈话簿中说到舒伯特不与外界来往的传闻："他们对舒伯特赞不绝口，但据说他自己藏了起来。"虽然当时人的谨慎态度禁止在公开场合明确提及舒伯特的患病性质，但他罹患梅毒还是相当清楚的，广为人知。最一丝不苟的舒伯特传记作者伊丽莎白·诺曼·麦凯伊 [Elizabeth Norman McKay] 把零碎的证据整合起来后认为，1822 年 11 月是梅毒症状可能开始出现的时间。在那以前，舒伯特一直和好友肖博同住，而在那以后，舒伯特搬回自己家中接受护理，以度过疾病的高度传染性的第二阶段。1823 年的某个时候，大概是 5

月,他住进了维也纳总医院,在那里他写了《美丽的磨坊女》的一部分——这是他第一部基于威廉·缪勒诗词的声乐套曲集,另外他还写了一首诗《我的祈祷》[Mein Gebet]。身体状态很糟糕,而他无疑也备受抑郁症的煎熬,而抑郁也正是这种疾病的病兆。

> 看哪,在灰尘和泥沼中堕落,
> 被痛苦的火焰灼烧,
> 我在痛苦中走我的路,
> 临近毁灭的末路。

到了8月,他的状况好转,可以和朋友、歌唱家沃格尔一起去上奥地利旅行,但定期仍要去看维也纳的医生奥古斯特·冯·谢弗[August von Schaeffer]。11月18日,约翰娜·卢茨[Johanna Lutz]从维也纳写信给在意大利的未婚夫利奥波德·库佩尔怀泽说:"舒伯特已经重新好起来了。"12月24日,他的好友、画家莫里茨·冯·施温德给肖博写信说:

> 舒伯特已经好些了,不久之后他就可以戴着自己的发套到处走动了。由于皮疹,他不得不被剃掉头发。他戴着一顶非常舒适的假发。

这种乐观并没有持续多久。1824年3月,雅各

布·伯恩哈德 [Jocob Bernhard] 医生开始了新的治疗方案，严格饮食，大量饮茶；但到了月底，舒伯特在给库佩尔怀泽的信中彻底绝望了：

> 想象一下，一个人的健康不会再好起来，他在极度的绝望中，事情只是越来越坏而没有好转；想象一个人，他最灿烂的希望已经破灭，爱情和友谊的幸福除了痛苦之外什么都没有提供，他对所有美好事物的热情（至少是很令人兴奋的那种）都有可能断念，那么我问你，他不是一个悲惨的、不快乐的人吗？

到 4 月，他的骨头出现了剧烈的疼痛，尤其是左臂，并且出现了失语症，丧失说话的能力。有一段时间，他无法唱歌，也不能弹琴。这些症状在 1824 年 7 月消失。但到了 1825 年初，他又进了医院，情况到 7 月又好转。在他短暂的一生中，他的健康状况一直时好时坏，他的情绪也是如此。

当时提供的水银治疗并无帮助。照看舒伯特最后几年的两位医生，约瑟夫·冯·维林 [Joseph von Vering] 和恩斯特·雷纳·冯·萨伦巴赫 [Ernst Rinna von Sarenbach]，写过一些治疗梅毒的书。维林的两本手册《以水银膏方治疗梅毒》（1821）和《梅毒诊治》（1826），让我们痛苦地感受到舒伯特在

梅毒症状之外所遭受的屈辱折磨。不吃肉,不吃碳水化合物。不喝牛奶、咖啡或葡萄酒,只喝水和茶。炎热的房间(高达29摄氏度),不开窗。不能更换内衣和床单,除漱口外,不洗澡洗脸。只要治疗还在进行,病人就不能离开房间。每隔一天将猪油和汞的混合软膏涂抹在身体的各个部位;汞会被集中吸收(局部吸收,如果因疏忽吸入,则吸收量会更大),其浓度按现在的标准会被认为是剧毒。维林给出了四次成功治愈的病例史,有一例死亡——根据这位好医生的说法,是因为他不听话换了床单并喝了酒。

这个悲催旅程的最后一个周期似乎从1828年9月1日开始,当时舒伯特搬到了他哥哥费迪南的公寓,位于维也纳当时还是郊区的克腾布吕肯街[Kettenbrücken Gasse]。他是根据另一位医生冯·萨伦巴赫的建议搬至那里,似乎公寓的格局使之特别适合应用推荐的水银疗法。舒伯特当然不舒服,还在吃药。十月初,他和费迪南与几个朋友一起,步行到艾森施塔特的海顿墓地,来回大约40英里的距离。不出所料,舒伯特回来后感到身体不适,但医生往往在一个水银疗程后,开出长距离散步的处方。10月31日,他吃了一些鱼,感到不舒服,好像中毒了一样——这是他以前不止一次抱怨过的。据他哥哥说,从这一天起,他就很少吃东西。11月

第二十章 路标

3日,虚弱不堪的他进行了三个小时的散步,4日开始做音乐家兼教师西蒙·塞赫特[Simon Sechter]的对位作业。9日,他在雪恩施泰因家中吃晚饭,但在11日就卧床不起了。谵妄和清醒的时刻交替出现:他仍在创作歌剧《格莱辛伯爵》[*Der Graf von Gleichen*],并修改《冬之旅》第二部分的清样。

11月12日,舒伯特写了他最后一封信:

> 亲爱的肖博:
>
> 我病了。我已经十一天没吃没喝,虚弱地从椅子走到床,再从床走到椅子,摇摇晃晃。雷纳在给我治疗。我一吃什么东西,马上再呕吐出来。
>
> 处于这种糟糕的境况中,还是文学慷慨地帮了我。我读了库珀[Cooper]的作品,包括《最后一个莫西干人》《间谍》《领航员》和《拓荒者》。如果你碰巧看到他的其他作品,恳请你把它交给咖啡馆的冯·波格纳太太。我的哥哥很认真,一定会很忠实地把它转交与我。或者其他任何东西。
>
> <div style="text-align:right">你的朋友
舒伯特</div>

一般认为，正是由于肖博的陪伴和影响，舒伯特才纵欲罹患梅毒，致使自己陷入低谷。最伟大的舒伯特学者奥托·埃里希·多伊奇 [Otto Erich Deutsch] 简洁地记录道："肖博一直躲开，可能是害怕被感染，那年11月他没来探望舒伯特。"

※

1820年代，詹姆斯·费尼莫尔·库珀 [James Fenimore Cooper] 的小说风靡欧洲。据一位权威人士说，他是第一位"典型的"美国作家。"在我所到过的每一个欧洲城市，"画家、发明家塞缪尔·摩尔斯 [Samuel Morse] 写道，"库珀的作品都被醒目地摆放在每家书店的橱窗里。"诗人和记者威廉·卡伦·布莱恩特 [William Cullen Bryant] 询问一位旅客有关欧洲当时的生活现况，旅客回答说："他们都在读库珀。"

歌德对美国的迷恋有据可查，这也是当时德意志生活潮流的某种代表。"如果我们年轻20岁，我们就会驶向美国，"他在1819年宣称。同年，歌德读了刘易斯 [Lewis] 和克拉克 [Clark] 关于他们横跨美国西部的探险记述；1823年，他读了华盛顿·欧文 [Washington Irving] 的《素描书》。1824年后，库珀的德语译本开始出现，歌德被牢牢吸引。

第二十章 路标

他做了如下读书记录。

1826年9月30日–10月2日,《拓荒者》

10月15日–16日,《最后一个莫西干人》

10月22日–24日,《间谍》

11月4日,《领航员》

1827年6月23日–27日,《草原》

1828年1月21日–29日,《红色旅人》

美国对德意志人的吸引力,特别是詹姆斯·费尼莫尔·库珀作品的吸引力,在歌德1827年《格言诗》[Xenien]中的诗句《美国》[Den Vereinigten Staaten]中可见一斑,其中尤其提到美国特有的地貌景观:

> 美国,你胜过
> 旧大陆,比我们更好,
> 你没有破败的城堡
> 也没有玄武岩。
> 你就处在当前,
> 心中没有无用的回望
> 和争斗的徒劳。

幻想中的美国可以是一个应许之地,摆脱了已经过时的欧洲的狭隘的政治和桎梏。在库珀笔下的原始森林里,有英勇的土著人和粗犷的殖民者,当时所谓的"欧洲疲怠症"[Europamüdigkeit]在这里

开放和充满活力的氛围中重获新生。这种时代病症其实已在把年轻人拉向美国。正是在 1817 年,开始了德意志人跨越大西洋的大移民,由此形成的家庭纽带也让欧洲的亲友对库珀笔下这个富有开拓和自由精神的世界着迷。1825 年 1 月《文学对话页》[*Literarisches Conversations-Blatt*] 杂志中曾有针对库珀的一番话,很说明问题:

> 坚强生活和勇敢死亡的形象,千百人就这样生活,千百人也就这样死亡,正是这个形象把我从令人瘫痪的劳作生活中解脱出来。它给予我某种下赌注的勇气,让我在经历公民意识的逐步败坏之外,还能体验让我兴奋和快乐的一些念想。

临终前的舒伯特在阅读《最后一个莫西干人》,在校正《冬之旅》的出版清样——在我看来这是一幅富有人情味的美妙图画。在病痛中,他当然会想办法分散注意力;还有什么比沉浸于西部冒险的故事更有助于这种分心?在当时,库珀的小说是沃尔特·司格特小说热潮之后的直接后继,而舒伯特热爱司格特小说,曾为其中的很多诗作谱曲。《冬之旅》与此有特别的关联:孤独的流浪者在荒野中凝视着"Wegweiser"——路标的含义,但字面意思

第二十章 路标

是"指路人"——这让我想到库珀的所谓"皮袜子故事集"(除了《最后一个莫西干人》之外,还有《杀鹿人》《拓荒者》《先锋》和《草原》)中的主人公,边陲人纳蒂·班波 [Natty Bumppo]。纳蒂父母为白人,但由特拉华州的印第安人抚育长大,融入印第安人的生活方式,像莫希干人秦加古克部落 [Chingachgook] 的朋友和同伴一样无畏勇猛。夏多布里昂 [Chateaubriand] 在《阿达拉》[Atala,1801] 这样的中篇小说中对美洲土著人进行简单的理想化描写,在当时风行一时,也在德国广为流传,而库珀应该说已经超越了这样的模式;但在班波和秦加古克部落身上仍有一种卢梭式的"高贵野蛮人"气息,他的"鹰眼"(班波有许多绰号,此为其中之一)体现着自然和文明人类的理想综合体。他驾驭着他的风景——他拥有它,与它融为一体,完全明晓自己在其中生存的方式。他的另一个绰号"探路者"也不是白叫的。他明显站在异化欧洲人的对立面,与"sonder Maßen, / Ohne Ruh, und suche Ruh" [无休无止地流浪, / 就是想不停地寻找宁静安谧] 这样的流浪的异乡人全然不同。

舒伯特的《冬之旅》：对一种执念的剖析

> 1828 年 11 月 13 日
> 花了两个弗罗林做静脉穿刺。
>
> 11 月 14 日
> 舒伯特邀请几个朋友演奏贝多芬的《升 C 小调弦乐四重奏》Op.131；他兴奋异常，朋友们都为他担忧。雇了一位特殊护士。
>
> 11 月 16 日
> 医生约瑟夫·冯·维林和约翰·维斯格里尔 [Johann Wisgrill] 会诊舒伯特的病情，诊断结果看上去是神经热。
>
> 11 月 17 日
> 舒伯特身体虚弱，但神志清醒。到了晚上出现谵妄。
>
> 11 月 19 日，下午 3 点。
> 舒伯特去世。

第二十章 路标

"够了,"他说,"走吧,勒纳普的孩子:马尼托怒气未消呢。为什么塔梅奴德还要留下来?白脸人是大地的主人,红色人的时代还没有再次到来。我活得已经太久了。早晨我看见了乌纳米斯的几个儿子又高兴又强壮,但愿在夜晚到来之前,我还能活着看见莫西干这个聪明种族的最后一个战士。"

第二十一章
旅 店

Auf einen Totenacker
Hat mich mein Weg gebracht.
Allhier will ich einkehren:
Hab' ich bei mir gedacht.

Ihr grünen Totenkränze
Könnt wohl die Zeichen sein,
Die müde Wandrer laden
In's kühle Wirtshaus ein.

Sind denn in diesem Hause
Die Kammern all' besetzt?
Bin matt zum Niedersinken,
Bin tödlich schwer verletzt.

O unbarmherz'ge Schenke,
Doch weisest du mich ab?
Nun weiter denn, nur weiter,
Mein treuer Wanderstab!

第二十一章 旅店

我走的那条小路,
把我引到一块墓地上。
我对自己说:
这就是我想安眠的地方。

你们绿色安详的花圈,
可以为我指引方向;
把困乏的流浪汉,
领进你们宁静的栈房。

在这间旅店里面,
难道已经没有空房?
你看,我已如此疲惫,
还受了致命的重伤。

店主呀,你还要把我赶走吗?
哦,你真没一点儿慈悲心肠!
那么向前走吧,只能向前,
我必得继续我的流浪!

弗朗茨·拉赫纳 [Franz Lachner]、
舒伯特和爱德华·冯·鲍恩菲尔德在格林津 [Grinzing]。
铅笔与钢笔素描,莫里茨·冯·施温德,1862

第二十一章 旅店

舒伯特生病期间有时好转,这让他有机会与朋友们在一起,暂时忘却烦忧。"舒伯特回来了,"鲍恩菲尔德在 1825 年 10 月的一则日记中写道,"在客栈和咖啡馆里与朋友相聚,常常至凌晨两三点":

> Wirthaus, wir schämen uns,
>
> Hat uns ergötzt;
>
> Faulheit, wir grämen uns,
>
> Hat uns geletzt.

(我们惭愧,客栈/给我们欢笑;/我们抱歉,懒散/让我们逍遥)

在鲍恩菲尔德 1869 年所写的关于舒伯特的札记中,他详尽记载了一次去格林津的旅行(见上页图),其中描画了处于兴奋中的舒伯特:

> 那是夏日的午后,我们与弗朗茨·拉赫纳(一位作曲家)和其他人一道,走到格林津去

品尝"Heurige"（一种新的红酒）。舒伯特特别喜好这种酒，而我有点受不了它的尖酸味道。我们坐下喝酒，相谈甚欢，直到黄昏时才往回走；我想直接回家了，因为我当时住在郊区，但舒伯特硬把我拉到一家客栈，后来还拖我去咖啡馆，而他习惯于在晚间泡在咖啡馆，会一直到深夜。时间已经是一点钟了，因有热腾腾的潘趣酒助兴，我们展开了极为热烈的音乐讨论。舒伯特一杯又一杯喝酒，兴奋得欣喜若狂，他比平时更加雄辩……滔滔不绝地说着关于未来的所有计划。

塞巴尔德 [W.G.Sebald] 曾巧妙地分析卡夫卡最后一部小说《城堡》（未完成），认为其开篇场景属于中世纪的传统，即死人下地狱之前在客栈里聚会。魔鬼酒馆是死者旅程的最后一站，位于两个世界的边界地带——因此它被称为 "Grenzwirtshaus auf dem Passübergang ins Jenseits" [通往另一世界的边界旅馆]。《旅店》触及了同样的意象，舒伯特为这一墓地场景所设置的音乐可被想象为葬礼进行曲。调性为大调，曲调宽广，像赞美诗，类似格里高利安魂曲中的"慈悲经"，舒伯特自学生时代就很熟悉（他也曾是教堂管风琴师），他 1827 年所写的《德语弥撒》D.872 第一乐章（与这首歌曲

一样同为 F 大调）其实是对这首歌曲的改写。钢琴写作以块状和弦移动，使人联想到铜管合奏音乐中丰满而密集排列的和声。这里所唤起的另一个传统来自奥地利，即 Aequalen——这是为四把长号创作的短小而庄严的乐曲，主要用在葬礼之前、期间或之后。贝多芬在 1812 年曾为林茨的万灵节仪式创作了三首这样的作品。1827 年 3 月，舒伯特以火炬手身份参加贝多芬的葬礼，其间就表演了这三首作品，改由男声四重唱演唱。而在这里，仿佛流浪者踽踽闯入了自己的葬礼。

※

一些细节：

钢琴前奏中有一个奇妙的舒伯特式惯例音型，一个回音，它与前后分离，无精打采——只是一个装饰音，但表达了停止的欲望，就是想停下来。

这首歌的标记为"sehr langsam"，非常慢，确实应该很慢，慢到好像要破句。

文学用语"allhier"，简单地说就是"这里"，舒伯特的配曲很好地开掘了这个词汇，因为"all"中有明亮的元音，疲惫地落在"hier"上——这是一个具有表现力的倦怠的双元音。

旅馆的入口处，以及棺材上，都能看到绿叶花

环。它们为扩展的幻想提供了前提,将墓地作为公共场所。

在第二阕诗节中,舒伯特使用了另一种教堂式的色调,效果精彩——钢琴在人声上方唱出了一个下行曲调,一个想象中的高音小号声部。这一刻是在邀请歌手要凝神倾听,因为他(她)已成为伴奏,退至背景:这是对沉入虚无的渴望的精致表达,也是对教会仪式的回应。

"Sind denn in diesem Hause / Die Kammern all' besetzt? "流浪者问道——这间房子里的所有房间都被占用了吗? 此刻,人声虚弱地伸展开来,升至这首歌中的最高音,到了 F 音上的"matt"(疲惫、虚弱、消沉、晕厥)这个词,要唱出一种挥之不去的疲惫感,然后将这种感觉带至这一句的其余部分——"Bin matt zum Niedersinken / Bin tödlich schwer verletzt" [我已如此疲惫,受了致命的重伤]。

歌者创造的想象空间增强了歌曲的表现力。没有任何布景或道具可供观众着力,只有音乐、乐器、表演者的身体、歌手的脸。反过来说,歌手面对一个音乐厅堂,他或她把表演的力量引导到这个空间中,并沉浸于这个空间中的特殊气氛。通过重新想象那个空间——是广阔的或是亲切的,是森林或是荒野,是城堡或是围墙,或是河岸,或是甲板——一首歌被强化,被唤醒,被投射。对表演者和听众

第二十一章 旅店

来说,空间似有了生命。在《冬之旅》的这一刻,我们进入了墓地,这场对峙既阴郁又亲密,只有艺术才能成就。这部套曲中先前的一首歌曲《白发》已预示了这次对峙,其中提到那个充满歧义、反复出现的问题——"还有多远才进入坟场?"对另一个人类提出这个问题是不恰当的,这种感觉在这里与《旅店》的每一个听众成员的想象空间相匹配——对流浪者来说,这些听众已经成为一个幻想中的坟场。他渴望加入他们。

但他无法这样做。

这首歌的结束是以英雄的方式回到开头的音乐中。这种英雄姿态转变成了下一首歌的虚张声势。

第二十二章
勇 气

Fliegt der Schnee mir in's Gesicht,
Schüttl'ich ihn herunter.
Wenn mein Herz im Busen spricht,
Sing' ich hell und munter.

Höre nicht, was es mir sagt,
Habe keine Ohren,
Fühle nicht, was es mir klagt,
Klagen ist für Toren.

Lustig in die Welt hinein
Gegen Wind und Wetter!
Will kein Gott auf Erden sein,
Sind wir selber Götter!

第二十二章 勇气

要是雪花吹到我的脸上,
我就很快把它掸落在地;
要是我的心儿为我大声抱怨,
我就要放声歌唱,欢天喜地。

于是,我就不会听见它忧虑的故事,
因为我没有耳朵去听它的经历!
于是,我也不会知道为何它要悲叹,
因为只有傻瓜才会唉声叹气!

不管狂风暴雨还是冰天雪地,
我对世界的歌声总是充满欢喜。
要是地上没有上帝,
那么就让我们都成自己的上帝!

舒伯特的《冬之旅》：对一种执念的剖析

弗里德里希·尼采的纪念牌，位于他最后精神失常的城市
——意大利都灵

上帝死了。上帝永远死了。是我们杀了他。但他的影子还在。我们该如何安慰自己，杀人犯中的杀人犯？那个至今拥有整个世界的至圣、至强者竟在我们的刀下流血而死：谁能揩掉我们身上的血迹？用什么水可以清洗我们自身？我们必须发明什么样的赎罪庆典和神圣游戏呢？这业绩的伟大对我们来说是否太伟大了吗？我们自己是否必须变成上帝，以便与这伟大的业绩相称？

——尼采，《快乐的科学》，1882 年

第二十二章 勇气

我最早的一次专业表演是 1990 年代中叶在康威大厅 [Conway Hall] 举行的《冬之旅》演出（虽然那不是一次有偿演出）。对我的职业生涯来说，这是一个非常重要的事件（虽然仅仅回头看是这样）。EMI 唱片公司古典部的传奇性的签约人彼得·阿尔沃德 [Peter Alward] 来到现场聆听，根据他的所见所闻向我提出了一系列合作的建议。后来 EMI 果然成为我长期的录音合作伙伴。正是在彼得的支持下，我在 2006 年与安德涅斯 [Leif Ove Andsnes] 合作录制了《冬之旅》。

当时，在那个特殊的音乐厅里表演这部特定的套曲，对我来说似乎有特别的吸引力，因为这个建筑本身的历史和性质。康威大厅——红狮广场 25 号 [25 Red Lion Square] 位于伦敦市中心，距离大英博物馆和法院大楼仅一箭之遥，自 1928 年以来一直是南广场伦理协会（2012 年更名为康威厅伦理协会）的所在地。它自称是世界上致力于促进自由思想的最古老的组织，由一个持不同政见的教会分

支发展而来，他们拒绝接受地狱之火和永恒惩罚等这些正统教义。1793年，这个团体在主教门[Bishopsgate]购置房产，那是激进主义的危险年代，因为保守的英国政府开始压制带有法国自由思想和革命恐怖色彩的任何东西（次年，人身保护令被暂停）。到1817年，这批会众已经成为统一教派，并任命威廉·约翰逊·福克斯[William Johnson Fox]为牧师；在他的领导下，在芬斯伯里[Finsbury]的南广场修建了一座礼拜堂。福克斯是统一教协会杂志《月刊汇编》[*Monthly Repository*]的编辑，其撰稿人名单如同维多利亚时代文化生活的名人录，包括丁尼生[Tennyson]，布朗宁[Browning]，约翰·密尔[John Stuart Mill]，马蒂诺[Harriet Martineau]，亨特[Leigh Hunt]，罗宾逊[Henry Crabb Robinson]等人。1888年，在斯坦顿·科伊特[Stanton Coit]的领导下，南地宗教协会[South Place Religious Society]更名为南地伦理协会[South Place Ethical Society]。科伊特是美国人，是1876年伦理文化运动的创始人阿德勒[Felix Adler]的弟子，1889年该运动成为美国伦理联盟。南方伦理学会一直到20世纪还保留着一位作家所描述的"少许宗教色彩"，但实际的上帝信仰已不在话题议程中。在英国和美国，伦理学会运动背后的驱动力是反对教条主义的学说假设，以及针对这一观念——只有宗教人士才有正当的道德——的挑

战。宗教的伦理核心可能会被保留，甚至被翻新，但剥去了包围在伦理之外的迷信和非理性阴影：如果地球上没有上帝，我们自己就是上帝。

我依稀记得曾在康威大厅的舞台上演出过《冬之旅》，其舞台拱顶上写着"世上没有上帝"的格言。但原本此处写的是莎士比亚的名言"忠于自己"[1]。这里隐藏着某种反讽——这句话是遭人厌烦的老波洛涅斯所说，他当时准备离开埃尔西诺尔去巴黎，向儿子雷欧提斯喋喋不休地说了很多道理，尽管都是老生常谈——但其思想主旨本质上仍属于人文主义：我们可以依靠自己。

✦

舒伯特出生于1797年，正值南地伦理学会的思想前身和制度前驱从异端学说转变到人文主义，漫长旅途刚刚开始。舒伯特生活在一个宗教信仰内在危机不断加剧的时期。18世纪因循守旧的哲学家放弃天启宗教的确定性，转向以自然造化为基础的神性观，即自然神论而非有神论，以自然中的神奇设计为佐证。至19世纪初，对地球的研究削弱了圣经的年代学说，建立深层时间概念，这最终导致

[1] 语出《哈姆莱特》第一幕第3场。

达尔文针对目的论、陈旧的创世学说以及设计论证的致命一击。

在1790年代，既有的宗教遭到世俗思想、自然神教甚至无神论革命者的攻击；但1815年反拿破仑力量的最后胜利导致天主教奥地利、东正教俄国和新教普鲁士所组成的神圣联盟主导了欧洲的政治和外交关系，该联盟的成立条约明确"以最神圣和不可分割的三位一体的名义"，并将其政策基于"救世主的神圣宗教所教导的崇高真理"。激进宗教和自然宗教都遭到斥责。时钟必须倒转；只有恢复旧的宗教价值，王室和人民才能获得他们渴望和应得的安全。舒伯特就是在这种岌岌可危的复辟阴影下生活和写作。

舒伯特本人的成长处于传统的宗教氛围中。他是一位校长的儿子，在Stadtkonvikt[帝国神圣学校]念书，参与学校的唱诗班，并在当地的教堂里演奏管风琴。他写了大量宗教作品：最突出是他的六部礼仪《弥撒曲》，此外还有《德语弥撒》——基于约翰·菲利普·诺伊曼[Johann Philipp Neuman]的语词文本，四首《慈悲经》[Kyries]、五首《圣母经》(Salve Reginas)、两首《圣母悼歌》[Stabat Maters]、五首《伟大圣体》[Tantum ergos]、一首《圣灵赞美诗》[Hymn to Holy Ghost]以及未完成的清唱剧《拉撒路》[Lazarus]。他的歌曲创作表达了天

主教最深刻的虔诚。舒伯特 15 岁时失去母亲,毫不奇怪,天主之母玛利亚在他的歌曲中多次出现,如 1825 年著名的《圣母玛利亚》[Ave Maria]D. 839(实际上是为沃尔特·司各特《湖上美人》[Lady of the Lake] 中的诗句谱曲,初版时名为《艾伦的第三首歌曲》[Ellens Dritter Gesang]),1818 年鲜为人知但极为精致的《玛丽的同情》[Vom Mitleiden Mariä]D.632)。还可以随手举几首其他歌曲,如著名的为万灵节而作的《连祷》[Litanei](D.343,1816),或是奇妙的《晚间图画》[Abenbilder](D.650,1819),它以永恒至福中复活的愿景结束。舒伯特曾为朋友肖博的《愿你得安详》[Pax Vobiscum](D.551,1817)谱曲,而肖博常被描述为是一个心怀不敬、放浪形骸的人。这首歌曲有趣的是,它努力在舒伯特歌曲常见的温和的准泛神论与更正统的表达情调两者之间进行调和。它始于对殉道者的颂扬,随后转向歌颂春天回归和自然之美,叠句"愿你得安详"反复出现,每阕诗节的最后一句也在不断做出变化。歌中唱道:"伟大的上帝,我相信你……我的希望在你身上,万能的上帝……我爱你,善良的上帝!"

舒伯特是一位职业作曲家,他生活在一个虔敬的社会中,很难想象任何一位"古典"作曲家——直到 20 世纪,也许今后依然如此——没有参与宗

教音乐的创作。这一直是作曲家的中心任务与核心挑战,无论个人信仰如何——加布里埃尔·福雷、朱塞佩·威尔第、本杰明·布里顿、约翰·塔文纳……舒伯特的四部弥撒曲集中在1814–1816年,其中三部是为家庭当地的教区教堂演出而作。第五部写于1819年11月至1823年初,第六部也是最后一首写于1828年。前四部集中在一起,可被视为天真的宗教心灵的倾诉,也可被看作是对舒伯特所钟情的女高音歌手特蕾泽·格罗布的特别赞美。第五部的激情主观和第六部的庄严阴暗风格,只在较弱意义上反映出作曲家在寻求宫廷或教堂职位,更多是反映了一位艺术家在寻求与过去大师相抗衡,利用传统形式来创造一种新的音乐语言,这种音乐语言将极大影响后来的作曲家,如布鲁克纳。总的来说,所有六部弥撒曲中都一致略去了《信经》中的行文——强调信徒对天主教会的承诺,以及对死者复活的信念,这一做法很关键,它显然对我们把握舒伯特的宗教理解观念具有特别影响。

试图在音乐灵感和宗教信条之间建立联系的音乐分析——弥撒曲的这一段比那一段更好,因为舒伯特的信仰参与其中,反之亦然——在我看来没有信服力。同样,以最终产品的成功与否来判断舒伯特对任何一首他配曲的宗教诗歌内容的承诺,这同样不明智。把舒伯特的诸多歌曲视为某种日记,反

第二十二章 勇气

映他的兴趣,在某种程度上也反映他的情感,这似乎有道理。但有时一首歌曲的创作可能是为了奉承或取悦朋友或熟人。以威尼斯的教士和族长约翰·拉迪斯劳斯·皮尔克 [Johann Ladislaus Pyrker] 的诗歌谱曲为例,这可能更多的是为了迎合潜在的赞助人-客户,而不是舒伯特的世界观和皮尔克的世界观之间具备任何一致的共鸣;他把自己的作品第 4 号歌曲集题献给这位具有野心的反动教士,肯定也是出于这种考虑(舒伯特写给施鲍恩的信中说:"这位族长很不错,付了 12 个杜卡特")。然而,其中的杰作《全能上帝》[Die Allmacht]D.852 却是泛神论灵感的上佳表达,正是这种灵感很可能激发了《"伟大"C 大调交响曲》的情愫——这部交响曲与《全能上帝》一道,均是在巴德加斯坦[2]的雄伟景致中写就。1825 年夏末,舒伯特正是在这里与皮尔克相遇。不过,《全能上帝》这首歌的泛神论是严格的正统派,出自最墨守陈规的神职人员之笔。

关于舒伯特的宗教信仰,似乎最好是像济慈看待莎士比亚那样——这位英国诗人把莎翁看作一位具备最高"消极能力"[negative capability] 的艺术家:

> 即一个人能够在不确定、神秘、疑惑中仍

2 Bad Gastein,奥地利萨尔茨堡以南 120 公里处的一个风景地。

能不急不躁地追求事实和理性。

舒伯特的歌曲,甚至是他的宗教作品,并没有表达一种理性的神学立场,而是探索宗教感性的模式和情感力场,从最传统的甚至是迂腐的,到类似诺瓦利斯这样的诗人哲学家的神秘遐想。它们是对神性、精神和神圣的不同理解的想象力体现。

舒伯特作为艺术家大抵如此;作为一个人,可能是他缺乏固定的信念,使他无法"不急不躁地追求事实和理性"。他可以略去他不喜欢的弥撒经文,但他在1825年写给父亲和继母的信中却表现出更传统的口吻模式:

> 我取材自沃尔特·司各特的《湖上美人》中的一些新歌尤其很成功。很多人对我的虔诚也感到很惊讶,这种虔诚在那首《圣母颂》中得到体现,这首歌似乎打动了所有人的心,创造了一个奉献的气氛。我想这是因为我的宗教感情从来不是强迫的,除非我不由自主地被一种虔诚的感觉所征服,否则我从来不会创作这类赞美诗或祈祷文,而这种感觉通常总是真诚的,发自内心的。

这似乎太过思辨和详细,只是为了讨好不满意

第二十二章 勇气

儿子的父亲,显得不够真切。然而,在1827年1月,一位朋友写信给舒伯特,开头就开玩笑地引用了《信经》中的开场"Credo in unum Deum"[我信唯一的主],并加了一句:"不是说你,我很清楚,但你以后会相信……"另一方面,在已经遗失的1824年日记中,正统的宗教观念又似乎占了上风:

> 3月28日
>
> 人是带着信仰来到这个世界的,而信仰远胜于知识和理解:因为要理解一个事物,首先必须相信它。

一天后,他"渴望远离所谓的启蒙,那没有血肉的狰狞骸骨。"

※

那么,我们如何看待《勇气》及其中无信仰者的战歌呢?首先应该注意,这是舒伯特在这部套曲后半部分中唯一一处,在此作曲家调整了缪勒原来的诗歌顺序。在1824年穆勒的全本《冬之旅》中,最后的顺序是将《勇气》放在倒数第二首。按照舒伯特的正常做法,作曲家应该是从《旅店》到《幻日》

再到《勇气》,但他却将《勇气》和《幻日》做了调换。为什么这样做?我的直觉是,这不仅是为了在两首慢速歌曲间释放能量,也是为了将《勇气》的蛮横异端性包裹在前后两首歌曲的宗教性音响之间。这就使其凶猛的反抗性更有力量。进而,这样做增强了其中隐约的叙事性,因为死亡旅店的拒绝和继续向前的决心,接续其后的正是这一大胆的爆发。

夹在两个绿洲式铜管音响之间的悬浮状态多少显得脆弱。我们不清楚现实的咬合点在哪里。弥漫在《冬之旅》中的反讽,以及舒伯特的"消极能力",不会让我们轻易决定采取何种方式。我们无法从表面上接受《勇气》中流浪者对无神世界的看法;我们也无法接受之前和之后熠熠发光的教堂声响世界的恩泽,而不去质疑它们。缪勒的语词和舒伯特的音乐所提出的命题,戏剧化地表现了人独自在这个世界上寻找意义的困境——这种意义或是在亚伯拉罕的怀抱中,或是在自足自立的骄傲人类群体中(请注意,流浪者在这里第一次唱到了"我们",表示对他人的认同,哪怕只是一瞬间)。在这个世界里不仅爱,还有上帝和意义都已丧失——舒伯特就在这样一个世界中摸索试验。这个世界寒冷而空虚,是冬天的旅程,超越冰封的河流和荒凉的风景,充满冰和雪。于是,这就成了尼采对上帝之死的焦虑

第二十二章 勇气

假设的一种期待性呼应——如果我们接受了上帝的逝去和世界的空虚,我们会变成什么样子?除了哀悼,我们还能做些什么?

※

《冬之旅》在音乐和文字中都有宗教性的指涉,而且肯定被同代人所注意。在讽刺和逃避性的安慰之间模棱两可,一定让他们感到不安。1829年10月,莱比锡的《大众音乐杂志》[*Allgemeinen musikalischen Zeitung*]刊登了这部套曲的一篇评论,指出第一首歌曲《晚安》中奇怪的错位,并对此感到不安。评论认为,音乐进行到第三诗节时,原本非常舒服和恰当地伴随和刻画女孩、母亲、婚姻和月光概念的音乐完全不适合"Die Liebe liebt das Wandern, / Gott hat sie so gemacht"[爱情就喜欢四处流浪徘徊, / 这本是上帝的安排]这些"真正的亵渎之词",如这位评论家所说,它们预示了《勇气》中的喧闹性亵渎。"旋律的某种粗俗意味,"他写道,"与某种快乐的情绪相联系,似乎从中溢出了嘲讽的意味。"这肯定是舒伯特的用意,极为出彩,分节歌中偶然的不相匹配恰恰给这位别出心裁的作曲家以机会。

缪勒的诗作名为"Mut!"[勇气],注意有感叹号。

当舒伯特为《美丽的磨坊女》中的"Halt!"[止步]和"Mein!"[我的]配曲时,他保留了强调性的标点符号;在这里,他去掉了感叹号,也许是为了暗示这种虚张声势的虚幻性,强调这一切的空洞和讽刺性。如果说《勇气》是流浪者采用复数第一人称代词的第一首歌曲,那么这也是他真正告诉我们他在唱歌的第一首歌曲。如果我们姑且接受这一点,那么《勇气》的第三诗节正是歌手对着风雪的嘶吼小调,它在最后一句人声乐句之前的钢琴中达到歇斯底里的高潮。在这里,从最低音到最高音,从左手到右手的跨度达到了前所未有的四个八度,在其打击声的最顶端发出尖叫。而在这之前,我们已经听到钢琴上响起类似疯狂的婚礼钟声,独唱开场的人声攻击则予以回应——更多是暗示教堂音乐般的收尾花式音型——以及陪伴它的军队式动机。一个号角音型回应着最后一句人声的乐句,而这个乐句本身在舒伯特的手稿版本中伸展至高 A 音。这首歌以钢琴引子的重复结束,最后一小节的两个强烈的四分音符重音给之前所有的虚张声势拉出一条确定明了的分界线,以便让我们进入《幻日》中非常不同的世界。

第二十三章

幻 日

Drei Sonnen sah ich am Himmel stehn,
Hab' lang und fest sie angesehn;
Und sie auch standen da so stier,
Als wollten sie nicht weg von mir.
Ach, meine Sonnen seid ihr nicht!
Schaut Andern doch ins Angesicht!
Ja, neulich hatt ich auch wohl drei:
Nun sind hinab die besten zwei.
Ging' nur die dritt' erst hinterdrein!
Im Dunkeln wird mir wohler sein.

第二十三章 幻日

我看见天上有三个太阳,
我久久地将它们观望。
好像它们再也不会跟你走开,
永远一动不动地挂在天上。
你不是属于我的呀,
还是去做别人眼里的阳光!
不久前天上还有三个太阳,
而最好的两个却已下降。
要是第三个也是这样,
那么黑暗就成了我的家乡!

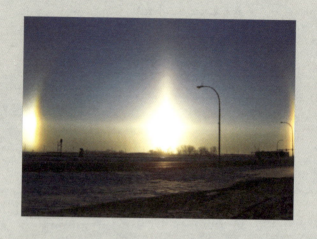

幻日,摄于美国北达科他州法戈 [Fargo], 2009

第二十三章 幻日

给皇家学会的哲学汇报通信，1735 年

[52]

IX. *A* Letter *from the* Rev*d* Mr. Timothy Neve, *Secretary of the* Gentlemen's Society *at* Peterborourg, *to* C. Mortimer, *Secr.* R. S. *containing his* Observations *of two* Parhelia, *or* Mock-Suns, *seen* Dec. 30, 1735. *and of an* Aurora Borealis, Dec. 11, 1735.

SIR,

I Send you an Account of two *Phænomena* which I lately saw: The first was on *Tuesday* the 30th of *December* past, as I was riding betwixt *Cherry Orton* and *Alwalton* in the County of *Huntingdon*, I observed two *Parhelia*, the first of which shone so bright, that at first Sight I took it for the real Sun, till looking a little farther on my left Hand, I was convinced of my Mistake, by seeing the true Sun much the brightest in the Middle, and a *Mock-Sun* on each Side, in a Line exactly parallel to the Horizon. I guessed their Distance to be about 40 Diameters of the Sun, or, as they usually appear, 23 Degrees. That on the left Hand of the Sun, when I saw it first, was small and faint, but in about two Minutes time became as large and bright as the other, and appear'd at once as two white lucid Spots on each Side the Sun, East and West, seemingly as big, but not so well defin'd: In about three Minutes they lost both their Colour and Form, and put on those of the Rainbow; the Red and Yellow in both very beautiful and strong nearest to the Sun, the other Colours fainter. They be-

came

came as two Parts of an Arch, or Segment of a Circle, with the Concave towards the Sun, only round at Top, the Light and Colours ſtreaming downwards, and tending towards a Point below. This continued for about four or five Minutes, when the Colours gradually diſappearing, they became, as before two lucid Spots, without any Diſtinction of Colours. They laſted a full Hour, ſometimes one brighter, and ſometimes the other, according to the Variation of the Clouds and Air, as I ſupppoſe. When I firſt ſaw it, it was exactly a Quarter after Eleven. There had been a Froſt in the Morning, which went away pretty ſoon with a thick Miſt, and between 10 and 11 o'Clock clear'd up, leaving only a Hazineſs in the Air behind it : The Weather quite calm, Wind, as I thought, N. W.

Theſe *Parhelia* commonly are ſeen with a Circle or Halo round the Sun, concentrical to it, and paſſing through the Disks of the ſpurious or *Mock-Suns*. But there was not the leaſt Appearance of ſuch a Circle here, it having only a Tendency towards one, when it was ſeen with the Rainbow Colours.

The other Phænomenon was that pretty common one of the *Aurora Borealis*, of which though you have ſo many exact and curious Accounts in your learned *Tranſactions*, yet I do not remember any one in the Manner I ſaw this of the 11th paſt. A little after five o'Clock, I obſerv'd the Northern Hemiſphere to be obſcured by a dusky red Vapour, in which, by Degrees, appear'd ſeveral very ſmall black Clouds near the Horizon. I thought it ſeem'd to be a Preparation for thoſe Lights which afterwards were ſeen ; the firſt Eruption of which was within a Quar-

ter

ter of an Hour, full East, from behind one of the small dark Clouds, and soon after several others full North. These Streams of Light were of the same dusky red Colour as the Vapour, just appear'd, and vanish'd instantly. I saw eight or ten of these at once, about the Breadth of the Rainbow, of different Heights, several Degrees above the Horizon, and look'd like so many red Pillars in the Air; and no sooner did they disappear, but others shew'd themselves in different Places. In about half an Hour, this Colour of the Vapour gradually chang'd itself towards the usual White, and spread itself much wider and higher; and after that, appear'd as common.

I am, SIR,

Peterbourg,
Jan. 29, 1735-6.

Your most obedient humble Servant,

Tim. Neve.

Nebensonnen——字面意思是"并列的太阳",Neben 意味着额外、平行——一词在英语中有几个名字:模拟太阳、幻影太阳、太阳狗(它们跟随着太阳)等,听起来很科学的名称是"parhelia"(来自希腊语 para[旁边], helia[太阳])。

高处的卷云中有时会形成六边形板状冰晶,而光线通过冰晶造成折射,此时就会出现 parhelia[幻日]。这些棱镜状的晶体在空中飘浮,逐渐向下。它们的面积很大,呈六边形(见图例),在下降时几乎保持水平。阳光从一侧射入(粗黄色箭头),又从另一侧浮现(黄色的虚线汇聚到观察者眼睛上)。从观察者的角度来看,将折射后的光线以直线回推(黑色虚线)——就像勺子在水杯中弯曲一样——就可在真实太阳的两边看到两个富有特点的太阳图像,只要太阳靠近地平线,并且保持在与观察者和冰晶的同一水平线上。由于红光的折射率比蓝光低,所以最靠近太阳的一侧就被染成红色。如果光线以其他方式通过类似的晶体,则会产生其他

第二十三章 幻日

类型的光晕。

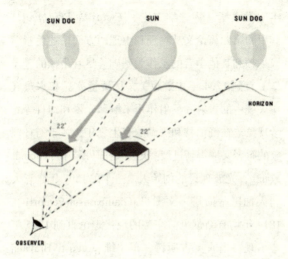

自古以来,幻日一直是哲学评论的主题。亚里士多德在他的《气象学》中写道,有两个"太阳与太阳一起升起,并在一天中跟随太阳直到日落"——一个美丽的设想。现代科学解释的第一种方法出现在富有才智的 17 世纪末的法国。勒内·笛卡尔在 1637 年的《气象学》中提出了天空中出现巨大冰环的奇异机理,但正确的解释来自并不太出名的埃德

姆·马利奥特 [Edme Mariotte]，他于 1679 至 1681 年间发表了《物理学文论》[*Essais de Phusique*]，其中的第四篇论文从物理和生理两方面论述色彩，以牛顿和其他学者的工作为基础（尽管牛顿的《光学》直到 1704 年才出版），从棱镜冰晶和水蒸气在大气中的折射和反射作用来解释光晕和幻日等光学现象。在舒伯特和缪勒的有生之年，关于幻日现象的解释又取得新进展：英国人托马斯·杨 [Thomas Young，光波理论的创始人之一] 在 1807 年，意大利人加巴蒂斯塔·文图里 [Giambattista Venturi] 在 1814 年均有新创见。完整的现代理论直到 1845 年才出现，当时奥古斯特·布拉维 [Auguste Bravais] 在《综合技术学校期刊》[*Journal de L'Ecole polytechnique*] 上发表了一篇名为《关于与太阳同一高度的幻日的说明》[Notice sur les parhélies â la même hauteur que le soleil] 的论文。

※

缪勒在这首诗中使用幻日作为某种意象，反映了浪漫主义对这种光学现象的强烈迷恋。莱特 [C.J.Wright]1980 年在《瓦尔堡和库尔陶德学院期刊》发表了一篇文章，剖析了当时对光晕和类似现象普遍着迷的现象：

第二十三章 幻日

文学、政治和科学杂志都热衷于刊登关于各种光学现象的文章和通信。如在约克,两点到三点之间看到持续三刻钟的日晕和幻日;在阿布鲁斯,两点到四点之间看到的四个幻日;在格林威治,看到环绕太阳的圆环;在哥伦比亚,看到粉红色、浅绿色和蓝灰色的太阳,持续两个月。在福斯湾,如果倒过来看风景,可以看到七彩月晕;或在巴芬湾附近,山峰明显的交汇处出现了一个巨大的开口——公众显然对这类现象都很感兴趣。

这种迷恋的一个原因是缺乏充分的或达成共识的解释。马利奥特的著述已被人遗忘,对于空气、水和光在大气中的关系还没有形成明确的认识。新的理论,甚至是熟悉的彩虹,当时正在被讨论。空气在不同温度下的不同折射率的影响,以及光的偏振现象(即光波在一个平面上的摆动),此时也正在得到研究。

彩虹自古以来就具有神学意义,它是大洪水过后上帝与人类立约的印记标志。其他的光学效果也具有同样神奇的特质(如果较少慰藉的话),尽管"冰冷的哲学剪断了天使的翅膀"(济慈语)。除了彩虹和幻日,所谓的"荣光"——一个被光环包围的身体或影子——在浪漫主义的想象中充满了潜力:

济慈在《圣爱格尼斯之夜》[*Eve of St. Agnes*] 中描写玛德琳"头上有一环荣光,如同一个圣人"。在现实生活中,这些幻影中最著名的是"布罗肯幽灵",布罗肯是哈尔茨山脉最高峰,是有名的女巫和精灵的栖息地,歌德的《浮士德》中有令人难忘的描写。山上游人报告说,他们看到一个巨大黑暗的阴影如同幽灵般地移动,并模仿着自己的姿态。1799 年,柯勒律治曾两次尝试去观察它,但都无功而返。今天仍然可以观察到的幻影,其实只是一种雾气或云彩,其组成的水滴反映了太阳投射的影像,只因为透视的作用而膨胀为巨大的显在尺寸。于是,布罗肯的幽灵其实"不过是你自己的反射",如德·昆西 [de Quincey] 在《来自深处的叹息》[*Suspiria de Profundis*, 1845] 中所说,"你向他说出秘密感觉时,便使这个幽灵成为黑暗的、象征性的镜子,向日光反映出原本会永远隐匿的东西"——这是对科学解释进行了貌似悖谬的浪漫主义运用。这个"幻影"(Doppelgänger,舒伯特晚期最著名的歌曲之一的标题,为海因里希·海涅的诗歌谱曲),这个"黑暗的解释者",反映并揭示了我们的秘密欲望。显在的客体被主观化了:就像幻日一样,布罗肯的幽灵可能有基于光学和大气科学的物理解释,但它保留了作为主观投射的神秘力量。缪勒的诗进一步反映了这种客观与主观、感觉与无感觉、生命与无生

命之间的边界是可以相互渗透的,他采用了所谓的悲情谬误 [pathetic fallacy],让流浪者想象幻日并不想离开他——这与流浪者所爱的女孩不同。

※

缪勒选择了一个神秘的冰晶折射的光学现象,与"布罗肯幽灵"和"彩虹"有亲缘关系,将此作为流浪者冬日旅程的驿站,从而向一个公认的浪漫主义表现母题 [trope] 致敬。诗人还在《春梦》(在原来组诗的最终版本中是下一首诗)中伸手至"冰花"——幻日是因冰晶的召唤而生成,并进一步延伸至《欺骗》和《鬼火》(Das Irrlicht 是缪勒的原诗名)中的幻觉之光。漫游者的诗意世界悬浮在活的生命和似活的生命之间,真实和虚构之间,客观和主观之间,自然和超自然之间。舒伯特将这首歌与另一首似乎颂扬上帝缺席的歌曲(《勇气》)紧挨在一起排放,他赋予其崇高的宗教性音乐外衣——使用铜管的音响和我们已在《旅店》中听到过的同样的赞美诗品质。因此,作曲家加强了笼罩在缪勒的幻日周围的光晕,戏剧化地表现了对真理的渴望和对神秘的渴求这两者间的浪漫主义矛盾。这首歌中音乐的力量本身有神秘而超然的气质,与《勇气》中流浪者对神性的坚决否定似乎构成矛盾;

但它所立足的现象却正处于解除神秘和理性审视的风口浪尖。

※

1849年,夏洛蒂·勃朗特[Charlotte Brontë]最好的朋友爱伦·纳塞[Ellen Nussey]在日记中简短地写道:"(7月)看到了霍沃斯荒原的两个太阳,1847。"大约三十年后,关于艾米莉·勃朗特的一本传记中回忆起这件事,这段小轶事就演变成了勃朗特神话中一个羽毛丰满的插曲——这是一个浪漫主义的诗意回声,威廉·缪勒和后来的勃朗特姐妹都与此有深厚关联;这也是一种对她们作为文学传奇地位的确认。

有一次,就在这时,她们一起在荒原上散步,突然发生了变化,天空中出现了光。"你看,"夏洛蒂说;四个女孩抬头一看,看见三个太阳在头顶上清晰地闪耀。她们静静地站了一小会儿,凝视着这美丽的幻日;夏洛蒂、她的朋友和安妮簇拥在一起,艾米莉站在一个长满石楠的小丘高处。"那就是你们!"爱伦最后说,"你们就是那三个太阳。""嘘!"夏洛蒂有些羞恼,对朋友的聪明乱语呵斥道。爱伦看到夏洛蒂真的生气,就垂下目光低头看看地,又看了

一会儿艾米莉。艾米莉仍然站在小丘上，安静中有些得意；她唇边扬起一丝柔和幸福的微笑。生性独立的艾米莉，她并没有生气。她其实喜欢刚才的这番言论。

※

缪勒诗中的谜团广受评论——三个太阳是什么？这既是谜，又不是谜。流浪者的三个太阳是女孩的一双眼睛和太阳本身。他失去了爱，痛不欲生。这就是对这个意象的直白而笨拙的解读。不过，正因这种解读非常直白，有些笨拙，这种原本在缪勒诗歌中可能存在的毛病，却让我们去寻求更多、更深的意义，于是缺点转变成了优点。我们首先得到舒伯特的帮助——作曲家在不经意间让这首诗远离了《春梦》和相关失恋的情感（"Wann halt' ich mein Liebchen im Arm?"——何时我再能把爱人抱在胸怀？）。现在，在舒伯特的套曲中，我们已经远离了这种温暖的渴望。沉浸在如此非现实情愫的音乐中，我们不能不感到，所有这些太阳的隐喻和其他意象，都代表着流浪者已经失去的而又不可理喻的东西——远比不幸的爱情更多——而这让他只适合于下一首和最后一首歌曲的凋败的非音乐。最后一句话"Im Dunkeln wird mir wohler sein" [那么

我在黑暗中就更适得其所！]有一种奇妙的诗意复杂性，并带来歌曲的终止。

第二十四章
手摇琴手

Drüben hinter'm Dorfe
Steht ein Leiermann,
Und mit starren Fingern
Dreht er was er kann.

Barfuß auf dem Eise
Wankt er hin und her;
Und sein kleiner Teller
Bleibt ihm immer leer.

Keiner mag ihn hören,
Keiner sieht ihn an;
Und die Hunde knurren
Um den alten Mann.

Und er läßt es gehen
Alles, wie es will,
Dreht, und seine Leier
Steht ihm nimmer still.

Wunderlicher Alter,
Soll ich mit dir gehn?
Willst zu meinen Liedern
Deine Leier drehn?

第二十四章 手摇琴手

在村子外边,
站着个手摇琴手。
他用冻僵的手指,
尽力把手摇琴演奏。

他光着脚丫子站在冰上,
摇晃着身子,忽前忽后;
他的小碗放在前面,
碗里却始终一无所有。

没有人听他演奏,
也没有人朝他瞅。
只有狗儿在他脚边
不停地朝他狂吼。

他对这些毫不理会,
好像一切都符合情由。
他摇动手柄,
不停地把手摇琴演奏。

神秘的老人呀,
我是否应该跟你同走?
你能不能转动你的手摇琴,
也把我的歌曲演奏?

愿一万个魔鬼带走所有的民谣！我现在威尔士，哦，多么讨厌，一个竖琴手坐在每一个名门大堂前，对着你弹奏所谓的民间旋律——就是说，那种可怕的、粗俗的、走调的垃圾，同时还有一个手摇琴在嘟嘟地演奏旋律，这真是足以让人发疯。

——费利克斯·门德尔松（1829）

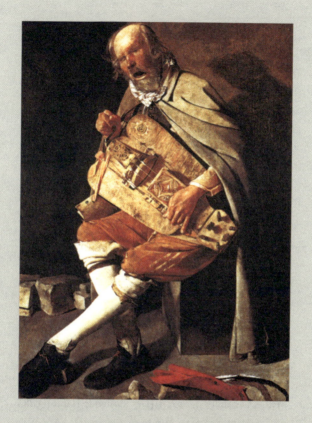

乔治·拉图尔 [Georges de la Tour],手摇琴手 [Le Villleur],
约 1631–1636

这首诗的标题中有一种浪漫的反讽 [Romantic irony]。德语中的 Leier[诗琴]，即英语中的 lyre[1]，是最浪漫的乐器。舒伯特的朋友西奥多·柯尔纳战死后，其父于 1814 年出版了他的诗集，他给这本诗集起了一个标题，意在表达他的生活和诗歌想象力的两极——Leyer und Schwerdt[诗琴与剑]。舒伯特最著名的歌曲之一《致诗琴》[An die Leier]D.737 基于布鲁赫曼 [Bruchmann] 的诗歌（阿那克里翁 [Anacreon] 的诗歌翻译），道出了诗人的挫折感——自己的诗琴只能表现温柔的情爱之歌，而不是英雄主义和武侠的活力。舒伯特谱曲的另一首布鲁赫曼诗歌《愤怒的吟游诗人》[Der zürnende Barde]D.785 中，诗琴是神秘的诗意力量的化身。舒伯特所谱曲的 Lieder 艺术歌曲的那些诗句——如威廉·缪勒所写的诗歌，以及诗人想象中通过音乐而被转型的诗歌——这些诗句都是抒情诗，至少在人们的想象中，

[1] 也译里拉琴。

第二十四章 手摇琴手

这些诗歌应是由一个演奏诗琴的表演者来唱诵的。在当时,诗琴无处不在:少女们的一般书籍皮革封面上都压上诗琴的金色印记;在有身份的资产阶级建筑中,无数的比得迈尔家具上都有诗琴装饰;在罗马的英国公墓中,约翰·济慈的坟墓上也有庄严的诗琴装饰。

所以,如果用一首诗琴歌曲来结束这部套曲,那将是多么美妙,多么沉痛,多么诗意,多么得体。然而,这里出现的并不是一把普通的诗琴;或者说,这是一把异常普通而又司空见惯的琴,它甚至根本不是琴,而是一把低贱、不雅的手摇琴 [hurdy-gurdy],是 Drehleier(一种旋转或转动的琴),是不通音律的乞丐的乐器,地位卑贱。

手摇琴是一种风笛,样子像提琴。音箱可与提琴、吉他或琉特琴的音箱相同,但琴弦既不靠手指弹奏,也不靠弓弦拉奏,而是靠中间一个轮子由琴尾的曲柄转动,琴弦就会拨动奏响。这个涂有树脂的木轮就像一把永不停息的弓。琴弦有两种类型:一种是开放弦(也是固定音弦),置于音箱两边;

另一种是旋律弦,由连接在杆子上的琴键控制,琴键上的凸起物在按压时能拨动琴弦,可以奏出完整的音阶。两根旋律弦调成同度;固定音弦只有两根时调成八度;弦数更多时,还可加上五度(这首歌曲反复演奏的五度衬托着落寞的旋律;当曲柄转动时,固定音弦就开始发出很有特点的声响,舒伯特在歌曲一开始用一个优美的下方装饰音符巧妙地捕捉到了这种声响)。

因此,手摇琴可以被认为是机械的,分离性的——一种表达异化的完美工具;它既是现代的,同时又是极其古老的。因为它实际上是依靠曲柄带动琴弦振动来制造声音,随之而来的是失去对音色或力度的控制,与之相连的是演奏这种乐器无需什

么技巧。声音可以连续,无须中断去演奏或换弓;这种乐器富有特色的声音带有萦绕于怀、略带亚洲异国情调的气息,尤其是持续的固定声响,旋律由一个不作变化的低音来作伴奏。

无固定低音弦的手摇琴最早出现在 10 世纪的欧洲,被称为"管琴"[organistrum]:我们发现在中世纪的高级艺术中,天使和凡人都演奏这种乐器。到了三十年战争时期,它已经地位低下,常被描述为一种农民乐器,在图画中往往与乞丐或流浪汉相伴。但是,正如风笛开始出现在法国宫廷的幻想田园娱乐活动中一样,手摇琴或被称为 vielte â roue 的这类乐器的优雅版本也开始出现在华托 [Watteau] 的一些"田园节日"[Fêtes champêtres] 的画面中。我们在 18 世纪的许多田园音乐中都能听到这种持续低音效果,例如在亨德尔的《弥赛亚》和歌剧《阿西斯与该拉忒亚》[Acis and Galatea] 中,但在 18 世纪末之前,手摇琴和风笛以及这些乐器所代表的音乐已回到了更卑贱的境地,缪勒借助其联想,用他笨拙的手摇琴来嘲笑更富诗意的诗琴。不过,舒伯特的崇拜对象贝多芬在《田园交响曲》中一开始就在富有特征的持续固定低音声中奏出质朴的旋律,这是一个大胆的想法。

古老的手摇琴(hurdy-gurdy, 也称 Drehleer),逐渐被 Drehorgel(转动风琴)或者桶式风琴所取代,

在这个转变的过程中,词汇变得有些混乱,彼此交叠。在今天的英语中,hurdy-gurdy 通常指的是街头风琴。1928 年,布莱希特和库特·魏尔在柏林剧院的舞台上为乞丐们创作了一部歌剧《三分钱歌剧》,作品一开头即用破碎的嗓音唱出一首民谣,伴奏乐器是"Leierkasten"——字面意思是一个琴盒或琴箱,实际上即是一架廉价的街头风琴。我以为,《三分钱歌剧》中民谣歌手(我演唱过此剧中的《麦克刀郎的叙事歌》)是舒伯特这里手摇琴手的不祥的表亲。

※

《手摇琴手》属于那种富有魔力、具有图腾效果的音乐,它似乎有一种超越所有理性解释的共鸣力量。"可怕的、粗俗的、走调的垃圾",也就是门德尔松后来所抱怨的那种音乐,在此却被转化成了最崇高的音乐。毫无疑问,其中部分原因是,如果说这首歌是音乐,还不如说它是一种反音乐;另一部分原因在于,它是在七十分钟激烈的抒情表达和人声告白后才出现。这首歌中真的什么也没有:没有肉,全是裸露的骨头。和声上它很贫乏,主要由简单的重复组成。如同波兰戏剧导演耶日·格罗托夫斯基 [Jerzy Grotowski] 在 1960 年代倡导的"贫

困戏剧",舒伯特给我们的是"贫困音乐"。在这种与空虚的直接对峙中,歌唱者无处躲藏。

我有点迷信,尽量避免排练这首碰不得的歌。《冬之旅》这部套曲我非常熟悉,以至于准备性排练的一个重要方面——将单词和句子锁进大脑和肌肉记忆的重复性——因为理所当然可被省略。然而,一个人在表演中所追求的自由度,最好的保证办法是在公开演唱的前一天晚上将作品整个走一遍,即使是和一个已经和自己一起表演过无数次的钢琴家。然而,无论和谁一起唱歌,我在排练时唱《手摇琴手》都会很克制。似乎最好不唱,等待真正表演时刻的灵感。如果将其放置在实际重新表演的转换性情境之外(这即是爱德华·萨义德所说的"极端情形"),演奏唱它肯定是无礼和不吉利的。

※

这首歌曲有两个调的版本:手稿用 B 小调,出版版本用 A 小调。我作为男高音倾向于选择原来的较高的版本,这部套曲的其他歌曲如有替换版本我也会这样做。更重要的是,与 A 大调和 A 小调之间更明显的亲缘关系相比,从前一首《幻日》的 A 大调转到 B 小调,显得更怪异、更错位、更疏离。我经常对钢琴合作者说,本着自由或即兴的精神(我

把这首歌与这些精神相联系），他们真的应该看在台上的那一刻是什么心绪而自由选择调性。迄今为止，还没有人选择较低的 A 小调。

※

歌唱的风格受到传统惯例的制约；只有在特定的语境中，听众才会听出哪种歌唱风格是"自然的"，哪种是"做作的"。"训练有素"的古典式人声对民歌进行简单演绎，对于听惯了以鼻音方式（它与"正宗的"民歌声音概念相连）演唱苏格兰民谣《芭芭拉·艾伦》[Barbara Allen] 或《哦，悲伤，悲伤》[O Waly Waly] 的听众来说，可能会觉得很僵硬、很做作。跨越边界是危险的，总的来说，歌剧演唱家在流行音乐中声音听起来不对，如同流行歌手在德语艺术歌曲中同样如此。偏见在这里起作用，尽管我们通常被告知要摆脱审美偏见；然而，风格的神秘限制难以就范于条规，又如此根深蒂固难以被（偶尔）打破，这些限制在我们郑重其事地接受声乐音乐时发挥着重要作用。我们需要声乐的体裁品种和亚种——古典音乐、歌剧、"艺术歌曲"、瓦格纳、普契尼、嘻哈说唱 [rap]、拟声演唱 [scat]、灵乐、乡村音乐——它们听起来各不相同。同时，跨界的渗入、慎重的借用、明目张胆的盗用等等，对保持

任何艺术形式的生命力都起着至关重要的作用。

我非常推崇跨界的声乐艺术——从鲍勃·迪伦 [Bob Dylan] 到比莉·荷丽黛 [Billie Holiday]，再到弗兰克·辛纳屈 [Frank Sinatra]。我一直认为，从原则上看，人们应该接受这些非凡歌手的影响，尤其是这些歌手让旋律贴近文字（反之亦然）的精彩方式。古典歌曲和流行歌曲不应该分离得那么远，它们无论是在题材上，还是在亲密性的审美上，都有很多共同之处。然而在大多数情况下，这种影响应是一种潜移默化的影响，因为只有这样才能避免过分的刻意性或某种油滑性。无疑，聆听各种流行音乐会影响到古典歌曲的演唱；但我们希望这只是一种微妙的借鉴，几乎让人没有察觉。

仅有很少几次我意识到自己是以某种方式借鉴了另一种类型的音乐表达方式，其中有一次是在莫斯科，即我注意到一位观众流泪的那场音乐会（见《冻泪》一章）。我常把《手摇琴手》重新想象成一种鲍勃·迪伦类型的歌曲，表演方式最好是在古典演唱的规范之外。但实际要达到所要的感觉似乎从来没那么容易。这一次不知怎的突然奏效了——这肯定与我当晚对《幻日》中的愤怒情愫（"你不是属于我的呀，还是去做别人眼里的阳光！"）的特殊反应所打开的空间有关，也与迪伦有史以来最伟大的情歌表演——收入专辑《自由飞轮鲍勃·迪

伦》[The Freewheelin' Bob Dylan] 中表达苦涩的杰
作《往昔不忆，如此尚佳》[Don't Think Twice, It's
All Right] ——的联系有关。舒伯特的《手摇琴手》
是一首几乎不是歌曲的歌：以"美声"的标准来看
刺耳难听，喉音沉重，但同时又不至于与之前的歌
曲不协调，也不是流行唱法对古典声音世界的荒谬
入侵——至少我希望不是如此。

※

我不了解鲍勃·迪伦本人是否知道《冬之旅》。
鉴于他在 1960 年代的文化折中主义——在兰波
[Rimbaud]、布莱希特、猫王和"垮掉一代"诗人
的想象陶醉中畅游——这并不是一个太过荒诞的想
法。舒伯特的手摇琴手和鲍勃·迪伦的铃鼓手之间
有一种明确的亲缘关系。这个疲惫但仍清醒的诗人
流浪者说到听见"笑声，旋转，在太阳周围疯狂地
摆动"；说到消失于"远远经过冰冻的树叶 / 鬼魅的、
受惊的树木"。从鲍勃·迪伦的铃鼓叮当声到舒伯
特的手摇琴声，两者之间的距离并不遥远。

※

当然，给这个可怜的手摇琴老头配以"贫困音

乐"是完全合适的,而舒伯特暗示手摇琴的粗糙机械声时的稳健笃定让人叹为观止。《手摇琴手》之前的第二首歌,《勇气》中粗壮的第三诗节——"不管狂风暴雨还是冰天雪地,我对世界的歌声总是充满欢喜"——是套曲中第一次闯入的概念性的真实音乐,它被大声唱出,而不是此前从流浪者心中发出的内部的、象征性的声音。现在,我们和流浪者都听到了别人的音乐在冰冷的空气中回荡。缪勒在他的最后一首诗中安排我们直面贫困和另一个被拒斥的他人,这激发了种种复杂的感受。我们的流浪者的生存困境第一次面对真正的物质匮乏,无法选择,只能逆来顺受。塞缪尔·贝克特的世界与其他的世界相碰撞:(比如说)亨利·梅休 [Henry Mayhew,维多利亚时代伦敦贫民的地图绘制师与人类学记述者] 的世界,或塞巴斯蒂亚奥·萨尔加多 [Sebastião Salgado,当代巴西生活的纪实摄影师] 的世界。我们着实会被震惊。将这样一个真正贫困者的情景放在套曲最后,必然会引发至少一个小小的问号——针对这部套曲此前无休无止的、导向内心痛苦的自我沉溺提出质疑。

同时,当我们遇到被遗弃者那恼人的民谣小调,喋喋不休地唱啊唱,由此投射出一簇人性的碎片时,我们会感到(而且作品也要求我们感到)怜悯——以及同等的反感。看看乔治·拉图尔的那幅盲人手

摇琴手的画面，我们会产生同样的感情混杂。

我们的同情是复杂的，而最终使它复杂化的是——担心这个孤独、肮脏的人物可能会是我们自己。如果不是上帝的恩典，你或我或其他任何人都会是这样。我们反感，但也被吸引；我们抗拒，但也佩服这样一个人的坚韧，他能在这样的境遇中继续生存。我们能否也这样呢？这首诗会引起舒伯特特别的共鸣，因为他也是一个音乐家。正如他在 1827 年对他的朋友爱德华·鲍恩费尔德说的那样："我已经把你看成是宫廷议员和著名的喜剧作家了！但我！像我这样一个可怜的音乐家会怎么样呢？我预计我晚年将不得不像歌德的竖琴手一样，溜达到门前，乞讨面包！"

※

舒伯特对手摇琴手这一人物给予强烈个人认同，一个隐约而额外的线索是这句话："Dreht er, was er kann"——他转动，尽他所能（他尽力把手摇琴演奏）。这让我们想起了流浪者的讽刺——"Zittr' ich, was ich zittern kann" [我颤抖，尽我所能]——来自那首关于落叶的歌。这也让我们想起了舒伯特在他的朋友圈子里有个绰号，叫"Kanevas"——意思是，"他能做什么？"或"他有什

么好吗?":舒伯特在聚会上遇到新来的人,总会问这个问题。他能写诗,拉小提琴,唱歌,跳波尔卡舞,或能做别的什么吗? Kanevas, kann er was? 手摇琴手会演奏,"was er kann",尽他力所能及——尽管演奏得并不太好。

舒伯特作为一个作曲家的重要性,归根结底在于他的音乐无可化约的精彩和人性品质。从历史上看,他是第一个在市场上谋生的"伟大"作曲家,没有赞助人,没有宫廷或教堂职位,没有任何形式的音乐保障。他过着波希米亚式的生活,经济收入起伏不定。友人们后来说起舒伯特走红时对朋友的慷慨——他是朋友们的克洛伊索斯[2]。他绝非传说中那个不成功的无名小卒。他从自己的作品中赚到不少钱。他为此感到很自豪。但他的地位和境况缺乏安全保障。不安全感渗入到他的存在中。

长期以来,音乐家并不是一个体面的职业。在中世纪,乐器演奏者在许多法律事务中受到限制:不能成为法官、证人或陪审员;不能获得土地使用权;不能担任监护人或担任公职;不能被行业协会接受;没有权利像民事案件原告那样获得正常的赔偿。法律改变了,但污名依然存在,这与人们对无根之人、对音乐活动接近神秘、魔幻和萨满恶魔的根深

[2] Croesus,古希腊吕底亚国王,非常富有,后在西方文化中成为大富豪的代名词。

蒂固的怀疑有关——哈姆林的花衣吹笛人 [3] 的故事影响深远。1746 年的法兰克尼亚刑法 [Franconian penal code] 对"小偷、强盗、吉卜赛人、骗子、无财产者和其他乞丐类型"采取严厉的措施，包括那些伪装成"演奏者、鼓手、提琴手、琉特琴手和歌手"的人。1742 年的斯瓦比亚法令 [Swabian charter] 对居无定所者提出警告，其中包括"手摇风琴手、风笛手和扬琴手"。

舒伯特自己对自己的边缘地位——半是天才，半是雇工——的意识，通过他的奇特处境得以加强。他不是任何人的侍从，同时他又生存于市场中。他有两次激烈的爆发，显露出他遭受挫折的境况。在给父母的一封信中，他说到有关为沃尔特·司各特爵士诗歌谱曲的出版事宜，其中写道："如果我能与出版商达成一些公平的条件就好了，哪怕只有一次；在这个问题上，政府的明智和仁慈的管理部门已特别留意，艺术家将永远是可鄙小贩的奴隶。"舒伯特有一次和拉赫纳、鲍恩菲尔德一起到格林津去品尝新的 Heurige 品牌葡萄酒（在本书《旅店》一章中曾转载施温德纪念这次聚会的画作），几个小时后在维也纳郊区的一家酒馆里聚会结束。舒伯特处于鲍恩费尔德所说的"欣喜若狂的状态"。歌

3　Pied Piper of Hamelin，德国民间传说，后由英国 19 世纪诗人罗伯特·勃朗宁写成童话叙事诗。

剧院管弦乐队的两位著名演奏家走了进来，对这位著名的作曲家赞不绝口，并请舒伯特为他们写一首乐曲。"不，"他回答说，"为了你们，我什么也不写。""为什么？——我们和你一样是艺术家。"这个回答引发了舒伯特的一番长篇大论：

> 艺术家？你们只是些音乐雇工罢了！没有其他！你们一个咬着木棍的铜嘴，另一个在圆号上鼓着腮帮子吹！你说这是艺术吗？那是一门手艺，是挣钱的行当，仅此而已！——你们，艺术家！你们不知道伟大的莱辛说过什么吗？——怎么会有人一辈子除了咬着一块有洞的木棍外，什么也不做呢！……你们称自己为艺术家？你们就是吹手和提琴手，你们全部都是！我才是个艺术家，我！我是舒伯特，弗朗茨·舒伯特，大家都知道和认识的舒伯特！他写出了你们无法理解的伟大作品和美丽的事物……我是舒伯特！弗朗茨·舒伯特！你们不要忘记！如果提到艺术这个词，他们说的是我，而不是你们这些蠕虫和昆虫……你们这些爬行的、啃食的虫子，我能够触及星空，你们都应该被压在我的脚下。

鲍恩菲尔德所记录的这段轶事的真实性有时会

受到怀疑;但是,那强烈的愤慨、暴烈的怒火却似乎是舒伯特的真实写照,例如,舒伯特在他的钢琴曲中往往会引入如此这般突如其来、异常暴力的段落。

那么,缪勒的手摇琴手,对于一个即将跨入现代性门槛的这位作曲家和音乐家来说,一定具有特别的吸引力,他完全意识到陷入老人所代表的可怕贫困状态的危险。舒伯特知道自己的病情和梅毒患者的可怕命运——不可避免的身体退化和精神恶化,这只会加剧心理的恐惧。

※

在解读舒伯特的第五首歌曲《菩提树》的含义时,我不想过分强调死亡正在低语引诱流浪者——但这并不是要否认不可否认的事实,即没有命名也无可名状的死亡,是这首歌曲联想气韵的一部分。死亡在套曲的尽头渐渐靠近,但又有点模棱两可。墓地中并没有我们这位流浪者的位置,尽管他渴望在墓地中休憩;他带着自己的流浪行囊从墓地中走出,唱起了响亮的小调,以驱散阴郁的思绪;他在手摇琴手到来之前的最后一句话是,如果太阳永远为他落下,自己会过得更好。毫不奇怪,许多人都把手摇琴手看作是死亡的象征,尤其是16世纪在"死

第二十四章　手摇琴手

之舞"[Totentanz]的体裁类型中，两者之间有强烈的图像关联。下图是霍尔拜因[Holbein]对死神的想象——死神正带亚当和夏娃走出伊甸园，作伴的是手摇琴的固定曲调。

然而，在许多这些死之舞的组画中，凸显在前的是音乐而不是任何特定的乐器：音乐是骷髅所邀请的反讽性伴奏，欢乐与恐怖混杂在一起。死之舞毕竟需要一个乐队组合。威廉·维尔纳·冯·齐默恩[Wilhelm Werner von Zimmern]的《凡人之书》[*Vergänglichkeitsbuch*]是这一绘画类型中最特别的例子之一，该书的插图绘制于1540年至1550年间，现存符腾堡国立图书馆。书中画了死神手中拿着一系列乐器，包括小号、鼓、携带式风琴和风笛[Dudelsack]等。

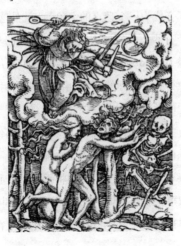

我认为把关注重点放在最后一首歌中所发生的叙事条件的变化上，会更有成效。到目前为止，《冬之旅》一直是一部"独角戏"。一切都由诗意的声音——流浪者——呈现给我们；缪勒和舒伯特并没有摆弄复杂的游戏，暗示在如此这般的叙述中有变化。故事也许不完整，甚至是缄默的，也许是戏谑的，但叙述者并非不可靠。流浪的声音与诗意的提线木偶师——作曲家或诗人——之间没有明显的鸿沟。钢琴中复杂的音乐可能经常与歌声的音乐不一样，甚至相左，有时可能提供评论或代表外部世界（人的世界或自然），但它并不是一个独立的实体。一切都通过流浪者的主观性过滤，即使钢琴部分的和声转型有时似乎更多反映了下意识而不是显意识。中心的自我并没有因此而分裂，钢琴家在任何时候都不会成为一个独立的主角。我就是这样看的。这是一个有些夸张的理论观点，而在我们与导演大卫·奥登 [David Alden] 于 90 年代末拍摄这部套曲的过程中得到了实际的证实。由于认识到钢琴在《冬之旅》中的关键作用——如此关键，以至于说出来都显得有些愚蠢——而且为了反映出这部作品中近乎室内乐概念中的角色平等（这部作品绝不仅仅是为歌手伴奏而作），我们试图将钢琴纳入我们的视觉故事叙事中。但这没有奏效，钢琴家朱利叶斯·德雷克在整部影片中基本没有露面（尽管他在为配合

影片制作所拍的纪录片中扮演了重要角色）。

然而，在这最后一首歌中，我们确实第一次听到了钢琴作为独立的声音。一个变化主体性的概念性来源——尽管被压缩，并且很稀薄——被呈现出来：一个手摇琴演奏者。因此，最终实现的是一种奇妙的循环，音乐-诗意的线索首尾呼应；同时也提供了一个诱人的叙事结局和对所发生事情的解释。至此，观众们一直将这部套曲体验为一部独角戏，但现在我们看到了另一种可能性，那就是手摇琴手可能一直都在那里，流浪者对他唱出自己的心中悲苦。"你能不能转动你的手摇琴，也把我的歌曲演奏？"流浪者问道。如果答案是肯定的，那么有点疯狂但合乎逻辑的程序就是回到整个套曲的起点，重新开始——或是某种脑海里的永劫轮回概念——我们被陷入这种生存性悲苦的永无止境的重复之中（请留意我们在第一首歌中的感觉：这音乐已经而且会一直进行下去），或是将第一遍的歌曲演唱解释为我们所经历的带有钢琴想象的独角戏，而将第二遍随后的歌曲演唱想象为以手摇琴伴奏。事实上，有一个令人难忘的《冬之旅》录音版本，由大师级演奏家马蒂亚斯·罗伊布纳（Matthias Loibner）演奏手摇琴——它反驳了那种观念，认为手摇琴手一定是二流音乐家的观念。

人声停止的时候，手摇琴上有一个简短的激情

膨胀——这是两个无家可归者的惺惺相惜吗?——随后是渐弱至 pianissimo[极弱],出现一个终止式,它的开放性允许我们可以自由选择意中的结局。

尾 语

《冬之旅》演出后发生的事情有点神秘,但通常遵循一种模式。当最后一个手摇琴的乐句消失在音乐厅,会出现静默——这种静默通常被延长,形成该作品共同体验的一部分;这种静默是由观众"表演",歌手和钢琴家也参与其中。悄然的、惊叹性的掌声随后响起,逐渐膨胀为喧闹的喝彩。

喝彩?为何喝彩?为作曲家?为音乐的喝彩?为表演的喝彩?掌声,以及表演者对掌声的接受,是否有些不恰当?有些时候——实际上是经常——会产生这种感觉。正常的歌曲独唱会的规则被取消。没有准备或期待任何返场加演,无论观众如何热情回应,都不会返场加演。会有一种严肃的感觉,感觉遇到了一种超乎寻常的东西,一种不可言说、不可触摸的东西。

也有可能在观众和表演者之间有一种尴尬或笨拙的感觉,掌声最终会消除这种感觉。像《冬之旅》这样的声乐套曲,其意旨并不在于通过歌唱或音乐

表演的某些方面造成某种令人敬畏的距离。炫技展览被隐藏起来,歌喉技艺不能过度地引起注意——这部作品中声乐技艺甚至自我反讽——而观众几近感到他或她也在歌唱,因此被纳入到投射的主体性中。观众认同舞台上建构的人格,该人格由钢琴和人声所体现,但寄身于歌手,并由歌手所投射。所以,在 70 分钟的时间里,我们深处困苦险境,穿越聚光灯彼此对峙,敞开我们的心扉,在这样的长时间体验后又回归到正常状态,这会让人觉得难以释怀。独唱会结束的仪式可能有所帮助,也可能产生阻碍。有些时候,感觉无法去做惯常的事情——和朋友见面,喝杯酒,吃顿饭。此时,孤独在召唤。

※

将音乐展现出来与大家分享,这一概念让我觉得有必要对两个"迷思"进行解构。谦逊的理想——为音乐服务,为作曲家服务——是古典音乐表演中平衡行为的关键组成。古典音乐的纪律——乐谱和它的要求——创造了一个客观的空间,在这个空间里,自我沉溺与放纵的危险可被抑制。自我表达可以向外拓展,并寻求一些较少唯我独尊的东西。但矛盾的是,这只有通过完全沉浸在作品中,将作曲家的作品和表演者的个性进行融合才能达到。在音

乐中消融自我，但又通过音乐投射出主体性。此即升华。但是呈现这种音乐没有中性的方式，它不可能是非个人化的。表演者必须进入并转化他或她自己的私人面向（我认为，作曲家也是如此）。理论家们所说的"表演性"[perfomativity] 是绝对的，如果不是比流行传统的伟大表演者更多的话，至少也是同样多——诸如比莉·荷丽黛、鲍勃·迪伦、或艾米·怀恩豪斯 [Amy Winehouse] 等。

舒伯特是这部作品的第一位表演者，在钢琴上自弹自唱。他在一个家庭环境中为朋友们表演，他既不是伟大的钢琴家，也不是伟大的歌手。在所有可能的演出中，那场没有演出的演出是我们都希望经历的。想到它，可以为我们提供信息，可以激发我们的想象力。与此同时，它又不可能成为我们的模型范本。

※

还有一个迷思是否认个人与音乐创作的相关性；有一种感觉——谈论创造艺术家的生活是一种低俗的偏离，偏离事物本身，偏离大写的"艺术"。许多音乐（以及其他艺术的）著述家反对传记批评的实践，并宣称要避免这种实践。然而，尽管有人分析传记的意图谬见 [intentional fallacy] 或宣称作

者已死，但传记方法还是悄悄地爬了回来。难道这仅仅是因为人们喜欢八卦闲谈（甚至是稀奇古怪的八卦闲谈）的自然倾向吗？

毋庸置疑，生活与艺术或艺术与生活之间并没有明确的、规约性的关系。说到底，舒伯特可以在阴郁的时候写作欢快的音乐，而在欢快的时候写作阴郁的音乐。但是，艺术表现与生活经验之间的关系在更大的时间跨度中发挥作用。它不仅仅是当下心情的问题，它还包含了个人性情或禀赋以及智识的预设。艺术是在历史中创造，由活生生的、有感情的、有思考的人创造出来；如果我们不了解艺术与情感、意识形态或实际约束的世界的关联并植根于其中，就无法理解艺术。艺术是在生活与形式的碰撞中产生的，它并非存在于某种理想化的真空中。只有通过研究个人的和最广泛意义上的政治因素（尤其是浪漫主义艺术），我们才能正确评估艺术中的形式维度。本书并不打算做任何系统性的工作；它不过是对复杂而美丽的意义之网——音乐和文学的、文本和元文本的——进行持续探索过程的一个小小组成部分，而《冬之旅》正是在这一探索过程中施展它的魔力。

参考文献

A., G., Robert Schumann: Tagebücher. Bd. I: 1827—1838 by Georg Eismann, review in *Music & Letters* 54, no. 1 (Jan. 1973), pp. 76—79.

Agawu, Kofi, "Schubert's Sexuality: A Prescription for Analysis?," *19th-Century Music* 17, no. I, *Schubert: Music, Sexuality, Culture* (Summer 1993), pp. 79—82.

Applegate, Celia, "How German is it? Nationalism and the idea of serious music in the early nineteenth century," *19th-Century Music* 21 (Spring 1998), pp. 274—96.

Ashliman, D. L., "The Novel of Western Adventure in Nineteenth-Century Germany," *Western American Literature* 3 (1968), p. 2.

Auster, Paul, *Winter Journal* (2012).

Barba, Preston, "Cooper in Germany," *Indiana University Studies* 12, no. 5 (1914).

Baumann, Cecilia C., *Wilhelm Müller, the poet of the Schubert song cycles: His life and works* (1981).

Baumann, Cecilia C., and Luetgert, M. J., "*Die Winterreise*: The Secret of the Cycle's Appeal," *Mosaic* 15, no. 1 (Winter 1982), pp. 41—52.

Baxandall, Michael, *The Limewood Sculptors of Renaissance Germany* (1980).

Beckett, Samuel, *Texts for Nothing and other shorter prose, 1950—1996*, ed. Mark Nixon (2010).

Beebe, Barton Carl, "The Search for a Fatherland: James Fenimore Cooper in Germany," Princeton Ph.D. thesis (1998).

Behringer, Wolfgang, "Communications Revolutions: A Historiographical Concept," *German History* 24, no. 3 (2006), pp. 333—374.

——, *A Cultural History of Climate* (2010).

Beyrer, Klaus, "The Mail-Coach Revolution: Landmarks in Travel in Germany Between the Seventeenth and Nineteenth Centuries," *German History* 24, no. 3 (2006), pp. 375—386.

Biba, Otto, "Schubert's position in Viennese musical life," *19th-Century Music* 3, no. 2 (Nov. 1979), pp. 106—113.

Bilson, Malcolm, "Triplet Assimilation in the Music of Schubert," *Historical Performance* 31 (Spring 1994), pp. 27—31.

Bindra, Dalbir, "Weeping: A problem of many facets," *Bulletin of the British Psychological Society* 25, no. 89 (Oct. 1972), pp. 281—284.

Black, Leo, Frani *Schubert: Music and belief* (2003).

Blaicher, Günther, "Wilhelm Müller and the political reception of Byron in nineteenth-century Germany," *Archiv für das Studium der neueren Sprachen und Literaturen* 138. Jg., 223. Bd., 1. Halbjahresbd. Braunschweig (1986), pp. i—16.

Blum, Jerome, "Transportation and Industry in Austria, 1815—1848," *Journal of Modern History* 15, no. i (Mar. 1943), pp. 24—38.

Borries, Erika von, *Wilhelm Müller, der Dichter der "Winterreise": Eine biog- raphie* (2007).

Börsch-Supan, Helmut, "Caspar David Friedrich's Landscapes with Self-Portraits," *Burlington Magazine* 114, no. 834 (Sept. 1972), pp. 620—630.

Brendel, Alfred, *On Music* (2001).

Brentano, Clemens, *Godwi oder das steinerne Bild der Mutter—Ein verwilderten Roman* (1800—09).

Brinkmann, Reinhold, "Musikalische Lyrik, politische Allegorie und die 'heil'ge Kunst': Zur Landschaft von Schuberts *Winterreise*," *Archiv für Musikwissenschaft* 62. Jahrg., H. 2. (2005), pp. 75—97.

——, *Frani Schubert, Lindenbäume und deutsch-nationale Iden- tität—Interpretation eines Liedes* (2004).

Brown, Maurice, *Schubert: A critical biography* (1961).

Brown, Maurice J. E., "The Therese Grob Collection of Songs by Schubert," *Music & Letters* 49, no. 2 (Apr. 1968), pp. 122—134.

Burnham, Scott, "Schubert and the Sound of Memory," *Musical Quarterly* 84, no. 4 (Winter 2000).

Byrne, Lorraine, "Schubert, Goethe and the Singspiel: An Elective Affinity," at http://www.ucd.ie/pages/99/articles/byrne.pdf

Cairns-Smith, A. G., *Seven Clues to the Origin of Life* (1985).

Cameron, Dorothy, "Goethe—Discoverer of the Ice Age," *Glaciology* 5 (1965) pp. 751—753.

Cho, Sung Ki, et ah, "Regulation of floral organ abscission in Arabidopsis thaliana," *Proceedings of the National Academy of Sciences* 105.40 (2008), pp. 15629—15634.

Clark, Christopher, "The Wars of Liberation in Prussian Memory: Reflections on the Memorialization of War in Early Nineteenth-Century Germany," *Journal of Modern History* 68, no. 3 (Sept. 1996), pp. 550—576.

Clark, Suzannah, *Analying Schubert* (2011).

Clive, Peter, *Schubert and his World: A biographical dictionary* (1997).

Cocker, Mark, *Crow Country* (2007).

Coetzee, J. M., *Summertime* (2009).

Cole, Laurence, review of *Habsburgs Diener in Post und Politik: Das "Haus" Thurn und Taxis [wischen 1745 und 1867* by Siegfried Grill meyer; Philipp von Zabern in *Central European History* 42, no. 4 (Dec. 2009), pp. 763—766.

Cook, Nicholas, *Music, Imagination, and Culture* (1992).

Cooper, James Fenimore, *The Last of the Mohicans* (1826).

Cottrell, Alan P., *Wilhelm Müller s Lyrical Song-Cycles: Interpretations and texts* (1970).

Craig, Gordon A., *The Germans* (1982).

Cunliffe, W. Gordon, "Cousin Joachim's Steel Helmet: *Der Zauberberg* and the War," *Monatshefte* 68, no. 4 (Winter 1976), pp. 409—417.

Deutsch, Otto Erich, *Schubert: A documentary biography* (1946).

———, *Schubert: Memoirs by his friends* (1958).

Dixon, Thomas, "History in British Tears: Some Reflections on the Anatomy of Modern Emotions," lecture delivered at the annualconference of the Netherlands Historical Association, Koninklijke Bibliotheek Den Haag, 4 November 2011, at

http://emotionsblog.history.qmul.ac.uk/wp-content /uploads/2012/03 / History-in-British-Tears.pdf

Dortmann, Andrea, *Winter Facets: traces and tropes of the cold* (2007).

Dürhammer, Ilija, *Geheime Botschaften: Homoerotische Subkulturen im Schubert-Kreis, bei Hugo von Hofmannsthal und Thomas Bernhard* (2006).

Dürr, Walther, et al. (eds.), *Schubert Liedlexicon* (2012).

Dürr, Walther, "Schubert and Johann Michael Vogl: A Reappraisal," *19th-Century Music* 3, no. 2 (Nov. 1979), pp. 126—140.

Dwight, Henry Edwin, *Travels in the North of Germany in the Years 1825 and 1826* (1829).

Egger, Irmgard, "Cooper and German Readers," paper presented at the 5th Cooper Seminar, "*James Fenimore Cooper: His Country and His Art,* " at the State University of New York at Oneonta, July 1984, at http://www .oneonta.edu/~cooper/articles/suny/ 1984suny-eggen.html

Elfenbein, Andrew, *Byron and the Victorians* (1995).

English, Charlie, *The Snow Tourist: A search for the world's purest, deepest snowfall* (2008).

Erickson, Raymond (ed.), *Schuberts Vienna* (1997).

Fagan, Brian, *The Little Ice Age: How climate made history 1300—1850* (2000).

Feil, Arnold, Fran\ Schubert: *"Die schöne Müllerin, " "Winterreise"* (1988).

Feurzeig, Lisa, "Heroines in Perversity: Marie Schmith, Animal Magnetism, and the Schubert Circle," *19th-Century Music* 21, no. 2, *Fran{ Schubert: Bicentenary Essays* (Autumn 1997), pp. 223—243.

Fischer-Dieskau, Dietrich, *Echoes of a Lifetime: Memories and Thoughts* (1989).

Fisk, Charles, "Schubert Recollects Himself: The Piano Sonata in C Mi-nor, D. 958," *Musical Quarterly* 84, no. 4 (Winter 2000), pp. 635—654.

Frisch, Walter (ed.), *Schubert: Critical and analytical studies* (1986).

Galt, Anthony H., "The Good Cousins' Domain of Belonging: Tropes in Southern Italian Secret Society Symbol and Ritual, 1810—1821," Man, New Series 29, no. 4 (Dec. 1994), pp. 785—807.

Georgiades, Thrasybulos G., *Schubert: Musik und Lyrik* (1967).

Giarusso, Richard, "Beyond the Leiermann: Disorder, reality, and the power of imagination in the final songs of Schubert's *Winterreise*" in *The Unknown Schubert*, ed. Barbara M. Reul and Lorraine Byrne Bodley (2008).

Gibbs, Christopher H. (ed.), *The Cambridge Companion to Schubert* (1997).

Gibbs, Christopher H., *The Life of Schubert* (2000).

Goehr, Linda, *The Imaginary Museum of Musical Works: An essay in the philosophy of music* (2007).

Goethe, Johann Wolfgang von, *Faust*, trans. Walter Kaufmann (1961).

———, *The Sorrows of Young Werther*, trans. David Constantine (2012).

———, *Wilhelm Meister*, trans. H. M. Waidson (2011).

Gopnik, Adam, *Winter: Five Windows on the Season* (2012).

Gouk, Penelope, "Music as a means of social control: some examples of practice and theory in early modern Europe," unpublished paper.

Gouk, Penelope, and Hills, Helen (eds.), *Representing emotions: New connections in the history of art, music, and medicine* (2005).

Gramit, David, "Between 'Täuschung' and 'Seligkeit': Situating Schubert's Dances," *Musical Quarterly* 84, no. 2 (Summer 2000), pp. 221—237.

———, "Constructing a Victorian Schubert: Music, Biography, and Cultural Values," *19th-Century Music 17, no. 1, Schubert: Music, Sexuality, Culture* (Summer 1993), pp. 65—78.

———, "Schubert and the Biedermeier: The Aesthetics of Johann Mayrhofer's 'Heliopolis,'" *Music & Letters* 74, no. 3 (Aug. 1993), pp. 355—382.

———, "Schubert's Wanderers and the Autonomous Lied f *Journal of Musi-cological Research* 14 (1995), pp. 147—168.

———, *Cultivating Music: The aspirations, interests, and limits of German musical culture, 1770—1848* (2002).

Green, Robert A., *The Hurdy-Gurdy in Eighteenth-Century France* (1995).

Gross, Nachum T., "Industrialisation in Austria in the Nineteenth Century," Berkeley Ph.D. dissertation (1966).

Hacking, Ian, *The Taming of Chance* (1990).

Hallmark, Rufus (ed.), *German Lieder in the Nineteenth Century* (1996).

Hanson, Alice M., *Musical Life in Biedermeier Vienna* (1985).

Heimann, Heinz-Dieter, review of *Neue Perspektiven für die Geschichte der Post. Zur Methode der Postgeschichte und ihrem operativen Verhältnis pur allgemeinen Geschichtswissenschaft in Verbindung mit einem Literaturbericht pum Postjubilaum 1490—1990, Historische Zeitschrift*, Bd. 253, H. 3 (Dec. 1991), pp. 661—674.

Heine, Heinrich, *Deutschland: A Winter's Tale*, ed. with trans. by T. J. Reed (1997).

Hetenyi, G., "The terminal illness of Franz Schubert and the treatment of syphilis in Vienna in the eighteen hundred and twenties," *Canadian Bulletin of Medical History* 3, no. 1 (Summer 1986), pp. 31—64.

Hilmar, Ernst, *Franz Schubert in His Time* (1988).

Hoeckner, Berthold, "Schumann and Romantic Distance," *Journal of the American Musicological Society* 50, no. 1 (Spring 1997), pp.55—132.

Hook, Julian, "How to perform impossible rhythms," *Music Theory Online* 17, no. 4 (Dec. 2011), at http://www.mtosmt.org/issues/mto.11.17.4 /mto. 11.17.4.hook.html

Iurascu, Ilinca, "German Realism in the Postal Office: Mail-Traffic, Violence, and Nostalgia in Theodor Storm's *Hans und Heinz Kirch* and Wilhelm Raabe's *Stopfkuchen*," *German Studies Review* 32, no. 1 (Feb. 2009), pp. 148—164.

Jarvis, Robin, "The Glory of Motion: De Quincey, Travel, and Romanticism," *Yearbook of English Studies* 34 (2004), pp. 74—87.

Jelinek, J. E., "Sudden Whitening of the Hair," *Bulletin of the New York Academy of Medicine* 48, no. 8 (Sept. 1972).

Kater, Michael H., *The Twisted Muse: Musicians and their music in the Third Reich* (1997).

Katzenstein, Peter J., *Disjoined Parties: Austria and Germany since 1815* (1976).

Kinderman, William, "Wandering Archetypes in Schubert's Instrumental Music," *19th-Century Music 21, no. 2, Franl Schubert: Bicentenary Essays* (Autumn 1997), pp. 208—222.

Koerner, Joseph Leo, *Caspar David Friedrich and the Subject of Landscape* (2nd ed., 2009).

Kramer, Lawrence, *Why Classical Music Still Matters* (2007).

Lawley, Paul, " 'The Grim Journey': Beckett Listens to Schubert," *Samuel Beckett Today/Aujourd'hui 11* (2001).

Lindley, Mark, "Marx and Engels on Music," at http://mrzine.monthly review.0rg/2010/lindley180810.html

Lutz, Tom, Crying: *The natural and cultural history of tears* (1999).

MacDonald, Hugh, "Schubert's Volcanic Temper," *Musical Times* 119, no. 1629 (Nov. 1978), pp. 949—952.

Maier, Franz Michael, "The Idea of Melodic Connection in Samuel Beckett," *Journal of the American Musicological Society* 61, no. 2 (Summer 2008), pp.373—410.

Mann, Alfred, "Schubert's Lesson with Sechter," *19th-Century Music* 6, no. 2 (Autumn 1982), pp. 159—165.

Mann, Thomas, *The Magic Mountain*, trans. John E. Woods (1995).

Marzluff, John M., and Angell, Tony, *In the Company of Crows and Ravens* (2005).

Matthews, John A., and Briffa, Keith R., "The 'Little Ice Age': Re-Evaluation of an Evolving Concept," *Geografiska Annaler*. Series A, Physical Geography 87, no. 1, Special Issue: *Climate Change and Variability* (2005), pp. 17—36.

McClary, Susan, "Music and Sexuality: On the Steblin/Solomon Debate," *19th- Century Music* 17, no. 1, *Schubert: Music, Sexuality, Culture* (Summer i993),pp. 83—88.

McKay, Elizabeth Norman, *Franz Schubert: A Biography* (1996).

Messing, Scott, *Schubert in the European Imagination*, 2 vols. (2007).

Montgomery, David, "Triplet Assimilation in the Music of Schubert: Challenging the Ideal," *Historical Performance* (Fall 1993), pp. 79—97.

Moore, Gerald, *The Schubert Song Cycles, with thoughts on performance* (1975).

Müller, F. Max, *Chips from a German Workshop*, vol. 3 (1889).

Müller, Wilhelm, *Rom, Römer und Römerinnen* (1991 edition).

Muxfeldt, Kristina, "Political Crimes and Liberty, or Why Would Schubert Eat a Peacock?," *19th-Century Music* 17, no. 1 (Summer 1993), pp. 47—64.

———, "Schubert, Platen, and the Myth of Narcissus," *Journal of the American Musicological Society* 49, no. 3 (Autumn 1996), pp. 480—523, 525—527.

———, *Vanishing Sensibilities: Schubert, Beethoven, Schumann* (2011).

Nemoianu, Virgil, *The Taming of Romanticism: European literature and the age of Biedermeier* (1984).

Nettheim, Nigel, "Accompanying Schubert's 'Lindenbaum,' " *Piano Journal* 18, no. 52 (February 1997), pp. 15—21.

Newbould, Brian, *Schubert: The music and the man* (1997).

Newbould, Brian (ed.), *Schubert Studies* (1998).

Newsom, John, "Hans Pfitzner, Thomas Mann and *The Magic Mountain*," *Music & Letters* 55, no. 2 (Apr. 1974), pp. 136—150.

Nollen, John Schölte, "Heine and Wilhelm Müller," *Modern Language Notes* 17, no. 4 (Apr. 1902), pp. 103—110.

Oeser, Hans-Christian, "Ice as a Metaphor for Political Stagnation: Some Cultural Parallels between Germany after 1815 and West Germany after 1972," *Maynooth Review/Revieü Mhâ Nuad* 11 (Dec. 1984), pp. 60—75.

Ozment, Steven, *A Mighty Fortress: a new history of the German people* (2004).

Peake, Luise Eitel, "Kreutzer's *Wanderlieder*: The Other *Winterreise*," *Musical Quarterly* 65 (1979), pp. 83—102.

Penny, H. Glenn, *Kindred by Choice: Germans and American Indians since 1800* (2013).

Pesic, Peter, "Schubert's Dream," *19th-Century Music* 23, no. 2 (Autumn 1999), pp. 136—144.

Porter, Peter, "Lament Addressed to the People," *London Review of Books* 20, no. 10 (May 1998).

Rath, R. John, "The Carbonari: Their Origins, Initiation Rites, and Aims," *American Historical Review* 69, no. 2 (Jan. 1964), pp. 353—370.

Reade, J. B., "On the Scientific Explanation of Parhelia," *Mathematical Gazette* 87, no. 509 (Jul. 2003), pp. 243—49.

Reed, John, *Schubert: The Final Years* (1972).

———, *The Schubert Song Companion* (1985).

Reed, T. J., "Thomas Mann: The Writer as Historian of His Time,"

Modern Language Review 71, no. 1 (Jan. 1976), pp. 82—96.

Reininghaus, Frieder, *Schubert und das Wirtshaus: Musik unter Metternich* (1979).

Reul, Barbara M., and Bodley, Lorraine Byrne (eds.), *The Unknown Schubert* (2008).

Richards, Robert J., *The Romantic Conception of Life: Science and philosophy in the age of Goethe* (2002).

Robinson, Peter, "Ice and snow in paintings of Little Ice Age winters," *Weather* 60, no. 2 (February 2005).

Rosen, Charles, *Freedom and the Arts: Essays on music and literature* (2012).

———, *Music and Sentiment* (2010).

———, *The Romantic Generation* (1995).

Rosenwein, Barbara H., "Worrying about Emotions in History," *American Historical Review* 107, no. 3 (June 2002), pp. 821—845.

Rousseau, Jean-Jacques, *Reveries of the Solitary Walker*, trans. Russell Goul- bourne (2011).

Sadoff, Robert L., "On the nature of crying and weeping," *Psychiatric Quarterly* 40, issue 1-4 (1966), pp. 490—503.

Said, Edward W., *Musical Elaborations* (1992).

Sams, Eric, "Schubert's Illness Re-Examined," *Musical Time*s 121, no. 1643 (1980), pp. 15—22.

Schneider, Eva Maria, "Herkunft und Verbreitungsformen der 'Deutschen Nationaltracht der Befreiungskriege' als Ausdruck politischer Gesinnung," Ph.D. dissertation Universität Bonn, Philosophische Fakultät (2002).

Schroeder, David, *Our Schubert: His enduring legacy* (2009).

Schroeder, David P., "Schubert's 'Einsamkeit' and Haslinger's Winterreise," *Music & Letter*s 71, no.3 (1990), pp. 352—360.

Schubert, Franz, *Die Winterreise: Faksimile-Widergabe nach der Originalhandschrift* (1955).

———, *Neue Ausgabe sämtlicher Werke: Lieder Band 4*, ed. Walther Dürr (1979).

Schulze, Hagen, *The Course of German Nationalism: from Frederick the Great to Bismarck* (1991).

Sealsfield, Charles, *Austria as it is, or, Sketches of continental courts, by an eyewitness* (1828).

Shields, David, *Reality Hunger: A Manifesto* (2010).

Siegel, Linda, *Music in German Romantic Literature* (1983).

Smeed, J. W., "The Fifth Song of *Winterreise*: 'Volksgut und Meisterwerk Zugleich,'" *Forum for Modern Language Studies* 37, no. i (Jan. 2001), pp. 50—57.

Solomon, Maynard, "Franz Schubert and the Peacocks of Benvenuto Cellini," *19th-Century Music* 12, no. 3 (Spring 1989), pp. 193—206.

———, "Schubert: Family Matters," *19th-Century Music* 28, no. 1 (Summer 2004), pp. 3—14.

———, "Schubert: Some Consequences of Nostalgia," 1*9th-Century Music* 17, no. I (Summer 1993), pp. 34—46.

Steblin, Rita, "In Defense of Scholarship and Archival Research: Why Schubert's Brothers Were Allowed to Marry," *Current Musicology* 62 (1998), pp. 7—17.

———, "Schubert's 'Nina' and the True Peacocks," *Musical Times* 138, no.1849 (Mar. 1997), pp. 13—19.

———, "Schubert's Pepi: His Love Affair with the Chambermaid Josepha Pöcklhofer and Her Surprising Fate," *Musical Times* 149, no. 1903 (Summer 2008), pp. 47—69.

———, "The Peacock's Tale: Schubert's sexuality reconsidered," *19th-Century Music* 17, no. I (Summer 1993), pp. 3—33.

———, "Therese Grob: New documentary research," *Schuhen durch die Brille* 28 (2002), pp. 55—100.

Stokes, Richard, *The Book of Lieder: The original texts of over 1000 songs* (2005).

Taruskin, Richard, *The Oxford History of Western Music*, 6 vols. (2005).

Tassel, Eric van, " 'Something utterly new': Listening to Schubert Lieder," *Early Music* (November 1997), pp. 703—714.

Tellenbach, Marie-Elisabeth, "Franz Schubert and Benvenuto Cellini: One Man's Meat," *Musical Times* 141, no. 1870 (Spring 2000), pp. 50—52.

Tunbridge, Laura, *The Song Cycle* (2010).

Turnbull, Peter Evan, *Austria* (London, 1840).

Vaget, Hans Rudolf, " 'Politically Suspect': Music in *The Magic Mountain*," in Vaget (ed.), *Thomas Manns "The Magic Mountain": A casebook* (2008).

Vaughan, William, *Friedrich* (2004).

Walton, James, "Charcoal Burners' Huts," *Gwerin* 2, issue 2 (1958), pp. 58—67.

———, "Music, Pathology, Sexuality, Beethoven, Schubert," *19th-Century Music* 17, no. I, *Schubert: Music, Sexuality, Culture* (Summer 1993), pp. 89—93.

Wellbery, David E. (ed.), *A New History of German Literature* (2004).

Wigmore, Richard, *Schubert: The complete song texts* (1988).

Williamson, George S., "What Killed August von Kotzebue? The Temptations of Virtue and the Political Theology of German Nationalism, 1789—1819," *Journal of Modern History* 72, no. 4 (Dec. 2000), pp. 890—943.

Wilson, Eric G., *The Spiritual History of Ice: Romanticism, science, and the imagination* (2003).

Winter, Robert S., "Whose Schubert?," *19th-Century Music* 17, no. 1, *Schubert: Music, Sexuality, Culture* (Summer 1993), pp.94—101.

Winternitz, Emanuel, "Bagpipes and Hurdy-Gurdies in Their Social Setting," *Metropolitan Museum of Art Bulletin*, New Series 2, no. 1 (Summer I943), pp.56—83.

Wolf, Norbert, *Caspar David Friedrich, 1334—1840: The painter of stillness* (2003).

Wolf, Werner, " 'Willst zu meinen Liedern deine Leier drehn?' Intermedial Metatextuality in Schubert's 'Der Leiermann' as a Motivation for Song and Accompaniment and a Contribution to the Unity of Die Winterreise," in Walter Bernhart and Werner Wolf (eds.), *Word and Music Studies 3: Essays on the Song Cycle and on Defining the Field* (2001), pp. 121—140.

Wright, C. J., "The 'Spectre' of Science: The Study of Optical Phenomena and the Romantic Imagination," Journal of the Warburg and Courtauld Institutes 43 (1980), pp. 186—200.

Youens, Susan, "Schubert, Mahler and the Weight of the Past: *Lieder eines fahrenden Gesellen and Winterreise*," *Music & Letters* 67, no. 3

(Jul. 1986), pp. 256—68.

———, *Heinrich Heine and the Lied* (2007).

———, *Retracing a Winter's Journey: Schuberts "Winterreise"* (1991).

———, *Schubert s Late Lieder: Beyond the Song-Cycles* (2002).

Zerubavel, Eviatar, "The Standardization of Time: A Sociohistorical Perspective," *American Journal of Sociology* 88, no. 1 (Jul. 1982), pp. 1—23.

Zizek, Slavoj, "Lenin as a Listener of Schubert," http://www.marxists.org/ reference/ subject/ philosophy/works/ ot/ zizeki .htm

图书在版编目（CIP）数据

舒伯特的《冬之旅》：对一种执念的剖析 /（英）博斯特里奇著；杨燕迪，杨丹赫译 . -- 上海：华东师范大学出版社，2023
（六点音乐译丛）
ISBN 978-7-5760-3941-2

Ⅰ.①舒… Ⅱ.①博… ②杨… ③杨… Ⅲ.①舒伯特(Schubert, Franz 1797-1828)—声乐曲—音乐评论
Ⅳ.① J605.521

中国国家版本馆 CIP 数据核字(2023)第 106459 号

华东师范大学出版社六点分社
企划人　倪为国

舒伯特的《冬之旅》：对一种执念的剖析

著　　者	（英）博斯特里奇
译　　者	杨燕迪　杨丹赫
责任编辑	倪为国　王　旭
责任校对	徐海晴
装帧设计	刘怡霖
出版发行	华东师范大学出版社
社　　址	上海市中山北路 3663 号　邮　编 200062
网　　址	www.ecnupress.com.cn
电　　话	021-60821666　行政传真　021-62572105
客服电话	021-62865537　门市（邮购）电话　021-62869887
地　　址	上海市中山北路 3663 号华东师范大学校内先锋路口
网　　店	http://hdsdcbs.tmall.com/
印刷者	上海盛隆印务有限公司
开　　本	890×1240　1 / 32
插　　页	1
印　　张	16.5
字　　数	171 千字
版　　次	2023 年 11 月第 1 版
印　　次	2023 年 11 月第 1 次
书　　号	ISBN 978-7-5760-3941-2
定　　价	88.00 元
出版人	王　焰

（如发现本版图书有印订质量问题，请寄回本社客服中心调换或电话 021-62865537 联系）

SCHUBERT'S WINTER JOURNEY: ANATOMY OF AN OBSESSION
by IAN BOSTRIDGE
Copyright © 2015 by Ian Bostridge
Published by arrangement with BIG APPLE AGENCY, INC.
Simplified Chinese Translation Copyright © 2023 by East China Normal University Press Ltd.
All rights reserved.

上海市版权局著作权合同登记　图字：09-2016-659 号